KB078859

color & design

색채의 이해

김용숙 · 박영로 공저

일진사

머 리 말

인간은 형태와 색채에 의해 모든 사물을 지각하며 미적 감각을 표현한다. 그러기에 색채를 이해하려는 노력은 우리의 삶을 좀 더 풍요롭게 하고 아름답게 하는 의미 있는 일이 될 것이다.

색채의 중요성은 미학적 이유에서뿐만 아니라 산업적인 필요에 있어서도 새롭게 부각되고 있는데, 2002년부터 국가적인 차원에서 컬러리스트 국가자격시험을 실시하여 각 산업분야(디자인, 건축, 패션, 미용 등)에 필요한 컬러리스트를 배출, 활동케 하고 있는 것이 그 실례라 할 것이다.

색채에 대한 본질적인 연구와 색채에 관련된 여러 가지 문제를 연구하는 색채학은 앞서 살핀 바와 같이 인간의 삶을 아름답게 하는 미학이며, 산업적 부가가치를 창출해내는 실용학문이다. 나아가 인간의 지각과 사고에 관여하는 심리학·생리학·물리학이며, 색과 인간, 색과 사회에 관련된 문제를 연구하는 인문 사회학이기도 하다.

이렇듯 다양한 학문 분야에 근거한 색채학을 학습한다는 것은 흥미롭고 유익한 일이지만 매우 어렵기 때문에 이를 이해하기 쉽고 체계적인 이론을 담고 있는 교재의 필요성이 절실하다.

이 책에서는 현재까지 연구된 색채학의 과학적·미학적 내용을 분석하여 색채를 이해하는 데 꼭 필요한 이론을 체계적으로 정리하였다. 또한 이해를 돕는 적절한 사진이나 일러스트레이션을 활용하여 보는 재미, 알아가는 재미를 한층 더하였기에, 색채를 이해하고자 하는 일반인이나 디자인 관련학과 학생, 컬러 분야의 전문가가 되고자 하는 학생 모두에게 효율적으로 도움을 줄 수 있는 좋은 지침서가 되리라 기대한다.

이 책을 통해 얻은 색채에 대한 지식이 21세기 정보의 시대, 개성의 시대에 앞서 나가는 힘이 되고, 우리의 환경을 아름답게 하고 삶의 질을 향상시켜나가는 데 도움이 될 수 있기를 바란다.

끝으로 이 책을 출판하기까지 좋은 책을 만들기 위해 수고를 아끼지 않으신 도서출판 **일진사** 여러분께 진심으로 감사의 말씀을 전한다.

저자 씀

C O N T E N T S [차 례]

C O N T E N T S [차 례]

Chapter 7 색채 마케팅

부 록

COLOR

1

Chapter 1

색채 체계의 이해

색채 표준

1 색채 표준

색채 표준이란 색을 양적으로 정확하게 측정하여 전달하고 보관 · 관리하기 위한 수단으로, 인간의 감성과 관련되어 있어 일정한 집단 내에서 표준화하는 방법과 국가 또는 집단간 공통 표기와 단위를 사용하여 표준화한다.

존재하는 모든 물체나 현상은 제각기 색채를 가지고 있다. 하늘, 구름, 물, 나무, 꽃을 비롯하여 동물도 제각기 색채로 장식되어 있어 식별의 기준이 되고 있을 뿐 아니라, 사람은 정서와 생활 경험에 따라 색채에 의미를 주어 구분하고 있으며, 지역이나 민족에 따라서도 색채에 대한 인식의 차가 크다.

우리나라는 예부터 음양오행 사상에 의해서 관념적 우주관으로 사물의 이치를 생각해왔으며, 그 표준 색상으로 오방색(청, 적, 백, 흑, 황)을 사용해 왔다.

오방색은 단순히 색채로만 인식하지 않고 각각의 의미를 부여함으로써 동서남북과 중앙의 다섯 방향으로 색을 배열하여 우주를 인식하는 척도로 삼았고, 흥망성쇠나 길흉화복 등 생의 원리와도 연관시켜 민족적인 색채 철학을 낳았다.

또한 의생활을 중심으로 혼례나 가례에는 빨강, 파랑, 노랑, 녹색 등이 많이 사용되었고, 흉례에는 채색을 금하고 흰색, 검정을 사용해서 경건한 마음을 표현하였으며, 식생활에서도 색채는 우리나라 음식맛 그대로 은은하게 가라앉은 한국 음식의 이미지를 담고 있다.

서양에서는 기원전 2만~1만 년의 구석기 시대부터 색채를 사용해왔음을 '알타미라'나 '라스코' 등의 동굴벽화를 통해서 알 수 있다.

점성술의 예에서도 알 수 있듯이 12자리의 별자리에 따라 색채를 정해 성격과 색채로서 그 특징을 구분하였다. 또한 그리스, 로마, 중세를 지나오면서 스테인드 글라스나 모자이크와 같은 표현으로 안료의 수가 많아졌으며, 르네상스 시대부터 템페라, 프레스코화로 발전되어 오다

1666년 뉴턴(Sir Isaae Newton 1642~1727)이 프리즘을 통해 스펙트럼을 발견한 이후 빛의 연구에 큰 발전을 가져왔다.

이후 3원색설(빨강, 노랑, 파랑), 색상환, 빛의 3원색, 색입체에 대한 연구가 발표되었고, 1835년 색의 조화와 대비의 법칙은 후기 인상파 화가들에게 영향을 주었고, 1905년 먼셀(Albert, H, Munsell 미국, 1858~1919)이 색채 체계를 발표했으며, 1922년 오스트발트(Wilhelm Ostwald 독일, 1853~1932)가 색채 체계를 발표하여 오늘에 이르고 있다.

2 색채 표준의 정의

색을 일정한 분량으로 정확하게 측정하고 전달, 보관, 관리하기 위해 만들어진 것으로 유동적인 빛을 계량화하는 과정으로 집단과 국가간의 표기와 단위를 공통으로 정한다.

1-2 색채 표준의 조건 및 속성

1 색채 표준의 조건

① 표준색의 색표를 사용하는 목적은 규칙적인 배열을 통한 색의 관리, 재현, 선택에 있다.
② 색채의 속성을 정확한 표준으로 표기한다.
③ 색채 속성(색상, 명도, 채도)의 배열은 과학적인 근거에 의하여야 한다.
④ 색채의 배열, 선택 등은 재현이 가능하도록 실용화되어야 한다.
⑤ 색표집은 색채와 색채 사이의 간격을 유지하고 특정 톤이나 색상은 제외시킨다.
⑥ 색채 표기는 국제적인 색채 표준을 사용하며 색의 삼속성 기호는 알파벳 표기를 원칙으로 한다.
⑦ 색채 표준은 특수 안료를 제외하고 일반 안료로의 재현을 원칙으로 하며 특수 안료 사용시 색채 속성을 표기한다.

2 색채의 속성

① **색상(hue)** : 감각에 따라 구별되는 색의 명칭이다. 색상이 유사한 것끼리 둥글게 배열하여 만든 것을 색상환, 색환이라 한다. 색상환에서 가까운 거리의 색은 유사색, 먼 거리의 색은 반대색, 거리가 가장 먼 정반대의 색을 보색이라 한다. 보색끼리 혼합하면 무채색이 된다.
② **명도(value)** : 색의 밝고 어두운 정도를 말한다. 순검정색의 명도를 0, 순흰색의 명도를 10으로 하여 11단계의 그레이 스케일을 가진다. 사람의 눈은 색의 3속성 중 명도에 가장 민감하다.
③ **채도(chroma)** : 색의 포화도, 선명도로 색의 강·약 정도를 의미한다. 채도가 가장 높은 색

을 청(淸)색(순색), 가장 낮은 색을 탁(濁)색이라 한다.

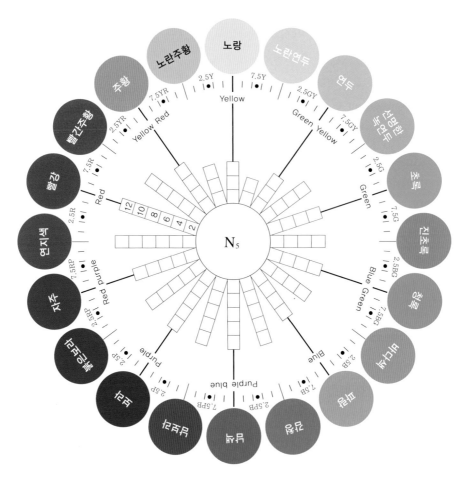

먼셀의 색상환

④ **색입체(color solid)** : 색의 3속성인 색상, 명도, 채도를 입체화한 것으로, 색상은 원, 명도는 수직선의 축, 채도는 방사선으로 배열하였다. 먼셀 색입체의 형태가 나무 모양으로 되어 있어 색채나무라 하며, 오스트발트 색입체는 복원뿔로 되어 있다.

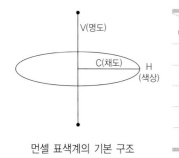

먼셀 표색계의 기본 구조

색채 학자들에 의한 색채 속성들의 관련 명칭

학자명 \ 일반적 구분	색 상	명 도	채 도
Rood	특색(Hue)	밝기(Luminosity)	순도(Purity)
Hurst	경향(Hue)	광량도(Brightness)	순도(Purity)
Wundt	색조(Tone)	광도(Lightness)	포화도(Saturation)
Rigway	파장(Wave Length)	밝기(Luminosity)	색도(Chroma)
Munsel	색상(Hue)	명암가치(Value)	채도(Chroma)

 ## 1-3 현색계, 혼색계

1 현색계

색채(물체의 색)를 표시하는 표색계이다. 색표를 미리 정하여 번호, 기호를 붙이고 측색하려는 물체의 색채와 비교하여 색채를 표시하는 체계이다.

대표적인 현색계에는 먼셀 표색계와 NCS 표색계가 있다.

현색계란 눈으로 직접 보고 비교 검색이 가능한 물체색과 투과색 등으로, 색공간에서 지각적인 색통합과 스케일의 제작이 가능하여 이러한 스케일에 따라 통일된 시각적 색공간을 구성한 색출현 체계(Color Appearance System)이다.

현색계는 색의 3속성, 즉 색상 · 명도 · 채도에 따라 색공간을 구분한다.

▣ ISO 측정 기준
- 색상, 명도, 채도 속성 측정
- 색 차이 측정
- 기본색과 유사성 측정
- 대립되는 색 형식의 속성 측정

① 현색계의 종류
- 먼셀(KS공업규격)
- NCS(스웨덴 국가 표준색 체계)
- DIN(독일공업규격)
- OSA/UCS

② 현색계의 장점
현색계는 지각적으로 일정하게 배열되어 사용이 쉽고 이해가 쉬우며, 시각적 확인이 가능하다. 색의 배열과 개수를 용도에 맞게 조정할 수 있으며, 측색이 필요없다.

③ 현색계의 단점
눈의 시감을 통한 감각적 색표계로 정밀한 색체계를 구하기 어렵다. 정확한 색좌표를 얻으려면 동일 조건의 관측이 반드시 필요하다.

2 혼색계

색광을 표시하는 표색계로, 심리 · 물리적인 빛의 혼색 실험에 기초를 두고 있다. 현재 측색학의 대종을 이루는 대표적인 혼색계는 CIE 표준 표색계(XYZ 표색계)이다. 혼색계는 적절히 선택한 세 가지 색광을 혼합함으로써 우리가 경험하는 모든 색에 일치하는 결과를 얻을 수 있다.

이 때 세 가지 빛을 원색자극이라 한다.

혼색계란 물체의 표면색을 분광 광도계를 사용해 가시광 범위의 각 파장마다 반사율을 분광 곡선으로 만들어 표현하는 색 체계이다.

① 혼색계의 종류
- 오스트발트 색표계
- CIE의 L*a*b*(1976)
- CIE의 L*u*v*(1976)
- CIE의 L*c*h(1976)
- CIE의 XYZ
- CIE의 Yxy
- Hunter Lab

② 혼색계의 장점

혼색계는 환경을 임의로 설정하여 측정할 수 있으므로 정확한 측정이 가능하다. 변환이 용이하며, 수치로 표기되어 조색 · 검사 등에서 정확한 오차를 적용한다.

③ 혼색계의 단점

실제의 색표와 비교하여 차이가 크며 지각적 등보성이 결여된다. 수치로 표기되어 감각적 느낌이 없다.

먼셀 색체계

 ## 2-1 먼셀 색체계의 구조, 속성

　현재 우리나라의 공업규격으로 제정되어 사용되고 있으며 교육용으로 채택된 표색계로, 독일의 오스트발트 표색계와 함께 대표적인 표색계이다.

　먼셀은 색상을 Hue, 명도를 Value, 채도를 Chroma로 불러 HV/C로 표기하는데, 예를 들어 5R4/14는 5R(색상), 4(명도), 14(채도)로 읽는다. 먼셀 색상은 Red, Yellow, Green, Blue, Purple의 머리 글자인 R, Y, G, B, P의 5원색을 기본으로 그 중간에 YR, GY, PB, BG, RP를 두어 10색상을 기본으로 하고 있다.

① **색상** : 기본 10색상(R 빨강, Y 노랑, G 녹색, B 파랑, P 보라, BG 청록, PB 남색, RP 자주, YR 주황, GY 연두) 먼셀 색상은 Red, Yellow, Green, Blue, Purple의 머리 글자인 R, Y, G, B, P의 5원색을 기본으로 그 중간에 YR, GY, BG, PB, RP를 두어 10색상을 기본으로 하고 있다.

② **명도** : 검정 0 ∼ 흰색 10의 11단계 무채색, 빛을 100% 반사하는 이상적인 흰색을 명도 10으로 하고, 빛을 100% 흡수하는 이상적인 검정을 0으로 하여 그 사이에 10등분한 11단계가 기본이다(명도 V와 시감반사율 Y의 관계를 $V = 10Y^{\frac{1}{2}}$로 가정).

③ **채도** : 무채색 0 ∼ 순색까지 단계, 색조가 없는 무채색으로부터 얼마만큼 떨어져 있는가로 농담이 나타내어지며 색상에 따라 순색까지의 단계가 다른 것이 특징이다. 이를 이용하여 20색상의 색입체를 완성하였다.

　■ 1-11, 20-10, 3-13, 15-5 서로 보색관계(180° 대각선의 색)
　　색입체 : 먼셀은 색상을 Hue, 명도를 Value, 채도를 Chroma라 하였다.
　　　　　색상, 명도/채도의 기호는 HV/C이며, 이것을 표기하는 순서는 H, V, C이다.

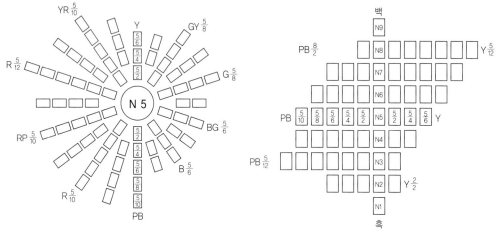

먼셀 색입체 수평 단면도 먼셀 색입체 수직 단면도

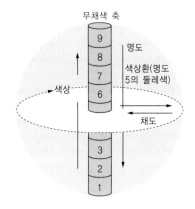

먼셀 색입체의 좌표계

먼셀 색상환

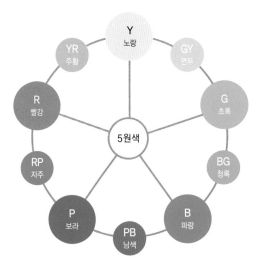

먼셀의 색상환

먼셀 색체계는 1905년 색지각의 3속성을 인간의 시감에 따라 배치한 것으로, 색채 교육과 전달을 목적으로 만들어졌다.

1943년 발표된 수정 먼셀 색체계는 미국조명위원회(CIE)와 광학회의 연구·검토를 거쳐 확립되었으며, 국제표준(ISO) 색표계로 등록되어 사용되고 있다.

한국산업표준규격(KS)과 미국표준협회(ASA), 일본공업표준규격(JIS) 등 세계 각국의 국가표준 현색계 체계로 되어 있다(KS규격은 먼셀의 색상환을 기본으로 사용하고 XYZ 3자극치의 전환 값이 표시된다. 현재 먼셀 표색계라고 하면 수정 먼셀 표색계를 말한다).

 ## 2-2 먼셀 색체계의 활용 및 조화

1 먼셀의 색상환

미국의 Albert H. Munsell은 색상의 분할을 빨강(R), 노랑(Y), 녹색(G), 파랑(B), 보라(P)의 기본 5색상과 그것에 대한 보색을 첨가한 10색환을 원주상에 등배열하였다. 10진법에 의한 색상환은 20, 40, 50, 100색상으로 분할할 수 있으나 일반적으로 20색상이 많이 이용되고 있다.

2 먼셀 기호의 표기법

먼셀 표기법은 H V·C의 순으로 5Y8/10은 색상(H)5Y, 명도(V)8, 채도(C)10을 의미한다.

밸런스 포인트와 심리적 효과

먼셀 표색계			감 정 효 과
색상(H)	명도(V)	채도(C)	
R		>5	매우 자극적인, 매우 따뜻한 느낌
YR		>5	자극적, 따뜻한 느낌
Y		>5	다소 자극적, 다소 따뜻한 느낌
GY		>5	다소 안정, 차거나 따뜻하게 느끼지 않음
G		>5	안정, 다소 찬 느낌
BG		>5	매우 안정, 매우 찬 느낌
B		>5	자극 없음, 찬 느낌
PB		>5	자극 없음, 찬 느낌
P		5>	다소 자극적, 차거나 따뜻하게 느끼지 않음
RP		5>	자극적, 다소 따뜻한 느낌
임의	>6.5	임의	명 랑
임의	<3.5	임의	침 울
임의	임의	<3	자극 없음, 차거나 따뜻하게 느끼지 않음

조화 · 부조화의 범위

조화의 범위	먼셀의 색상 기미의 변화	먼셀의 명도 기미의 변화	먼셀의 채도 기미의 변화
동일 조화	0~1 jnd	0~1 jnd	0~1 jnd
제1부조화	1 jnd~7	1 jnd~0.5	1 jnd~3
유사 조화	7~12	0.5~1.5	3~5
제2부조화	12~28	1.5~2.5	5~7
대비 조화	28~50	2.5~10	7~9

※ JND(Just Noticeeable Difference) : 지각적으로 보여지는 최소의 차, 즉 식별역(識別域)을 나타낸다.

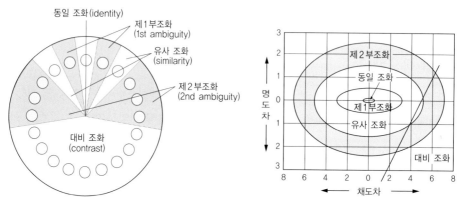

먼셀 표색계의 등면 도면에서 색상차에 의한 쾌 · 불쾌

타원형의 경로

높고 낮은 명도의 반대 색상을 잇는 타원형의 경로

같은 명도의 반대색과 높고 낮은 명도의 반대색을 잇은 경로

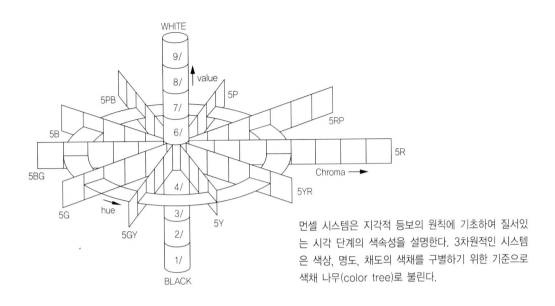

먼셀 시스템은 지각적 등보의 원칙에 기초하여 질서있는 시각 단계의 색속성을 설명한다. 3차원적인 시스템은 색상, 명도, 채도의 색채를 구별하기 위한 기준으로 색채 나무(color tree)로 불린다.

section 03 오스트발트 색체계

 3-1 오스트발트 색체계의 구조, 속성

색의 3속성에 따른 체계적 배열이 아닌 혼합하는 색량의 비율에 의하여 만들어진 체계로 백색량(W), 흑색량(B), 순색량(C)의 합을 100%로 하였다. 순색이 없는 무채색이면 W+B=100%가 되고, 순색이 있는 유채색이면 W+B+C=100%가 되는 것이다.

유채색은 색상 번호, 백색량, 흑색량의 순으로 표기되는데, 2Rne 경우 2R은 색상, n은 백색량, e는 흑색량이다.

오스트발트 표색계는 최상단에 백, 최하단에 흑을 수직축으로 하고, 이를 한변으로 하는 정삼각형을 만들어 그 정점에 순색을 배치한 것을 등색상 삼각형이라 하였다.

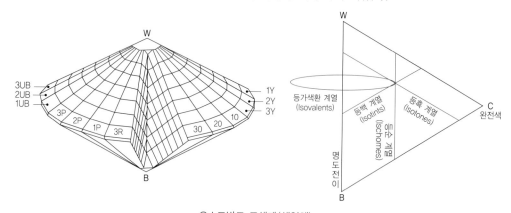

오스트발트 표색계(색입체)

 3-2 오스트발트 색체계의 활용 및 조화

오스트발트 표색계는 회전 혼색기의 색채 분할 면적의 비율을 변화시켜 각각의 다양한 색을 만들어 이와 등색인 것을 색표로 만든 것이다.

모든 빛을 흡수하는 이상적인 색 흑색(B), 모든 빛을 반사하는 이상적인 색 백색(W), 특정 파장 영역의 빛만을 완전하게 반사하고 나머지는 완전하게 흡수하는 이상적인 순색(C) - B.W.C의 3색 혼합에 의한 물체색의 체계화이다.

1 등색상 삼각형

$B+W+C=100$ 혼합비

미적계수

	색상의 미적계수	명도의 미적계수	채도의 미적계수
동일 조화	+1.5	-1.3	+0.8
제1부조화	0	0	0
유사 조화	+1.1	+0.7	+0.1
제2부조화	+0.65	-0.2	0
대비 조화	+1.7	+3.7	+0.4

2 오스트발트의 색상환

헤링의 반대색설(4원색설)의 보색대에 따라 4분할하여 그 중간 색상을 배열한 8색인 황(yellow), 남(ultramarine blue), 적(red), 청록(sea green), 주황(orange), 청(turquoise), 자(purple), 황록(leaf greed)을 기준으로 하고, 이를 다시 3등분하여 우측 회전순으로 번호를 붙인 24색상환으로 등색상 삼각형에 배열된 복추상체 색입체이다.

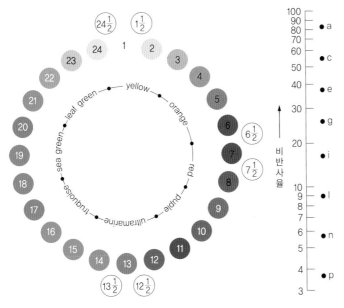

$24\frac{1}{2}, 1\frac{1}{2}, 6\frac{1}{2}, 7\frac{1}{2}, 13\frac{1}{2}, 12\frac{1}{2}$ 색상은 CHM(Color Harmony Manual)에 의하여 첨가되어 CHM 색상환은 30색상으로 되어 있다.

③ 오스트발트 색상환의 계열

① **등백 계열** : 등색상 삼각형에서 C, B와 평행선상에 있는 색으로 백색량이 모두 같은 계열이다.

② **등흑 계열** : 등색상 삼각형에서 C, W와 평행선상에 있는 색으로 흑색량이 모두 같은 계열이다.

③ **등순 계열** : 등색상 삼각형에서 W, B와 평행선상에 있는 색으로 순색이 모두 같아 보이는 계열이다.

④ **등가색환 계열** : 무채색의 중심축으로, 링스타(Ring Star)라고도 한다. 백색량(W)과 흑색량(B)이 같은 28개의 등가색환 계열이다.

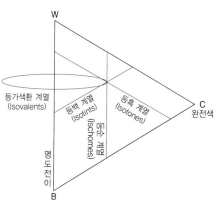

오스트발트의 색계열

■ CHM(Color Harmony Manural)

오스트발트 표색계가 색표화된 것은 1923년(Ostwald Farbnormen Atlas) 이후 아메리카 자기 회사 CCA에 의한 디자인 정책 일환으로 이 표색계를 CHM(Color Harmony Manural)으로 사용하였다. CHM 에서는 오스트발트 24색상 외에 실용색인 6색을 포함하여 30색상으로 하고 있다.

④ 오스트발트의 기호 표시법

W에서 C방향으로 a, c, e, g, i, l, n, p와 같이 알파벳을 하나씩 건너뛰어 표기하며, C에서 B 방향으로 위와 같이 a, c, e, g, i, l, n, p로 표기하고, 그 교점이 되는 색을 ca, la, pl 등으로 표시한다.

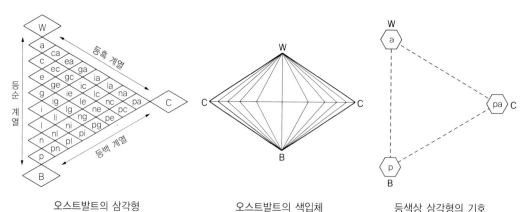

| 오스트발트의 삼각형 | 오스트발트의 색입체 | 등색상 삼각형의 기호 |

오스트발트 기호와 혼합비

기호	a	c	e	g	i	l	n	p
백색량	89	56	35	22	14	8.9	5.6	3.5
흑색량	11	44	65	78	86	91.1	94.4	96.5

CIE, ISO 색표

 ## 4-1 CIE 색채 규정

CIE에서 규정한 측색용의 빛, CIE 표준광에는 표준광 A, B, C, D_{65} 및 기타 표준광 D가 있다. CIE에서 1931년 채택한 등색 함수 $\overline{x}(\lambda)$, $\overline{y}(\lambda)$, $\overline{z}(\lambda)$에 기초한 3색 표시계로 XYZ색 표시계라고도 한다.

 ## 4-2 XYZ, L*a*b* 등 혼색계 체계 색채 규정

CIE가 1976년에 정한 균등한 공간의 하나이다.

3차원 직교 좌표를 이용한 색공간

$$L^* = 116\left(\frac{Y}{Y^n}\right)^{\frac{1}{3}}$$

$$a^* = 500\left[\left(\frac{X}{X^n}\right)^{\frac{1}{3}} - \left(\frac{Y}{Y^n}\right)^{\frac{1}{3}}\right]$$

$$b^* = 200\left[\left(\frac{Y}{Y^n}\right)^{\frac{1}{3}} - \left(\frac{Z}{Z^n}\right)^{\frac{1}{3}}\right]$$

X, Y, Z : XYZ색 표시계 또는 X_{10} Y_{10} Z_{10} 표시계의 3자극치

Xn Yn Zn : 특정 흰색물체의 3자극치

L*a*b*색 표시계에서 좌표 L*a*b*의 차

ΔL^*, Δa^*, Δb^*에 따라 정의되는 2가지 색자극 사이의 색차, 양의 기호 ΔE^*_{ab}로 표시된다.

$$\Delta E^*_{ab} = \left[(\Delta L^*)^2 + (\Delta \pi a^*)^2 + (\Delta b^*)^2\right]^{\frac{1}{2}}$$

4-3 ISO 색채 규정

ISO(International Organization for Standardization : 국제표준화기구)는 상품 및 서비스의 국제적 교환을 촉진하고, 지적·과학적·기술적·경제적 분야에서의 협력 증진을 위하여 세계 공통의 표준 개발을 목적으로 1947년에 설립된 기구이다. 세계 140여 개국이 회원으로 가입하고 있으며 약 13,500종의 표준을 보유하고 있다.

색지각에 기반을 둔 색체계의 표현을 위한 ISO에서 측정 기준은 색 출현 속성들의 측정, 색차이들의 측정, 기본 색들과의 유사성 측정, 대립되는 색 형식의 출현 속성들의 측정 등의 4가지가 있다. 색채 관리 규정과 색채 표준 규정은 혼합 적용되므로 색채 관리론의 ISO 색채 관리 규정편을 참조하기 바란다.

section

05 기타 표준색 체계

 ## 5-1 NCS 표색계

1 NCS(Natural Color System ; 스웨덴 색채연구소)

NCS는 독일의 생리학자 헤링의 '색에 대한 감정의 자연적 시스템'에 기초한 스웨덴의 색채연구소이다.

NCS 표색계는 시대에 따라 유행색이 변하는 Trend Color가 아닌 보편적 자연색을 기본으로 한 Basic Color Card로 업계간 컬러 커뮤니케이션의 원활한 유통을 도모한다. NCS 표색계는 유럽 전 세계에 사용된다. NCS는 심리적인 비율 척도를 사용해 색 지각량을 나타낸다.

2 NCS 표기법

• 기초적인 6색 흰색(W), 검은색(S), 노란색(Y), 빨간색(R), 파란색(B), 초록색(G)을 기본으로 한다.
• NCS의 원리는 $r+y+g+b+w+s=100$이다.
• NCS의 기본 개념은 색상, 밝기(흑색도), 포화도이다.
• 표기법

$$\underbrace{S}_{\text{검정색도}}\underbrace{2050}_{\text{유채색도}}-\underbrace{Y30}_{\text{색상}}\underbrace{R}_{\text{30\% 붉은색도}}$$

NCS 색공간

3 NCS 색공간

① **NCS 색상 삼각형** : 3차원 모델인 NCS 색공간을 수직으로 자른 수직 단면, 색상 삼각형의 위에서 아래로 흰색(W)과 검은색(S)의 그레이 스케일을 삼각형의 꼭지점에 최고 채도(C)를 표기한다. 색상 삼각형의 스케일은 100단계이다.

② **NCS 색상환** : 색공간의 중간을 자른 수평단면으로 4가지의 기본 색상 Y, R, B, G를 4등분 하여 똑같이 100단계로 나뉜다.

■ **S2030 - Y90R**

- 20% 검은색(S)도 : 30% 유채색도
- 90%의 빨간색(R)도를 지닌 노란색

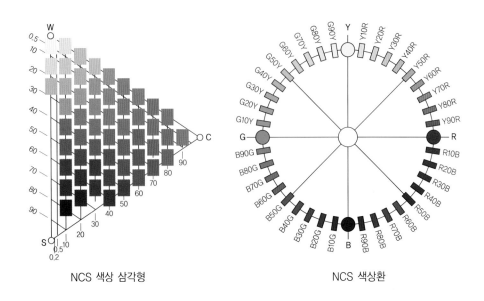

NCS 색상 삼각형 NCS 색상환

 5-2 PCCS 표색계

1964년 일본의 색채연구소가 발표한 일본색연배색 체계로, Practical Color Coordinate System의 약자이다.

PCCS의 톤 분류와 명칭

톤	톤(영어)	톤(기호)	톤	톤(영어)	톤(기호)
해맑은	vivid	v	칙칙한	dull	d
밝은	bright	b	어두운	dark	dk
강한	strong	s	엷은	pale	p
짙은	deep	dp	밝은 회색 띤	light grayish	ltg
연한	light	lt	회색 띤	grayish	g
부드러운	soft	sf	어두운 회색 띤	dark grayish	dkg

① **색상** : 인간 색각의 기초 주요 색상인 적, 황, 녹, 청, 4색상을 색영역의 중심으로 한다. 4색 상의 심리 보색을 색상환의 대립 위치에 놓고, 보색관계의 8색상에 4색을 넣어 12색, 12색의

보색을 24색상에 색광, 색료의 3원색을 포함한다.

② **명도** : 백색과 흑색 사이의 지각적 간격으로 분할하여 먼셀 표색계의 명도에 맞추어 17단계로 정한다.

③ **채도** : 채도 기호는 s를 붙여 9단계로 분할한다.

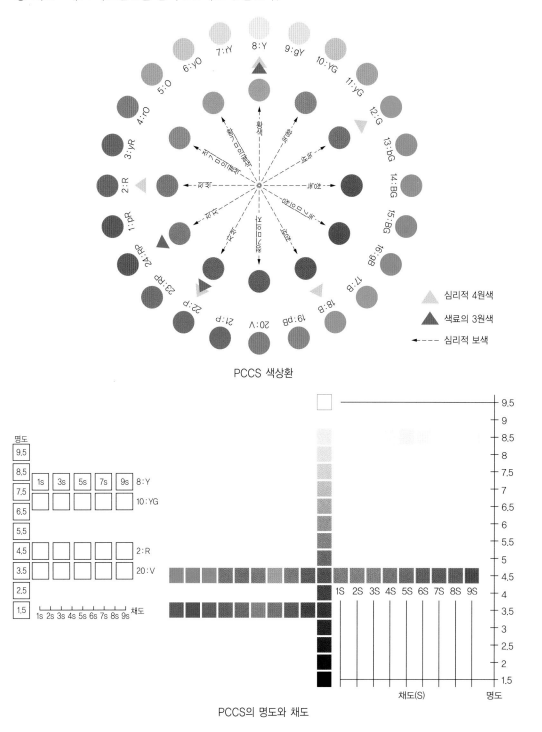

PCCS 색상환

PCCS의 명도와 채도

④ **톤** : 명도와 채도의 복합 개념으로 명암, 강약, 농담 등 상태의 차이를 말하며, 12톤으로 구분한다.

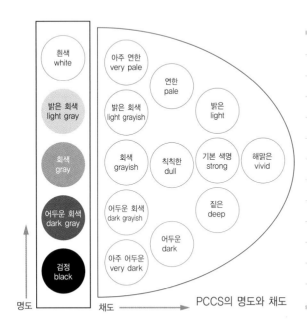

PCCS의 명도와 채도

PCCS의 톤 분류와 명칭

톤	톤(영어)	톤(기호)
해맑은	vivid	v
밝 은	bright	b
강 한	strong	s
짙 은	deep	dp
연 한	light	lt
부드러운	soft	sf
칙칙한	dull	d
어두운	dark	dk
엷 은	pale	p
밝은 회색 띤	light grayish	ltg
회색 띤	grayish	g
어두운 회색 띤	dark grayish	dkg

⑤ **PCCS 시스템** : PCCS는 색채 조화의 기본을 표시한 표색계로 모든 색을 시스템(system)이라고 하는데, 색상, 명도, 채도의 3속성이 아니고 색상과 색조(tone)에 의한 이미지 표색 이론으로 컬러 이미지 시스템이라고도 한다. PCCS는 색채 교육용 표준 체계로 조화 배색에 이용된다.

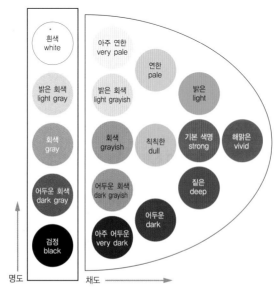

톤과 이미지의 관계도(5R)

5-3 기타 표색계(DIN, JIS, RAL)

1 DIN (Deutsches Institute fur Normung)

독일표준화협회(DIN)에서 체계화한 색표계로 색상(T), 포화도(S), 암도(D)로 표현한다. DIN 색체계의 기본 변수는 색상 번호, 채도 정도, 어두운 정도로 이 변수들은 시각적 등거리의 개념에 의해 정의된다.

① **색상, T=Bunton (24개의 색상수 T =1, 2, 3 ⋯ 24)** : 지각적으로 등간격이 되기 위해 동일하게 공간화된 선을 표현한다. 각 번호는 특정 색상을 표현하며, 색상환은 색상의 심리적 단계화에 의해 개발되었다.

② **채도(S)** : 채도 정도(S)는 0~15까지 단계로 0은 무채색을 가르킨다. 배열된 색표는 특정 톤이나 색상의 밀집 없이 지각적으로 동등한 간격을 유지한다.

③ **어두운 정도(D)** : 어두운 정도는 0부터 10까지의 단계로 검은색이 없는 것과 검은색의 휘광 반사율은 0으로 표기되고 최대 검은색 정도인 검은색은 10으로 표기한다.

④ **DIN의 표기** : DIN의 표기는 T(색상), S(포화도), D(어둡기)의 기호로 표기한다.

 예 T=2, D=2, S=5 → T : S : D $\dfrac{2}{T} : \dfrac{5}{S} : \dfrac{2}{D} = 2 : 5 : 2$

2 JIS

일본공업규격으로 색명 및 색채 서술어 부분을 제외한 대부분의 표시가 한국산업규격(KS) 규정과 같다.

① **JIS 관용색명** : 관용색명은 고유색명이라고도 하며, 대부분 물체의 이름에서 유래되는데 JIS「물체색의 색명」에서는 166색의 대표적 색명이 있다.

② **JIS 계통색명** : 계통색명은 기본 색상명 앞에서 색상을 분류하는 수식어와 톤을 나타내는 수식어를 분류 연결해서 계통색명으로 한다.

• 유채색의 분류 : 적색, 황색, 초록색, 청색, 자색의 5색상을 기본으로 기본색명은 적색, 황적색, 황색, 초록색, 황록색, 청록색, 청색, 청자색, 자색, 적자색의 10종이다. 명도와 채도에 관한 수식어는 선명하다, 밝다, 진하다, 연하다, 침침하다, 어둡다, 극히 연하다, 밝은 회색, 회색, 어두운 회색, 매우 어둡다의 11종이다. 채도가 낮은 색을 나타내는 어둡다, 극히 연하다, 밝은 회색, 어두운 회색, 매우 어둡다는 색상 관련 수식어와 중복되지 않도록 한다.

• 무채색의 분류 : 흰색, 회색, 검은색의 3종을 기본색명으로 밝다, 어둡다의 명도에 관한 수식어를 사용한다.

■ 대표적인 계통색명

• PCCS 계통색명 : 일본 색채연구소가 1964년 발표한 색체계로 색명은 230가지로 구분되어 있다.
• JAFCA 「BASIC COLOR CODE」 : 267가지로 구분되었다.
• ISCC-NBS 「Dictionary of Color Names」 : 먼셀 색체계와 대응시켜 색입체를 계통색명으로 분류한
 것으로 하나의 색채는 한점으로 위치하게 되고 ISCC-NBS 색명으로 나타내지며 고유번호로 표기된다.
 28종의 색상분류 계통색명에 명도, 채도로 세분화한 267종의 색명으로 분류한다.

❸ RAL

Ral Color System은 1972년 독일 품질 보증기관에서 제정한 색상 체계로 유럽 지역에서 사용되고 있다.

색을 색상, 명도, 채도에 따라 분류하며, RAL 100 70 20으로 표기되었을 경우 색상은 100이고, 명도는 70, 채도는 20을 나타낸다.

06 색명 체계

 6-1 색명에 의한 분류

색명이란 색이름에 의하여 표시되는 표색의 일종으로 언어에서 오는 연상과 감성도 전달된다.

① **생활색명** : 생활에 필요한 식물, 동물, 광물, 음식, 지명, 인명 등에 의해 붙여진 이름이다.

　예) 배추색, 살색, 하늘색, 금색, 브론즈색 등

② **기본색명** : 한국공업규격(ICSA 0011)에 의해 제시되는 색명이다.

　예) 유채색 : 빨강, 주황, 노랑, 연두, 초록색, 청록, 파랑, 남색, 보라, 자주

　　　무채색 : 흰색, 회색, 어두운 회색, 검은색

③ **계통색명 (일반색명)** : 학술적인 면에서 체계화하여 명명된 색명이다.

• 색상에 관한 수식어

　빨간색 띤(reddish), 노란색 띤(yellowish)

　초록색 띤(greenish), 파란색 띤(bluish), 보라색 띤(purplish)

• 명도 · 채도의 차이를 표현한 수식어

　아주 연한(pale)

　연한(light), 칙칙한(dull),

　어두운(dark), 해맑은(vivid)

 6-2 ISCC - NBS 일반색명, 계통색명

전미색채협회(ISCC)와 미국국가표준국(NBS)이 공동으로 연구한 색명으로, 기본색명에 수식
어를 붙인 계통색명 체계이다.

• 14개의 색상, 16개의 톤으로 기본 구성되었으며, 총 267개의 색명이 있다.

• 계통색명의 표기법

명도·채도에 관한 수식어	+	색상에 관한 수식어	+	기본색명

⑩ 아주 연한 노랑 기미의 적

• 무채색명의 표기법

명도에 관한 수식어	+	색상에 관한 수식어	+	기본색명

⑩ 밝은 청 기미의 백

수식어 대응 색상표

수 식 어	기 본 색 명
적 기미의	(빨간 기미의) 자·황·백·회색·흑
황 기미의	(노란 기미의) 적·녹·백·회색·흑
녹 기미의	(푸른 기미의) 황·청·백·회색·흑
청 기미의	(파란 기미의) 녹·자·백·회색·흑
자 기미의	(자주 기미의) 청·적·백·회색·흑

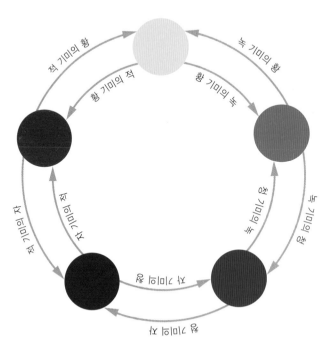

유채색의 수식어 사용 방법

우리말 계통색 이름 (202색)

기본 색이름	계통색 이름	기본 색이름	계통색 이름	기본 색이름	계통색 이름
빨 강	선명한 빨강 밝은 빨강 진(한) 빨강 흐린 빨강 탁한 빨강 어두운 빨강 회적색 어두운 회적색 검은 빨강	연 두	선명한 연두 밝은 연두 진한 연두 연한 연두 흐린 연두 탁한 연두 노란 연두 선명한 노란연두 밝은 노란연두 진한 노란연두 연한 노란연두 흐린 노란연두 탁한 노란연두 녹연두 선명한 녹연두 밝은 녹연두 연한 녹연두 흐린 녹연두 탁한 녹연두 흰 연두 회연두 밝은 회연두	청 록	밝은 청록 진한 청록 연한 청록 흐린 청록 탁한 청록 어두운 청록 흰 청록 밝은 회청록 어두운 회청록 검은 청록
주 황	선명한 주황 밝은 주황 진(한) 주황 흐린 주황 탁한 주황 빨간 주황 선명한 빨간주황 밝은 빨간주황 탁한 빨간주황 노란 주황 선명한 노란주황 밝은 노란주황 진한 노란주황 연한 노란주황 흐린 노란주황 탁한 노란주황			파 랑	선명한 파랑 밝은 파랑 진(한) 파랑 연(한) 파랑 흐린 파랑 탁한 파랑 어두운 파랑 흰 파랑 회청색 밝은 회청색 어두운 회청색 검은 파랑
		초 록	선명한 초록 밝은 초록 진(한) 초록 연(한) 초록 흐린 초록 탁한 초록 어두운 초록 흰 초록 회록색 밝은 회록색 어두운 회록색 검은 회록색	남 색	밝은 남색 흐린 남색 어두운 남색 회남색 검은 남색
노 랑	선명한 노랑 진(한) 노랑 연(한) 노랑 흐린 노랑 흰 노랑 회황색 밝은 회황색			보 라	선명한 보라 밝은 보라 진(한) 보라 연(한) 보라

톤 기호

약 호	영 어	약 호	영 어	약 호	영 어
vp	very pale	p	pale	vl	very light
l	light	bt	brilliant	s	strong
v	Vivid	dp	deep	vdp	very deep
d	dark	vd	very dark	m	moderate
lgy	light grayish	gy	grayish	dgy	dark grayish
bk	blackish				

색상 기호

약 호	색 상	약 호	색 상	약 호	색 상
PK	PINK	R	RED	O	ORANGE
BR	BROWN	Y	YELLOW	OL BR	OLIVE BROWN
OL	OLIVE	OLG	OLIVE GREEN	G	GREEN
BG	BLUISH GREEN	B	BLUE	V	VIOLET
P	PURPLE				

색상 수식어

약 호	무채색
r	reddish
pk	pinkish
br	brownish
y	yellowish
g	greenish
b	bluish
p	purplish

무채색 기호

약 호	무채색
W	WHITE
1-GY	light gray
me-GY	medium gray
d-GY	dark gray
BK	BLACK

6-3 표준 관용색명

산업자원부 기술표준원은 고감성 색채시대에 걸 맞는 관용색이름 133개를 새롭게 표준화하여 발표하였다. 앞으로 이는 산업, 문화, 교육 등 색 관련 분야에 적용하기로 하였다.

이번 관용색이름의 개정으로 그동안 문구류, 의류, 생활용품 등 색채 관련 산업 등에서 색이름과 연상 색상의 차이로 인하여 발생되었던 경제적 손실 이외에도 문화적·교육적 측면에서 많은 문제점을 해결할 수 있게 되었다.

기술표준원은 이번에 표준 관용색이름을 개정함에 따라 우리말 색이름 체계가 하나의 국가 규격(KS)으로 완성하였다.

※ **관용색이름** : 연상에 의해 떠올리는 색 표현 방법으로 동식물, 광물 , 물질, 외래어 등의 색이름이 많이 사용되었다.

 예) 병아리색, 호박색, 황토색, 마젠타

표준 관용색이름은 현재 사용되고 있는 1000여 개의 색이름을 다양한 계층을 대상으로 실시한 조사 자료를 근거로, 자주 사용되고 색상이 쉽게 떠오르는 색이름을 선정하여 색이름이 표현하는 색채를 과학적으로 정확히 표시한 것이다.

새로운 표준색이름 (42개)

관용색이름	계통색이름	대표색(참고용)	관용색이름	계통색이름	대표색(참고용)
카네이션 핑크	연한 분홍	2.5R 8/6	모카색	어두운 갈색	2.5Y 3/4
루비색	진한 빨강	2.5R 3/10	병아리색	노 랑	5Y 8.5/10
크림슨	진한 빨강	2.5R 3/10	국방색	어두운 녹갈색	2.5GY 3/4
자두색	진한 빨강	5R 3/10	청포도색	연 두	5GY 7/10
선 홍	밝은 빨강	7.5R 5/16	참다래(키위)색	진한 연두	5GY 5/8
다 홍	밝은 빨강	7.5R 5/14	잔디색	진한 연두	7.5GY 5/8
토마토색	빨 강	7.5R 4/12	대나무색	탁한 초록	7.5GY 4/6
사과색	진한 빨강	7.5R 3/12	멜론색	연한 녹연두	10GY 8/6
석류색	진한 빨강	7.5R 3/10	백옥색	흰초록	2.5G 9/2
홍차색	진한 빨강	7.5R 3/8	수박색	초 록	7.5G 3/8
대추색	빨간 갈색	10R 3/10	파스텔 블루	연한 파랑	10B 8/6
적 황	진한 주황	2.5YR 5/12	파우더 블루	흐린 파랑	10B 8/4
구리색	갈 색	2.5YR 4/8	박하색	흰 파랑	2.5PB 9/2
캐러멜색	밝은 갈색	7.5YR 5/8	프러시안 블루	진한 파랑	2.5PB 2/6
진주색	분홍빛 하양	10YR 9/1	인디고 블루	어두운 파랑	2.5PB 2/4
호박색(채소)	노란 주황	10YR 7/14	사파이어색	탁한 파랑	5PB 3/6
호두색	탁한 황갈색	10YR 5/6	남 청	남 색	5PB 2/8
점토색	탁한 갈색	10YR 4/4	남보라	남 색	10PB 2/6
연미색	흰노랑	5Y 9/2	꽃분홍	밝은 자주	7.5RP 5/14
노른자색	진한 노랑	2.5Y 8/12	시멘트색	회 색	N6
베이지그레이	황회색	2.5Y 7/1	쥐 색	어두운 회색	N4.25

대표색이 변경된 색이름 (59개)

관용색이름	계통색이름		대표색 (참고용)	
	변경 전	변경 후	변경 전	변경 후
베이비핑크	흰 분홍	흐린 분홍	4R 8.5/4	5R 8/4
홍 색	선명한 빨강	밝은 빨강	3R 4/14	5R 5/14
연지색	빨 강	밝은 빨강	4R 4/14	5R 5/12
딸기색	선명한 자주	선명한 빨강	1R 4/14	5R 4/14
장미색	밝은 자주	진한 빨강	1R 5/14	5R 3/10
팥 색	흐린 빨강	탁한 빨강	8R 4.5/4.5	5R 3/6
와인레드	빨간 자주	진한 빨강	10RP 3/9	5R 2/8
복숭아색	흐린 노란분홍	연한 분홍	3YR 8/3.5	7.5R 8/6
카 민	선명한 빨강	빨 강	4R 4/14	5R 4/12
진 홍	밝은 빨강	진한 빨강	7R 5/14	7.5R 3/12
산호색	분 홍	분 홍	2.5R 7/11	7.5R 7/8

관용색이름	계통색이름		대표색(참고용)	
	변경 전	변경 후	변경 전	변경 후
새먼핑크	연한 분홍	노란 분홍	8R 7.5/7.5	10R 7/8
주 색	진한 분홍	선명한 빨간주황	6R 5.5/14	10R 5/16
벽돌색	밝은 적갈색	탁한 적갈색	10R 4/7	10R 3/6
감색(과일)	밝은 빨간주황	진한 주황	10R 5.5/12	2.5YR 5/14
갈 색	갈 색	갈 색	5YR 4/8	2.5YR 3/8
코코아색	탁한 갈색	탁한 갈색	2YR 3.5/4	2.5YR 3/4
살구색	흐린 노란분홍	연한 노란분홍	6YR 7/6	5YR 8/8
가죽색	흐린 노란주황	탁한 노란주황	8YR 6.5/5	7.5YR 6/6
밤 색	어두운 갈색	진한 갈색	5YR 2/4	5YR 3/6
고동색	어두운 적갈색	어두운 갈색	10R 2/4	2.5YR 2/4
호박색(광물)	진한 노란주황	진한 노란주황	7.5YR 6/14	7.5YR 6/10
흑 갈	흑갈색	흑갈색	5YR 2/2	7.5YR 2/2
계란색	연한 노란주황	흐린 노란주황	10YR 8/7.5	7.5YR 8/4
세피아	어두운 회갈색	흑갈색	10YR 2.5/2	10YR 2/2
크림색	흐린 노랑	흰노랑	5Y 8.5/3.5	2.5Y 9/2
해바라기색	진한 노랑	진한 노랑	2Y 8/14	2.5Y 8/14
금발색	흐린 노랑	연한 황갈색	2Y 7.5/7	2.5Y 7/6
모래색	회황색	회황색	2.5Y 7.5/2	2.5Y 7/2
청동색		탁한 갈색		2.5Y 4/4
바나나색	노 랑	노 랑	5Y 8/10	5Y 8/12
겨자색	연한 황갈색	밝은 황갈색	3Y 7/6	5Y 7/10
레몬색	노 랑	노 랑	8Y 8/12	7.5Y 8.5/12
황 록	진한 노란연두	진한 노란연두	2.5GY 6/10	10Y 6/10
올리브색	밝은 녹갈색	녹갈색	2.5GY 5/8	10Y 4/6
카키색	탁한 녹갈색	탁한 황갈색	5Y 4/4	2.5Y 5/4
쑥 색	탁한 초록	탁한 녹갈색	10GY 4/4	5GY 4/4
올리브 그린	탁한 녹갈색	어두운 녹갈색	2.5GY 3.5/3	5GY 3/4
옥 색	흐린 초록	흐린 초록	7.5G 7/6	7.5G 8/6
에메랄드 그린	밝은 초록	밝은 초록	4G 6/8	5G 5/8
상록수색	밝은 초록	초 록	3G 3.5/7	10G 3/8
피콕 그린	밝은 청록	청 록	7.5BG 4.5/9	7.5BG 3/8
물 색	연한 파랑	연한 파랑	6B 8/4	5B 7/6
하늘색	연한 파랑	연한 파랑	10B 7/8	7.5B 7/8
세룰리안 블루	밝은 파랑	파 랑	9B 4.5/9	7.5B 4/10
스카이 그레이	밝은 회청색	밝은 회청색	7.5B 7.5/0.5	10B 8/2
비둘기색	탁한 보라	회청색	2.5P 4/3.5	5PB 6/2

코발트 블루	파 랑	파 랑	3PB 4/10	5PB 3/10
남 색	남 색	남 색	7.5PB 2/6	5PB 2/6
라벤더색	흐린 보라	연한 보라	5P 6/5	7.5PB 7/6
라일락색	연한 보라	연한 보라	6P 7/6	5P 8/4
포도색	어두운 보라	탁한 보라	7.5P 2/4	5P 3/6
진달래색	밝은 자주	밝은 자주	7RP 5/13	7.5RP 5/12
벚꽃색	흰분홍	흰분홍	10RP 9/2.5	2.5R 9/2
포도주색	검은 자주	진한 적자색	10RP 2/2.5	10RP 2/8
흰눈색	하 양	하 양	N9.5	N9.25
은회색	밝은 회색	밝은 회색	N6.5	N8.5
목탄색	어두운 보랏빛 회색	검 정	5P 3/1	N2
먹 색	검 정	검 정	N2	N1.25

변경되지 않은 색이름 (32개)

관용색이름	계통색이름	대표색 (참고용)	관용색이름	계통색이름	대표색 (참고용)
주 홍	빨간 주황	10R 5/14	시 안	밝은 파랑	7.5B 6/10
적 갈	빨간 갈색	10R 3/10	바다색	파 랑	10B 4/8
주 황	주 황	2.5YR 6/14	감(紺)색	어두운 남색	5PB 2/4
당근색	주 황	2.5YR 6/12	군 청	남 색	7.5PB 2/8
초콜릿색	흑갈색	5YR 2/2	보 라	보 라	5P 3/10
귤 색	노란 주황	7.5YR 7/14	진보라	진한 보라	5P 2/8
커피색	탁한 갈색	7.5YR 3/4	마젠타	밝은 자주	5RP 5/14
황토색	밝은 황갈색	10YR 6/10	자 주	자 주	7.5RP 3/10
황 갈	노란 갈색	10YR 5/10	연분홍	연한 분홍	10RP 8/6
베이지	흐린 노랑	2.5Y 8.5/4	분 홍	분 홍	10RP 7/8
상아색	흰 노랑	5Y 9/2	로즈핑크	분 홍	10RP 7/8
우유색	노란 하양	5Y 9/1	흰(하얀)색	하 양	N 9.5
개나리색	선명한 노랑	5Y 8.5/14	회 색	회 색	N5
풀 색	진한 연두	5GY 5/8	검은색	검 정	N 0.5
연두색	연 두	7.5GY 7/10	금 색		
청 록	청 록	10BG 3/8	은 색		

※ 대체된 색이름

스노우 화이트 → 흰눈색, 오렌지색 → 주황색, 챠콜 그레이 → 목탄색,

세룰리언 블루 → 세룰리안 블루, 버프 → 가죽색, 샐먼 핑크 → 새먼 핑크

관용색명과 먼셀의 3속성 (*는 표준에서 제외된 관용색이름)

관용색명	참 고(원어)	먼셀의 3속성 기호	
*올드로즈	Old Rose	1.0R	6.0/6.5
산 호 색	Coral	2.5R	7.0/10.5
*복사꽃색	Cherry Bloom	2.5R	6.5/8.0
*홍매화색	Cherry Rose	2.5R	6.5/7.5
카 민 색	Carmine	2.5R	4.0/14.0
진 분 홍	Rose Carmine	3.0R	4.0/13.5
핑 크	Baby Pink	2.5R	7.0/5.0
진 다 홍	Cardinal	4.0R	3.5/10.5
연 지 색	Deep Carmine	4.5R	4.0/10.0
인 주 색	Orange Vermilion	6.0R	5.5/13.5
스 칼 렛	Scarlet	7.0R	5.0/14.0
연 다 홍	Crimson	7.0R	5.0/13.0
팥 죽 색	Havana Rose	8.0R	4.5/4.5
연 분 홍	Salmon Pink	8.5R	7.5/7.5
벽 돌 색	Copper Brown	8.5R	7.5/7.5
화 류 색	Indian Red	8.5R	3.0/4.5
메추리색	Burnt Sienna	8.5R	3.0/2.0
적 갈 색	Reddish Brown	9.0R	3.5/8.5
간 장 색	Grayish Red Brown	9.0R	3.0/3.5
초콜릿색	Chocolate	9.0R	2.5/2.5
*번트시에너	Burnt Sienna	10.0R	4.5/7.5
코 코 아 색	Cocoa Brown	2.0YR	3.5/4.0
*밤 색(마룬)	Maroon	2.0YR	3.5/4.0
가랑잎색	Burnt Umber	2.0YR	2.0/1.5
도 토 리색	Terra Cotta	2.5YR	5.0/8.5
피 치	Peach	3.5YR	8.0/3.5
살 색	Seashell Pink	5.0YR	8.0/5.0
담 배 색	Burnt Umber	5.0YR	3.5/4.5
고 동 색	Van Dyke Brown	5.0YR	3.5/4.5
살 구 색	Tangerine Red	5.5YR	7.0/6.0
귤 색	Orange Peel	5.5YR	6.5/12.5
오 렌 지 색	Spectrum Orange	6.0YR	6.0/11.5
갈 매 색	Brownish Gray	6.5YR	6.0/1.0
후 박 색	Tan(Raw Sienna)	6.5YR	5.0/6.0
*코르크색	Cork	7.0YR	5.5/4.0
버 프 색	Buff	8.5YR	6.5/5.0

관용색명	참 고(원어)	먼셀의 3속성 기호	
호 박 색	Amber Grow	8.5YR	5.5/6.5
계 란 색	Apricot Yellow	10.0YR	8.0/7.5
계 황 색	Deep Chrome Yellow	10.0YR	7.5/12.5
황 토 색	Yellow Ochre	10.0YR	6.0/9.0
세 피 아	Sepia	10.0YR	2.5/2.0
계 피 색	French Beige	1.0Y	6.5/2.5
카 키	Khaki	1.5Y	5.0/5.5
상 아 색	Ivory	2.5Y	8.0/1.5
낼플 스 색	Naples Yellow	2.5Y	8.0/7.5
개 나 리 색	Chrome Yellow	3.0Y	8.0/12.0
겨 자 색	Mustard	3.5Y	7.0/6.0
크 림 색	Cream	3.5Y	8.5/3.5
*카나리아색	Canary	7.0Y	8.5/10.0
국 방 색	Olive Drab	7.5Y	4.0/2.0
레 몬 색	Lemon Yellow	8.5Y	8.0/11.5
배 추 색	Citronella	1.0GY	7.5/8.0
*꾀 꼬 리 색	Holly Green	1.5GY	4.5/3.5
청 태 색	Moss Green	2.5GY	5.0/5.0
올리브그린	Olive Green	3.0GY	3.5/3.0
풀 색	Grass Green	5.0GY	5.0/5.0
떡 잎 색	Pea Green	6.0GY	6.0/6.0
신 록 색	Sprout	7.0GY	7.5/4.5
*솔 잎 색	Cactus	7.5GY	5.0/4.0
*청 자 색		2.5G	6.5/4.0
사철나무색	Malachite Green	3.5G	4.5/7.0
에메랄드그린	Emerald Green	4.0G	6.0/8.0
*보 틀 그 린	Bottle Green	5.0G	2.5/3.0
*비 리 디 언	Viridian Green	8.5G	4.0/6.0
북 청 색	Slate Green	1.0BG	2.5/2.5
연 청 록	Peacock Green	7.5BG	4.5/9.0
청개구리색	Sulphate Green	2.5BG	5.0/6.5
외 청 옥	Aquamarin	8.0BG	5.5/3.0
*나 일 블 루	Nile Blue	0.5B	5.5/5.0
진 옥 색	Honey Bird	2.5B	6.5/5.5
당 파 색	Turquoise Blue	2.5B	5.0/8.0
물 색	Light Blue	6.5B	8.0/4.0
옥 색	Ice Blue	7.5B	4.5/2.0

관용색명	참 고(원어)	먼셀의 3속성 기호	
시 안	Cyan	5.5B	4.0/8.5
하 늘 색	Sky Blue	9.5B	7.0/5.5
*베이비블루	Baby Blue	10.0B	7.5/3.0
삭 스 블 루	Saxe Blue	1.0PB	5.0/4.5
프러시안블루	Prussian Blue	2.0PB	3.0/5.0
세룰리안블루	Serulean Blue	2.5PB	4.5/7.5
*감 청 색	Sapphire	5.0PB	3.0/4.0
네이비블루	Navy Blue	5.0PB	2.5/4.0
*진 감 청	Middnight Blue	6.0PB	1.5/2.0
코발트블루	Cobalt Blue	7.0PB	3.0/8.0
군 청	Art Ultramnine	7.5PB	3.5/10.5
진북청색	Prussian Blue	7.5PB	1.5/2.0
*도라지꽃색	Gentian	9.0PB	4.0/7.5
*진 남 색	Middnight	9.0PB	2.5/9.5
팬 지 색	Pansy	1.0P	2.5/10.0
녹 두 색	Andover Green	2.0P	4.0/3.5
*오랑캐꽃색	Pansy	2.5P	4.0/11.0
*모 브	Mauve	5.0P	4.5/9.5
라 벤 더	Lavender	7.5P	6.0/5.0
진 달 래 색	Orchid	7.5P	7.0/6.0
왜 보 라 색	Amethyst Mauve	7.5P	4.0/6.0
*가 지 색	Dusky Purple	7.5P	2.5/2.5
*창 포 색	Mulberry Fruit	8.5P	4.0/4.0
*모 란 꽃 색	Rhodamine Purple	3.0RP	5.0/14.5
포 도 주 색	Burgundy	8.5RP	2.0/2.5
마 젠 타	Magenta	9.5RP	2.0/9.0
벚 꽃 색	Pale Rose	10.0RP	9.0/2.5
재 분 홍	Rose Pink	10.0RP	7.0/8.0
베이비핑크	Baby Pink	3.5RP	8.5/4.0
브 라 운	Brown	5.0YR	3.5/4.0
올 리 브	Olive	7.5Y	8.5/4.0
은 회 색	Silver Gray	−N	6.6/0
펄 그 레 이	Pearl Gray	2.5Y	6.5/0.5
들 쥐 색	Storm Gray	3.0G	5.0/1.0
스카이그레이	Sky Gray	6.0G	7.5/0.5
*슬레이트그레이	Slate Gray	3.5PB	3.5/0.5
다크그레이	Dark Gray	6.0P	3.0/1.0

관용색명	참 고(원어)	먼셀의 3속성 기호	
*스틸그레이	Steel Gray	6.5P	4.5/1.0
쥐 색		−N	5.5/0
금 색	Golden		
은 색	Silver		

① **고유색명** : 하양, 검정, 빨강, 파랑, 보라, 흑, 백, 적, 황, 녹, 청, 자 등
② **동물의 이름** : 살색, 쥐색, 송아지살색(buff), 연어살색(salmon), 오징어채취(sepia), 조개살색(shellpink) 등
③ **식물의 이름** : 살구색, 팥색, 밤색, 귤색, 팬지, 라일락, 쑥색, 장미색 등
④ **광물, 원료의 이름** : 금색, 은색, 진사, 철사, 에머랄드, 황토색 등
⑤ **지명, 인명의 이름** : Prussian-blue, Havana-brown, Vandyke-brown 등
⑥ **자연 현상의 이름** : 하늘색, 땅색, 무지개색 등

■ KS 일반색명

유채색의 명도와 채도에 관한 수식어

수 식 어	참고 (영어)
해맑은(순수한)	vivid
밝은 회	light grayish
회	grayish
어두운 회	dark grayish
검 은	blackish
옅은(연한)	pale
우중충한	moderate 또는 medium
어두운	dark
밝 은	light
짙 은	deep

무채색의 명도에 관한 수식어

수 식 어	참고 (영어)	약 호
밝 은	light	lt
어두운	dark	dk

색상에 관한 수식어

기본 색이름	적용하는 기본 색이름	대응 영어	약 어
빨 강 띤			
빨 강 기 미 의	보라, 노랑, 흰색, 회색, 검정	reddish	r
빨 강 끼 의			
노 랑 띤			
노 랑 기 미 의	빨강, 초록, 흰색, 회색, 검정	yellowish	y
노 랑 끼 의			
초 록 띤			
초 록 기 미 의	노랑, 파랑, 흰색, 회색, 검정	greenish	g
초 록 색 끼 의			
파 랑 띤			
파 랑 기 미 의	초록, 보라, 흰색, 회색, 검정	bluish	b
파 랑 끼 의			
보 라 띤			
보 라 기 미 의	파랑, 빨강, 흰색, 회색, 검정	purplish	p
보 라 끼 의			

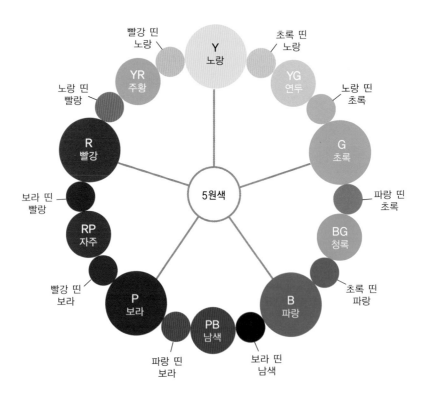

색상에 관한 수식어의 상호 관계

section

07

한국의 전통 색체계

 ## 7-1 한국의 전통 색체계

　우리나라의 표준 색상인 오방색은 청·적·백·흑·황으로 색을 단순한 색채로만 인식하지 않고 의미를 부여하여 민족적 색채 철학을 낳았다.

　즉 오방색을 동, 서, 남, 북, 중앙에 배열하여 우주 인식의 척도로 삼고 흥망성쇠, 길흉화복, 생의 원리 등과 연관시켜 인식한 것이다.

　오행사상은 만물을 금, 목, 수, 화, 토의 다섯 요소로 본 다원론으로 천지의 변이, 재앙, 인사의 길흉 등 모든 우주의 현상을 체계화한 사상으로 오방색은 여기에 기초를 두고 있다.

　우리나라 전통의 색채 감각은 여러 면에서 제약을 받아 백색, 흑색 같은 무채색이나 가라앉은 색을 즐겨 사용하게 되었다.

1 오방색

　음양오행 사상에 오방색(오정색 ; 적, 청, 황, 백, 흑)은 양의 색이며, 오간색(녹색, 벽색, 홍색, 유황색, 자색)은 음의 색이다.

2 단 청

　색채로 그린 모든 그림이란 의미로, 목조, 석조 등 건축물이나 공예품에 채화해서 장식하는 도, 서, 회, 화를 총칭한다.

　좁은 의미의 단청은 붉고 푸른 빛깔로 무늬를 그리는 것으로, 붉은 단(丹)과 푸를 청(靑)이 서로 합하여 집의 벽, 기둥, 천정과 같은 구축물에 여러 가지 빛깔의 무늬를 그려놓은 것을 말한다.

■ 단청의 오채 배합

- 중앙은 토(土) → 황색
- 우측의 서는 금(金) → 백색(백호)
- 남쪽은 화(火) → 적색(주작)
- 좌측의 동은 목(木) → 청색(청룡)
- 북쪽은 수(水) → 흑색(현무)

7-2 한국의 전통색명

 우리나라의 전통색명은 순수한 색인 오방정색에만 이름을 붙여 새, 샛, 싯, 시자(字)를 덧붙였다. 새까맣다, 샛노랗다, 새파랗다, 새하얗다, 시뻘겋다, 시커멓다, 시퍼렇다 등의 접두사를 붙여 강조하였다. 이러한 색명의 표현은 정색에 한하며 간색, 잡색에는 붙이지 않는다.

 또한 순자(字)를 붙여 순백, 순청, 순홍 등의 표현이 있으며 빨→뺄, 파→퍼, 하→허, 까→꺼, 노→누로 바뀌어 강조의 뜻을 나타내기도 하였다.

① 오방정색

- 청색은 동방의 정색으로 목성에 속하고 靑(東方正色屬木)
- 적색은 남방의 정색으로 화성에 속하고 赤(南方正色屬火)
- 황색은 중앙의 정색으로 토성에 속하고 黃(中央正色屬土)
- 백색은 서방의 정색으로 금성에 속하고 白(西方正色屬金)
- 흑색은 북방의 정색으로 수성에 속하고 黑(北方正色屬水)

② 오방간색

- 녹색은 청황색으로 동방의 간색이고 錄(靑黃色本靑克土黃故爲東方間色)
- 홍색은 적백색으로 남방 간색이고 紅(赤白色火克金故爲南方間色)
- 벽색은 청백(담청)색으로 서방 간색이고 碧(靑白色金克木故僞西方又色又云淡靑)
- 자색은 적흑색으로 북방의 간색이고 紫(赤黑色水克火故爲北方間色)

③ 잡색(雜色)의 예

- 교(絞)색 : 창황색(蒼黃色)
- 총(蔥)색 : 청색(靑也)
- 강(降)색 : 적색, 청홍색, 대적색(赤色又淺紅色又大赤色)
- 취(翠)색 : 청색(靑色)
- 미(微)색 : 흑색(黑色)
- 주(朱)색 : 적색, 백색(赤色紅而明)
- 소(素)색 : 적색(赤色紅而明)
- 오(烏)색 : 흑색(黑色)
- 운(熅)색 : 황색(黃貌)
- 단(丹)색 : 적색(赤色)
- 은(殷)색 : 적흑색(赤黑色烏閑又)
- 현(玄)색 : 흑색, 적흑색(黑色 赤黑色)
- 교(絞)색 : 백색(月白)

오정색 (五正色)

색 명	색 표 본	색상 (Hue)		명도 (Value)		채도 (Chroma)	
적 색		6.9R	(7.0R)	3.4	(3.5)	11.4	(12)
청 색		8.3PB	(8.0PB)	2.2	(2.5)	10.1	(10)
황 색		7.5Y	(7.5Y)	8.7	(8.0)	9.1	(9.0)
흑 색		N1		단청흑 4.1Y 2.6/0.3 (4.0Y 2.5/0.3)			
백 색		N9.5		단청백 7.2Y 8.7/0.8 (7.0Y 9.0/0.8)			

오간색 (五間色)

색 명	색 표 본	색상 (Hue)		명도 (Value)		채도 (Chroma)	
홍 색		2.8R	(3.0R)	4.2	(4.0)	15.1	(15)
벽 색		2.6PB	(2.5PB)	4.9	(5.0)	9.8	(10)
녹 색		0.9G	(1.0G)	3.5		3.9	(4.0)
유황색		1.5Y		6.3	(6.0)	5.8	(6.0)
자 색		8.3RP		2.2	(3.0)	6.1	(6.0)

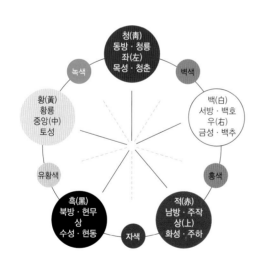

음양오행과 오방색

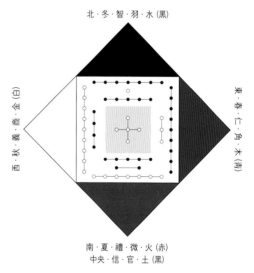

오방색의 개념도

④ 한국 전통색과 톤의 개념

- 순(純) : 해맑은
- 명(明) : 밝은
- 선(鮮) : 원색(기본색)
- 진(眞) : 짙은
- 연(軟) : 연한
- 숙(熟) : 어두운
- 담(淡) : 매우 연한
- 회(灰) : 칙칙한
- 흑(黑) : 아주 어두운

COLOR

2

Chapter 2

색채 지각의 이해

빛과 색

 1-1 색의 물리적 정의

1 색의 물리적 정의

① 색을 이해하기 위해 시각과 연관된 물리적 에너지인 빛의 본질에 대한 이해가 필요하다.

② 인간이 광원이나 외부 대상 등의 색을 파악하는 과정이 색채 지각(color perception)이다.

③ 외부 대상의 밝기나 색채 등을 알아내기 위해서는 물리적 자극이 존재해야 하며 빛 에너지가 전기 화학적 에너지로 전환되는 과정을 감각이라 한다.

④ 빛은 파장에 따라 서로 다른 색감을 일으키며 물체의 색은 표면의 반사율에 의해 결정된다.

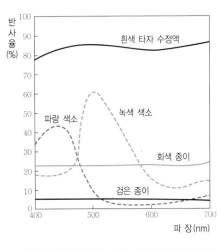

흰색, 회색, 검정색, 녹색, 파랑의 반사율 곡선

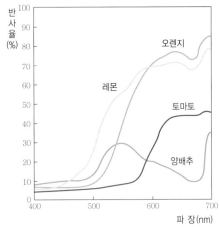

대상의 파장별 표면 반사율 곡선

2 빛과 색채 지각

① **지각(perception)** : 인간이 외부 환경으로부터 여러 정보를 파악하는 과정이다.

② **색채 지각(color perception)** : 여러 정보 중 색채를 파악하는 과정으로, 밝기 · 형태 · 깊이 · 색채 등의 정보를 파악한다.

③ 감각(Sensation) : 물리적인 정보를 신경 정보로 전환하는 과정, 즉 빛에너지가 전기 화학적 에너지로 전환하는 과정이다.

Check Point

빛의 본질

빛의 본질에 관한 대표적인 학설로는 1669년 뉴턴의 입자설과 1678년 위겐스의 파동설, 1905년 아인슈타인의 광량자설 등이 있다.

• 가시광선(380~780nm) : 눈으로 볼 수 있다.
• 장파장(780nm 이상) : 적외선, 라디오 전파 등에 쓰인다.
• 단파장(380nm 이하) : 자외선, X선, 우주에서 날아오는 에너지 입자의 우주선 등이다.

1-2 빛의 스펙트럼

빛은 파장에 따라 굴절되는 각도의 상이함을 이용해 프리즘에 의하여 순수한 가시 스펙트럼 색을 얻을 수 있다. 즉, 태양광선을 프리즘에 통과시키면 가시광선들이 파장의 길이에 따라 다른 굴절률로 분광되어 무지개 색과 같은 연속된 색의 띠를 나타내는데, 이 연속된 색의 띠를 '스펙트럼'이라 한다.

스펙트럼은 1666년 뉴턴의 프리즘 실험을 통해 발견되었다. 파장이 길면 굴절률은 작고(빨간색), 파장이 짧으면 굴절률은 크게(보라색) 나타나며 분광된 빛은 다시 분광되지 않는 단색광이다.

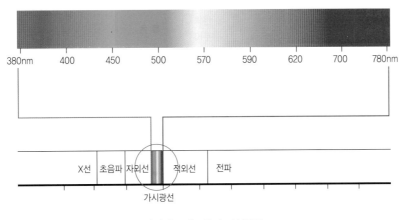

에너지 스펙트럼과 가시광선

① 유채색은 스펙트럼상의 일부 파장만을 강하게 반사하는 선별적 반사를 하며, 무채색은 여러 가지 파장이 고르게 반사된다.
② 사람은 가시 스펙트럼상에서 약 200개의 색을 변별할 수 있고, 이러한 색의 강도를 약 500

개의 밝기로 구분할 수 있다. 여기에 약 20단계의 채도를 포함하여 이론적으로 약 200만 가지의 색을 구별할 수 있다.

③ 흡수 스펙트럼은 시각 색소가 흡수하는 빛의 양을 파장별 함수로 나타낸 것으로, 추상체는 419 nm, 531 nm, 558 nm의 세 가지 파장의 빛에 잘 반응한다.

■ **빛과 색**

빛과 색은 불가분의 관계를 갖고 있다. 우리 눈에 전파가 보이는 까닭은 물체에 형체와 색채가 있기 때문이고, 그 색채는 빛의 반사 · 흡수 · 투과에 의해서 사람의 시각 · 추에 의해 색이 보이게 되는 것이다.

1666년 영국의 과학자 뉴턴은 이탈리아에서 프리즘(prism)을 들여와 태양의 빛을 이 프리즘(삼릉경)에 투과시키면 무지개 색과 같이 빨강, 주황, 노랑, 초록, 파랑, 남색, 보라 등의 순서로 나누어 지는데 이 색의 띠를 '스펙트럼'이라 하며, 태양광선이 많은 색광의 모임으로 되어 있음을 증명하였다.

1 전자기파 스펙트럼(가시광선)

① 백색광을 프리즘에 통과시켰을 때 나타나는 무지개 색의 연속되는 색띠를 말한다.

② 1666년 뉴턴은, 빛의 파장이 굴절하는 각도가 각각 다르다는 성질을 알고, 프리즘을 이용하여 가시광선의 색을 밝혀냈다.

③ 프리즘을 통과하여 분광된 빛을 단색광이라 부르며, 단색광은 다시 분광되지 않는다.

④ 단색광은 빨강, 주황, 노랑, 초록, 파랑, 보라의 6가지이다.

Check Point

빛의 파장

• 가시광선 파장 : 380~780 nm
• 빛은 파장에 따라 서로 다른 색감을 가진다.
　보라색 400~450 nm, 파란색 450~500 nm, 초록색 500~570 nm, 노란색 570~590 nm,
　주황색 590~620 nm, 빨간색 620~700 nm

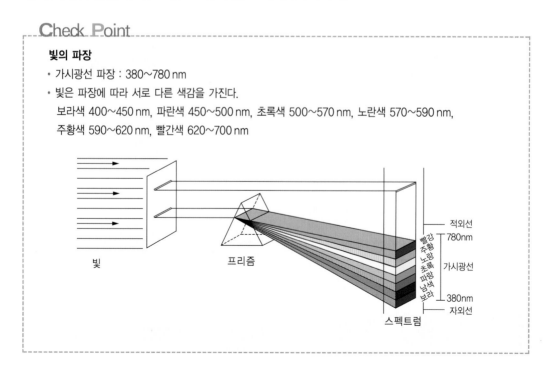

② 빛에 대한 감도

■ 색순응

색자극의 정도에 따라 감각기관의 자극의 감수성이 변화되는 현상이다.

① **명순응** : 추상체가 시야의 밝기에 따라 감도가 작용하는 상태로, 어두운 상태에서 밝은 상태로 바뀔 때 민감도가 증가한다.

② **암순응** : 간상체가 시야의 어둠에 순응하는 상태로, 밝은 상태에서 어두운 상태로 바뀔 때 민감도가 증가한다.

③ **명소시** : 밝기가 100cd/m² 이상에서의 시감을 명소시라 한다.

④ **암소시** : 밝기가 1cd/m² 이하에서의 시감을 암소시라 한다.

⑤ **박명시** : 555nm의 명순응시의 최대 시감도가 암순응시 최대 시감도인 507nm로 옮겨가는 과정의 시지각을 말한다(푸르킨예 현상은 박명시에 일어나며 단파장이 더 밝게 보이는 현상이다).

Check Point

- 주간에 가장 높은 시감도를 갖는 색상은 연두색(555nm)이고, 야간에 가장 높은 시감도를 갖는 색상은 녹색(507nm)이다.
- 순응 : 조명 조건에 따라 민감도가 변화되는 현상을 말한다.
- 추상체에 의한 순응이 간상체보다 훨씬 빠르다.
- 간상체 시각 500nm, 추상체 시각 560nm일 때 가장 민감하다.

1-3 색채 현상

① 흡 수

물리적인 기체가 고체나 액체의 내부로 침투하여 들어가는 현상으로, 물체의 색은 빛의 반사·흡수의 양에 따라 결정된다.

- 검정색 : 빛을 모두 흡수한다.
- 흰색 : 빛을 모두 반사한다.

② 반 사

물체의 표면에 빛이 되돌아가는 현상으로, 물체색을 나타내는 중요한 역할을 한다.

- 반사의 종류 : 정반사 – 거울반사, 난반사 – 확산반사, 선택반사 – 금빛·은빛 등의 표면색,

전반사 - 빛의 반사율이 100%

🔳 산 란

여러 방향에서 일어나는 빛의 불규칙한 반사, 굴절, 회절현상으로 빛의 일부가 여러 방향으로 흩어지는 것을 말한다.

- 투과 : 빛이 단색광 성분의 주파수를 변경하지 않고 매질을 통과하는 현상(유리, 셀로판지, 선팅, 신호등, 색안경 등에 투과색이 나타나는 것)
- 굴절 : 빛이나 소리의 파동에서 볼 수 있는 현상(아지랑이, 물속에서 물체가 굽어보이는 것)
- 회절 : 파동이 물체의 그림자 부분에 휘어들어가는 현상
- 간섭 : 2개 이상의 빛이 동일점에서 때로는 강하고 때로는 약하게 나타나는 파동의 특유한 현상

🔳 면적효과

① 같은 물체를 동일 광원에서 같은 사람이 보더라도 면적의 크기에 따라 색이 다르게 느껴지는 것을 말한다.
② 면적이 작아짐에 따라 노란색과 파란색의 범위는 사라지고 흰색, 검정색, 빨간색, 녹색의 4색으로 모아진다. 이것은 베졸트 브뤼케 현상과 동일한 현상이다.
③ 면적 효과의 원인은 추상체의 노란색·파란색 감지세포의 양이 적기 때문이다.

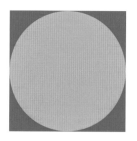

면적의 크기에 따라 다르게 보임

같은 면적임에도 다르게 보임

④ 면적에 따라 명도나 채도의 변화를 느끼기도 한다.

⑤ 큰 면적을 차지하는 색이 밝고 보다 선명하게 느껴진다.

5 착시현상

① 시지각 과정에서 일어나는 인간의 심리적인 지각 효과의 하나이다.

② 형태와 방향의 착시, 크기의 착시, 색상 대비에 의한 착시, 논리적 착시, 심리적 착시 등이 있다.

> ■ 망막잔상색
> • 망막에 색자극을 준 후 눈을 감거나 다른 쪽으로 눈을 옮겼을 때 느껴지는 색을 말한다.
> • 색자극과 반대의 색과 밝기가 느껴지는 것을 음성 잔상이라 한다.
> • 색자극과 같은 색과 밝기가 느껴지는 것을 양성 잔상이라 한다.

1-4 색의 물리적 분류

1 색 & 색채

색이란 물체의 존재를 지각시키는 시각의 근본이라 할 수 있다. 즉, 빛이 눈을 자극함으로써 생기는 시감각이다. 색채란 광원으로부터 나오는 광선이 물체에 닿아 반사 · 분해 · 투과 · 굴절할 때 시신경을 자극함으로써 나타난다.

• 색 : 스펙트럼의 단색광이나 태양광 · 백열전구 · 형광등과 같은 색광이다.

• 색채 : 빛을 투과하거나 반사 · 분해하여 보이는 물체의 색이다.

색채학에서 일컫는 색은 시지각의 대상으로서의 빛과 그 빛의 지각현상을 말하며, 가시광선(visible light)이라고도 한다.

색채는 물리적 · 화학적 · 생리적 · 심리적으로 주어진 것에 의해 성립되는 시감각의 일종으로, 지각되어진 색과 모든 지각을 순수 색감각이라 한다.

① **물체의 색과 구분** : 물체의 색을 '색채' 라고 하며, 표면색과 투과색으로 나누어진다. 색이 나타나는 방식에 따라 표면색, 평면색, 공간색, 경영색, 간섭색, 광원색 등의 종류로 구분된다. 또한 물체의 색은 표면의 반사율에 의해 결정된다.

• 표면색 : 대부분의 불투명한 물체의 표면에서 볼 수 있는 통상적인 색

• 평면색 : 부드럽고 미적인 상태를 나타내는 색

• 공간색 : 투명이나 반투명 상태의 색

- 경영색 : 거울색이라고도 하며, 거울에 비친 사물이 거울의 뒷면에 있다고 지각되면서 동시에 좌우가 바뀐 색
- 간섭색 : 표면막의 빛 반사시 일어나는 무지개 현상으로, 반사되는 두 빛이 간섭 효과로 인해 채색된 줄무늬가 일어나는 색(나비의 날개, 금속의 마찰면 색, 물 위의 기름색)
- 광원색 : 여러 조명 기구의 광원에서 보이는 색

② 기 타

- 금속색 : 금속 표면에 나타나는 색
- 회절색 : 회절 현상으로 보이는 색(CD, pearl 표면, 오팔의 색)
- 산란색 : 아침 · 저녁 노을같은 미립자에 의한 산란으로 보이는 색

1-5 색의 인문학적 분류

색은 크게 유채색과 무채색으로 분류한다.

한글의 색은 빛과 관계 있고, 한자의 색(色)은 사람의 표정과 마음을 나타내며, 영어의 색은 현상과 성격의 뜻을 가진다.

색의 인문학적 분류는 빛이 비춰져 나타나는 사물의 성격, 개성을 표현한다.

1 색의 인문학적 분류

① 한글의 색 : 빛과 관계 있으며 사물의 형상 · 성격 · 종류에 따라 다양하다.

- 빛을 나타내는 색 : 한자의 색을 그대로 받아들여 색을 빛으로 봄
- 감정을 수반하는 단어의 색 : 기색, 안색, 희색 등
- 종류를 나타내는 단어의 색 : 백인백색, 구색, 각양각색 등

2 색의 인문학적 해석에 의한 분류

① 무채색 : 흰색과 여러 층의 회색 · 검정에 속하는 계열의 색으로, 따뜻하지도 차지도 않은 중성이며 명도만 갖는다.

② 유채색 : 무채색 이외의 모든 색으로, 색감이 조금이라도 있으면 유채색이며 색상 · 명도 · 채도의 3속성을 가지고 있다.

[색의 분류]

```
색 ┬─ 무채색 ── 색상이 없고 명도만 있다(흰색, 회색, 검정) ── 명도(11단계)
   │
   └─ 유채색 ── 무채색을 제외한 모든 색(명도, 채도, 색상) ── 색상(20색상) ── 색의
                                                                              3속성
             ┬ 청색 • 순색(채도가 가장 높은 색)
             │      • 명청색→순색+흰색(명도가 높아진다)
             │      • 암청색→순색+검정(명도가 낮아진다)        채도(14단계)
             │
             └ 탁색 • 순색+회색(채도가 높아진다)
                    • 청색+회색(채도가 낮아진다)
```

 section

02 색채 지각

2-1 눈의 구조와 특성

시각이란 눈이라는 감각기관에 빛이 들어와 흥분이 일어나고, 이것이 시신경을 통해 대뇌에 전달됨으로써 밖의 세계를 인지하는 심리적 과정이다.

여기서, 빛이란 전자파의 일종으로 인간의 눈이 감지할 수 있는 400~800 nm의 가시광선이다.

1 눈의 구조 및 기능, 빛의 강도와 시각관계

■ 눈의 구조와 기능

인간의 눈의 구조는 카메라의 원리와 같다. 즉, 홍채는 카메라의 조리개, 수정체는 렌즈, 각막은 필름의 역할을 한다.

① **동공** : 홍채막의 개구부로 외계에서의 광선량이나 색수차 등을 조절한다. 광선은 외계에서 각막의 전방을 지나 동공을 통과하는데 각막면이 고르지 않으면 난시가 된다. 동공 반응은 심리적 희노애락에 의해서도 일어나며 격정적일 때 확대된다.

② **수정체** : 모양근이나 모양체 돌기 등의 작용에 따라 두께가 증감됨으로써 굴절률이 변하여 원경과 근경에 대한 조절작용을 한다.

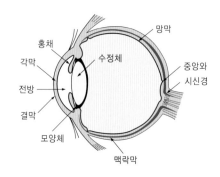

③ **망막** : 망막의 시세포인 추상체는 색채를 느끼며, 간상체는 명암을 느낀다. 추상체 세포에 이상이 생기는 것을 색맹이라 한다. 전 색맹은 명암만을 느끼며, 부분 색맹은 적록 색맹이 가장 많다. 광선이 망막에 닿으면 감지하나 자극이 없어진 다음에도 계속 상을 볼 수 있는 현상을 잔상이라 한다.

• 적극적 잔상 : 1/3초 정도 강한 자극이 있을 때 나타나며, 자극과 같은 성질의 명도 · 색채를 가진다.

• 소극적 잔상 : 자극원이 광도의 강도가 중등도이며, 노출시간이 5~7초일 때 7초 정도 계속

일어나며, 자극과 정반대 성질의 명도와 색채를 가진다.

- 부의 잔상 : 일상에서 자주 일어나는 잔상으로, 자극과 같은 성질의 명도를 가지나 색은 보색 관계이다.

④ **추상체와 간상체** : 추상체는 망막의 중심부에 밀집된 시신경 세포로 색채를 구별하며 명소시에 작용하고, 간상체는 망막에 넓게 분포되어 명암을 구별하며 암소시에 주로 작용한다.

■ **가현운동**

정지하고 있는 대상물이 특정 조건 아래서 마치 움직이고 있는 것처럼 보이는 현상이다.

① β 운동 : 영화의 원리로 2개 이상의 자극 사이의 정지시간이 60δ가 최적 시상이다.

② δ 운동 : 두 자극 중 후자의 강도를 높이면 가현운동이 양자의 중간에서 일어나며 앞으로 역행했다가 되돌아온다.

③ γ 운동 : 또하나의 자극을 단시간 적용하면 그것이 나타날 때에 크게 보이고 커질 때 작아 보이는 현상이다.

- 각막 : 빛이 제일 먼저 들어오는 곳이다.
- 홍채 : 빛의 양을 조절한다.

 ## 2-2 시지각과 인간의 반응

1 빛의 강도와 시각 관계

① **콘트라스트** : 보려는 빛과 그 배경 빛의 강도 비율을 콘트라스트라 한다.

- 배경이 어두우면 약한 빛이라도 확실히 보인다.
- 빛은 배경 외에 넓이에도 영향을 받는다.
- 짧은 시간에 사라지는 섬광일 때는 강한 빛이 아니면 느끼지 못한다.
- 같은 감도의 적색광과 백색광에 있던 사람이 암실에 갔을 때 적색광에 있던 사람이 먼저 보이기 시작한다.

■ **빛과 시각과의 관계**

빛 → 안구의 망막 → 간상체 세포(명암신경)/추상체 세포(색감신경) → 시각의 흥분 → 중추신경 → 큰골의 색 식별

② **빛에 대한 시감도**

- 명암순응 : 어둠 속에서도 물체를 식별하는 간상체 세포에 의한 암순응과 밝은 곳에서 색의 미묘한 차이를 구별하는 세포에 의한 명순응이 있다. 명순응은 암순응에 비해 시간이 짧다.
- 색순응 : 색광에 대하여 순응하는 것으로, 선글라스나 그 외의 것을 끼어도 색이 다르게 느껴

지지 않는 현상이다.

- 항상성 : 광원 조건에 관계없이 색이 그대로 유지하려는 성질이다.
- 푸르킨예(Purkunje) 현상 : 명소시에서 암소시로 이동할 때 빨강 계통의 색은 어둡게 보이고 푸른 계통의 색은 밝게 보이는 현상으로, 전색맹에서는 나타나지 않는다(박명시에 일어나는 현상으로 단파장이 더 밝게 보이는 현상이다).
- 조건등색설(Metamerism) : 서로 다른 두 색이 특수한 조명의 조건 아래서 같은 색으로 느껴지는 현상이다.

참고하세요!

■ 눈부심

눈이 순응하는 빛의 광도에 비해 높은 광도의 물체가 눈에 들어오면 불쾌감을 일으키고 시각이 저하되는 현상으로, 눈부심이 크면 가시도가 떨어지고 피로해져 작업 능률이 저하된다.

① 눈부심의 원인 : 눈부심의 최대 원인은 휘도가 높은 광원이 직접 보일 때 반사면이나 광택이 있는 것으로부터 광원의 빛이 눈에 들어올 때 시야 내에서 휘도의 차이가 큰 경우에 있다. 눈부심을 없애기 위한 휘도는 $0.5\,cd/cm^2$ 이하여야 한다.

② 눈부심의 영향
- 주위의 광원이 어둡고 다른 광원이 밝을수록 강하다.
- 광원이 밝을수록 강하다.
- 광원이 시선의 상하 · 좌우 $20°$ 안에 들어가면 눈이 부시다.
- 외모가 클수록 눈부심이 강하다.

2 시력과 색채 지각

눈이 작은 물건이나 세밀한 부분을 식별하는 능력으로, 간상체와 추상체 세포의 수나 황반에서의 거리에 밀접한 관계가 있다. 시력은 몸의 진동에 의해서도 영향을 받는다. 색을 인지하는 지각은 3속성(색상, 명도, 채도)으로 분류하며, 인간은 약 60만 개의 색을 구분할 수 있다고 추정한다. 그라스만(Grassmann)이 3속성 개념을 처음 도입하였으며, 색채 지각의 3요소는 광원 · 물체 · 관찰자이며, 관찰자의 눈은 인간의 수용기로 빛을 뇌에 전달하는 첫 단계이다.

3 시각에 관계되는 다른 성질

① **입체 감각** : 물체를 볼 때 두 눈에 약간 서로 다른 상이 비친다. 즉, 두 눈으로 투영된 평면상이 머릿속에서 융합되어 입체상으로 보이는 것이다. 두 눈으로 보기 때문에 생기는 이러한 현상은 깊이를 지각하는 수단이 된다.

② **단일상과 이중성** : 어떠한 형태 위에 있는 것은 즉, 사야에 들어온 대상은 하나의 상으로 보이

나 시야에 들어온 대상물 이외의 물체는 모두 이중으로 보이는 현상이다. 예를 들어, 하나의 볼펜을 두고 응시하면 하나로 보이나 또 하나의 볼펜을 옆에 놓아 두면 두 자루로 보이는 것이다.

③ **외관의 운동** : 적당한 거리를 둔 곳에서 적당량의 빛을 적당 시간 간격으로 보내면 빛이 움직이는 것처럼 보인다. 즉, 두 개의 물체를 서로 교대로 보면 물체가 한 공간에서 움직이는 것처럼 보이는 현상이다.

4 착시 및 착시의 이유와 시각 법칙

① **착 시** : 시각적으로 착각을 일으키는 현상으로 점, 선, 면 형태와 바탕의 착시 등이 있다.

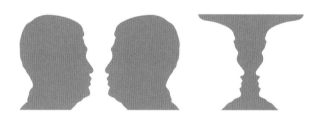

루빈의 컵
루빈(E. Rubin)의 바탕과 그림을 설명하는 그림이다. 마주보고 있는 두 사람의 얼굴은 닫힌 형태의 면으로서 인식된다.

② **도형과 바탕** : 두 개의 영역을 나누는 경계선은 도형으로 된 영역의 윤곽선이 되어 도형에 속하고 바탕에 속하지 않는다. 도형은 앞으로 두드러지는 까닭에 가까워 보이고 바탕은 멀어져 보인다. 도형은 표면이 있는 것처럼 보인다. 도형은 선이나 표면이 복잡해지면 입체적으로 보인다. 도형은 인상성과 주목성이 강해 기억되기 쉬우나 바탕은 그렇지 못하다.

② **도형과 바탕의 반전** : 바탕쪽의 영역이 도형으로 되는 경우를 도형과 바탕의 반전이라 한다.

③ **군화의 법칙** : 두 개 이상의 도형이 동시에 보일 때 통합된 것처럼 보이는 경우이다.

• 근접의 법칙 : 서로 가까이 있는 요소끼리 뭉쳐져 보임.

• 유사의 법칙 : 비슷한 요소끼리 덩어리져 보임.

• 폐쇄의 법칙 : 윤곽선이 완전하지 않아도 일정한 형태로 지각되며 하나의 도형을 이룸.

- 연속의 법칙 : 요철 모양 직선은 직선대로, 곡선은 곡선대로 지각됨.

 2-3 색채 지각설

1 3원색설

- 토마스 영이 1802년 빨간색 · 노란색 · 파란색의 3원색설의 이론을 제시하고, 1868년에 헬름홀츠가 빨간색 · 파란색 · 녹색의 3원색설로 완성시킨 지각설이다.
- 영 · 헬름홀츠설이라고도 한다.
- 망막에 파장별로 분해 특성이 다른 3종류의 시신경 세포가 있어 빨간색 · 파란색 · 녹색을 3원색으로 하여 색을 보게 된다는 이론이다.
- 빛의 혼합인 가법혼색의 3원색과 같다.

2 반대색설

- 1874년 헤링이 괴테가 주장한 4원색설을 바탕으로 발표한 지각설이다.
- 사람의 생리 구조가 노랑-파랑, 빨강-녹색의 반대색 관계를 갖는 성질의 동일 세포와 흰색-검정의 밝기를 감지하는 세포로 구성되어 있다고 설명한다.
- 색의 잔상 효과와 대비 이론의 중요한 근거가 되는 학설이다.

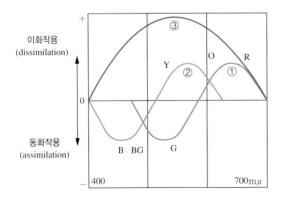

적 · 녹 물질 ①과 황 · 청 물질 ②가 동시에 이화
작용을 일으키면 주황색으로 느끼고, 동화작용을
일으키면 청록색으로 느낀다. ③은 흑백 물질임.

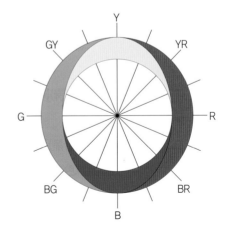

헤링의 반대색설

 ## 2-4 색각의 학설과 색맹

1 색각의 학설

① **영 · 헬름홀츠의 3원색설** : 인간의 망막 속에는 적 · 녹 · 청을 느끼는 시신경 세포가 조밀하게 분포되어 있으며, 그 색감각이 여러 가지로 혼합되어 모든 색을 식별할 수 있다는 이론이다.

② **헤링의 반대색설(4원색설)** : 백−흑, 황−청, 적−녹이라는 세 개의 짝을 이루는 복합적 방식을 주장하였다. 이들 복합색들은 서로 반대색의 관계에 있기 때문에 반대색설 또는 무채색인 백 · 흑을 제외한 황 · 청 · 적 · 녹의 4원색설이라고 한다.

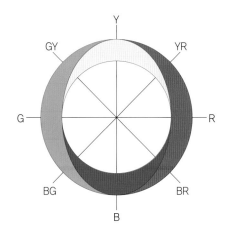

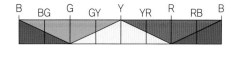

헤링 : 다른 색채를 더하지 않고 작용하는 4개의 색채가 있다고 주장함.

③ **기타 색지각설**

- 돈더스의 단계설 : 3원색이 망막의 층에서 지각되고 다른 색은 대뇌피질층에서 단계적으로 지각된다는 설이다.
- 플랭크린의 발달설 : 백과 흑을 원시적 감각으로 보고 백에서 황과 청이 분화되고 다시 황에서 녹과 적이 분화된다는 주장이다.
- 그라니트와 하트리지의 다색설 : 백색광에서 동작하는 도미네이터와 여러 종류의 특정 파장에 대응하여 활동하는 모듈레이터가 있다는 설이다.

2 색 맹

① **눈의 구조** : 빛 → 안구의 망막 → 간상체 세포(명암신경) → 시각의 흥분 → 중추신경 → 추상체 세포(색감신경) → 큰골의 색식별(색각, color sensation)
- 수정체 : 카메라 렌즈와 같은 작용을 한다.
- 동공 : 홍채의 작용으로 빛의 양이 조절되어 들어온다.

- 각막 : 빛이 제일 먼저 들어오는 곳이다.
- 홍채 : 빛의 양을 조절하는 곳이다.
- 망막 : 시세포인 추상체 · 간상체가 있다.

② **색각 이상** : 망막의 결함으로 정상적인 색을 지각하지 못하는 상태를 색맹이라 하며, 색각이 불완전한 상태를 색약이라 한다. 색각 이상에는 색맹과 색약이 있다.
- 전색맹 : 추상체의 이상으로 색상의 식별이 전혀되지 않는 상태를 전색맹이라 한다. 전색맹은 간상체 세포에만 의존하여 명암만 구별하는 정도이다.
- 적록색맹 : 적색과 녹색을 식별하지 못하는 색각 이상이다.
- 청황색맹 : 청색과 황색을 식별하지 못하는 색각 이상이다.
- 색약 : 원거리의 색이나 채도가 낮은 색을 식별하지 못하고, 단시간 내에 색을 분별하는 능력이 부족한 경우이다. 색약은 거의 녹색약이나 적색약이다.

■ 빛에 대한 감도
① 색순응 : 색자극의 정도에 따라 감각기관의 자극의 감수성이 변화되는 상태이다. 색순응에는 명순응과 암순응이 있다.
- 명순응 : 추상체가 시야의 밝기에 따라서 감도가 작용하는 상태
- 암순응 : 간상체가 시야의 어둠에 따라서 감도가 작용하는 상태
② 항상성 : 조명의 물리적 변화에 따라서 밝기나 색의 망막 자극 변화가 비례하지 않고 색을 그대로 유지하려는 성질이다.
③ 푸르킨예 현상 : 주위의 밝기 변화에 따라 물체색의 명도가 변화되어 보이는 현상으로 어두운 곳에서 청녹색이 가장 밝게 느껴진다. 전색맹에서는 나타나지 않는다.

Check Point

- 추상체 : 색감신경으로 색을 구별하는 원추세포이다. 명소시에 주로 작용하며 $100cd/m^2$ 이상의 밝기에서 활동, L · M · S 세포라고도 한다(시신경 부분인 맹점을 제외한 전망막에 분포).
- 간상체 : 명암신경으로 명암을 구별하는 막대 세포이다. 암소시에 주로 작용하며 $1cd/m^2$ 이하의 밝기에서 활동, 망막에 넓게 분포되어 있다.

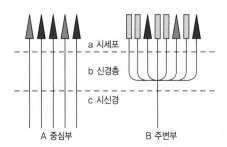

추상체
(색과 명도에 반응)

간상체
(명도에만 반응)

추상체는 적색 · 녹색 · 청색광에 반응하는 세 종류가 있고, 색을 감지하기 위해 망막 중심부에 밀집되어 있다. 간상체는 명암에 주로 반응하나 중심부에는 없고 주변에 많다.
시세포는 신경층(b)에서 다발이 되어 시신경(c)으로 접속되나 망막의 중심부 A와 주변부 B는 물체가 흐리게 보인다.

색채의 지각적 특성

 3-1 색의 대비

색이 다른 색 또는 배경색, 인접색의 영향으로 본래의 색보다 다르게 보이는 시각 현상으로, 망막의 생리적 현상에 기인한다. 명도차에 의한 명도 대비, 채도차에 의한 채도 대비, 색상차에 의한 색상 대비가 있으며, 계시 대비와 동시 대비로 나누어진다.

1 계시 대비

어떤 색을 보고 자극을 받았다가 연속하여 다른 색을 보았을 때 그 색이 달라져 보이는 대비 현상이다. 시간차를 두고 잔상 현상에 의하여 나타나는 대비이다.

2 동시 대비

시간의 간격 없이 색을 동시에 보았을 때 주위색의 영향으로 색이 달라져 보이는 대비이다.

① **색상 대비** : 색상이 다른 두 색이 서로 대조가 되어 색상차가 크게 보이는 현상

 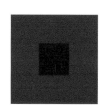

② **명도 대비** : 명도가 다른 두 색이 서로 대조가 되어 두 색간의 명도차가 크게 보이는 현상

③ 채도 대비 : 채도가 달라져 보이는 대비 현상

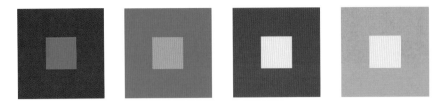

④ 보색 대비 : 보색 관계인 두 색이 서로 영향을 주어 더욱 선명하게 보이는 현상

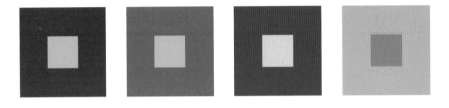

3 연변 대비

어떤 두 색이 서로 맞붙어 있을 때 그 경계 부분에서 색상, 명도, 채도 대비가 더 강하게 일어 나는 현상이다.

4 면적 대비

① 면적이 크고 작음에 따라 색이 다르게 보이는 현상이다.
② 면적이 크면 채도와 명도가 증가하고, 작으면 감소한다.

5 한난 대비

① 색의 차갑고 따뜻함에 변화가 오는 대비이다.

② 한난 대비는 원근을 암시하는 요소를 포함하고 있으며, 멀리 있을수록 한색을, 가까이 있는 물체는 난색을 많이 사용한다.

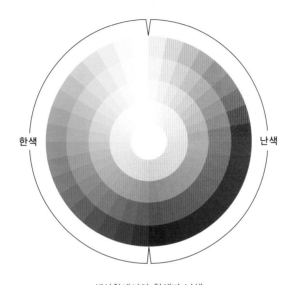

색상환에서의 한색과 난색

3-2 색의 동화

① 인접색과 주위색이 서로 닮은 색으로 가깝게 느껴지는 현상이다.

② 동화 현상은 동시적으로 일어나는 현상으로 회화, 그래픽 디자인, 직물 디자인 등의 배색 조화의 필수 요소이다.

③ 배경색의 면적이 작은 줄무늬이거나 면적이 작을 때, 주위에 비슷한 색이 있을 때 주로 나타난다.

④ 대비 현상은 음성적 잔상과 관련되는데 비해, 동화 현상은 눈의 양성적 또는 긍정적 잔상과 관련된다.

⑤ 동화 효과는 색의 전파 효과라고도 하며, 혼색 효과이다(줄눈과 같이 가늘게 형성되었을 때 뚜렷이 나타나므로 줄눈 효과라고도 하며, 와이셔츠의 가는 줄무늬는 근접하여 보면 대비 효과를 일으키거나 떨어져서 보면 동화 효과로 바뀐다).

⑥ 후기 인상주의 화가 중 점묘화 화가의 작품은 동화 효과를 이용한 것이다.

벽돌 줄눈에 의해 색의 변화를 느낄 수 있다.

줄눈의 간격에 따라 동화 효과 또는 대비 효과가 나타난다.

| 명도의 동화 | 색상의 동화 | 채도의 동화 |

다음의 그림에서는 눈의 지각에 있어 잘못 나타나는 현상 몇 가지를 살펴볼 수 있다.

색상의 편향 : 중심부를 손가락으로 누르면 같은 색이면서 양쪽이 달라 보인다.

하만격자 : 문살 모양 백선의 교차 부분에 점이 나타난다. 그러나 주시하면 점은 사라진다.

네온 컬러 현상 : 교차점의 황색이 둥글게 보이나 실제는 황색 + 문자형이다.

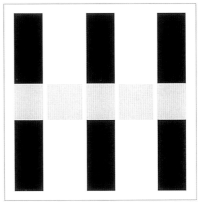

명암 대비 : 검정색이 끼인 회색쪽이 밝게 보인다.

3-3 색의 잔상

잔상은 일시적으로 불안정하게 나타나지만, 원래의 자극 강도, 지속 시간, 크기 등에 비례한다.
사람의 눈은 어떤 색을 보는 동시에 그 색의 보색을 요구하므로 눈은 실제 존재하지 않는 색을 보기도 한다. 보색은 대립하면서 동시에 서로 필요로 하는 관계로 잔상 현상에 의해 경험된다.
색채의 기능상에 있어서의 시각적 · 지각적 · 심리적인 분석으로 미적 효과를 높인다. 잔상은 망막에 주어진 색의 자극이 제거된 후에도 그 색각이 남아 있는 색각의 경험을 일으키는 현상이다.

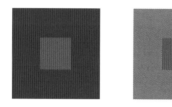

채도 대비로 무채색을 배경으로 할 때 색의 선명도에 변화가 있다.

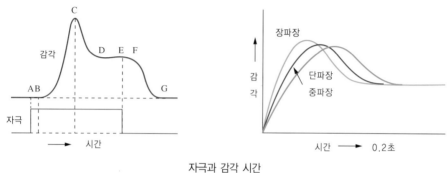

자극과 감각 시간

① 정의 잔상(Positive after image, 양성 잔상, 적극적 잔상)

원래의 감각과 같은 정도의 밝기 혹은 색상이 자극 후에도 계속되는 잔상이다.

① **제1의 적극적 잔상(헤링의 잔상)** : 원래의 자극과 같은 색이지만 밝기는 다소 감소한다.

② **제2의 적극적 잔상(푸르킨예 잔상, 비드웰의 유령)** : 자극과 밝기는 같으므로 색상은 보색, 채도는 낮아진다.

③ **제3의 적극적 잔상(스윈들의 잔상)** : 원래의 자극과 같은 자극의 정도로 지속되는 잔상이다. 이것을 일반적으로 정의 잔상이라고 한다.

② 부의 잔상(Negative after image, 음성 잔상, 소극적 잔상)

부의 잔상은 일반적으로 많이 느껴지는 잔상으로, 원자극이 사라진 후에 형상은 닮았지만 색상이 반대로 보이는 현상이다. 밝기는 정반대이며 색도 보색이 된다.

부의 잔상

 ## 3-4 보 색(Complementary colors)

두 가지 색광을 어떤 비율로 혼색하여 백색광이 될 때 이 두 색광은 서로 상대색에 대한 보색이 된다. 보색은 색료의 혼합에서는 무채색이 된다.

색상환에서 가장 먼 거리에 있는 색은 서로 보색 관계로, 모든 2차색은 그 색에 포함되지 않는 원색과 보색 관계에 있다.

색채 지각과 감정 효과

4-1 온도감, 중량감, 경연감 등

색은 시각을 통하여 지각되는 지각적 현상임과 동시에 감각을 통하여 하나의 감정을 수반하는 심리적 현상이다. 색채 감정은 개성과 환경, 조건에 따라 서로 다른 감정을 갖는다.

1 온도감

붉은 계통은 불이라는 구체적 대상에서 연상되어 따뜻함을 느끼는 난색이고, 푸른 계통은 물이라는 대상에서 연상되어 차게 느껴지는 한색이다. 색의 온도감은 색상에 의하여 강하게 느껴지며, 명도에 있어서도 고명도는 차게, 저명도는 따뜻하게 느껴진다.

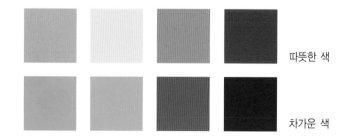

따뜻한 색

차가운 색

■ **색채와 온도**

색에 대한 온도감을 우리는 일상생활에서 느끼고 있다. 붉은 적색은 태양, 불, 정열 등으로 연상하기 때문에 적색 계통의 색은 따뜻하게 느끼게 된다. 이러한 계통의 색을 난색이라고 한다. 난색은 적색 · 주황색 · 노란색 등의 색상으로서, 팽창 · 진출성이 있으며, 생리적 · 심리적으로 느슨함과 여유 · 온화함을 가진 색이다. 푸른 청색은 바다, 젊음, 생기 등으로 연상하기 때문에 청색 계통의 색은 차게 느끼게 된다. 이러한 계통의 색을 한색이라고 한다. 한색은 청록 · 청 · 청자 등의 색상으로서, 수축 · 우회성이 있으며, 생리적 · 심리적으로 긴장감을 가진 색이다.

그 외에 녹색 · 자주색 · 황록색 · 보라색 등은 난색 · 한색 중 어느 색에도 속하지 않는 중간색이라 한다. 색의 온도감은 색상에 의해 강하게 느껴지지만 명도에 의해서도 느껴진다. 일반적으로 높은 명도의 백색은 차갑게 느껴지며 흑색은 따뜻하게 느껴지고 있다.

색의 온도감은 색의 세 가지 속성 중에서 색상에 주로 영향을 받는다.

② 중량감

① 무겁고 가볍게 느껴지는 감각 현상으로, 고명도는 가볍게 저명도는 무겁게 느껴진다.

② 무게감(중량감)에 가장 큰 영향을 주는 것은 색의 3속성 중 명도이며, 난색 계통은 가벼운 느낌, 한색 계통은 무거운 느낌을 준다.

③ 색채의 중량감의 원리는 실내 디자인, 의류 디자인, 건축 외부 디자인, 환경 디자인 등에서 많이 응용되고 있다.

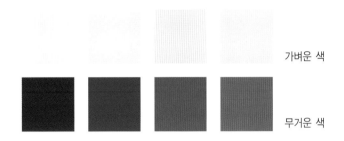

가벼운 색

무거운 색

③ 경연감

① 색의 딱딱하고 부드러운 느낌으로 채도 · 명도에 의해 좌우된다.

② 채도 · 명도가 낮은 한색 계통은 딱딱한 느낌, 채도가 낮고 명도가 높은 난색 계통은 부드럽고 평온한 느낌을 준다.

③ 채도가 높은 색은 강한 느낌을 주어 디자인할 때 악센트로 사용된다.

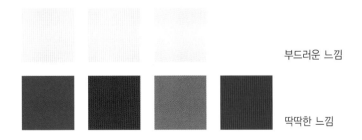

부드러운 느낌

딱딱한 느낌

④ 기타 색의 감정 효과

① **시간의 장단** : 시간의 경과가 길게 느껴지며 지루함, 피곤함, 싫증을 나게 하는 색은 적색 계통, 시간을 짧게 시원한 기분, 싫증나지 않는 색은 푸른색 계통이다. 그래서 상업 공간 · 커피숍 등에는 적색 계통을, 사무실 · 병원 · 대기실 등에는 푸른색 계통을 이용하는 경우가 많다.

색상에서의 감정 효과

색 상	적	주 황	황	녹	자	청 녹	청	청 자
감 정 효 과	(난색계) 활동적 · 정열적			(중성색계) 중용 · 고요함		(한색계) 가라앉음 · 지성적		
	흥분 노여움 정력 환희	질투 양기 기쁨 떠들다	희망 자기중심적 명랑 유쾌	자연 평범 안일 젊음	흐트러짐 불안 우아 위엄	불만 우울 상쾌 청량	냉담 슬픔 착실 깊이	기품 존대 신비 고독

② 계절 감정

- 봄 : 연두, 녹색, 경쾌하고 밝은 장미색, 개나리색
- 여름 : 청색, 코발트그린, 아이스 블루, 흰색(강렬한 인상을 주는 배색)
- 가을 : 황토색, 진한 갈색, 올리브색, 포도주색
- 겨울 : 회색, 검정, 연지, 감색(어두운 색, 따뜻한 계통)

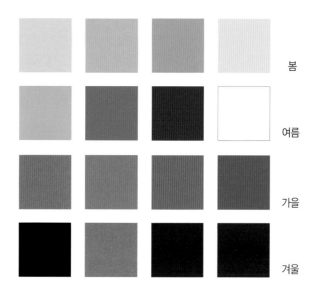

③ **색의 감각 기관** : 색의 감각 기관은 미각, 후각, 청각 등과 함께 표출되는데 다른 감각 기관의 느낌을 수반하는 것을 색의 수반 감정이라 하며, 이를 공감각이라 한다.

a. 미각

- 신맛은 녹색 기미의 황색, 황색 기미의 녹색
- 단맛은 적색 기미의 주황색, 붉은 기미의 황색
- 달콤한 맛의 핑크색
- 쓴맛은 진한 청색

- 짠맛은 연한 녹색, 회색 등

b. 후 각

- 톡 쏘는 냄새는 오렌지색
- 짙은 냄새는 녹색
- 은은하고 향기 높은 색은 연보라
- 짙은 향은 코코아색, 포도주색

c. 청 각

- 어둡고, 저명도, 중량감이 있는 색은 낮은 음
- 밝고 강한 채도는 높은 음
- 스칼렛(scarlet), 에메랄드그린(emeraldgreen), 청록 등은 예리한 음
- 둔하고 회색 기미의 색은 탁음
- 거칠게 칠해진 색은 마찰음

d. 촉 감 : 평활·광택감은 고명도·강한 채도·밝은 톤, 윤택감은 깊은 톤·강한 채도, 경질감
은 은회색으로 딱딱하고 찬 느낌, 한색 계열의 회색 기미가 있는 색은 싸늘하고 딱딱한 느낌,
거친감은 진한 회색 기미의 색, 광택이 있는 색은 난색 계통이다.

④ **흥분과 진정** : 난색계의 채도가 높은 색은 흥분을 유발하고, 한색계의 채도가 낮은 색은 진정
을 시켜 준다. 빨강은 가장 흥분시키는 색이고, 녹색은 가라앉히며, 파랑은 즐거운 색이다.
선명한 색의 스포츠웨어가 원기 왕성하고 활발해 보이는 것은 이러한 감정에서 기인한다.

고명도 고채도의 난색 계열이 흥분감을 유도한다.

 4-2 진출, 후퇴, 팽창, 수축 등

1 진출, 후퇴

똑같은 거리에서 보았을 때 다른 색보다 멀게 느껴지는 색은 후퇴색, 가깝게 느껴지는 색은 진출색이라 한다.

① **진출색** : 따뜻한 색, 고명도 색, 고채도 색, 유채색
② **후퇴색** : 차가운 색, 저명도 색, 저채도 색, 무채색

진출과 후퇴

2 팽창, 수축

색의 면적이 실제보다 크게 또는 작게 보이는 심리 현상이다.

① **팽창색** : 따뜻한 색, 고명도 색, 고채도 색
② **수축색** : 차가운 색, 저명도 색, 저채도 색

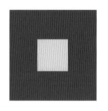

팽창과 수축

Check Point
- 일반적으로 진출색은 팽창색이 되고, 후퇴색은 수축색이 된다.

 4-3 주목성, 시인성 등

1 주목성

배열해 놓았을 때 우리의 눈을 끄는 힘으로, 고명도 · 고채도의 색과 난색이 주목성이 높다.

② 시인성

같은 거리에 같은 크기의 색이 있을 때 확실히 보이는 색을 명시도가 높다고 하며, 가시성 · 판독성이라고 한다. 명시도는 배경색과의 관계에 의하여 결정되며, 검정 바탕에는 노란색, 청색에는 자색이 명시도가 높다. 명도 · 색상 · 채도차가 클수록 명시도가 높으며, 크기에 따라 명시도가 달라진다. 교통 표지나 각종 광고에서 많이 응용된다.

③ 시인성과 주목성

바탕색 위에 놓인 어떤 색이 멀리서도 뚜렷하게 눈에 잘 보이는 것을 명시도가 높다고 한다. 특히 고속도로변의 표지판이나 비행장의 표시 등은 짧은 순간에 잘 보여야 하므로 효과적인 색을 사용해야 한다.

① 명시 도표

다음 표는 같은 모양, 같은 크기의 색을 같은 거리에서 보았을 때 눈에 잘 띄는 순서이다.

순 위	1	2	3	4	5	6	7	8	9	10	11
글자색	검정	녹색	빨강	흰색	검정	흰색	흰색	흰색	빨강	녹색	빨강
바탕색	노랑	흰색	흰색	파랑	흰색	빨강	노랑	검정	노랑	빨강	녹색
거 리	114	112	111	109	108	107	104	104	101	90	89

주의의 색이 회색이나 검정의 무채색일 경우 노란색이 가장 명시도가 높다. 도로나 건물이 주로 회색인 까닭에 사고를 미연에 방지하기 위해 어린이나 청소부의 옷, 각종 신호물 등에 노란색이 많다.

② **높은 명시도** : 주목성이란 여러 색들 중 멀리서도 잘 보이는 정도를 말하는 단독색들의 성질을 말하며, 일반적으로 반사율이 높은 형광색이나 특수색, 20색상 중에서는 주황, 노랑, **빨강** 등이 주목성이 높다.

시인성이 높은 배색

순 위	1	2	3	4	5	6	7	8	9	10
바탕색	흑	황	자	흑	자	청	녹	백	황	황
글씨(도형)	황	흑	황	백	백	백	백	흑	녹	청

시인성이 높은 배색

시인성이 낮은 배색

COLOR

3

Chapter 3

색채 관리

section

01 색채와 소재

 1-1 색채와 소재의 관계

1 색 료

① 색료는 탄소원자를 포함하는 유기색료와 탄소원자를 포함하지 않은 무기색료로 나눈다.

② 색료는 가시광선을 흡수하는 성질을 갖고 있다. 가시광선을 선택적으로 흡수함으로써 고유 색채를 지니게 된다.

③ 색료는 염색 또는 착색 방식에 따라 염료와 안료로 나눈다.

염료는 용매에 녹지만, 안료는 녹지 않는다. 염료는 표면에 친화성을 갖는 성질이 있으므로 용해된 액체 상태에서 종이 · 직물 · 피혁 · 두발 등에 착색되며, 안료는 가는 분말 형태로 페인트, 잉크, 플라스틱과 섞어서 표면에 부착시킨다.

■ **색료의 분류**
 ① 탄소원자의 포함 여부에 따른 분류
 • 무기색료 : 탄소원자 불포함
 • 유기색료 : 탄소원자 포함
 ② 천연 · 합성 정도에 따른 분류
 • 천연 화합 색료 : 인공으로 합성되지 않은 천연 화합물
 • 합성 화합 색료 : 인공으로 합성된 색료로 현재 7천 개 이상 종류에 상품명만 3만여 개가 사용 중이다
 (1856년 영국의 퍼킨(Perkin)이 보라색 모브(Mauve)를 처음 합성하여 합성 염료
 가 탄생됨).
 ③ 염색(착색) 방식에 따른 분류
 • 염료 : 용해된 상태에서 종이, 직물, 피혁 등에 착색된다.
 • 안료 : 착색하고자 하는 매질에 용해되지 않는다. 페인트, 플라스틱 등과 섞어서 사용한다.

■ **색소 (Pigment)**
 색소는 물체에 색을 부여하는 기본 물질이다.
 색소가 380~780nm의 어떤 부분을 반사 또는 투과함에 따라 색이 결정된다.

색 소	천연 색소	생체 색소	식물 색소	식품의 잎, 꽃, 줄기, 열매
			동물 색소	동물의 신체 부분, 생체 활성 작용
		광물 색소	광물 염료	반투명, 투명, 염색에 주로 사용
			안 료	물에 녹지 않음, 도료, 잉크
	합성 색소	식물 색소, 동물 색소, 광물 염료, 안료 등을 2개 이상 혼합한 것과 화합물 또는 혼합물로 이루어진 색소		

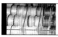 ## 1-2 도료, 염료, 안료

1 도료(Paints)

도료는 페인트나 옻같이 표면에 칠해서 부식 또는 햇빛이나 벌레 등의 침해에서 보호하며, 내구성을 높이는 유동성 물질이다.

도장 재료는 물질의 표면에 고체막을 형성해서 색채 및 광택을 낸다. 안료가 들어있는 도료를 페인트라 하며, 페인트 중에 안료를 분산시키는 액체를 전색제라 한다.

① **천연 수지 도료**

• 옻 : 옻나무에서 채취한 수액에 건성유, 수지 등을 배합하여 도료로 사용한 것이다. 주성분은 우루사올이다.

• 캐슈 : 캐슈 열매 껍질에서 추출한 성분으로 제조한 도료이며, 성분·모양·성능 등은 옻과 유사하나 접착성과 탄력성은 옻보다 떨어진다.

• 유성 페인트 : 콩기름, 아마인유, 어유 등의 천연 원료로 얻은 보일(boil)유를 전색제로 하는 도료이다. 안료와 보일유의 배합비에 따라 반죽 페인트와 조합 페인트로 나뉜다.

• 유성 에나멜 : 나프타를 용제로 희석한 유성 니스를 전색제로 하는 도료이며, 금속 비누를 건조제로 첨가한다. 건조, 광택, 경도는 좋으나 내구성은 떨어진다.

• 주정 도료 : 수지를 알코올에 용해한 니스에 안료를 착색한 도료이다. 휘발성 용제로 건조, 광택, 경도는 좋으나 도막이 약하다. 셸락 니스와 속건 니스가 널리 사용된다.

② **수성 도료** : 아교, 카세인류를 전색제로 하며, 물을 용제로 사용해 경제적이고 발화성이 낮아 안전하고 취급이 간편하다. 에멀션 도료와 수용성 베이킹 수지 도료 등이 있다.

③ **합성 수지 도료** : 도료 중에 종류가 가장 많으며 계속 신제품이 생산되고 있다. 내알칼리성으로 콘크리트나 모르타르의 마무리 도료로 사용된다.

[도료의 구성]

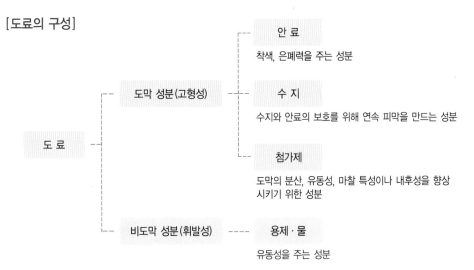

도료

┬ 도막 성분(고형성) ┬ **안 료**
　　　　　　　　　　착색, 은폐력을 주는 성분

　　　　　　　　　├ **수 지**
　　　　　　　　　　수지와 안료의 보호를 위해 연속 피막을 만드는 성분

　　　　　　　　　└ **첨가제**
　　　　　　　　　　도막의 분산, 유동성, 마찰 특성이나 내후성을 향상
　　　　　　　　　　시키기 위한 성분

└ 비도막 성분(휘발성) ---- **용제·물**
　　　　　　　　　　유동성을 주는 성분

2 염료(Dye)

① 염료는 용매에 녹는 성질이므로 용해된 액체 상태에서 직물, 피혁, 종이, 머리카락 등에 착색된다.

② 염료는 표면에 친화성을 갖는 화학 성질을 갖고 있다.

③ 염료로서 역할을 하려면 외부의 빛에 안정되고 세탁시 씻겨 내려가지 않으며, 분자가 직물에 흡착되어야 한다.

④ 염료를 이용하여 염색하는 경우 염료 분자나 염료 이온이 확산과 흡착을 통해 화학적으로 결합하는 것을 이용한다.

참고하세요!

■ **효율적인 염색의 조건**

① 염료가 잘 용해되어야 한다.
② 분말 염료에 먼지가 없도록 한다.
③ 액체 용액을 오랜 기간 저장해도 변질되지 않아야 한다.
④ 외부의 빛에 안정되고 세탁시 염색이 빠져나가지 않아야 한다.

■ **염료와 안료의 특성과 차이점**

특성 ＼ 구분	염료(Dye)	안료(Pigment)	비 고
용해성	물에 녹는다.	녹지 않고 매질내에 입자로서 분포한다.	예외가 있음
화학 성분	유기물	무기물	유기 안료도 있음
투명성	투 명	불투명	예외적인 안료가 있음
물체와의 접착 특성	친화력이 있다.	별도의 접착제(binder)가 필요하다.	

■ 염료의 종류

① 천연 염료
- 동물 염료 : 패자, 코치닐, 오징어 먹물(세피아)
- 식물 염료 : 인디고계 염료, 잇꽃, 다목, 꼭두서니, 치자 등. 현재는 로그우드, 푸스틱, 카테큐, 쪽, 소방 등을 주로 사용한다.
- 광물 염료 : 주로 그림물감의 소재로 사용한다.

② 합성 염료
- 일반적으로 종별관칭, 색상, 부호로 표기한다.
- 특징은 염색이 쉽고 염착성이 우수하며, 채도가 높아야 한다.

③ 식용 염료
- 식품, 의약품, 화장품의 염료를 말한다.
- 식품위생법과 약사법에 의하여 규정되어 있다.
- 종류는 아조계, 안트라 퀴논계, 아진, 니트로, 니트로소, 옥사존계의 염료가 사용된다.

④ 형광 염료
- 형광 증백제, 형광 표백제를 말한다.
- 자외선을 흡수하여 가시광선을 발생하는 염료를 말한다.
- 소량은 백색도가 증가하나 대량을 사용하면 청색도가 증가한다.
- 일반 염료에 함께 사용하여 선명도를 높인다.
- 스틸벤 유도체, 이미다졸 유도체, 쿠마린 유도체 등이 주성분이다.

⑤ 한국의 천연 염료
- 홍화 : 잇꽃, 대표적인 홍색 염료
- 오배자 : 붉나무의 면충 벌레집, 적색 염료
- 치자 : 꼭두서니과의 황색 염료
- 자초 : 지치과의 뿌리로 자색 염료
- 소목 : 두과수목 홍색과 적색 염료
- 쪽 : 남(藍)색으로 영어의 인디고와 같으며 청색~남색 염료

③ 안료(Pigment)

① 안료는 유색 불투명한 것으로 물, 기름, 일반용기에 녹지 않는 분말로 도료에 여러 가지 색상을 나타낸다.

② 안료는 무기 안료와 유기 안료가 있다. 무기 안료는 천연산으로 황토 · 녹토 등이 있고, 인공적으로 만든 아연화 · 황연 등이며, 유기 안료는 염료로부터 제조된 것으로 무기 안료에서 얻을 수 없는 색을 얻을 수 있지만 퇴색하기 쉽다.

③ 안료의 이용 사례는 매우 광범위하며 자동차의 내 · 외장 표면 코팅, 유성 및 수성 페이트, 인쇄용 잉크, 플라스틱과 고무의 채색 등이 있다.

④ 안료는 물에 용해되지 않아야 채색 후 습기에 노출되더라도 색을 보존할 수 있다.

⑤ 안료는 입자 크기에 따라 원하는 색상을 얻을 수 있으며, 착색도를 최대화하기 위한 적절한

크기를 지녀야 한다. 입자 크기는 건조 상태에서 안료 분말을 조절하기로 하고 용매에 넣어 습식 상태에서 갈아내기로 한다.

⑥ 무기 안료는 용해제에 견디는 힘은 강하나 선의 선명도와 착색력이 유기 안료에 떨어지므로 카본 블랙(carbon black), 티타늄 화이트(titanium white) 등 몇 가지 종류만 사용되고 대부분은 유기 안료를 사용한다.

⑦ 메탈릭 안료는 금속 광택이 나고 펄 안료는 진주 광택으로 고급스러움을 느끼게 한다. 펄 안료는 간섭색을 나타내며 보는 각도에 따라 색이 달라진다(자동차 등 공업용 도료에 사용).

■ 유기 안료의 예
- 레이크 레드(lake red) : 착색력, 은폐력이 크고 내광성은 리놀 레드(lithol red)와 비슷하나 내열성은 양호하다.
- 브릴리언트 카아민 6B(brilliant carmin 6B) : 내열성, 내용제성이 크며 프로세스 마젠타의 주체 안료이다.
- 프탈로시아닌 블루(phthalocyanine blue) : 프로세스 컬러의 시안 안료로 사용한다. 내광성 등이 우수하며, 선명하고 아름다운 색의 잉크를 만든다.

 1-3 재질 및 광택

❶ 칠 보

① 금속 표면을 보다 아름답게 꾸미고 내식성을 갖도록 한 것이다.
② 소자인 금속, 유리질의 유약, 가열에 의한 유연성 3가지가 서로 일치되어야 한다.

칠보의 종류

바탕에 따른 분류	동칠보	구리를 바탕으로 구리에만 사용하는 동용의 유약에 구워 붙인 것
	은칠보	은을 바탕으로 은용의 유약에 구워 붙인 것
	금칠보	금을 바탕으로 금용의 유약에 구워 붙인 것
	도자칠보	점토를 빚어서 굽고 그 위에 유약을 입혀 다시 구운 것
	기 타	황동, 알루미늄 등을 소재로 하여 여기에 사용할 수 있는 유약들이 개발되고 있음
기법에 따른 분류	무선칠보	금속 소자 위에 금속선이 없는 칠보
	유선칠보	금속 표면 위에 금속선을 놓고 유약을 구워 입힌 뒤 숫돌 등으로 갈아 표면을 매끄럽게 한 후 다시 약간 구워서 색깔이 나오게 하는 기법
	성태칠보	얇은 금속 소지핀 위에 유선칠보를 한 뒤 금속 소자를 산 등에 녹여 제거하여 유약층에만 남게 하는 방법 스테인드 글라스와 같은 효과

② 유 약

칠보 유약은 금속의 고유 발색과 수축률에 따라 성분 및 성법이 다소 다르게 조합되고, 다른 원료를 사용한다. 칠보 유약의 주성분은 규석, 연단, 초산거리이다.

유약의 분류

용 도	칠보용, 휘장용, 학습용
소 재	순동 또는 단동, 귀금속용, 철 또는 스테인리스용, 알루미늄, 도자기나 유리제목용
소성 온도	• 고온용 850℃ 이상 • 중온용 750℃ • 저온용 700℃ 이상 • 최저온용 500℃ 이상
투명도	• 투명 : 요철 무늬 강조, 소지의 특성 • 반투명 : 묘화채도를 찾음 • 불투명 : 내면, 뒷면, 가장자리면
현 상	• 판상, 선상, 입상, 겔(Gel)상, 분말성, 정제상 • 분말 입자에 의한 분류 : 거친 분말(넓은 면용), 중간 분말(상업용), 고운 분말(색채가 매우 우수한 작품용으로 투명 유약)

③ 광택도 분류

광택도는 100을 기준으로 0(완전 무광택), 30~40(반광택), 50~70(고광택), 80~100(완전 광택)으로 분류한다.

① **변각광도 분포** : 기준 광원을 $45°$에 두고 관찰 각도를 옮겨서 반사를 측정한다.

② **경면 광택도** : 유리면을 기준으로 측정하는 방법. 도료의 광택은 거울면(鏡面)에 광택도 $60°$로 나타내고 측정에는 광택도 계기를 사용한다.

• 종이 섬유 : $85°$, $75°$
• 도장면, 타일, 범랑 등 : $60°$, $45°$
• 금속 고광택 도장 : $20°$

③ **선명 광택도** : 소재에 도형을 비추어 비춰진 도형의 모양 선명도로 광택을 측정하는 방법

 1-4 색료와 잉크

① 색 료

① **색료(Colorant)** : 색료에는 안료(Pigment)와 염료(Dye)가 있으며, 인쇄 잉크에는 주로 안

료가 사용된다. 안료는 특성을 결정하는 것으로 물에 녹지 않는 색소이며, 유기 안료와 무기 안료가 있다.

a. 무기 안료 : 열·용해제에 견디는 힘이 강하나, 색의 선명도나 착색력이 떨어진다. 종류는 카본 블랙, 티탄 화이트, 홍분, 감청이 있다.

b. 유기 안료

- 리놀 레드(lithol red) : 착색력, 은폐력이 크고 광택이 있다. 작용성이 크고 다양한 색조의 적색 잉크를 만든다.
- 브릴리언트 카민 6B(brilliant carmin 6B) : 내열성, 내용제성이 크고 프로세스 마젠타의 주체 안료이다.
- 벤지딘 옐로우(benzidine yellow) : 착색력, 내용제성이 우수한 황색 안료이다. 물, 기름, 유기 용제류에 대한 저항력이 커서 번짐과 변색이 없다.
- 프탈로시아닌 블루(phthalocyanine blue) : 프로세스 컬러의 시안 안료로 주로 사용한다. 내광성·내용제성·내열성이 우수하며, 선명하고 아름다운 색의 잉크를 만든다.

색료의 성분과 색채

색 채	성 분
ORNAGE − YELLOW (주황색)	크로틴, 크로세틴
PURPLE − RED (자주색)	α− 케로틴, β− 케로틴
GREEN (녹색)	포피린, 클로로필, 탈로시아닌
BROWN (갈색)	멜라닌
YELLOW (황색)	플라보놀 (플라본 + 록소크롬)

② 비이클(vehicle) : 색료를 분산시켜 피 인쇄체에 전이시키고 고착화하는 역할을 하며, 인쇄 잉크의 비이클은 광물류와 식물류가 있으며 고속 인쇄 및 특수 인쇄를 위한 합성 수지 등에 쓰인다.

❷ 잉 크

잉크란 피 인쇄체의 화선부를 만들기 위한 색채로 비이클(vehicle)에 안료를 균일하게 분산시킨 것이다.

필요에 따라 보조제로 건조제(dryer), 콤파운드(compound)를 쓴다.

① 인쇄 잉크 조성

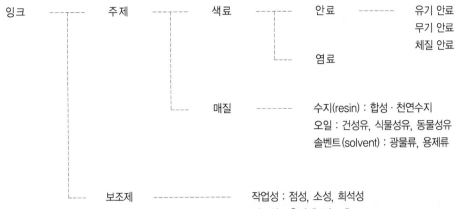

❸ 인쇄 잉크의 종류

① **볼록판 잉크** : 인쇄 속도가 느린 원압식 활판 인쇄에서 초고속 인쇄인 신문 윤전 인쇄까지 매우 다양하다.

활판 잉크는 침투 건조성으로 광물류를 사용하고 소량의 아마인유와 바니스, 고착제로 수지류를 첨가한다. 망목 인쇄와 같은 정밀한 화선부의 인쇄용 잉크는 아마인유와 바니스, 신문 윤전 같은 초고속 인쇄에는 속건성 잉크를 사용한다.

• 볼록판 잉크 종류 : 신문 잉크(침투형), 활판 잉크(증발형), 골판지 잉크(산화형)

② **히트 세트 잉크(heat set ink)** : 윤전 옵셋용 잉크로 비이클은 용제를 함유한 수지로 되어 있고, 건조는 용제의 증발에 의한 것으로 건조 장치가 필요하다. 건조 장치의 온도는 용제가 증발되고 비이클이 안료를 싸서 피막을 형성하는 데 필요한 높은 온도가 필요하다.

• 히트 세트 잉크의 종류 : 바니스, 고점도 로진 변성 페놀수지

③ **속건성 잉크** : 옵셋 잉크의 주류를 이루는 것으로 비이클은 건성유나 용제 속에 분자량이 큰 로진 변성 페놀수지를 분산시킨 것이다. 내습성, 전이성, 화선의 재현성이 뛰어나며, 잉크 세트가 신속하고 광택이 좋은 잉크이다.

④ **촉매 잉크** : 윤전 옵셋 인쇄용 잉크로 잉크속에 열에 의하여 활성화되는 산화 중합 촉매를 사용하며 건조 장치 내의 열이 비이클이나 수지를 중합시키는 잉크로 건조 중에 용제 증기를 내지 않는 것이 특징이다. 무용제 잉크라고도 한다.

⑤ **UV(자외선) 잉크** : 빛 경화성인 비이클 잉크로 인쇄 후 자외선을 가하여 경화시킴으로써 건

조시키는 속건성 잉크이다. UV 잉크는 파라폴리머, 모노머, 안료, 안정제, 빛중합개시제, 보조제로 되어 있으며 금속 인쇄, 폼 인쇄, 얇은 종이의 인쇄에 주로 쓰인다.

⑥ 기 타 : 특수 목적에 쓰이는 잉크로 금·은 잉크, 형광 잉크, 자성 잉크, 수표·어음 등 위조 방지에 쓰이는 안전 잉크, 플라스틱 잉크, 컴퓨터의 온라인 처리 및 자기문자나 광합문자 등에 필요한 드롭아웃 컬러 잉크가 있다.

■ **잉크의 색**
- 인쇄 잉크의 색은 색료인 안료와 염료로 나타내는데 인쇄 잉크와 피 인쇄된 인쇄물과의 색은 매우 다르게 나타낸다.
- 잉크 피막의 두께는 매우 얇으며 피 인쇄물의 표면 상태, 안료의 분산층을 투과하는 분광에 의한 색상 변화, 중첩 인쇄시 잉크의 투명도 등에 관계가 있다.

 1-5 금속 소재

■ 금속은 전자의 가장 높은 에너지 순위가 연속적으로 띠를 이룬다.
■ 금속 광택은 외부에서 들어오는 빛의 파장에 상관없이 전자가 여기되고 다시 기저 상태로 환원하므로 보이게 된다.
■ 짧은 파장 영역에서는 반사율이 떨어지므로 금은 노란색, 구리는 붉은색의 고유색이 나타난다.
■ 파장에 관계 없이 알루미늄은 반사율이 높으므로 거울로 사용되기 적합하다.
■ 알루미늄은 피막 착색이 용이하고 가공성이 좋아 건축 자재로 많이 사용된다.

금속 재료는 원광석에서 필요한 물질을 제련하고 정련하여 얻어진다. 순금속은 대개 순도가 98~99.99%까지 탄소(C)의 불순물을 미량씩 포함하고 있는 것이 보통이다.

이러한 순금속을 배합하여 합금을 만드는데 이는 순금속보다 용융점이 낮고 경도 및 강도가 뛰어나다. 여러 가지 성질이 우수하여 초재료 같은 합금속이 현재에 와서 각광을 받고 있으며, 여러 나라에서 이 새로운 재료의 개발에 박차를 가하고 있다.

■ **특성에 따른 분류**
- 경금속 : 마그네슘, 알루미늄, 베릴리움, 나트륨
- 중금속 : 구리, 납, 수은, 백금, 우라늄, 플루오르
- 일반 금속 : 철, 구리, 알루미늄
- 귀금속 : 금, 은, 백금

1 금속의 분류

- 철강 : 순철, 강, 주철
- 비철금속 : 철강을 제외한 모든 금속. 구리, 경합금, 고융점 및 저융점 합금, 신금속, 귀금속, 화유금속

① **철재** : 철재의 분류는 탄소 함유량이 가장 중요한 요인이며, 철재에 함유된 탄소량에 따라 성질이 달라지기도 한다. 선철은 탄소 함유량이 6.6% 이상이며, 용해 온도는 1,100~1,250℃ 정도이다. 가단주철은 탄소 함유량이 2.6% 이하로 가단성이 좋으나 용해 온도 1,300℃에서도 유동성이 매우 작아서 담금질 효과를 기대하기 어렵다.

② **비철금속** : 철재 이외의 금속을 비철금속이라고 부른다. 여기에는 대단히 많은 종류가 있으나 산업 재료로서 유용한 것은 구리, 주석, 알루미늄, 니켈, 크롬, 텅스텐, 마그네슘, 납, 아연, 망간 정도로 볼 수 있다(구리, 니켈, 아연계의 합금은 전연성과 내식성이 좋아 장식품, 터빈의 날개 등에 사용된다).

2 금속의 성질

① 금속의 공통된 성질

- 일반적으로 비중과 경도가 크며, 내마멸성이 풍부하다.
- 열, 빛, 전기의 양도체이며, 이온화했을 때 양이온이 된다.
- 전성과 연성이 좋으며, 외부의 힘에 대한 저항과 내구력이 크다.
- 가공이나 합성된 금속은 용해되며 다시 회수할 수 있다.
- 상온에서 고체이며, 고체 상태에서는 결정을 형성한다.

② 금속의 장점

- 열, 빛, 전기의 양도체이다.
- 경도가 크며, 내마멸성이 풍부하다.
- 금속 광택을 띠며, 열과 빛을 반사하는 힘이 크다.
- 소성변형을 할 수 있다.
- 다른 재료와 잘 조화되며, 장식적 효과가 크다.

③ 금속의 단점

- 비중이 크다(7.0 이상).
- 녹슬기 쉽다.
- 가공 설비나 비용이 많이 든다.
- 색채가 단조롭다.

1-6 의류 소재

섬유는 크게 천연 섬유와 인조 섬유로 분류한다.

면·마·모·견 등의 천연 섬유는 실과 직물 등의 원료로 사용되어 의복 등의 제작에 사용해 왔다.

인조 섬유는 원료가 섬유소와 단백질 등의 중합체로서 그 자체로 이용하기에 부적당하다. 이런 것들을 기계적·화학적 처리를 거쳐 섬유의 형태로 바꾼 것이다. 이러한 인조 섬유를 재생 인조 섬유라고 한다.

그 후 섬유는 나일론 등과 같은 합성 섬유를 생산하게 되었고 복합 섬유를 개발하였다.

1 섬유의 분류

섬유는 크게 천연 섬유와 인조 섬유로 분류할 수 있다.

① **천연 섬유** : 자연에서 그대로 채취해서 조직을 변화시키지 않고 약간의 가공을 거친 다음 직접 섬유로 이용할 수 있는 것을 말한다.

- 식물성 : 무명·마·케이폭·잎섬유 등이 있으며, 주성분이 셀룰로오스로 되어 있어 셀룰로오스 섬유라고도 한다.
- 동물성 : 양모·견(명주) 등이 있으며, 단백질 섬유라고도 한다.
- 광물성 : 석면이 있으며, 광물로부터 추출하여 얻는다.

② **인조 섬유(화학 섬유)** : 인공적으로 만든 섬유의 포괄적 의미이며, 원료가 유기 화합물인지 또는 무기 화합물인지에 따라 유기질 섬유와 무기질 섬유로 크게 나눈다.

2 섬유의 성질

섬유는 장섬유와 단섬유가 있다. 장섬유에는 견사나 인조 섬유가 있고, 단섬유에는 모·마·견과 같은 것들이 있다. 인조 섬유의 스테이플은 방사로 얻은 원래의 장섬유를 절단한 것이며, 장섬유인 견사는 그 실을 그대로 사용할 수 있으나, 단섬유인 모·면은 섬유를 물리적 방법으로 연결시켜 실을 만들어 사용해야 한다.

 1-7 플라스틱 소재

■ 플라스틱은 가공 및 사용 용도면에서 다른 소재에 비해 제약이 적다.

■ 가열이나 가압을 통해 가공 중이나 완제품 상태에서도 가소성을 가진다.

■ 불포화 폴리에스터, 페놀수지, 우레탄수지, 멜라민수지, 에폭시수지 그리고 일부의 폴리우레탄을 제외하고는 열가소성 수지로 분류된다.

■ 착색재로 쓰는 안료는 내열성이 강한 것으로 사용한다.

1 플라스틱의 분류

① 열가소성 플라스틱

• 고온에서 성형 가능한 정도로 연해지며, 냉각시에는 딱딱하게 굳는다. 성형 공정은 유리와 마찬가지로 가역성(온도에 따라 연해지고 딱딱해지는 성질)이다. 열가소성 플라스틱 제품은 저온에서는 부서지기 쉽고 뻣뻣해지며, 성형 가능한 고온에서는 질기고 연해진다.

• 비닐계수지(PVC, PVDA, PVA), 아크릴수지, 폴리스트롤, 폴리에틸렌, 폴리스틸렌, 폴리아미드, 셀룰로오스, 합성고무, A.B.S, 포화폴리에스테르, 폴리카보네이트

② 열경화성 플라스틱

• 중합도(단량체의 중복된 정도)가 낮을 경우 몰드가 가능한 플라스틱 촉매나 가열 혹은 가압 등에 의해 3차원의 분자 구조가 형성되어 세라믹처럼 딱딱해진다. 열경화성 플라스틱은 고온이나 저온에서 동일한 물리적 특성을 보이나 일정 온도 이상 가열하면 파괴된다.

• 페놀수지, 요소수지, 멜라민수지, 푸란수지, 불포화 폴리에스테르, 에폭시수지, 규소수지, 폴리우레탄

③ **일라스토머** : 변형률이 크고 가열성을 가진 오픈 네트 구조의 플라스틱이다. 이 구조의 플라스틱은 열가소성(가소고무)과 열경화성(황화천연고무 및 합성고무) 플라스틱이 모두 가능하다. 복합재를 만들기 위해서는 충전제나 강화제를 사용하며, 경제성 혹은 특성 향상의 목적에 따라 달라진다.

2 플라스틱의 용도 및 특성

구분	명 칭	소재 성질	내열 온도	용 도	참고사항
열가소성수지	폴리비닐 (PVC 염화비닐)	투명, 유색, 연질과 경질 2종류	60℃	호스, 케이스, 가방, 그릇	타기 쉬우며 물, 공기 불통
	폴리에틸렌(PE)	탄력성이 있다. 경질과 연질 2종류, 고압·저압 가공	90℃	쓰레기통, 병, 컵, 과자상자	공기는 통하나 물은 통하지 않음
	폴리스틸렌(PS)	투명, 유색	70℃	컵, 장식용, 유리, 식기류	단단해서 깨지기 쉽다.
	AS 수지	투명하지만 속에 색깔이 있다.	110℃	컵, 선풍기 날개, TV 필터판	두껍고 깨지지 않는다.
	ABS 수지	불투명 수지	70℃	스키 용구, 의자, 라디오 상자 등	튼튼하고 좋으나 값이 비싸다.
	폴리프로필렌 (PP)	투명 또는 불투명	150℃	포장용 필름, 그릇, 병	단단하다.
열경화성수지	메타크릴 (아크릴, AC)	아름다운 광택이 있다.	70℃	간판, 컵, 접시, 시계, 유리, 문	상하기 쉬우나 잘 깨지지 않는다. 불에 탄다.
	멜라민	불투명으로 광택이 있다.	140℃	그릇, 쟁반	대단히 단단하며 부분적 열에 강하다.
	석탄산	흑색이거나 불투명(가열시 석탄산이 유리되는 경우도 있다)	150℃	전기 소켓, 그릇, 전화기	단단하나 깨지기 쉽다.
	요소	불투명으로 거칠거칠하다. 가열하면 포르말린이 검출된다.	90℃	장난감, 그릇, 컵	수성이므로 물속에 오래 두면 변질된다.
	폴리우레탄	경질과 연질이 있다. 열전도율이 적고 알코올에 약하나 기름에 강하다.	70℃	단열재, 침구, 방음재	가볍고 불에 탄다.

측 색

2-1 측색기의 구조와 이해

측색기의 구조는 시료대, 광검출기, 전산 장치로 구분한다(시료대는 광원과 시료를 장착하고 반사광을 모으며, 광검출기는 빛을 전기적 신호로 바꾸고, 전산 장치에서 측색 신호를 처리하여 색채 값을 산출한다. 분광식 색채계는 시료대 전후에 별도로 분광 장치가 설치된다).

❶ 측색기의 종류

색채 측정기는 측정이 간편하고 저렴한 필터식과 가시광선 분광 반사율을 측정하여 보다 정밀한 측정과 자동배색 장치의 색측정 장치로도 사용하는 분광식 색채계가 있다.

① **필터식 색채계** : 색필터와 광측정기로 이루어지는 세 개의 광검출기로 삼자극(CIE X·Y·Z)값을 직접 측정한다. 구조가 간단하여 측정이 간편하고 가격이 저렴하다. 현장에서의 색채 관리와 이동형 색채계로 활용되며 색차계(color difference meter)로 많이 활용한다.

② **분광식 색채계** : 시료의 가시광선 분광 반사율을 측정하여 인간의 삼자극 효율 함수(color matching function : x, y, z)와 기준 광원의 분광 강도 분포를 사용하여 색채값을 산출한다. 다양한 광원과 시야에서의 색채값을 동시에 산출해 낼 수 있다. 정밀한 색채의 측정과 분광 반사율이 필요한 CCM의 색측정 장치로 사용된다.

❷ 측색기의 구조

① **필터식 색채계의 구조**

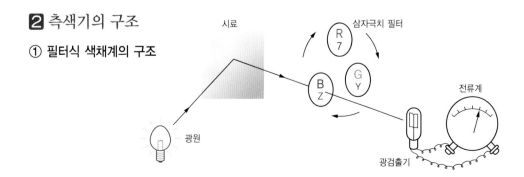

② 분광식 색채계의 구조

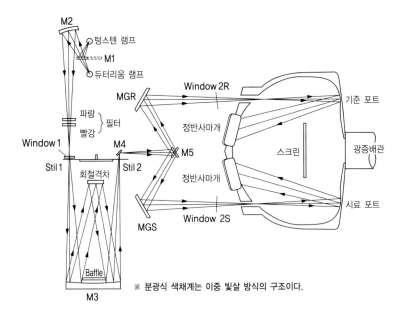

※ 분광식 색채계는 이중 빛살 방식의 구조이다.

2-2 측색 데이터의 종류와 표기법

- 일반적으로 측색 결과는 CIE계 컬러 코디네이트 색좌표로 표시된다. 하지만 대부분의 사용자가 먼셀 표색계에 익숙하므로 색좌표를 먼셀값이나 기타 표색계의 값으로 환산하기도 한다.
- 색좌표로 측정된 색채값은 기준광이 정해져 있으므로 다른 여러 가지 색좌표로 환산할 수 있다. 예 CIE chromaticity diagram(x, y, z)의 색좌표 → Hunter Lab, CIE L*a*b*, CIE Luv, CIE Lch 등으로 변환
- 측정된 색좌표의 정확한 이해와 올바른 사용을 위해 색채 측정 결과에는 반드시 다음 사항을 첨부한다.

① **색채 측정 방식** : 조명/측정 방식 예 0/d SPEX, D/g 등
② **표준광의 종류** : D65, CIE C 등
③ **표준 관측차** : CIE 1931 2도 시야 표준 관측자 혹은 CIE 1964 10도 시야 표준 관측차

■ CIE 추천 측정 방식

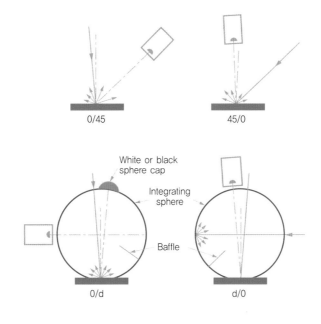

■ 계산용 중가 계수색 표시계의 종류

•X Y Z •Y x y •L a b •L*a*b* •L*u*v* •Vx Vy Vz

2-3 색채 오차 판독

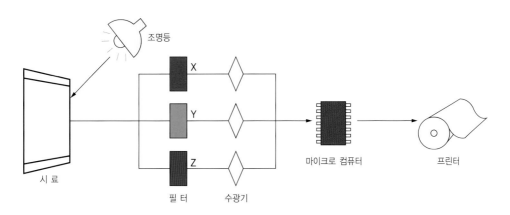

자극치 직독법의 원리

① 색채 측정의 기준이 되는 백색 기준물(white reference)을 철저히 관리하고 교정하는 것이 필수적이다. 백색 기준물은 필터식이나 분광식의 모든 색채계의 색채 측정의 기준으로 사용된다. 따라서 백색 기준물의 색이 변하면 측정값들도 직접적으로 영향을 주게 되므로 백색 기준물은 오염이나 표면 손상이 적은 물질을 사용함과 동시에 철저히 관리하고 정기적으로 교정을 받아야 한다.

② 분광식 색채계의 경우 백색 기준물의 분광 반사율은 절대 반사율 척도로 교정되어 있으며 국제적인 색채 특정의 표준과 일치해야 한다. 각 파장의 분광 반사율을 측정하는 측정 방식은 측정 방식이 일치하는 기준물의 교정 성적을 사용해야 한다.

　　⑩ 분광 색채계의 측정 방식이 0/d specular included이면 백색 기준물의 교정 방식도 0/d specular included의 교정 성적을 사용한다.

③ 색채 측정값은 광원과 표준 관측자의 시야 및 측정 방식에 따라 차이가 난다. 광원은 분광 복사 강도 분포(spectral intensity distributtion)와 분광 반사율의 곱이 자주 광선이 되어 눈에 입사되며 이것이 실제 색채 자극이며, 광원의 분광 복사 강도 분포는 광원에 따라 아주 달라진다.

④ 색좌표의 차이로 지정되는 색차보다 정밀한 색채 관리를 위하여 색차식을 활용한다. CIE 계열의 모든 색좌표 공간에서 색차를 정의할 수 있으나, CIE Lab 좌표 또는 CIE Luv 좌표의 색차를 주로 사용한다.

$$\Delta E^{(Lab)} = \sqrt{(\Delta L)^2 + (\Delta a^*)^2 + (\Delta \beta^*)^2}$$

$$\Delta E^{(Lab)} = \sqrt{(\Delta L)^2 + (\Delta u^*)^2 + (\Delta v^*)^2}$$

section

03 색채와 조명

 ## 3-1 광원의 이해

물체의 색은 광원의 종류와 조명 방식 등에 따라 결정된다. 조명용 광원은 자연 광원(태양)과 다양한 종류의 인공 광원이 있다.

1 색온도(Color temperature)

색온도는 광원의 색 특성을 나타내는 수단으로, 광원의 실제 온도가 아니다. 낮은 색온도는 난색 계열의 따뜻한 색에 대응되고, 높은 색온도는 한색 계열의 시원한 색에 대응된다.

색온도의 단위는 캘빈 온도인 K로 표기한다.

> ■ 흑체(Blackbody) 이론
>
> 흑체란 외부 에너지를 반사없이 모두 흡수하는 이론적 물체로 반사가 전혀 일어나지 않으므로 흑체라고 명명되었는데, 색온도를 정의하는데 중요한 이론이다. 흑체가 에너지를 흡수하면 물질이 뜨거워지고 내부 에너지 상태가 변하며 이 과정에서 빛(가시광선)을 포함한 전자기파의 흑체 방사가 발생한다.
>
> 흑체 방사는 물체의 온도가 증가할수록 넓은 영역의 분포를 나타내어 온도가 낮을 때는 적외선을 주로 방출하고, 온도가 높아질 때는 가시광선이 많아져 빛에 색을 띠게 된다. 저온에서는 붉은색을 띠며 온도가 높아지면 오렌지, 옐로우, 화이트 등으로 바뀌며 마침내 푸른빛이 도는 흰색이 나타난다.

① 규정된 표준 광원과 색온도

- 표준광A : 백열등, 2,856K
- 표준광B : 4,870K, 태양광의 평균 직사량
- 표준광C : 6,740K, 북측 창으로 들어온 주광의 평균 직사량(북위 40° 흐린 날 오후 2시 북측 창으로 들어오는 빛). 먼셀 기호 측정과 검색에 사용
- 표준광D : 정확성을 기하기 위해 색온도를 맞춘 광원(D50, D55, D60, D65, D70, D75), 뒤의 숫자는 색온도를 100단위로 표기한 수치. 육안 검색시 주로 D65 사용

- 표준광F : 형광등의 색온도를 표기하기 위한 광원, F1~F13까지의 색온도가 있고, F2는 일반 가정용 형광등, F11은 삼파장등
② **조명의 종류**
- 백열등 : 2,500~3,000K 색온도의 등으로 전력 소모가 많다. 노란색의 따뜻하고 아늑한 분위기를 연출
- 할로겐등 : 불활성가스와 할로겐을 첨가한 백열등으로 연색성이 우수
- 방전등 : 고압방전등-수은등, HID등
 저압방전등-형광등, 삼파장등

② 연색성

① 연색성이란 광원에 따라 색이 달라지는 효과이다.
② 연색 지수는 인공 광원이 기준 광원과 비슷하게 물체의 색을 보여 주는가를 나타내는 지수이다.
③ 연색 지수를 산출하는데 기준이 되는 광원은 시험 광원에 따라 다르다(예 색온도 3,000K인 백열등에 대해서는 3,000K 흑체를 상관 색온도 6,000K인 형광등에 대해서는 6,000K 주광이 기준 광원이다).

연색성 등급

등 급	연색 지수
1A	90~100
1B	80~89
2A	70~79
2B	60~69
3	40~59

④ 연색 지수가 100이 되는 것은 모든 색이 기준광 아래서 같게 보이는 것이다(시험 광원의 연색성이 좋을수록 연색 지수가 100에 가까워지며 모든 색이 고루 자연스럽게 보이게 된다).
⑤ 광원의 연색성을 이용한 색채 연출이 가능하며, 식료품 매장의 경우 적색 광원을 조명으로 설치하면 붉은색이 보다 선명해지므로 신선하게 연출된다. 주광색 형광등은 실제 색을 그대로 나타내야 하는 상점이나 공장에, 온백색 형광등은 전시장, 강당 등에 적합하다.

연색성 등급

등 급	색온도(K)	빛의 색	인공 광원	색온도(K)	빛의 색
태양(일출, 일몰) Sunlight(sunrise, sunset)	2,000	적 색	촛불 Candle flame	2,000	적 색
태양(정오) Sunlight(at noon)	5,000	백 색	백열등(200W) Incandescent lamp	3,000	전구색
맑고 깨끗한 하늘 Clean blud sky	12,000	주광색	주광색 형광등 Daylight fluorescent lamp	6,500	주광색
약간 구름낀 하늘 Partly cloudy sky	8,000	주광색	백색 형광등 Cool white fluorescent lamp	4,500	백 색
얇게 고루 구름낀 하늘 Overcast sky	6,500	주광색	온백색 형광등 Warm white fluorescent lamp	3,000	온백색

 ## 3-2 조 명

조명의 목적은 밝게 하기 위함과 아울러 인간 생활과 활동에 활력을 주는 요소로서 기여하는 데 있다. 즉, 조명은 인간의 정서와 생리성 · 심리성 · 아름다움의 요소들을 포함하며, 문화적이고 예술적인 실내 공간 및 환경을 조절하는 것이다. 조명의 요소에는 명도(광도), 대비, 크기, 움직임이 있다.

1 조명의 종류

① **직접 조명** : 빛의 조명 기구로부터 직접 조명면에 비치는 방법으로 효율은 좋으나 눈이 부시며 그림자가 생긴다.

② **간접 조명** : 빛이 천장면이나 벽면에 부딪친 다음 반사된 광선이 조명면에 비치는 방법이다. 광이 부드럽고 균일하며, 그림자나 명암의 차가 적다. 효율이 떨어지며 설치비가 비싸다.

③ **전반 조명** : 실내를 일률적으로 밝히는 조명 방법으로 눈의 피로가 적어 사고나 재해를 감소시킨다. 광원을 직접 천장에 매달기 때문에 파손이 적다. 전력 소비량이 많아 전력의 절약이 안 되며, 정밀 작업과 같은 높은 조도를 필요로 하는 장소에는 부적합하다.

④ **국부 조명** : 작업상 필요한 부분에 부분적으로 하는 조명으로, 작은 전구로 충분한 고조명을 할 수 있어 정밀 작업에 적합한다.

⑤ **확산 조명** : 모든 방면으로 일정하게 확산되는 간접 조명의 일종으로, 낮은 조도로 큰 효과를 얻을 수 있다. 그림자가 많고 눈이 부시다.

광천장 조명

캐노피 (Canopy) 조명

코브 (Cove) 조명

벽면 조명

■ 조명의 방식

직접 조명형

간접 조명형

반직접 조명형

반간접 조명형

전반확산 조명형

2 조명 방법

주위가 어두우면 집중이 잘 안 되며, 너무 밝아도 피로가 쉽게 온다. 그러므로 때와 장소에 따라 알맞은 조명 방법이 다르게 나타난다. 정밀 작업은 1,500 이상의 조도(lx), 초정밀 작업은 3,000 이상, 보통 작업은 500 이상, 그 외에는 100 이상 정도가 좋다.

일상생활에 적합한 조도

장도 (때)	조도 (lx)
맑은 날 보름달 밤	0.2
맑은 날 옥외	100
맑은 날 사무실 창가	500
독서실	500~1,000
일반 사무실	500~750
식탁 위	200~500
거실	100~200
정밀 작업실	1,500~3,000

3 조명 방향과 관찰 방향

색을 직접 비교할 경우 색표(표준과 시료)를 조명하는 각도와 관찰하는 각도는 KS A 0065로 정해 있다. 물리 측색법의 경우에도 공통의 각도와 광원이 수광기의 사이에서 쓰이고 있다.

직상(0°)에서 조사한 경우는 45°의 방향에서 관찰하고, 45° 방향에서 빛이 오는 경우는 직상에서 관찰한다. 여러 가지 방향에서 균등하게 조명되는 경우는 법선(수직선)의 방향 0° 또는 45의 방향(rembrandt)에서 관찰한다. 조도는 1,000lx 이상, 균제도(均祭度)는 0.8 이상이 바람직하다.

※ 반드시 45° 각도를 유지하는 것이 원칙이다.

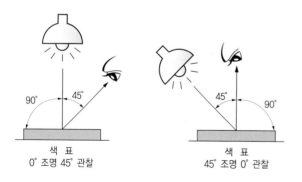
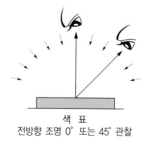

색 표
0° 조명 45° 관찰

색 표
45° 조명 0° 관찰

색 표
전방향 조명 0° 또는 45° 관찰

조명 방향과 관찰 방향

 ## 3-3 육안 검색

① 육안 검색의 정의

육안을 통한 색채 검사를 유안검색이라고 하며 주관적인 검사이다. 인간의 눈, 즉 육안은 조명이나 관찰 방법 등의 주변 환경에 따라 색을 다르게 인지하므로 정량적이지 않고 주관적인 검사에 의존하므로 검색이라 한다.

② 육안 검색의 조건

- 시감에 의한 검색의 목적은 측정기로 인한 측색의 오류를 방지하고 측색 결과를 활용하는 단계에서 색채 전달을 돕기 위한 것으로 측색 후에는 반드시 검증을 하고 대략적인 분포를 표시한다.
- 시감 측색의 표기는 KS산업규격과 먼셀기호로 표기한다.
- 육안검색과 측색기의 차이는 인간의 삼원색 지각 체계와 기기의 스펙트럼 측정체계의 차이로 이 결과는 인간 고유의 항상성, 기능의 차이, 주관적 판단의 차이로 발생한다.

③ 육안 검색 측정 환경

- 육안검색 측정각은 관찰자와 대상물의 각을 45°로 한다.
- 관찰자의 눈은 물체의 질감이나 그림자의 영향을 받지 않는 조건으로 한다.
- 색채 정밀 검사를 위해서 주변의 환경은 넓은 공간의 경우 벽면은 먼셀기호 N7로 맞추며 조명 부스 사용시 무광택의 N5~8인 무채색이 바람직하다.
- 정밀한 테이블 검사는 배경면 채도를 느낄 수 없는 먼셀기호 N5로 하고, 크기는 $30 \times 40cm$ 이상이어야 한다.

④ 육안 검색의 측정 광원

일반적인 광원의 조도는 500lx 이상이나 기본 조도가 1000lx 이상이어야 하며 균일한 조도로 눈부심을 없애야 한다.

- 측정광원 : D_{65} 광원 (육안 비교)

 C 광원 (먼셀색표와 비교검사)

 F 광원 (슬라이드 투시판)

 A 광원 (슬라이드 프로젝터)

⑤ 육안 검사시 유의 사항 (KS-A-0065)

- 표면색 비교로 거울면에는 적용되지 않는다.
- 비교색은 인접 배열, 동일 평면 배열로 배치한다.
- 색의 면적이 같아지도록 중앙에 구멍뚫은 마스크를 사용한다.

- 비교하는 색의 면적은 눈의 각도 2° 이상 10° 정도. 낮은 채도에서 높은 채도로 한다.
- 관찰자는 선명한 색 옷의 착용과 안경의 착용은 금하며 젊을수록(20세 전후 여성) 좋고 정상적인 색각을 유지한다.
- 여러 색채 검사시 계속적 검사를 피하고 중간중간 무채색 면에 눈을 순응시키고 나서 재검사한다.

⑥ 육안 검사의 표기법

예

6500k D₆₅ 형광등	➤ 광원의 종류
연색지수 80	➤ 사용 광원의 성능
1600 lx	➤ 작업면 조도
전문 광원부스, N6면	➤ 조명 관찰 조건
무광택 소재	➤ 기타 특기 사항

참고하세요!

■ 광측정

- 광속(luminous flux : F) : 광원이 나타내는 에너지의 양으로 lm(루멘)의 국제 단위를 쓴다.
- 조도(illuminauce : E) : 빛이 쪼이고 있는 물체측의 밝음도로 lx(럭스)의 단위를 쓴다.
- 광도(luminous intensityil) : 면의 단위 면적을 단위 시간에 통과하는 빛의 양으로, 1루멘의 에너지를 방사하는 광원의 광도는 lcd(칸델라)이다.
- 휘도(luminanceil) : 명광원 또는 빛의 반사체 표면의 밝기를 나타내는 것으로, 단위는 lkm² 당 104cd를 1sb로 본다.

■ 원자의 색채(화염과 색채)

태웠을 때	리 듐	주황색
	나 트 륨	노란색
	포 타 슘	자주색
	루비디움	빨간색 ~ 자주색
	칼 슘	주황색 ~ 빨간색
기체의 색 (불활성)	헬 륨	노란색
	네 온	분홍~빨간색
	아 르 곤	하늘색

- 원자의 구조에 따라 고유의 색채가 있으며, 알칼리 금속의 경우 화염에 태워 온도를 높이면 여러 가지 색상이 나타난다(1835년 패러데이가 가스에서 빛이 방출되는 것을 발견).
- 원자의 경우 스펙트럼으로 이루어진 파장의 빛을 내지만 분자는 여러 파장의 띠로 이루어진 빛을 낸다(오로라(Aurora))는 분자 스펙트럼 띠의 예).

section

04

디지털 색채

 4-1 디지털 색채의 이해

1 디지털 색채의 정의

디지털 색채는 디지털 매체에서 생산 · 재현되는 것으로, 컴퓨터를 이용하여 인쇄 작업을 하는 과정에서 사용되는 색채이다.

디지털 색채는 RGB 컬러로 색채 영상을 입 · 출력하고 CMY 컬러를 이용하여 프린트한다. (RGB : Red, Green, Blue / CMY : Cyan, Magenta, Yellow)

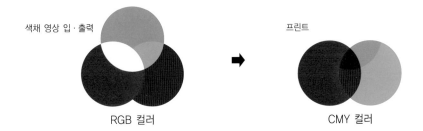

색채 영상 입 · 출력 프린트

RGB 컬러 CMY 컬러

■ **디지털과 디지털 색채**

디지털이란 데이터를 수치로 바꾸어 처리하거나 숫자로 나타내는 방법으로 아날로그(Analugue)와 대응되며, '0'과 '1'의 두 가지 상태로만 생성 · 저장 · 처리 · 출력 · 전송하는 전자기술을 말한다. 따라서 디지털 방식에는 숫자와 숫자, 값과 값이 서로 단절되어 불연속적인 값으로 정보를 나타낸다. 디지털 색채는 이러한 과정을 통하여 구사하는 색채를 말한다.

2 디지털 색채 영상의 구성 요소

① 입력 디바이스의 구성 요소

• CCD : 입력에 사용되는 디바이스인 디지털 카메라, 스캐너, 비디오 카메라 등의 가장 기본이 되는 요소이다.

CCD(Charge Coupled Device ; 전하결합소자)란 반도체 소자의 일종인 전하결합소자로 1차원의 라인 센서와 2차원의 에이리어 센서로 나뉜다.

② **모니터 색채 영상 구성 요소** : 색채 영상을 컴퓨터 모니터에 디스플레이하는 과정에서 필수적으로 사용되는 것은 그래픽 카드로 모니터에서 필요한 전자 신호를 변환시켜 준다.

그래픽카드를 이용하여 모니터에서 디지털 색채 영상을 구성하는데 사용되는 최소 단위를 화소라 한다(pixel ; picture element). 화소로 이루어진 영상을 비트맵(bitmap) 또는 래스터(raster) 영상이라 하고, 벡터그래픽(vector graphic) 영상은 이에 대응한다.

그래픽 카드
(그래픽 카드는 메모리 내의 비트맵을
영상 신호로 변환시킨다.)

- 비트맵 영상(래스터 영상) : 메모리 내의 비트맵을 화면에서 색채 영상으로 재생시키는 것
- 벡터 그래픽 영상 : 2 · 3차원 공간에 선, 동그라미 등의 그래픽 영상을 수학적 표현으로 배치하는 것

Colorist

비트맵 영상

Colorist

벡터 그래픽 영상

- 해상도(Resolution) : 디스플레이 모니터에 포함되어 있는 화소의 숫자로 ppi(pixels per inch)로 표기하며, 1인치 내에 들어 있는 화소의 수이다. PC 작업 중에 모니터에서 보여지는 이미지의 해상도를 나타낸다.

③ **프린터 색채의 구성 요소** : 프린터의 해상도는 dpi(dots per incg)로 가로 · 세로 1인치에 몇 개의 점으로 구성되어 있는가를 나타내며, 인쇄를 목적으로 이미지 편집을 할 때 사용된다.

해상도 300 dpi

해상도 72 dpi

 ## 4-2 입·출력 시스템

1 입력 장치

입력이란 아날로그로 작성된 도구·화상·컬러·그림 등 여러 가지 자료를 컴퓨터에서 처리가 가능하도록 디지털화시키는 제반 작업을 말한다.

① 입력 도구

- 스캐너 : CCD 감지 기술을 사용하는 도구로 종류에는 평판 스캐너, 필름투과 스캐너, 드럼 스캐너 등이 있다.
- 디지털 카메라 : 외부의 이미지를 CCD, 메모리카드를 사용하여 컴퓨터에 직접 입력하는 장치이다.
- 비디오 카메라 : 순간적 이미지들이 연속적인 이미지로 녹화되어 컴퓨터에 자료화 된다.

　　스캐너　　　　　　　디지털 카메라　　　　　　비디오 카메라

2 출력 장치

출력이란 컴퓨터에 의해 디지털화 된 결과나 데이터를 문자나 기호, 소리 등으로 변환시켜 모니터에 표시하는 것으로 영상 출력과 인쇄나 프린터에 의한 프린팅 출력으로 나뉜다.

■ 프린터

① **잉크젯 방식(ink-jet printer)** : 종이 위에 잉크를 뿌려서 인쇄하는 방식으로 Cyan, Magenta, Yellow와 Black을 혼합하여 해당하는 컬러 부분에 잉크를 흩뿌려서 이미지를 출력하는 방식을 말한다.

② **열 전사 방식(terminal printer)** : 왁스로 만들어진 4색 전용 용지(롤)에 열을 가하여 녹인 후 종이에 전달하는 인쇄 방식으로, 해상도가 높아야 색상이 맑고 선명하다.

③ **염료승화 방식** : 폴리에스테르 필름으로 된 리본에 염료를 사용하여 프린트하는 방식으로, 고급 결과물을 얻을 수 있다.

④ **레이저 방식** : 컬러 레이저 방식은 토너 방식으로 CMYK 등 각각의 토너가 여러 번 지나가면서 인쇄하는 방식으로, 열 전사 방식보다 속도가 빠르고 서체의 지원이 다양하기 때문에 전문가 시안의 컬러 출력용으로 가장 많이 사용되고 있다.

⑤ **디지털 방식** : 사진 현상과 옵셋 인쇄 방식을 결합한 프린트 방식으로, 인쇄물과 최대한 동일한 출력물을 얻기 위한 디지털 이미지 기술로 볼 수 있다.

⑥ **필름 출력(옵셋 인쇄)** : 인쇄시 필요한 CMYK의 4° 필름을 색상별로 분판하여 출력할 수 있는 출력기로, 각 색상의 스크린 각도는 일반적으로 C 15°, M 45°, Y 0°, K 75°로 설정하여 출력하게 된다.

스크린 각도가 맞지 않으면 인쇄시 망점끼리 겹쳐진 물결 모양의 모이레(moire) 현상이 일어나 혼탁하게 보인다.

 ## 4-3 모니터 시스템(LCD, CRT, CCD)

모니터는 출력 시스템으로 디지털 출력물이 영상으로 모니터상에 나타나는 것이다.

1 모니터의 구성

모니터는 도트(dot ; 점)들로 구성이 되어 있으며, 이런 점들은 그림이나 문자를 구성하여 표시하게 된다. 이런 점들의 사이 간격을 도트 피치(dot pitch)라 하며, 모니터의 출력 상태를 결정하는 중요한 역할을 하고 있다.

모니터의 컬러 구성 방식은 혼합인 RGB 색체계를 사용한다. 빨강(Red), 녹색(Green), 파랑(Blue)의 3원색으로 구성되며, 검정과 흰색을 출력하는 단색 장치와 혼합되어 정보를 출력하게 된다. 해상도는 모니터상에 디스플레이되는 크기와 질을 결정하고 있으며 1,024×768의 해상도가 사용된다.

2 모니터 영상 출력

색채 영상을 모니터에 출력하는데 필수적으로 필요한 것은 그래픽 카드이며, 그래픽 카드는 컴퓨터에서 만들어진 색채를 모니터에 영상으로 재생시키는데 사용되는 전자 신호로 변환시켜주는 기능을 가지고 있다.

그래픽 카드를 이용해서 모니터에 디지털 색채를 구성하는데 필요한 최소의 단위는 화소(pixel)이며, 이 화소들은 비트맵이라는 격자상에 위치한다. 따라서 화소들로 이루어진 디지털 색채 영상을 비트맵 영상이라고 한다.

① **CCD(Charge Coupled Device ; 전하결합소자)** : CCD는 하나의 소자로부터 인접한 다른 소자로 전하를 전송할 수 있는 소재로, 일종의 화상 센서이다. 기본 단위는 화소이며, 원본 이미지에 광선을 투사해 표면의 반사광을 전기 신호로 바꿔 색채 정보를 컴퓨터에 입력시

키는 장치이다. 디지털 신호로 변환된 데이터는 컴퓨터에 전송·저장되는 작업 과정을 거쳐 모니터에서 디스플레이되거나 프린터에서 출력된다.

② **CRT (Cathode-Ray Tube ; 음극선관)** : 정보를 나타낼 수 있는 화면을 갖춘 전자관으로 전자층에서 반사된 전자빔이 전기 신호를 영상, 도형, 문자 등의 광학적인 상으로 변환하여 화면상의 위치에 연속으로 때려 화상을 표현하는 것으로 브라운관을 말한다. 이는 퍼스널 컴퓨터가 생기면서부터 가장 많이 사용되고 있는 모니터로 가장 일반적으로 사용된다. CRT 모니터는 LCD 모니터보다 디스플레이되는 속도가 빠르며, 화면이 커서 그래픽 작업이나 편집 작업에 용이하다.

③ **LCD (Liquid Crystal Display) 모니터** : LCD는 액체와 고체의 중간적 성질인 액정의 투과도 변화에 따라 각종 장치에서 발생되는 여러 전기적인 정보를 시각 정보로 변환시켜 전달하는 소자를 이용해 화면에 표시하는 장치를 말한다. 부피와 크기가 작아 휴대용 노트북, 멀티미디어 PC 등에 많이 쓰이지만 화면이 작고 각도와 빛의 밝기에 따라 색채가 다르게 보이므로 정밀한 작업에 어려움이 있다.

현재는 박막트렌지스터(Thin Film Transistor)를 이용한 TEF LCD가 주로 사용되고 있다. TEF LCD는 박막트렌지스터와 화소 전극이 배열되어 있는 화판과 색상을 나타내기 위한 컬러 필터 및 공동 전극으로 구성된 상판, 그리고 이 두 유리 기관 사이에 채워져 있는 액정으로 구성되어 있는데, 두 유리 기관의 양쪽 면에는 가시광선을 편광하여 주는 편광관이 각각 부착되어 있다.

 4-4 색채 관련 소프트웨어의 기능

1 디지털 색채의 색재현

① 반사 매체를 이용한 재현

• **연속톤 인쇄** : CT 또는 콘톤(Contone)이라 불리는 연속톤 인쇄는 가장 일반적으로 'C 프린트'를 살펴볼 수 있다. C 프린트는 컬러 네거티브 노출과 사진적인 염료의 처리로 이미지를 생성하는데, 이와는 다른 종류로 열 전자 프린터가 있다. 열 전자 프린터는 종이 위에 CMYK 염료를 통해서 인쇄한다.

아이리스(Iris)나 휴렛팩커드와 같은 잉크젯 프린터들은 종이의 표면에 미세한 잉크 방울을 뿜어 내는 방식으로 인쇄한다.

• **하프톤 인쇄** : 전통적인 하프톤 인쇄는 톤과 색을 다양한 크기의 점들로 인쇄하는 방식이다. 하프톤 인쇄는 대량의 이미지를 만드는 데에 가장 경제적이고 효율적인 방식이다.

② 컬러 모드(Color Mode)

- 비트맵(bitmap) : 비트맵은 밀도를 조정하여 회색 음영만을 표현한다.
- 그레이 스케일(gray scale) : 흑백 사진같이 이미지의 픽셀 정보가 채도와 색상은 제외되고 밝기 정보만 가지고 있다(그레이 스케일의 256단계는 흑백과 그 중간의 회색 단계가 8비트의 기억 공간 안에서 기록됨).
- 인덱스 컬러(index color) : 24비트 컬러의 경우 167만 가지색 중에서 인덱싱되어 특정한 컬러 테이블을 만든다(웹 브라우저에서 흔히 쓰이는 컬러를 모은 웹 팔레트는 시스템 팔레트에 공통적으로 존재하는 색으로 구성됨).
- 듀오톤(duotone) : 그레이 스케일의 단점 보완을 위해 적색과 청색 등을 옅게 덧입혀 톤의 범위를 넓혀 준다.

| CMYK | 비트맵 | 그레이 스케일 | 듀오톤 |

③ 디지털 색채의 변환

- RGB의 CMYK 변환 : 모니터상의 출력시 CMYK 형식으로 변환된다.
- 컬러 매칭 시스템 : 원하는 색상을 모니터에서 선택하여 CMYK 컬러와 매칭시켜 사용하는 Trumatch color 및 PANTONE color 등이 있다.
- 캘리브레이션(calibration) : 모니터상의 색상과 출력물의 색상이 다르게 보이는 것을 소프트웨어 및 하드웨어적으로 조정하는 것을 말한다.

Trumatch color

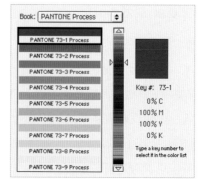
PANTONE color

- 하프톤 : 두 종류의 빛 밝기만으로 표시되는 것으로 반명암법이라 한다.

2 디지털 색채 시스템

① HSV 시스템

먼셀의 색채 개념인 색상, 채도, 명도를 중심으로 선택된 시스템이다. 명도라는 단어는 유사한 단어인 밝기(brightness)라고 써서, HSV 대신 HSB라고 부르기도 한다. HSV 색채 공간은 실제 페인트(paint)의 혼합에 근거를 두고 색 교정이 손쉬운 인터페이스를 제공하는데, 색상(hue), 채도(saturation), 명도(value) 중 하나라도 변하는 수치가 생기면 간단하게 영상과 느낌이 바뀌어진다. 따라서 영상을 보정하기 위한 이런 수치는 디자인 관련 소프트웨어에서의 척도로 사용된다.

HSV 시스템에 있어서 색상 성분을 조정하는 것은 빨강, 주황, 노랑, 녹색, 파랑, 보라 등과 같은 가시 스펙트럼으로부터 컬러를 선택하는 것과 같다. 지배적인 컬러나 파장이 선택된 후에 컬러의 세기와 순도는 채도(S)와 명도(V) 성분을 사용하여 변형할 수 있다. S와 V 성분은 선택한 색상에 혼합된 흰색과 검은색을 감소시킨다(명도의 증가). 반면 색상이 너무 약하게 인식된다면 흰색을 감소시키거나 검은색을 증가시켜 강하게 할 수 있다. HSV 시스템은 논리적 시스템으로 인간의 광량 감지 정도의 차이에 따라 밝기의 차이가 날 수 있다.

② RGB 시스템

현재 디지털 색채 시스템 중 가장 안정적이고 널리 쓰이는 RGB 시스템을 구성하는 3원색 가법 혼색계는 가장 큰 컬러의 범위인 컬러계에서 최소한의 범위이다. 3원색은 예외 없이 컬러를 만드는 과정에 수용되나, 사진이나 텔레비전, 인쇄물, 디지털 컴퓨터 그래픽 등에서 이러한 공통성은 현대의 영상 시스템들을 연결시켜 준다.

모든 입력 스캐닝은 빛이 RGB 필터를 통하여 센서에 낳음으로써 이루어지고, 모니터는 RGB 시스템에 기초한다. 그러나 인쇄된 물체는 컬러를 폭넓고 다양하게 만들기 위하여 RGB만을 사용하지는 않는다. 이는 RGB가 독립된 디바이스가 아니므로 여러 가지 인쇄물로 출력되기 전에 다른 색공간으로 변화되어야 하기 때문인데, 인쇄물에 적합한 색공간은 CMYK 공간이다.

③ LAB(CIE L*a*b*) 시스템

CIE Lab 시스템을 이용하여 작성된 색채 시스템으로 같은 밝기를 가진 모든 색이 하나의 평면상에 배치되어 있어서, 인간이 등간격과 지각하는 색차는 측색적으로 얻을 거리에 거의 비례한다.

Lab 색공간에서는 각각 개별의 평면이 a축을 따라 왼쪽에서 오른쪽 방향으로 펼쳐져 있고, b축을 따라 아래에서 위쪽으로 펼쳐져 있다. 십자의 중심에서 바깥쪽으로 이동하면서 a축의 수치는 오른쪽으로 향하면서 증가하여 좌측으로 가면서 감소한다. b축의 수치는 위로 향하면서 증가하고, 아래로 내려갈수록 감소한다. +a의 수치는 적색이다. 따라서 색이 붉은색에

가까울수록 a의 값은 커지므로, −a의 수치는 녹색에 가깝다. 바꿔 말하면, 보색은 각각의 반대축에 위치하고 있는 것이다. 이는 황색과 청색도 마찬가지인데 +b 수치는 황색에 가깝고, −b 수치는 푸른색에 가깝다. 한편, 밝기는 모델의 아래쪽에서 위의 방향으로 증가한다. 이 색공간의 잘라낸 평면은 그 전체가 같은 명도를 가지고 있다. 이는 모든 색이 각각 고유의 a, b 그리고 명도를 표시하는 L을 사용하여 정확하게 정의되고 있음을 의미한다.

④ CMYK 시스템

모니터에 나타난 RGB 컬러를 프린터의 CMYK 컬러로 변환하는 것은 매우 복잡하고 유동적인 과정이다. 인쇄된 색과 모니터의 색과의 차이점은 인쇄된 색이 모니터의 색과 같이 빛의 파장을 결합하는 대신, 종이 위에 잉크 색소를 겹치는 원리로 작성된다는 점이다.

이론적으로 CMYK 값을 얻기 위하여 RGB 값을 간단히 전환할 수 있어야 하지만 프린팅 잉크는 완전하지 못하며 불순물을 함유하고 있다.

CRT나 스캐너 등의 발광색에 의한 컬러 표현에는 RGB 모드가 이용되고 있는데 반해 CMYK 디지털 영상은 CMYK 4색의 잉크량에 대응한다.

일반적으로 스캐너는 색료의 3원색인 CMY로 형성된 컬러를 RGB로 변환하는 장치이며, 인쇄 전용의 제판 스캐너에서 RGB로 입력된 컬러 신호를 인쇄 조건과 사용하는 인쇄 재료의 특성에 알맞게 CMYK 디지털 신호를 변환하여 저장된다.

따라서 RGB의 신호로 입력된 색신호는 인쇄 전용 스캐너의 전자 회로부에서 인쇄 특성에 적합한 영상 처리가 이루어진다.

인샤프 마스크와 같은 영상 강조 처리나 인쇄 잉크의 실험을 보정하는 색수정 처리 등 인쇄에 적합한 처리가 완료된 디지털 영상을 저장하며, 이것이 CMYK 디지털 영상이다.

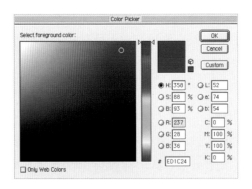

| CMYK | Cyan | Magenta | Yellow | Black |

 ## 4-5 디지털 색채 관리

■ 디바이스 종속 색체계

디지털 색채 영상을 생성, 디스플레이, 출력하는 전자 장비 등은 그 장비에만 사용되는 색체계, 색공간이 있다.

① **디바이스 종속적 색체계의 종류**

- RGB 색체계
- CMY 색체계
- HSV 색체계
- HLS 색체계

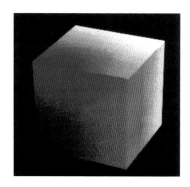

RGB 색체계 정육면체

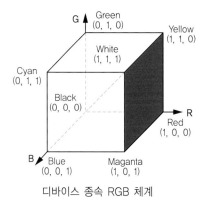

디바이스 종속 RGB 체계

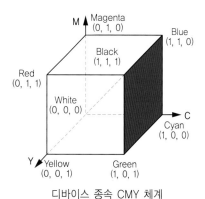

디바이스 종속 CMY 체계

② 도구의 특성화 및 색영역 맵핑

① **도구의 특성화(device characterization)** : 도구 종속 색체계인 RGB와 CMYK는 사람의 눈에 보여지는 시각 체계와 전혀 무관하며, 해당 장치에 맞는 디지털 색채 데이터의 수치화에 사용되므로 상호 호환이 불가능하다. 따라서 입력 장치에 사용되는 RGB 색체계와 출력 장치에 사용되는 CMYK 색체계를 색채 정보의 호환을 원활하게 해 주는 CIE XYZ 색공간

에서 연결해 주는 것이 바로 도구의 특성화이다. 또한 도구의 특성화는 입·출력 장치 등의 프로 파일을 생성하는 과정이기도 한데, 이런 프로 파일은 특성화 과정에서 생성되는 입·출력 장치들의 색체계에 대한 정밀한 데이터를 포함한다. 비디오 카메라의 경우에는 Macbeth color checker를 사용할 수도 있다.

- 스캐너/디지털 카메라(입력 장치) : 디지털화된 색의 RGB 결과를 만드는 스캐너나 디지털 카메라의 경우에는 8.7/1(이미지용)나 1T8.7/2(프린트 이미지용)같은 캘리브레이션 컬러 차트를 이용한다. 이는 컬러 차트를 스캔하거나 카메라로 찍은 후, 기기에서 만들어진 디지털 신호 데이터와 차트를 직접 측정한 분광 측정기 데이터와 상호 비교·분석한 후 그 관계를 규명함으로써 특성화가 이루어진다.

- 모니터 : 모니터의 특성화는 모니터에 디스플레이된 일련의 색을 분광 측정기로 측정하여 얻어진 CIE XYZ 데이터와 각각의 색을 디스플레이하는 과정에서 혼합된 RGB 값을 별도로 저장하여 그 관계를 규명하면 이룰 수 있다.

- 프린터(출력 장치) : 프린터의 경우에는 수학적 모델을 만드는 것이 쉽지 않기 때문에 테스트 컬러 차트를 프린트시키고 프린트된 차트의 측정을 통한 특성화가 보편적으로 사용된다 즉, 입력된 CMYK 잉크량 정보와 출력된 색의 삼자극치 값과의 관계를 측정치를 통해 다항식에 적용시키는 방법을 사용한다.

② **색영역 맵핑(color gamut mapping)** : 색영역 맵핑은 원본 이미지나 이미지의 색과 재현되는 미디어상의 색을 대응시키는 방법, 즉 색공간상의 맵핑을 말한다. 색영역 맵핑의 목적은 원본과 재현 색역(Gamut) 사이의 크기, 모양, 위치의 불일치를 보완하여 두 이미지 사이에 적절한 전반적인 Color Appearance의 대응이 이루어지도록 하는 것이다. 의도되는 색재현의 목적에 따라 여러 가지 방법이 가능한데, 가장 일반적인 목적으로는 정확한 색재현과 자연스러운 색재현을 목표로 하고 있다.

맵핑 타입은 크게 두 가지로 나눌 수 있다.

첫 번째는 색영역 클리핑(Color clipping)으로 두 미디어에서 밝기의 재현 범위가 같도록 압축한 후, 재현 미디어의 색역을 벗어나는 색에 대한 보정만 하는 것이다. 이 알고리즘은 원본 이미지 중 재현 미디어 색역 바깥의 색이 색영역 바깥의 어떤 위치로 가야하는지를 정의한다. 가장 기본적인 방법으로는 색차를 최소로 하는 점으로 맵핑시키는 방법이다.

두 번째는 색영역 압축(Gamut compression)으로 원본 색역 내의 모든 색을 변화시킴으로써 색역의 불일치로 생기는 차이를 색역의 전범위로 분산시킨다.

조 색

 ## 5-1 CCM

　CCM이란 Computer Color Matching으로 컴퓨터 자동 배색을 의미한다. 자동 배색의 특징은 분광 반사율에 기준색을 맞추어 일치시키므로 광원이 바뀌어도 색채가 일치하는 무조건 등색(Isomeric color matching)을 할 수 있으며, 사용되는 색료의 양을 정확히 지정하여 발색에 소요되는 비용을 정확히 산출할 수 있고, 가장 경제적인 처방이 가능하다.

1 쿠벨카 문크 이론(Kubelka Munk Theory)과 K/S

　CCM의 기본 원리가 되는 쿠벨카 문크 이론은 일정한 두께를 가진 발색층에서 감법 혼색하는 경우에 성립하는 원리이다. 빛의 흡수(K)와 산란계수(S)인 K/S값을 이용하여 배합을 계산한다. 일반적으로 사용되는 K/S값은 MultiFlux 방식에 비선형적 농도 변환을 적용한다.

2 쿠벨카 문크 이론의 색채 시료 타입

① 투명한 플라스틱, 인쇄 잉크, 완전히 불투명하지 않은 페인트
② **투명한 발색층이 불투명한 기판 위에 있을 때** : 사진인화, 열증착식의 연속톤의 인쇄물
③ **불투명한 발색층** : 옷감의 염색, 불투명 페인트나 플라스틱, 종이

$$\left(\frac{K}{S}\right)\lambda = \left(\frac{1-R\lambda\cdot i}{2R\lambda i}\right)^2$$

　두 개의 상수를 사용한 쿠벨카 문크 이론은 각 안료에 대한 K와 S값이 따로 사용되나 농도에 따른 직선성을 이용하여 기준색과의 분광 반사율 매칭을 한다.

■ CCM에 필요한 장치
• 어플리케이터 : 색을 일정한 두께로 도막하는데 사용한다.
• 컴퓨터 : 조색 및 측색 데이터를 저장한다.

- CCM 소프트웨어 : 측색 및 디스펜싱 작업에 사용한다.
- 디스펜서 : 구성된 원색을 정량적으로 공급한다.
- 믹서 : 조색된 페인트나 염료를 혼색하는 데 사용한다.

■ CCM의 장점
- 기기 측정에 의해 정확한 양을 나타내므로 시간이 절약된다.
- 일정한 품질을 생산하는 색채의 품질을 관리한다.
- 소비자의 특성을 컴퓨터로 관리하므로 다품종 소량 생산이 가능하다.
- 스펙트럼의 자료를 사용하여 아이소머리즘이 가능하다.
- 색채의 일관성과 고객과의 세밀한 조색이 가능하며 신뢰도가 높아진다.
- 정확한 양과 최소한의 컬러런트로 조색하므로 원가가 절감된다.
- 최소한의 컬러런트 구성과 조합이 가능하여 효율적이다.
- 색채 조합과 소재가 분리 가능하며 부분적 대응이 용이하다.
- 경험과 기술이 필요치 않으므로 초보자도 조색이 가능하다.

■ CCM과 K / S
CCM은 쿠벨카와 문크 이론에 의한 흡수율과 반사율 값을 적용하여 조색비를 계산한다.

$$\frac{K}{S} = \frac{(1-R)^2}{2R}$$ (K=흡수 계수, S=산란 계수, R=분광 반사율(0<R≤1))

5-2 육안 조색

색차에 예민한 인간의 눈으로 직접 미세한 색차를 조절하는 방법을 육안 조색이라 한다. 소재의 제약 없이 조색하며, 컬러런트와 무관하게 직접 도료나 염료를 섞는 장점이 있으나 메타메리즘이 발생할 수 있다는 단점도 있다.

1 색좌표와 색차식을 이용한 육안 조색

육안 오차는 객관성과 항시성을 확보하는 것이 불가능하므로 색채 관리를 위해서 특별한 방법을 필요로 한다. 색체계를 이용하여 기준 샘플을 제작하여 색채 범위를 구체적으로 규정하는 것이 육안 조색이다(육안 조색시 측색기, 표준 광원, 어플리케이터, 믹스, 스포이트, 측정지 등이 필요하며, 도료의 경우 은폐율지가 필요하다. 조색 작업면을 육안 검사각과 유사하게 위치시키고 N5로 도색된 환경에서 D65 광원을 사용하여 1,000lux의 인공 광원에서 실시한다. 국제적으로 통용되는 샘플의 합격은 $\Delta E^*ab \leq 1$이다).

2 메타메리즘(Metamerism)

① 색채가 인간의 눈의 원추세포의 자극치에 따른 감각이므로 물체의 분광 반사율이 다소 달라도 똑같은 자극을 일으킬 수 있다. 자연의 수만 가지 색을 몇 개의 색료로 표현하자면 똑같은 색자극을 일으키는 특정한 반사율을 만들게 된다. 이렇게 분광 반사율이 다르고도 같은 색자극을 일으키는 현상을 메타메리즘(Metamerism)이라 한다.

② 일반적으로 육안으로 조색하는 경우 필연적으로 메타메릭 매칭(Metameric matching)을 하게 된다.

광원에 의한 메타메리즘 현상

■ **육안 조색의 조건**

- 광원 : D65, C 광원
- 벽면은 N5~N7로 할 것
- 조도 : 1,000 lux 이상
- 조색 작업대 주변 무광택
- 색체계 : L*a*b*
- 검사각은 최소 2 inch 이상

■ **육안 조색 사용 도구**

- 측색기 : 색 측정 도구
- 믹서 : 혼색 도구
- 측정지 : 조색 색값 기록
- 스포이드 : 색채 조절, 색공급 장치
- 표준 광원기 : D65, C 광원
- 은폐율지 : 샘플 색칠하는 흑·백지
- 어플리케이터 : 조색된 색을 일정 두께로 칠하는 기구

 5-3 색역(Color Gamut)

색채를 발색할 때는 여러 가지 색료로 발색이 가능한 영역이 구축된다.

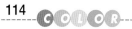

① 색영역

색영역이란 색을 생성하는 디바이스가 주어진 관찰 조건하에서 생성할 수 있는 색의 전 범위를 말하는 것으로, 색공간에서 입체 형태를 하고 있다. 색영역은 색을 입력하거나 출력하는 모델에 따라서 그 입체적인 형태와 크기가 완전히 다르다.

② 색영역 맵핑(Color gamut mapping)

입력 디바이스가 생성한 색채 영상의 각각의 색을, 출력 디바이스가 생성하는 색영역 내에서 재생시키는 방법인 색영역 맵핑은 고품질의 디지털 색채 구현 과정에서 가장 힘들고 어려운 과제이다.

색영역 맵핑은 유니폼 색공간에서 이루어져야 하며 I/O device(입·출력 디바이스)의 특성화가 선행되어야 한다.

③ 색영역 맵핑 방법

① **색영역 클립핑 방법** : 출력 디바이스의 색영역 외부의 색을 색영역의 가장자리로 옮겨서 붙인다.
② **색영역 압축 방법** : 색영역 외부의 색과 내부의 색을 출력하는 색영역 안으로 압축시켜 옮긴다(어떤 맵핑 방법도 입력 디바이스에서 생성된 색 중 출력 디바이스 색영역 외부에 자리잡은 색은 제대로 재생할 수 없다).

 5-4 색료(Colorant)

색료란 물체의 표면에 발색층을 형성하여 특정한 색채가 나도록 하는 재료이다. 색료는 물체 위에 떨어지는 빛의 반사, 투과, 산란, 간섭 등의 다양한 과정을 통해 색을 띠게 되는데 대표적 색료에는 염료와 안료가 있다.

■ **조건 등색(Metamerism)과 무조건 등색**
• 분광 반사율이 다른 데도 불구하고 같은 색자극을 일으키는 현상을 메타메리즘이라 한다. 메타메리즘은 특정한 광원 아래서 같은 색으로 보이나 광원이 바뀌면 등색이 깨지는 광원에 따른 메타메리즘과 관측자에 따른 메타메리즘이 있으나 보통 광원에 의한 메타메리즘이 일반적으로 쓰인다.
• 분광 반사율 자체가 일치하여 어떠한 광원, 어떤 관측자에게도 항상 같은 색으로 보이는 경우를 무조건 등색 또는 아이소메릭 매칭이라 한다.

1 색료의 데이터 활용

① 색료 선택에 있어서 도움을 얻는 방법

- 경험자로부터 직접 자문
- 색료 회사의 자료 활용
- 정기간행물 등 관련 서적 참조 등

② 색료 선택시 고려되어야 할 조건

- 착색 비용
- 작업 공정의 가능성
- 컬러 어피어런스(색채 현시)
- 착색의 견뢰성

2 색영역을 축소시키는 조건

① 주어진 명도에서 가능한 영역
② 표면 반사에 의한 어두운 색의 한계
③ 색료와 착색물 사이의 화학 작용과 특성
④ 실제 존재하는 색료에 의한 한계
⑤ 경제성의 한계

COLOR

4

Chapter 4 --

색채 계획 및 활용

색채 계획

1-1 색채 계획

색채 계획이란 색채의 목표를 달성하기 위하여 시장과 고객 분석을 통해 색채를 적용하는 과정으로 1950년대 미국에서 파버 비렌, 루이스 체스킨 등이 중요한 역할을 하였다.

1 색채 계획 대상

① **개인 색채** : 일시적이며 유행에 민감하고 수명이 짧다.
② **주거 공간 색채** : 공동 생활을 추구하는 공간으로 심리적 자극을 적게 해준다.
③ **도시 공간 색채** : 공공성, 도시의 특징 등을 고려한 계획이 필요하다.

2 색채 계획 대상 색채

① **안전 색채** : 한국산업규격(KS)에서는 재해 방지 및 구급 체제를 위한 시설을 쉽게 식별하기 위해 안전 색채 사용 통칙에 안전 색채가 정해져 있다.

1-2 색채 계획의 디자인 프로세스

1 산업 디자인 색채 계획 및 디자인 프로세스

제품의 성격과 시장 상황, 사용 대상자의 유형별로 다양하게 접근한다.

디자인은 실용성과 심미적 감성·조형적 요소를 모두 갖추도록 설계하며, 시장 상황 분석을 통한 조사 결과를 바탕으로 한다. 색채 계획은 광고, 포장, 매장의 인테리어에 이르기까지 색채가 연관성을 갖고 유기적으로 연결되는 이미지의 통일 작업이 필요하다. 디자이너의 감성보다는 제품, 시장, 소비자의 특성을 고려한 배색이 중요하다.

① **색채 배색 방법** : 톤 온 톤 배색, 톤 인 톤 배색, 카마이외 배색, 포카마이외 배색(색조를 사용

한 배색), 비콜로 배색, 트리콜로 배색(강한 대비를 이용한 배색)

- 분리 효과를 이용한 방법
- 주조색, 강조색 등 위계를 갖춘 배색
- 복합적인 배색

② **적용 범위**

- 사업장 : 공장, 광산, 건설현장, 학교, 병원, 극장
- 공공의 장소 : 역, 도로, 부두, 공항
- 교통기관 : 차량, 선박, 항공기

[신제품의 색채 설계를 위한 조사과정 흐름도]

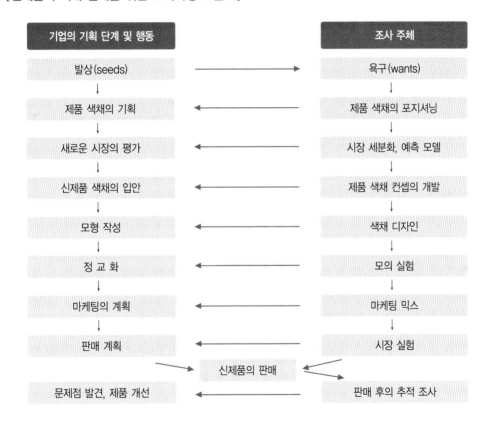

❷ 배색 방법

- 토널(tonal) : 중명도, 중채도인 dull톤을 사용한 배색
- 카마이외(cama eu) : 동일한 색상, 명도, 채도내에서 약간의 차이를 이용한 배색
- 포카마이외(faux cama eu) : 카마이외 배색에 약간의 변화를 준 배색
- 비콜로(bicolore) 배색 : 2가지 색을 사용한 배색 방법으로 강한 색 사용

- 트리콜로(tricolor) 배색 : 3가지 색을 사용한 배색
- 이미지(image) 배색 : 일반 감성과 개성을 동시에 배색하는 방법

① **주조색** : 전체의 70% 이상을 차지하는 색으로, 전체의 느낌을 전달할 수 있는 배색이다.
② **보조색** : 전체의 25% 정도를 차지하는 색으로, 보조색은 변화를 주는 역할을 담당한다.
③ **강조색** : 대상에 악센트를 주어 신선한 느낌을 만드는 포인트의 역할을 한다. 강조색은 색상을 대비적으로 사용하거나 명도·채도에 변화를 주는 방법으로 약 5% 정도 사용된다.

3 패션 디자인 색채 계획 및 디자인 프로세스

　디자인에 있어 용도나 재료를 바탕으로 기능적으로 아름다운 배색 효과를 얻을 수 있도록 계획하는 것으로, 디자인의 필수 과정이다. 패션 디자인에서의 색채 계획은 상품 기획의 컨셉에 따른 색채 정보 분석, 시장 정보, 소비자 정보, 유행 정보와 관련된 배색의 분석이 이루어져야 한다. 배색은 단순 감정이나 기호만이 고려되는 것이 아니라 색채 3속성 간의 관계, 색채 공간에 대한 이해를 충분히 활용하여 계획되어야 한다.

- 색상 배색 : 동일 색상, 인접 색상, 유사 색상, 반대 색상
- 색조 배색 : 톤 인 톤 배색 – 동일 색상이나 인접·유사 색상 내에서 톤의 조합에 따른 배색 방법
　　　　　　톤 온 톤 배색 – 동일 색상 내에서 톤의 차이를 비교적 넓게 잡은 배색 방법

[제품 색채 계획 단계]

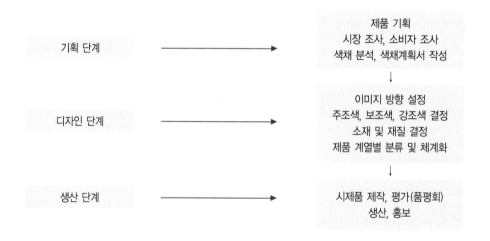

4 건축물 색채 계획시 유의점

① 사회성, 공공성, 공익성
② 배경적 역할 고려

③ 광선, 온도, 기후 등 조건

④ 사용 조건의 적합성

⑤ 자연색과의 조화

　건축물의 색채 계획은 건축물의 성격, 주위 환경, 규모, 마감재 등의 위치 등을 고려하여 종합적으로 결정하는 것이 좋다. 건축물 색채 계획은 일반적으로 명도는 높고 채도는 낮은 색상이 좋다. 건축 색채는 건축 공간의 분위기를 창출하고 통일성과 다양성을 주며, 척도감과 경중감에도 영향을 준다. 또한 상징 기능, 식별 기능, 은폐 기능, 안전 기능, 물리적 기능도 갖는다.

참고하세요!

■ 디자인할 때 고려할 조건

- **기능** : 무엇 때문에, 어떤 목적으로, 어떤 기능이 요구되는가를 검토한다.
- **구조, 기술, 재료** : 필요한 목적의 충족을 위한 각종 기구, 기술, 재료 등에 대한 배려가 필요하다.
- **사용될 장소** : 제품이 인간 생활의 어느 부분에서 사용될지 여부를 고려한다.
- **경제성** : 재료의 선택시 고품질, 저가격, 구조의 간소화 등을 통한 경제적 손실을 줄인다.
- **형태와 심미성** : 심미성과 물리적 기능을 같이 충족시킬 수 있는 디자인을 고려한다.

① 디자인 가치 판단 기준
- **디자인 측면** : 합리성, 독창성, 심미성
- **경제적 측면** : 경제성, 시장성, 유통성

② 디자인할 때 필요 요소
- 디자인, 마케팅, 엔지니어링, 인간 요소

③ 디자인 개발 프로세스

　기획→디자인→아이디어 스케치→렌더링→목업→모델링→제품화

　제품 기획→조사·분석→컨셉트→아이디어 스케치→렌더링→도면→모델링→목업→제품화→모델링→도면→목업→제품화

section 02 색채 활용

2-1 색채 이미지 ⇒⇒⇒

색채를 인식하는 마지막 과정인 대뇌에는 이전의 경험들이 입력되어 있다. 때문에 연상 과정을 통해 마음 속에 그려지는 독특한 이미지를 갖게 되며 그에 대한 다양한 반응을 일으킨다.

색채가 지닌 색상, 명도, 채도의 특성에 따라 나타내는 반응은 매우 미묘한 차이를 보이며 우아한, 고상한, 부드러운, 세련된, 강한, 달콤한 등의 이미지로 다양하게 나타난다.

이미지는 우리의 내부에 그려지는 감각이다. 즉 이미지는 마음 속에 그려지는 것이다. 이미지는 매우 중요한 감각적 요소이긴 하지만 명확하거나 구체적이진 않다. 다양한 이미지는 지식보다는 경험을 통해 습득되는 특성을 지닌다.

디자인에 있어서 이미지는 점차 그 중요성을 더해가고 있으며, 색채에 있어서는 색상과 톤에 따라 그리고 배색 효과에 따라 강렬하거나 온화한, 수수하거나 화려한 등의 다양한 이미지를 지니게 된다.

2-2 생활 속의 색채 이미지 ⇒⇒⇒

1 귀여운(Pretty) 이미지

귀여운 이미지의 색조는 따뜻하고 부드러운 파스텔톤의 색상이다. 귀여운 이미지의 색상은 주로 아이용 문구나 완구, 아동복, 팬시숍, 과자 등에 쓰인다.

② 우아한(Elegant) 이미지

우아한 이미지는 세련된 여성적인 이미지
로 요염하며 온화하다. 우아한 이미지의 색
상은 여성용 화장품이나 의류, 핸드백, 구
두, 디자이너숍, 파티 의상, 악세서리 등에
많이 사용된다.

③ 자연적인(Natural) 이미지

자연적인 이미지는 주변의 자연 색상으로 우리와 매우 친숙하다. 주위에서 흔히 볼 수 있는 나무, 돌, 바위, 산, 바다 등 모두 친밀하고 소박한 이미지이다. 자연적인 색상은 생활 속에서 건축 외장이나 가구, 원예용품, 홈웨어 등에 이용된다.

④ 클래식한(Classic) 이미지

클래식한 이미지는 중후하고 고상한 세련된 이미지를 지니고 있다. 또한 전통적이며 고전적이고 고풍스러운 느낌을 준다. 클래식한 이미지의 색상은 주로 피혁제품이나 커피전문점 인테리어, 가구, 가을 겨울용 의류, 신사복 등에 이용된다.

5 로맨틱한(Romantic) 이미지

로맨틱한 이미지는 부드럽고 감미로운 느낌을 주는 색상으로, 커튼이나 침구, 베이비 용품, 아이스크림숍, 선물 포장 등에 많이 응용되고 있다.

색상 이미지 스케일

3-1 배색 이미지 스케일

서로 떨어져 있는 배색은 다른 이미지를 가지고, 가까이에 있는 배색은 유사한 이미지를 가진다. 스케일의 주변부에는 맑은색 배색이 많고, 중앙에는 탁한 배색이 많다.

언어 이미지 스케일과 상관관계가 있기 때문에 다음을 참고한다.

화려한 이미지는 Pretty, Casual, Dynamic, Gorgeous, Wild 등이다. 평온한 이미지는 Romantic, Natural, Elegant, Chic, Classic, Dandy, Classic & Dandy, Formal 등이다. 시원한 이미지는 Clear, Cool, Casual, Modern 등이다.

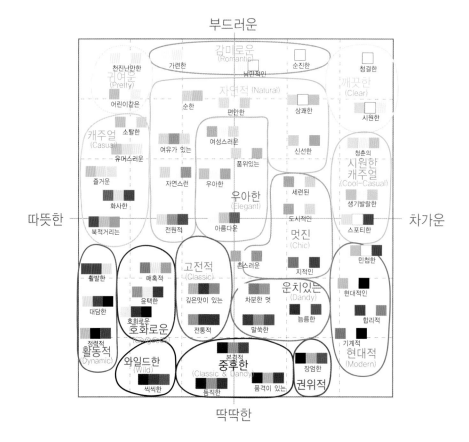

3-2 언어 이미지 스케일

이미지 언어는 각 평면에 균등하게 분포되어 있다. 여기서는 모두 이미지를 지닌 말들로 선정하였다. 스케일상에서 서로 떨어져 있는 말끼리는 이질적이며 반대의 이미지를 지닌다. 가까이 있는 말끼리는 유사한 이미지를 지닌다.

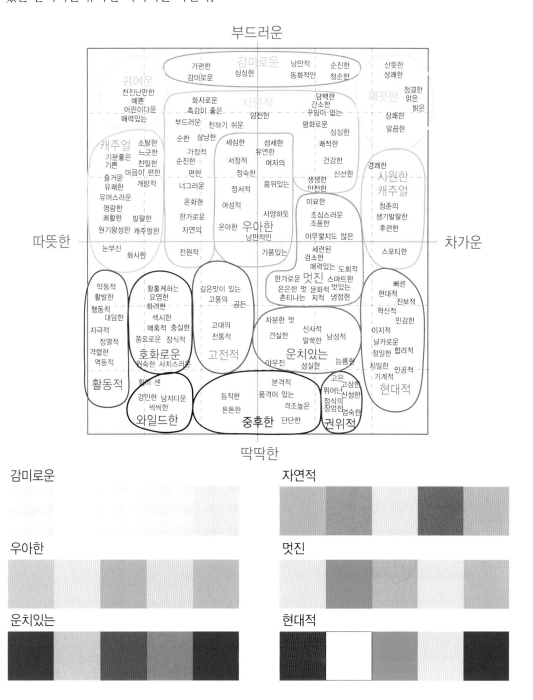

3-3 계절 이미지 스케일

우리 민족은 뚜렷한 사계절을 사랑하고 자연의 색상 변화를 느끼며 살아왔다. 더불어 기상현상의 다양한 이미지를 배우고 풍부한 언어를 만들어 냈다.

계절의 이미지를 쉽게 이해할 수 있도록 봄, 여름, 가을, 겨울의 차이를 이미지 스케일상에서 하나의 패턴으로 배색과 관련시켜 보았다.

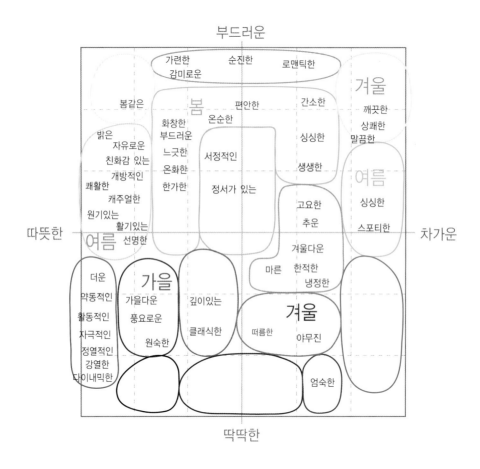

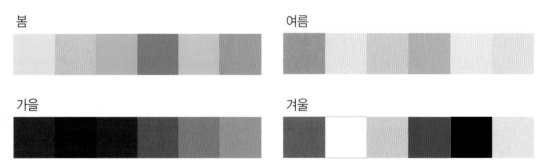

봄 여름

가을 겨울

 ## 3-4 단색 이미지 스케일

＊빨강, 하양, 검정과 같이 서로 떨어져 있는 색일수록 이미지의 차이는 크다.

＊스케일의 중앙에는 탁색으로 평온한 색, 주변부에는 순색으로 선명한 이미지의 색이다.

＊중앙을 기준으로 좌우상하에 따라 이미지의 정도가 약한, 상당한, 매우 강한으로 나뉘게 된다. 예컨대 빨강(R/V)은 매우 따뜻하고(W) 약간 부드러운(S) 이미지이지만, 파랑(B/V)은 상당히 차고(C) 약간 강한(H) 이미지이다.

＊이 스케일은 따뜻한·차가운/부드러운·딱딱한의 2차원적으로 표시되어 있지만 본래 3차원의 회색(KG)의 심리축으로 되어 있다.

중앙의 포도색(P/S)은 탁색이다. 이에 대하여 연두(GY/V)는 순색이다. 이 두 색은, 따뜻한·차가운/부드러운·딱딱한 평면에서는 가까이 위치한 것처럼 보이지만 실제로는 3차원의 축(KG)인 곡선상에서는 떨어져 있으며 이미지도 다르다.

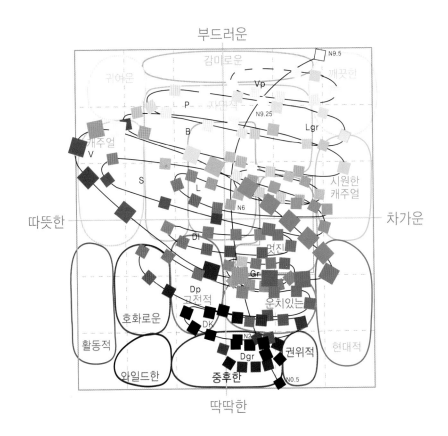

 ## 3-5 무채색의 이미지 패턴

하양은 차갑고 부드러우며, 검정은 차갑고 딱딱하다. 하양은 신선함과 부드러움, 깨끗하고 맑은 이미지를 만든다. 검정은 따뜻한 색과도 잘 어울려 따뜻함과 차가움을 불문하고 역동감, 안정감, 충실감을 가져다 주고 선명한 이미지를 만든다.

회색의 이미지는 단색의 이미지 스케일에서 보듯이, 차가운 쪽에서 밝은 회색(N9)부터 어두운 회색(N2)까지 활모양으로 변화한다. 회색이 배색에 사용되면 Natural, Elegant, Chic, Classic, Dandy 이미지로 넓어져 평온한 이미지가 된다.

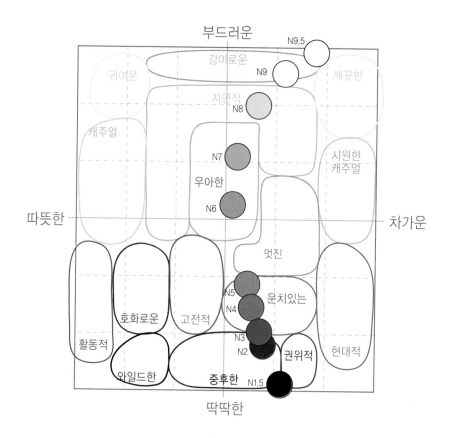

 ## 3-6 유채색의 이미지 패턴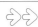

색상 YR(오렌지색)은 따뜻한 이미지로 일상생활에서 자주 볼 수 있는 유채색이다.

배색의 이미지 패턴은 WS(따뜻한·부드러운)에서 WH(따뜻한·딱딱한)로 도는 것처럼 퍼져 나간다. 이 패턴은 무채색 패턴과는 다른 형태이다.

V, S는 화려한 톤으로 배색 이미지는 아주 따뜻하고, B, P, Vp에서는 다정하고 부드러운 느낌이 있다. Lgr, L톤은 평온함, Gr, Dl, Dp톤은 차분함, Dk, Dgr에서는 중후한 느낌을 나타낸다. 이와 같이 같은 색상이라도 사용하는 톤이 변화하면 표현할 수 있는 이미지의 범위도 달라지는 것을 알 수 있다. 이 변화를 이미지 스케일상의 패턴에서 확인할 수 있다.

COLOR

5

Chapter 5

색채의 혼합과 조화

색채의 혼합

1-1 색채 혼합의 원리

❶ 혼 합

　두 가지 이상의 색료나 색필터, 색광을 합하여 다른 색채 감각을 일으키는 것을 혼합 또는 혼색이라 한다.

❷ 혼합의 방법

① **동시 혼합** : 두 가지 이상의 색자극이 동시에 가해지는 현상으로 무대 조명이 이에 해당된다.
② **계시 혼합** : 회전 혼색기에 두 가지 이상의 색을 놓고 고속회전시키면 하나의 색으로 보이는 현상이다. 회전판을 이용한 맥스웰의 혼색법이 대표적이다.
③ **병치 혼합** : 여러 색이 조밀하고 섬세하게 병치되어 혼합되어 보이는 현상이다. 신인상파 화가의 점묘화, 컬러 TV의 영상 화면 등이 이 원리이다.

❸ 원 색

　색의 적절한 배합으로 색채를 무한히 다양하게 표현할 수 있는 세 가지 기본색을 원색, 즉 3원색이라 하는데 이 3원색은 색의 어떠한 혼합으로도 만들 수 없는 독립된 색이다.
① **색광의 3원색** : 빨강, 녹색, 파랑(R, G, B)
② **색료의 3원색** : 빨강, 파랑, 노랑(C, M, Y)

1-2 가법 혼색과 감법 혼색

❶ 가법 혼색

① 가법 혼색은 가산 혼합, 색광 혼합이라고 한다.

② 가법 혼색의 특징은 혼색할수록 점점 밝아진다.

③ 가법 혼색의 3원색은 빨강 · 녹색 · 파랑으로 이들 색간의 동등한 혼합은 점점 밝아져 백색광
 이 된다.

④ 색광의 3원색인 RGB 컬러의 혼합으로 색을 더할수록 점점 밝아진다.

⑤ R+G+B를 혼합하면 흰색이 된다.

⑥ 이론적인 빛의 3원색 혼합 원리에 의해 TV 및 컴퓨터 모니터의 이론도 성립된다.

[색광의 3원색(RGB Color)]

빨강(Red) : R, 녹색(Green) : G, 파랑(Blue) : B

② 감법 혼색

① 감법 혼색은 감산 혼합, 색료 혼합이라 한다.

② 감법 혼색의 3원색은 인쇄 잉크의 3원색이라고 하며, 마젠타(Magenta), 옐로우(Yellow), 시
 안(Cyan)이다.

③ 마젠타, 옐로우, 시안을 모두 혼합하면 검정이 된다.

④ 색채를 혼합할수록 명도가 낮아지는 혼합으로 C+M+Y를 혼합하면 검정색이 된다.

- M+Y=R(적색)
- Y+C=G(녹색)
- C+M=B(청색)
- C+M+Y=K(검정)

[색료 3원색(CMY Color)]

시안(Cyan) : C, 마젠타(Magenta) : M, 노랑(Yellow) : Y

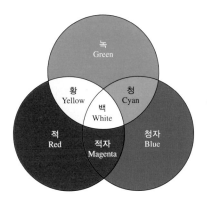

가법 혼색

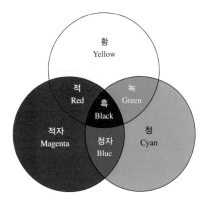

감법 혼색

1-3 중간 혼색

1 회전 혼색

동일 지점에서 2가지 이상의 색 자극을 반복시키는 계시 혼합의 원리에 의해 색이 혼합되어 보이는 혼색이다. 맥스웰의 회전판을 이용하여 3,000~6,000회/min 속도로 회전시킬 때 관찰된다. 회전 혼색시 명도는 중간 명도, 색상은 중간색, 채도는 약하게 되는 가법 혼색의 일종이다.

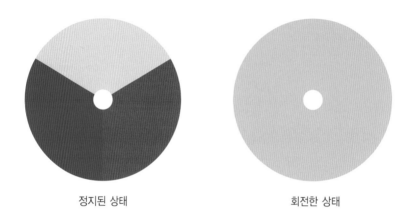

정지된 상태 회전한 상태

2 병치 혼색

① 병치 혼색은 색의 혼합이라기보다는 색을 인접시켜 배치하여 서로 혼합되어 보이는 현상이다.

② 색점을 섞어 배열하여 거리를 두고 보면 눈의 착시현상으로 혼색된 것처럼 중간색이 보인다.

③ 병치 혼색은 직물에서 주로 보이는데, 이러한 효과를 배졸드 효과라 한다.

④ 1880년대 개발된 점묘법은 병치 혼색의 좋은 예이다. 또한 컬러 TV 등에서도 병치 혼색 기법을 볼 수 있다.

⑤ **점묘법 화가** : 쇠라, 시냐크, 피사로 등이 있으며 신인상파라고도 부른다.

section
02

색채의 조화

 2-1 색채 조화의 목적

색채 조화란 즐거움을 주는 색의 배합을 말하며, 배색의 아름다움은 질서성과 복잡성의 상관 관계에 의한 것으로 색채계에 의한 색상차, 명도차, 채도차를 다루는 것이다.

조화론에 대하여 선구적인 역할을 한 사람은, 문예부흥시대의 거장 레오나르도 다빈치이다. 색채의 조화론을 본격적으로 취급하게 된 것은 합성 화학에 의한 색조의 다양하고 풍부한 발전 과 색채학에 의한 색입체가 완성된 이후로 현대 색채 조화론은 19세기 말엽 서브러얼(M.E. Cherveul)의 이론에서 비롯되어 오스트발트와 스펜서에 의해 체계화되었다. 서브러얼은 색의 3속성에 근거한 색의 대비로부터 배색조화를 체계화시켜 '색채의 조화는 유사성의 조화와 대조 에서 이루어진다' 라는 이론을 내세우기도 했다.

파버 비렌(Faber Birren)은 7개의 용어로 색삼각형을 만들고 환경 색채 등의 많은 작품을 남겼다.

1 색채 조화의 기초

색채 조화의 기초는 색상, 명도, 채도의 차이인 색채 대비이다. 배색은 색상, 명도, 채도라는 3속성에 의해 조화되나 주로 색상에 중점을 두고 조화를 고려한다.

2 색채 조화의 원리(저드의 조화론)

① **질서의 원리(principle of order)** : 색채의 조화는 질서 있는 원칙에 따라 효과적 반응을 일 으키는 색채 계획에서 생긴다.

② **명료성의 원리(비 모호함의 원리 ; principle of unambiguilry)** : 색채 조화는 모호함이 없 고 명확한 배색에서 얻는다.

③ **동류의 원리(유사성의 원리 ; principle of familiarty)** : 색들이 공통된 상태, 성질이 내포

되어 조화되는 원리이다.

④ **대비의 원리(principle of contrast)** : 배색된 색채들의 상태나 속성이 반대임에도 불구하고 조화가 이루어지는 상태이다.

⑤ **친근감의 원리(principle of simility)** : 자연에서 느끼는 색채의 조화는 사람들에게도 친근감을 준다.

■ **색의 배색과 조화**

배색이란 두 가지 이상의 색을 어떤 특별한 효과나 목적에 알맞게 조화되도록 만드는 것을 말하며, 색의 조화란 배색을 통하여 통일감과 변화가 요구되며, 그 통일과 균형을 잘 맞출 때 색의 조화가 있다고 한다.

① 배색할 때 유의할 점
 • 사용하는 목적과 환경에 적합하도록 한다.
 • 색의 배치나 면적을 고려하여 목적하는 효과를 얻도록 한다.
 • 사용하는 재질과 형체를 고려하여 조화되도록 한다.
 • 밝은 배색인지 어두운 배색인지를 미리 계획한다.

② 배색이 잘 안될 때의 참고 사항
 • 색상이나 명도 · 채도 · 면적 등을 바꾸어 본다.
 • 대조되는(또는 융화되는) 색을 배치해 본다.
 • 색과 색 사이에 다른 색을 넣어 본다.

배색을 하는데 있어서 무엇보다도 중요한 것은 전체에서 오는 느낌이다. 전체에서 오는 느낌이 온화한 배색인지, 활기가 있는 배색인지, 또는 따뜻한 느낌의 배색인지, 찬 느낌의 배색인지를 먼저 생각하지 않으면 안된다.

이것은 전체의 색조에서 오는 것으로 배색 상호간의 색상, 명도, 채도의 관계와 면적에 관련되어 생기는 것이다. 그러므로 먼저 배색 가운데 넓은 면적을 차지하는 색을 정하고 그 다음 이 색과 조합되는 색을 생각하여 전체에서 오는 느낌을 결정하는 것이 좋다.

■ **색채 조화시 고려할 점**
 • 색채 조화는 인간 기호의 문제로 시간, 장소, 사람에 따라 다르다.
 • 디자인이나 색 자체, 절대적 시각의 크기에 따라 좌우된다.
 • 디자인의 의미나 해석 여하에 따라 좌우된다.

 ## 2-2 전통적 조화론

■1 먼셀의 색채 조화의 원리

■ 중심점으로 N5에 근거한 조화로, 동일 색상 조화도 또한 명도와 채도에 관하여 정연한 간격을 가진다. 중간 명도의 회색 N5가 색을 균형있게 하므로 평균 명도 N5가 될 때 조화를 이룬다는 배색 조화론을 제시하였다.

■ 중간 채도/5의 보색끼리는 중간 회색 N5에서 연속하며, 같은 넓이로 배합된다.

■ 명도가 같으나 채도가 서로 다른 배색은 약한 채도에 넓이를 주고, 강한 채도에 작은 면적을 주는 것이 좋다.

■ 같은 명도와 채도를 가지는 색들은 자동적으로 조화가 된다.

① **무채색의 조화**

• 무채색 N1, N3, N7, N9 배색

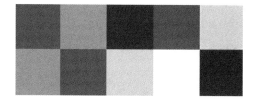

• 무채색 N3, N4, N7 배색

② **단색의 조화** : 단일한 색상 단면에서 선택된 색채들의 배색은 조화롭다.

• 채도는 같으나 명도가 다른 색채들을 선택하면 조화롭다.

• 명도는 같으나 채도가 다른 색채들을 선택하면 조화롭다.

• 명도와 채도가 같이 달라지지만, 순차적으로 변화하는 색채들을 선택하면 조화롭다.

③ 보색 조화

• 중간 채도(/5)의 보색을 같은 넓이로 배색하면 조화롭다.

• 중간 명도(5/)로 명도는 같으나 채도가 다른 보색을 배색할 경우는 저채도의 색상은 넓게, 고채도의 색상은 좁게 하면 조화롭다.

• 채도는 같으나 명도가 다른 보색을 배색할 경우는 명도의 단계가 일정한 간격으로 변하게 되면 조화롭다.

• 명도, 채도가 모두 다른 보색을 배색할 경우에도 명도의 단계가 일정한 간격으로 변하면 조화롭다. 이 경우 저명도 · 저채도의 색면은 넓게, 고명도 · 고채도의 색면은 좁게 배색하여야 균형을 이룰 수 있다.

④ 다색 조화

• 한 색이 고명도이고, 다른 한 색이 저명도일 경우, 세 번째 색이 두 색의 중간 명도면 어울리며, 고명도 색상의 면적을 가장 작게 해주는 것이 조화롭다.

• 색상, 명도, 채도가 모두 다른 색채를 배색할 경우에는 그라데이션을 이루는 색채를 선택하면 조화롭고, 색상이 다른 색채를 배색할 경우 명도와 채도를 같게 하면 조화롭다.

2 오스트발트 색채 조화론

두 가지 이상의 색 사이의 관계가 합법적일 때 이 색채들은 곧 조화색이다. 오스트발트의 색채 조화론은 '조화란 곧 질서다' 라는 원리에 기초한다.

① 무채색의 조화

a. 등간격 조화(equal intervals)

• 연 속 : a-c-e, c-e-g, g-i-l • 2간격 : a-e-i, c-g-l, e-i-n
• 3간격 : a-g-n, c-i-p

b. 이간격 조화(unegual intervals)

• c-g-n, i-l-p

② 등색상 삼각형 조화

• 등백 계열 조화 : 등색상 삼각형의 밑변의 평행선상의 색 계열
• 등흑 계열 조화 : 등색상 삼각형의 윗변의 평행선상의 색 계열
• 등순 계열 조화 : 등색상 삼각형의 수직축과 평행선상의 색 계열
• 등백, 등흑 계열과 무채색의 조화 : 등백, 등흑 계열의 색과 같은 선상의 무채색은 조화된다.
• 등백, 등흑 계열의 조화 : 어느 색이든 그 색을 포함한 등백 계열과 등흑 계열은 조화된다.
• 유채색과 무채색의 조화 : 등백, 등흑 계열상의 회색은 같은 선상의 어떤 색과도 조화된다.
• 순색과 흰색, 순색과 검정색의 조화 : 순색과 흰색, 검정은 조화된다.
• 등색상의 계열 분리의 조화 : 등색상 삼각형 가운데서 위치를 변경하여 2색으로 나누는 것을 분리하여야 한다.

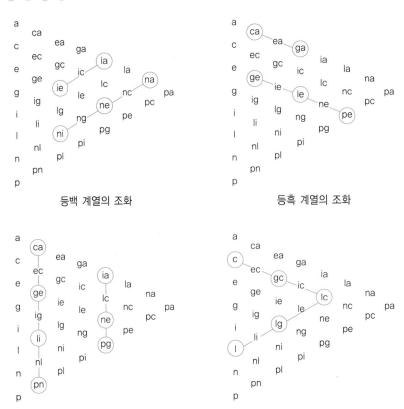

등백 계열의 조화

등흑 계열의 조화

등순 계열의 조화

등색상의 조화

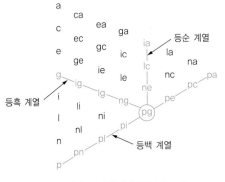

등색상 삼각형에 있어서의 조화

③ **등가색환에서의 조화** : 오스트발트의 색입체를 중심축에 대하여 수평으로 절단하면 흰색과 검정색의 함유량이 같은 28개 색의 고리를 등가색환이라고 한다.

〈2색상의 조화〉

- 유사색 조화 : 2간격대(30°), 3간격대(45°), 4간격대(60°)

- 이색조화 : 6간격대(90°), 8간격대(90°)

- 반대색 조화 : 12간격대(180°)

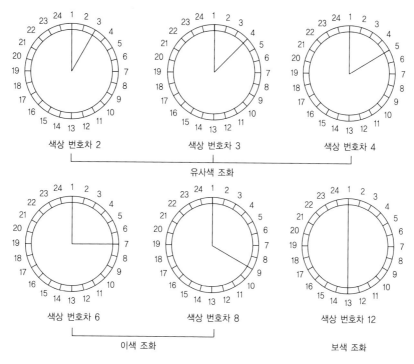

색상 번호차 2　　　　색상 번호차 3　　　　색상 번호차 4

유사색 조화

색상 번호차 6　　　　색상 번호차 8　　　　색상 번호차 12

이색 조화　　　　　　　　　　　　　　　보색 조화

등색상 삼각형에 있어서의 조화

④ 기타 조화론

• 보색 마름모꼴에서 조화, 보색이 아닌 마름모꼴에서 조화, 다색 조화 등이 있다.

• 다색 조화(윤성 조화, Ring Star) : 등색상 삼각형 안에 있는 하나의 색을 지나는 등순색, 등백색, 등흑색, 등가색환 계열의 색은 모두 조화된다(조화색 37개).

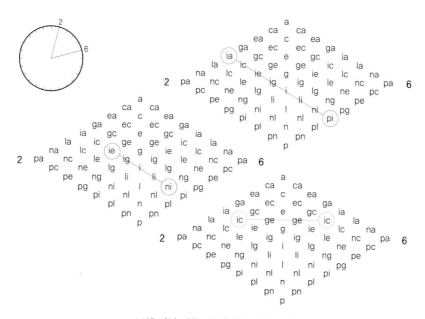

보색 아닌 마름모꼴에 있어서의 조화

3 비렌의 색채 조화론

파버 비렌의 색 삼각형(birren color triangle) 개념도에서는 색채의 미적 효과를 높이는 데도 톤, 흰색, 검정색, 회색, 순색, 명색조, 암색조가 필요하다.

- 검정 + 흰색 = 회색조(gray)
- 순색 + 흰색 = 명색조(tint)
- 순색 + 검정 = 암색조(shade)
- 순색 + 흰색 + 검정 = 톤(tone)

흰색, 회색, 흑색의 조화

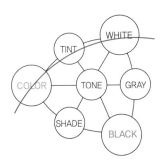

순색, 명색조, 흰색의 조화

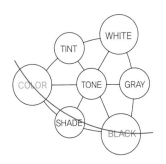

순색, 암색조, 검정의 조화

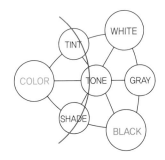

명색조, 톤, 암색조의 조화

- 바른 연속의 미 : 색삼각형의 직선상의 연속은 모두 자연스럽게 조화된다.
- 흰색·회색·검정 : 순색과 전혀 상관없는 무채색의 자연스러운 조화이다.
- 순색·명색조·흰색 : 부조화를 찾기는 불가능하며 대부분 깨끗하고 신선하게 보인다.
- 순색·암색조·검정 : 색채의 깊이와 풍부함이 있다.
- 명색조·톤·암색조 : 이 느낌은 색삼각형에서 가장 세련되고 감동적이다.
- 순색·흰색·검정색·명색조·톤·암색조·회색 : 색채의 3개의 기본 구조는 순색, 흰색, 검정이며, 이 세 가지는 모두 잘 어울려 거기에 쓰인 색상과 2차적인 구성과도 잘 융합되며 더욱 세련되고 억제된 것이다.

4 문·스펜서의 색채 조화론

① 조화, 부조화의 종류

2색의 간격이 애매하지 않는 배색, 색공간에 나타낸 점이 간단한 기하학적 관계에 있도록 선택된 배색이라는 가정에서 좋은 배색이 나온다.

- 조화 : 동일 조화, 유사 조화, 대비 조화
- 부조화 : 제1부조화, 제2부조화, 눈부심

② 면적 효과

- 순응의 기준이 되는 색 명도 5의 무채색, N5를 순응점으로 정해서 '작은 면적의 강한 색과 큰 면적의 약한 색과는 어울린다'고 한다.
- 밸런스 포인트 : 면적비에 따라서 회전판 위에 놓고 회전 혼색할 때 나타나는 색이다.

③ 미도(Aesthetic Measure)

- $M = O/C$
- M = 미도, O = 질서성의 요소(Element of Order), C = 복합성의 요소(Element of Complexity)
- 미도 M이 0.5 이상이면 좋은 색의 배색이다.

④ 면적 비례 효과

- N5를 중심으로 면적 비례의 중심인 스칼라 모멘트를 설정한다.
- 스칼라 모멘트의 면적 비례는 수치에 반비례한다.
- 색상과 관계없이 적용된다.
- 면적비의 비례 배수 또는 반비례하는 비율도 같이 조화한다.

먼셀 기호의 N5의 순응점에 있어서의 모멘트

V/C	/0	/2	/4	/6	/8	/10	/12	/14
0과 10	40	–	–	–	–	–	–	–
1과 9	32	32.1	32.2	32.6	33.0	33.6	34.2	35.0
2와 8	24	24.1	24.4	24.8	25.3	26.0	26.8	27.8
3과 7	16	16.1	16.5	17.1	17.9	18.9	20.0	21.3
4와 6	8	8.25	8.94	10.0	11.3	12.8	14.4	16.1
5	0	2	4	6	8	10	12	14

⑤ 미도 계산

- 미도 산출식 : $M = O/C$

 O = 질서성의 요소(색상의 미적계수 + 명도의 미적계수 + 채도의 미적계수)

 C = 복잡성의 요소(색채수 + 색상차가 있는 색채조합수 + 명도차가 있는 색채조합수 + 채도차가 있는 색채조합수)

- 미도는 0.5를 기준으로 수치가 높으면 비례적으로 조화한다.

■ 조화 · 부조화의 종류

• 조화 : 동일 조화(Identity), 유사 조화(Similarty), 대비 조화(Contrast)
• 부조화 : 제1부조화(First ambiguoty), 제2부조화(Second Ambiguity), 눈부심(Glare)

■ 문 · 스펜서의 조화 이론과 오메가 공간

• 균형있게 선택된 무채색의 배색은 아름다움을 나타낸다.
• 동일 색상은 조화가 좋다.
• 색상 · 채도를 일정하게 하고 명도만 변화시키는 경우 많은 색상 사용시보다 미도가 높다.

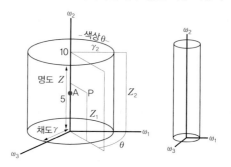

■ 색의 배색과 조화론

① 서브러얼의 색채 조화론
• 인접색 조화(감정적 성질을 가짐) • 반대색 조화(쾌적함)
• 근접 보색 조화(격조 높은 조화) • 등간격 3색 조화(풍부한 색감, 미적임)
② 베졸드의 색채 조화론 : 서브러얼의 이론을 바탕으로 '근사 색상은 보색 및 보색 조화 색상과 마찬가지로 조화를 이룬다' 라는 이론

미적 계수

부조화와 조화 / 먼셀 표색계	동 등	제1부조화	유 사	제2부조화	대 비	눈부심
H(색상 간격)	+1.5	0	+1.1	+0.6	+1.7	
V(명도 간격)	−1.3	−1.0	+0.7	0.2	+3.7	−2.0
C(채도 간격)	+0.8	0	+0.1	0	+0.4	
G(회색의 조합)	+1.0	−	−	−	−	

면적 밸런스의 때의 질서 요소 O에 대한 부가수

모멘트가 똑같을 때	O의 수치 +1.0
모멘트가 1/2이거나 2일 때	O의 수치 +1.5
모멘트가 1/3이거나 3일 때	O의 수치 +0.25
그 이외의 경우	O의 수치 +0

5 요한네스 이텐의 조화론

- 2색 배색, 분열 배색 : 보색 배색, 보색에 가까운 색으로 배색
- 3색 배색, 4색 배색, 5색 배색, 6색 배색 : 색상환의 3등분, 4등분, 5등분, 6등분 위치에 있는 색으로 배색

6 기타 조화론

① **슈브뢸의 조화론** : 슈브뢸(Chevreul)은 프랑스의 화학자로서 조화를 '유사의 조화'와 '대조의 조화'로 분류하고 있다.

a. 동시 대비 현상에 대한 지적

- 주위를 어두운 색으로 둘러싼 색은 본래의 색보다도 밝게 보인다(명도 대비).
- 선명한 색에 인접하는 색은 본래의 색보다 탁하게 보인다(채도 대비).
- 다른 색상의 배색에서는 각각 보색의 영향을 받는다(색상 대비).
- 보색끼리의 배색에서는 서로의 색을 서로 끌어당기며 선명함도 강하게 느껴진다(보색 대비).

b. 색채 조화에 대한 이론

- 색료의 3원색(노랑, 적자색, 초록색 기미의 파랑) 중 2색의 배색은 그 중간에 있는 색상의 배색보다 더 잘 조화된다.
- 개개의 색이 분별하기 어려운 섬세한 배색에서는 색이 혼색되어 한 색으로 보인다.
- 부조화된 2색 배색에서는 그 사이에 흰색이나 흑색(검정)을 삽입하면 조화를 이룰 수 있다(세퍼레이션).
- 얇은 색유리를 통과해서 볼 수 있는 것 같은 물건의 시각은 전체가 하나의 주장색에 의해 통일되고 조화된다(도미넌트 컬러).

② **저드의 순색 조화론** : 미국의 색채학자 저드(D.B. Judd)는 색채 조화 장르를 네 가지로 정리해 분류하였다.

- 질서의 원리에 근거한 색채 조화(오스트발트의 설)
- 친숙함의 원리에 근거한 색채 조화(베졸드, 루드의 설)
- 유사성의 원리에 근거한 색채 조화(비렌, 문·스펜서의 설)
- 명료성의 원리에 근거한 색채 조화(문·스펜서의 설)

section

03 배색 효과

 ## 3-1 색채 설계 　　　　　　　　　　　　　　　　⇒⇒

색채 설계는 배색 작업이 필수적인 내용으로 컬러 컨셉(color concept)에 맞게 풍부한 색표가 필요하며, 배색의 순서는 면적이 큰 색, 제약이 많은 색부터 고려한다.

1 주조색(도미넌트 컬러, Dominant color)

① 테마 컬러(theme color ; 기준색, 베이스 컬러) : 색채 표현의 중심색으로 표현한다. 베이스 컬러(base color) 또는 테마 컬러(기준색)라 한다.

테마 컬러(왼쪽)와 배색 사례

② 도미넌트 컬러(dominant color ; 주조색) : 색이나 형태, 질감 등에 공통되는 조건을 통하여 전체에 통일감을 주는 원리를 말한다.

주조색(왼쪽)과 배색 사례

❷ 주조색(Dominant color), 보조색(Assort color), 강조색(Accent color)

면적 비례에 따라 주조색은 70%이상, 보조색은 20~30%, 강조색은 5~10%의 비율로 배색하는 방법이다.

주조색(상), 보조색(중), 강조색(하)과 배색 사례

❸ 분리 효과에 의한 배색(Separation color)

배색의 관계가 모호하거나 대비가 너무 강한 경우, 색과 색 사이에 분리색을 삽입하여 조화를 이루게 한다.

분리 배색 사례

❹ 강조 효과에 의한 배색(Accent color)

도미넌트 컬러와 대조적인 색상이나 톤을 사용하여 강조한다.

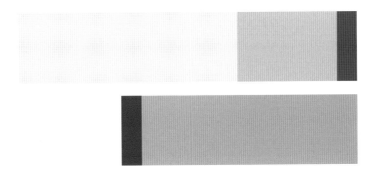

강조 배색 사례

⑤ 연속 효과에 의한 배색(Gradation color)

색채 조화의 배열에 따라 시각적인 유목감을 준다. 색상, 명도, 채도, 톤의 효과로 표현할 수 있다.

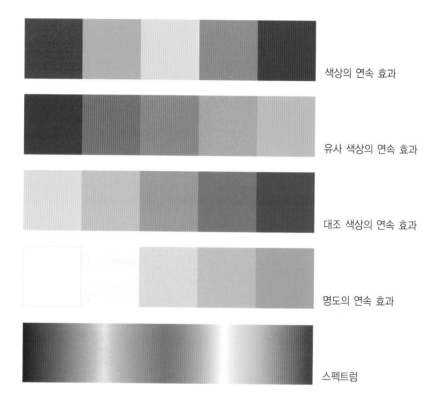

색상의 연속 효과

유사 색상의 연속 효과

대조 색상의 연속 효과

명도의 연속 효과

스펙트럼

연속 효과 사례

⑥ 포까마이외(Faux camaieu) 배색

포까마이외는 모조 · 거짓의 의미로, 까마이외 배색의 색상과 톤에 약간의 변화를 준 배색 방법이다. 까마이외(camaieu) 배색은 거의 비슷한 색의 배색으로, 거의 같은 색으로 보일 만큼 미묘한 색차의 배색이다.

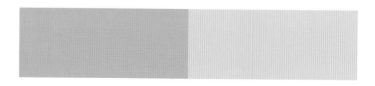

포까마이외 배색 사례

7 비콜로(Bicolore) 배색

2가지 색을 사용한 배색 방법으로, 주로 강한 색이 사용된다.

비콜로 배색 사례

8 트리콜로르(Tricolore) 배색

3가지 색을 사용한 배색 방법으로, 주로 강한 색이 사용된다. 프랑스 국기에 사용된 적·백·청의 3색 배색이 대표적인 예이다.

트리콜로 배색 사례

9 톤 인 톤(Tone in tone) 배색

동일 색상이나 인접 또는 유사 색상 내에서 톤의 조합에 따른 배색 방법이다.

톤 인 톤 배색 사례

🔟 토널(Tonal) 배색

중명도, 중채도인 덜(dull)톤을 사용한 배색 방법이다.

토널 배색 사례

1️⃣1️⃣ 까마이외(Camaieu) 배색

동일한 색상, 명도, 채도 내에서 약간의 차이를 이용한 배색 방법이다. 거의 같은 색으로 보일 정도로 미묘한 색차의 배색이다.

까마이외 배색 사례

1️⃣2️⃣ 반복 효과(Repetition)에 의한 배색

2색 이상을 사용하여 일정한 질서를 주는 배색 방법이다.

⬇ 2색의 비교

단색과 반복 효과

⓭ 톤 온 톤(Tone on tone) 배색

동일 색상 내에서 톤의 차이를 비교적 크게 잡은 배색 방법이다.

톤 온 톤 배색 사례

⓮ 이미지 배색

일반 감성과 개성을 동시에 표현하는 감성 배색 방법으로, 음악을 듣거나 영화를 보고 또는 기초 감성 형용사를 가지고 배색하게 된다.

전통적 한국 이미지 배색

현대적 한국 이미지 배색

어린이 이미지 배색

성인 이미지 배색

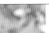

3-2 톤 배색

❶ 선명한 톤

❷ 옅은 톤

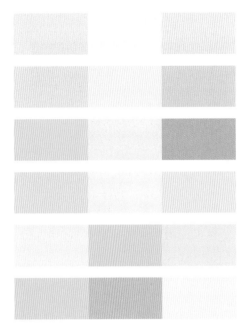

❸ 밝은 톤

❹ 어두운 톤

5 연한 톤

6 짙은 톤

7 부드러운 톤

8 탁한 톤

section 04 배색의 실례

4-1 인테리어

1 거 실

가족들이 서로 대화를 나누는 거실은 가족들의 다양한 취향을 고려해서 가장 일반적인 색으로 배색하는 것이 좋다. 또한 거실은, 가족들이 하루 동안 쌓인 피로를 풀고 휴식을 취하는 공간이기 때문에 밝고 아늑하면서 안정감을 주는 엷은 무채색이나 중간색, 밝은 계통의 색이 적당하다.

어른들이 주로 사용하는 거실은 차분한 분위기의 색조로 배색하고, 어린이의 사용이 많은 거실은 밝은 느낌으로 배색하는 것이 정서적인 면에서 도움이 된다. 또 거실이 넓을 경우에는 비어 보이는 차가운 색보다 꽉 차 보이는 따뜻한 계통의 색으로 연출하는 것이 좋다.

2 침 실

침실은 하루의 일과를 마치고 피로를 풀고 잠을 자는 곳으로, 아늑한 분위기로 꾸며 주어야 한다.

침실의 색상을 정할 때는 먼저 벽지와 바닥, 그리고 커튼의 색을 주조색으로 정한 다음, 문이나 창, 가구 등의 순서로 색을 결정하는 것이 좋다. 이때 한 공간에 세 가지 이상의 색상을 쓰지 않는 것이 바람직하다.

주조색을 밝은 색으로 쓰면 방이 넓어 보이고, 어두운 색을 쓰면 조용하고 아늑해 보인다.

푸른색은 침실의 가장 이상적인 색채로, 긴장을 완화시켜 주고 피곤함을 덜어 주며 안락함을 제공한다. 오렌지색은 따뜻하고 화려한 느낌을 주며, 빛이 잘 들지 않는 실내에 적합한 색이다. 나무색은 어느 실내에서나 가장 잘 어울리는 무난한 색이다. 진녹색이나 회녹색, 연두색 등은 차가운 느낌을 주는 색채로 눈의 피로를 덜어 주고 더운 실내의 권태로운 분위기를 없애 줄 뿐만 아니라 강렬한 느낌을 주는 색채이므로 강조색으로 쓰였을 때 아주 좋은 효과를 낼 수 있다. 또한 실내를 크게 보이게 하므로 천장이 낮은 작은 공간에 더욱 이상적이다.

3 주 방

주방은 주부들이 많은 시간을 보내며 작업하는 공간이며, 온가족이 모여 단란하게 식사를 즐기는 장소이다. 따라서 주방은 주부가 가사일을 할 때 작업 능률을 올릴 수 있고, 피로감을 덜어줄 수 있어야 하며 가족들에게 즐거운 식사시간이 될 수 있는 쾌적한 실내로 꾸며져야 한다.

이러한 주방의 특성을 살려 주방의 색상을 정할 때는 밝고 연한 색으로 한다. 밝은 색은 깨끗해 보이고, 다른

가구나 물건들과도 조화를 잘 이룬다. 벽과 바닥, 천장은 같은 색 계열로 연출하고, 주방에 창이 있을 경우 벽지와 같은 색의 커튼을 사용하면 통일감이 있어 보인다. 주방의 장식은 특별한 소품보다는 주방용품이나 그릇 등 주방에서 흔히 사용하는 도구들로 장식하는 것이 보기 좋다.

4 욕 실

욕실은 늘 청결해야 하므로, 욕실의 색상을 밝고 깨끗한 느낌으로 배색하는 것이 좋다.

벽, 바닥, 천장의 색 또는 변기와 욕조의 색을 똑같이 흰색으로 하는 경우 너무 단조로우므로 다른 계통의 색을 혼합하여 쓰는 것이 좋다.

욕실이 좁을 경우 명도가 높은 색을 쓰면 한층 넓어 보인다. 또한 욕실 바닥의 타일은 대비되는 색의 타일로 혼용하여 사용하면 색다른 변화를 느낄 수 있다.

커튼의 색감은 바닥이나 벽과 동일한 색으로 배색했을 때 가장 무난하며, 단순한 무늬는 욕실 공간을 차분하게 만들어 준다. 또한 욕실 조명은 넓고 밝게 느낄 수 있도록 꾸며야 한다.

4-2 패 션

1 여성 패션

여성적인 색은 따뜻한 계통의 색상들로 명도의 차이가 작다. 여성적인 느낌을 주는 색상은 빨강과 분홍 계열의 색상이 대부분으로 이러한 색상은 사랑스러움, 친밀함, 매력있는, 부드러움, 애정이 깊은 등의 이미지를 지니고 있다.

빨강 계통의 색상은 여성의 열정적인 이미지를 잘 나타낸다. 여성적인 부드러운 이미지를 강조하기 위해 파스텔톤의 색상을 사용하기도 한다.

② 남성 패션

남성의 색상은 명도 차이가 크며 차가
운 색상으로 이루어져 있다. 따뜻하고 부
드러운 여성의 색과는 달리 색상이 무겁
고 차분한 것이 특징이다. 또, 따뜻한 색
과 차가운 색이 동시에 사용되기도 한다.

남성적인 느낌을 주는 색은 파랑과 검
정이 주를 이룬다. 검정은 남성의 강한 이
미지를 나타내고, 파랑은 차가우면서도
깨끗한 이미지와 차분한 이미지를 가지고 있다. 시계 등 금속성과의 배색에서도 강한 남성의 이
미지를 볼 수 있다.

③ 스포츠 패션

스포티한 이미지와 큐티한 이미지는 밝은 얼굴 표정이
나 분위기에서 비롯된다. 스포티한 이미지의 배색에는 노
랑, 빨강, 파랑 계통이 주를 이룬다. 이러한 배색은 직선적
이며 활동적인 이미지를 가지고 있다.

따뜻한 계통의 배색은 운동의 에너지, 역동적인 힘의 이
미지를 가지고 있으며, 차가운 계통의 배색에 하양을 사용
하면 스포티한 이미지를 높이는 효과가 있다.

③ 아동 패션

어린이용 패션의 배색은 빨강, 주황, 노
랑, 초록, 파랑, 파스텔 계통의 색으로 이
루어져 있다. 특히, 여자아이들은 분홍, 연
두색 등 파스텔 계통의 색상을 선호한다.
그리고 나이가 어릴수록 빨강과 주황의 따
뜻한 색을 좋아하고, 성장할수록 차가운
색을 선호한다.

또, 어린이의 색상은 단색으로 고명도,
고채도의 색이 많고, 재미있는 무늬를 많
이 사용하여 귀엽게 표현하고 있다.

COLOR

6

Chapter 6

색채 심리

색채의 정서적 반응

 ## 1-1 색채와 심리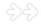

1 색채와 심리

색채는 인간의 감정을 자극하는 기능을 가지고 있다. 우리의 눈을 통해 신경을 거쳐 뇌까지 전달된 색의 정보는 각각의 경험이나 주위 환경에 따라 다르게 지각된다. 이는 현실 생활에서 색이 단독으로 보이는 경우가 극히 드물고, 주위의 색들과 함께 지각되는 일이 많기 때문이다.

따라서 색채는 인간의 판단에 영향을 끼쳐 본래와는 다른 색으로 느껴지게 하고, 단독색이라도 인간에게 수많은 감정이나 연상 등을 느끼도록 하는 것이다.

색채 경험은 우리의 경험이나 주위 환경에 따라 다르게 지각된다. 즉 색채는 대상의 윤곽과 실체를 쉽게 파악하는 유용한 정보와 함께 심리적인 효과를 준다. 일상생활에서 색채에 대한 정서적 반응은 개인의 생활 양식뿐 아니라 문화적 배경, 지역, 풍토 등의 영향을 받게 된다.

① 색채 심리 : 색채와 연관된 인간의 반응을 연구하는 색채 심리는 색의 3속성, 대비, 조화, 잔상 등의 영향으로 다양한 반응을 나타낸다.

- 기억색(memory color) : 대상의 표면색에 의해 무의식적인 결론에 의해 결정되는 색
- 현상색 : 실제로 보여지는 색
- 항상성(constancy) : 빛의 스펙트럼 특성이 변하더라도 물체의 색을 다르게 지각하지 않는 성질

색채와 감정

난색계	시간이 느리게 경과됨	운동 시각적 흥미	활 기 호흡 가속 혈압 상승	물체가 길고, 크고 무겁게 보임	어린이 기호색	수정체는 청색광 10%를 흡수 어린이 눈은 맑음	진출, 팽창, 확대로 실내는 좁게 보임
한색계	시간이 빨리 경과됨	근 면 무미 건 조	차 분 호흡 느림 혈압 저하	물체가 짧고, 작고 가볍게 보임	성 인 기호색	수정체의 멜라닌 색소가 청색광을 85%나 흡수, 연령에 따라 눈의 분비액은 황색기를 띰	후퇴, 수축, 축소로 실내는 넓게 보임

난 색 계　　　　　　　　　　　　　　한 색 계

색상에서의 감정 효과

색 상	적	주 황	황	녹	자	청 녹	청	청 자
감 정 효 과	(난색계) 활동적 · 정열적			(중성색계) 중용 · 고요함		(한색계) 가라앉음 · 지성적		
	흥분 노여움 정력 환희	질투 양기 기쁨 떠들다	희망 자기중심적 명랑 유쾌	자연 평범 안일 젊음	흐트러짐 불안 우아 위엄	불만 우울 상쾌 청량	냉담 슬픔 착실 깊이	기품 존대 신비 고독

색채의 심리적 중량

색 상	원 중 량	심리적 중량	배 율
백	100g	100g	1.00%
황	100g	113g	1.13%
황 록	100g	132g	1.32%
물 색	100g	152g	1.52%
회 색	100g	155g	1.55%
적	100g	176g	1.76%
자	100g	184g	1.84%
흑	100g	187g	1.87%

② 색채의 주관성(Subjective colors)

색채는 망막상에 비친 빛자극에 의해 대뇌가 결정하지만 색채의 시각적 효과는 개개인의 주관적 해석에 따라 결정된다.

① **페흐너 색채 효과** : 1838년 독일의 정신 물리학자 페흐너가 발견한 색채 효과로 흰색과 검정색을 칠한 원반을 회전시켰을 때 유채색을 경험하는 색채 효과이다.

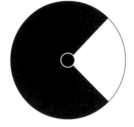

페흐너-벤함의 팽이

② **벤함의 팽이** : 백색광선 아래서 5~15/m sec씩 시계 방향으로 회전시키면 청색, 청록색, 녹색, 황록색을 경험하고 그 반대로 회전시키면 그 반대의 색채 경험을 일으키며, 제시된 팽이의 회전 속도가 빠르면 다양한 색채 경험을 느낄 수 없다. 그 이후 이 팽이를 전혀 움직이지 않거나 회전시키지 않고도 이러한 색채 경험을 얻게 되는데 이러한 색채 경험은 일종의 착시 현상이다.

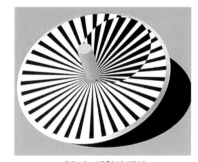

페흐너-벤함의 팽이

 ## 1-2 일반적 반응

① 항상성(Constancy)

색채 항상성이란 백열등이나 태양광선 아래에서 측정한 빛의 스펙트럼 특성이 달라져도 바나나나 사과의 색은 다르게 지각되지 않는 성질이다. 즉, 우리 망막에 미치는 빛자극의 물리적 성질이 변하더라도 대상 물체의 색채는 변하지 않고 항상 그대로 지각된다는 것이다. 이처럼 조명 조건이 바뀌어도 일정하게 유지되는 색채 감각을 색채 항상성이라 한다.

② 기억색(Memory color)

대상의 표면색에 대한 무의식적인 결론에 의해 결정되는 색채를 기억색이라 한다(바나나를

보고 의심 없이 노란색이라고 답하는 것은 기억색의 실례라고 볼 수 있다).

❸ 착시(Illusion)

사물을 볼 때의 정신 상태, 즉 받아들이는 것의 지각에 이상을 일으켜 착각하여 받아들이는 현상을 착시라 한다. 착시는 대상의 물리적 조건이 동일하면 누구나 그리고 언제나 경험하게 되는 지각 현상으로 도형의 착시, 색채의 착시 등이 있다.

① **도형의 착시** : 눈의 생리적 작용에 의하여 일어나는 시각적인 착각을 말한다. 눈의 착오는 형태뿐만 아니라 색채에 대하여도 생기는 생리적 심리적 현상이다.

- 각도, 방향의 착시
- 분할의 착시

- 대비의 착시

a가 b보다 넓어 보임 　　　　　　b가 a보다 넓어 보임

- 수평, 수직의 착시 : 같은 길이로 수직한 것은 수평한 것보다 길어 보인다.

② **색채의 착시(색채 잔상과 대비)** : 색채에서 착시는 동일한 물리적 조건에서 누구나 경험하는 지각현상이다. 빨간 적십자를 15초 동안 응시하고 흰벽을 보면 청록색 십자가를 보게 되는 현상은 음성 잔상이다.

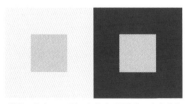
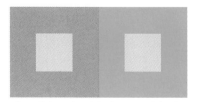

색상 대비 : 노랑 바탕의 회색은 파란색을 띠고, 파랑 바탕의 회색은 노란색을 띤다.　**채도 대비** : 채도가 높은 색채 바탕 안의 색상이 채도가 낮게 지각된다.　음성 잔상 실험

색채의 연상 · 상징

 2-1 색의 연상

색에 대한 연상(color association)은 개인의 경험과 기호에 따라 큰 영향을 받는다. 빨강은 사과, 노랑은 바나나, 주황은 귤이라는 식으로 구체적인 것을 떠올리는 경우와, 감정 효과에서처럼 빨강은 따뜻함을, 파랑은 차가움을 떠올리는 것과 같이 색의 이미지를 연상하게 된다.

연상은 색을 보는 사람의 경험이나 기억, 지식, 환경 등에 영향을 받으며, 보는 사람의 성별, 나이, 성격, 생활 환경, 교양, 직업 등에 따라 다르게 나타나고 지역, 풍토, 민족성, 문화적 배경, 시대에 따라서도 차이가 나타난다.

기존의 색채 선호에 관한 자료들에 의하면, 많은 사람들이 파랑에 대한 선호도가 높지만, 일반적인 상황과 결부시켜서는 자극성이 강한 빨강을 더 많이 떠올린다. 파랑 다음으로는 노랑과 초록을 좋아하며, 흰색보다는 검정의 연상이 더 많다. 이는 흰색이 바탕색이라는 인식이 있는 반면, 검정은 하나의 도형으로 비춰지기 때문이다. 따라서 색의 연상은 한난성, 자극성, 기호도 성과도 관계가 깊다.

색을 보았을 때 심리적인 영향으로 어떤 현상이나 이미지, 상황이 나타나는 것을 연상이라 한다. 연상의 감정은 개인적 경험, 기억, 생활 양식, 문화적 배경, 지역과 풍토, 나이, 성별 등에 따라 개인차가 심하다(예 동양문화권에서의 노란색은 왕권을 상징하는 신성한 색이나 서양문화권에서는 유다의 옷을 연상하는 겁쟁이, 배신자의 색이다).

유채색의 연상 언어

색상 톤	밝은 색인 경우	순색인 경우	어두운 색인 경우
빨간색	행복, 봄, 온화함, 젊음, 순정	기쁨, 정열, 강렬, 위험, 혁명	
주황색	따뜻함, 기쁨, 명랑, 애정, 희망	화려함, 약동, 무질서, 명예	가을, 풍요, 칙칙함, 노후됨, 엄격, 중후함
노란색	미숙, 활발, 소년	황제, 환희, 발전, 노폐, 경박, 도전	신비, 풍요, 어두움, 음기
연두색	초보적인, 신록, 목장, 초원	생명, 사랑, 산뜻, 소박	안정, 차분함, 자연적인
초록색	양기, 온기, 명랑, 기쁨, 평화, 희망, 건강, 안정, 상쾌, 산뜻	희망, 휴식, 위안, 지성, 고독, 생명	침착, 우수, 심원함(깊은 숲, 바다, 산 등 연상)
파란색	젊은, 하늘, 신, 조용함, 상상, 평화	희망, 이상, 진리, 냉정, 젊음	어두움, 근심, 쓸쓸함, 고독, 반성, 보수적
남 색	장엄, 신비, 천국, 환상, 차가움	차가움, 영국 왕실, 이해	위엄, 숙연함, 불안, 공포, 고독, 신비
보라색	귀인, 고풍, 고귀, 우아, 부드러움, 그늘, 실망, 근엄	고귀, 섬세함, 퇴폐, 권력, 허영	슬픔, 우울
자주색	도회적, 화려함, 사치, 섹시	궁중, 왕관, 권력, 허영	신비, 중후, 견실, 고풍, 고뇌, 우수, 칙칙함

무채색의 연상 언어

흰 색	순수, 순결, 눈, 설탕, 신성, 청결, 정직, 고독, 공허, 단순
회 색	겸손, 무기력, 우울, 점잖음, 퇴색, 침묵, 진지함, 성숙, 중성
검 은 색	주검, 불안, 밤, 침묵, 흑장미, 공포, 권위, 두려움, 암흑, 밤, 절망

2-2 색의 상징

색채의 연상작용은 경험에 의한 상징(symbol)을 동반하는 심리적 활동에도 관계한다. 색의 연상으로 나타난 반응을 인간이 사회적인 의미로 규정하여 사용하는 경우에 그 색은 상징적인 성격을 갖게 되는 것이다.

빨강은 불을 상징하기 때문에 사회적으로 위험을 나타내는 신호로 규정화되어 있다. 검정은 죽음을 상징하는 색, 녹색은 자연을 상징하는 색, 신부의 흰

녹색은 자연을 상징한다

흰색은 순결을 상징한다

웨딩드레스는 여성의 순결을 상징하는 것으로서 우리에게 인식되어 왔다.

뿐만 아니라 각 나라마다 국기에 이용되는 색채는 그 나라의 고유한 특성이나 문화적인 배경을 상징하는 것으로 이용되고 있다. 오늘날 많은 기업들과 스포츠 팀들이 각기 그들을 상징하는 색으로써 사람들에게 이미지를 심어주고 있는 현상은 이러한 색의 상징에 관련된 대표적인 예이다.

색채의 상징에는 정서적 반응과 사회적 규범이 있다. 색채는 모든 문화권에서 종교, 신화, 전통의식, 예술 등에서 상징적 역할을 하며 시대와 문화에 따라 다르게 적용된다.

색채의 사회적 상징 기능은 신분, 계급의 구분, 방위 표시, 지역 구분, 수치의 시각화, 건물 표시, 주의 표시, 국가, 단체의 상징 등이 있다.

색의 연상 및 상징과 그 치료 및 효과

색 상	연상 및 상징	치료 · 효과	안전 색채
Magenta (자주) B+R	애정, 연애, 성적(性的), 코스모스, 복숭아, 술, 발정적, 창조적, 정서, 심리적	우울증, 저혈압, 노이로제, 월경불순	
홍(紅, 연지)	열정, 정열, 요염함, 입술연지, 핑크, 고가(高價), 열애, 감미, 환희, 우애, 루비	빈혈, 황색의 피부, 황달, 정조부족, 강한 자극제, 발정제	
적(赤) R	열렬, 더위, 피, 열, 위험, 혁명, 크리스마스, 분노, 어버이날, 적기(赤旗), 일출, 저녁 노을, 물리적, 화학적, 하등동물적, 건조	노쇠, 빈혈, 무활력, 방화, 정지	화재, 위험, 방화, 멈춤, 정지, 긴급
Orange(주황) R+1/2G	원기, 적극, 희열, 활력, 만족, 풍부, 유쾌, 건강, 광명, 따뜻함, 가을, 명랑, 약동, 하품, 초조, 귤	강장제, 무기력, 저조, 공장의 위험 표지	위험 (재해나 상해 표시)
황(黃) R+G	희망, 광명, 팽창, 접근, 가치, 금, 금발, 명랑, 유쾌, 대담, 바나나, 경박, 냉담	신경질, 염증, 신경제, 완화제, 고독을 위로, 주의색(공장, 도로), 방부제, 피로회복	주의(충돌, 추락), 추월선, 금지선
황록(黃綠) 1/2RG	잔디, 위안, 친애, 젊음, 따뜻하게 감싸줌, 신선, 생장, 초여름, 야외, 자연, 유아, 새싹	위안, 피로회복, 따뜻함, 강장, 방부(防腐), 골절	
녹(綠) G	엽록소, 안식, 안정, 평화, 안전, 중성, 이상(理想), 평정, 지성, 건설, 질박, 소박, 여름	안전색, 중성색, 해독, 피로회복	안전, 진행 구급 및 구호
청록(靑綠) G-1/2B	이지(理智), 냉철, 유령, 죄(罪), 바다, 깊은 산림, 질투, 찬바람	이론적인 생각을 추진, 기술 상담실의 벽	
Cyan G+B	서늘함, 하늘, 물색(物色), 터키옥(玉), 우울, 소극, 계속, 냉담, 고독, 투명, 비오는 날, 차가움, 불안, 불신, 얼음	격정을 식힘, 침정작용, 종기, 마취성	
청(靑) 1/2G+B	차가움, 심원, 명상, 냉정, 영원, 성실, 추위, 바다, 깊은물, 호수, 푸른눈, 푸른옥, 푸른새	침정제, 눈의 피로회복, 신경의 피로회복, 맥박을 낮춤, 피서	
청자(靑磁) B	숭고, 천사, 냉철, 심원, 천사의 사랑, 철리(哲理), 무한, 유구, 영원, 신비	정화, 살균, 출산	

자(磁) B+1/2R	창조, 우미, 신비, 예술, 우아, 고가(高價), 위엄, 공허, 실망, 부활제, 고상, 신전(神殿), 신앙, 신성	중성색, 예술감, 신앙심을 유발	방사등
백(白) R+G+B	순수, 청결, 소박, 순결, 신성, 정직, 백의(白衣), 백지, 눈, 설탕, 흰모래	고독감을 유발	비상 출입구
회(灰) 약 1/2 (R+G+B)	겸손, 우울, 중성색, 점잖음, 무기력	우울한 분위기를 만듦	
흑(黑) R=G=B=O	허무, 절망, 정지, 침묵, 건실, 부정, 죄, 죽음, 암 흑, 불안, 밤, 흑장미, 탄(炭)	예복, 상복	방화 표지의 화살표, 주의 표지의 띠모양

참고하세요!

■ 꽃의 상징

- 목련 – 자연의 사랑, 첫사랑
- 물망초 – 나를 잊지 마세요.
- 개나리 – 잃어버린 사랑을 찾습니다.
- 금잔화 – 이별의 슬픔과 아픔
- 백일홍 – 결혼, 해탈
- 목화 – 섬세한 아름다움
- 나팔꽃 – 부질없고 덧없는 사랑

- 데이지 – 소녀의 순수한 사랑
- 도라지꽃 – 변함없는 사랑
- 빨간 장미 – 열렬한 사랑
- 프리지아 – 청향, 우정, 전진
- 해바라기 – 숭배, 기다림
- 안개꽃 – 고운 마음, 맑은 마음
- 카네이션 – 모정, 사랑, 감사

2-3 색채와 공감각

색채가 시각 및 기타 감각 간에 교류되는 현상을 색채의 공감각(synaestesia)이라 한다. 색채의 공감각은 '색채와 소리' 같이 색에 기반한 감각의 공유현상으로 '듣는 색'으로 표현하기도 한다. 색채와 맛, 모양, 향, 소리 그리고 촉감 간의 메시지를 전달할 수 있는 공통적 언어로서의 특성이 바로 공감각이다. 색채가 지닌 공감각적 특성을 활용하면 보다 정확하고 강하게 메시지와 의미를 전달할 수 있다.

1 색채와 소리

소리와 색채의 특성이 공유되는 '듣는 색'을 발전시켜 색채와 음악을 연관시키는 다양한 연구를 '색채 음악'이라 한다.

뉴턴(Newton)은 일곱 가지 프리즘에서 나타난 색을 7음계에 연관시켜 색채와 소리의 조화론을 설명하였다(빨강/도, 주황/레, 노랑/미, 녹색/파, 파랑/솔, 남색/라, 보라/시).

① **색채와 소리와의 연관성**
- 낮은음 : 저명도의 어두운 색
- 높은음 : 고명도, 고채도의 색
- 표준음 : 스펙트럼순의 등급별 색
- 탁음 : 회색 계열
- 예리한 음 : 노랑 기미의 빨강, 에메랄드 그린, 남색

② **색채와 시간의 장단의 활용** : 시간의 경과가 길게 느껴지며 지루함 · 피로감 · 싫증을 나게 하는 색은 적색 계통, 시간을 짧게 · 시원한 기분 · 싫증나지 않는 색은 푸른 계통이므로 상업 공간이나 커피숍 등에는 적색 계통을, 사무실이나 병원 대기실 등에는 푸른 계통을 이용한다.

2 색채와 모양

색채와 모양은 추상적으로 관계를 지닌다. 요하네스 이텐(Johaness Itten)은 색과 모양의 관계성을 연구하여 사각형, 삼각형, 원 등을 이론적으로 설명하였다.

① **빨강** : 눈길을 강하게 끌면서 단단하고 견고한 느낌을 주므로 사각형이 연상된다.

② **노랑** : 가장 명시도가 높아 뾰족한 느낌과 영적인 느낌을 주므로 삼각형이 연상된다.

③ **파랑** : 차갑고, 투명하고, 영적인 느낌을 주므로 원이나 구가 연상된다.

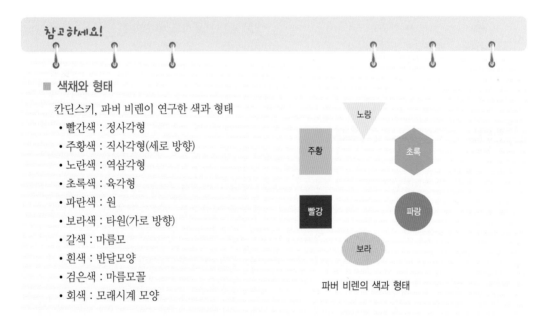

참고하세요!

■ **색채와 형태**

칸딘스키, 파버 비렌이 연구한 색과 형태
- 빨간색 : 정사각형
- 주황색 : 직사각형(세로 방향)
- 노란색 : 역삼각형
- 초록색 : 육각형
- 파란색 : 원
- 보라색 : 타원(가로 방향)
- 갈색 : 마름모
- 흰색 : 반달모양
- 검은색 : 마름모꼴
- 회색 : 모래시계 모양

파버 비렌의 색과 형태

3 색채와 미각

미각이란 미각 기관인 혀에 의해 맛이 자극되어 생기는 지각의 하나이다. 혀는 5종의 유두가 있고, 유두의 측면에는 미관구라는 소체가 있으며, 미관구는 미각세포, 지지세포, 신경세포로 구성되어 있다.

인간이 느끼는 맛에는 신맛, 단맛, 쓴맛, 짠맛의 4종류가 있다.

색채는 식욕을 증진시키거나 감퇴시키므로 맛과 밀접한 관계가 있다. 너무 밝은 명도의 색은 식욕을 일으키지 않으며, 일반적으로 빨강과 주황색 계열의 색에서 식욕이 증진된다.

[모리스 데리베레(Maurice Deribere)의 미각과 색채와의 관계]

- 신맛 : 녹색 기미의 황색, 황색 기미의 녹색
- 단맛 : 빨강 기미의 주황색(난색 계열)
- 달콤한 맛 : 핑크색
- 쓴맛 : 진한 청색, 올리브 그린(한색 계열)
- 짠맛 : 연녹색과 회색

4 색채와 후각

후각이란 향이 있는 물질의 입자가 공기 중에 확산되어 후각 기관인 코를 자극하여 흥분을 일으켜 대뇌에 전달되어 심리적 변화를 일으키는 현상으로 향이 있는 물질의 휘발도에 의해 나타나며 온도, 습도의 영향을 받는다. 냄새에 대한 자극은 백인보다 동양인이 민감하며 오른쪽보다 왼쪽이 감도가 높고, 한쪽을 사용할 때 더 민감하게 나타난다.

[향과 색채와의 관계]

- 톡 쏘는 냄새 : 오렌지색
- 은은한 향기의 냄새 : 연보라
- 짙은 냄새 : 녹색
- 나쁜 냄새 : 어둡고 흐린 난색 계통

▧ **모리스 데리베레의 색과 향의 관계**
- camphor 향 : white, light yellow
- floral 향 : rose
- ethereal 향 : white, light blue
- musk 향 : red-brown, golden yellow
- mint 향 : green

5 색채와 촉감

① 색채와 촉감의 감성적 메시지는 색상, 명도, 채도의 올바른 선택과 재료 및 표면 처리에 의해 강력히 전달된다. 파랑과 청록 등은 촉촉한 느낌을 주고, 난색 계열의 색채는 건조한 느낌을 준다. 부드러움은 밝은 핑크와 하늘색 등에서 쉽게 느껴지고, 어둡고 채도가 낮은 색채는 딱딱하고 강하게 느껴진다.

② 색채는 표면 질감과 마감에 의해 그 특성이 강조되거나 반감된다.

section

03 색채와 문화

 ## 3-1 색채와 자연 환경

인간의 눈을 통하여 인식된 자연 환경은 색채와 밀접한 관계가
있다. 색채로서 모방되기도 하고, 새로운 이미지를 포함한 형태
로 표현되기도 하며, 색은 자연의 변화와 생태계의 환경에도 관
련된 중요한 요소이다. 지역이나 기후의 차이, 계절에 따라 자연
환경은 독특한 색 이미지를 가지며, 동·식물계의 색 또한 그 지
역의 다양한 환경 요소에 의해 특징적인 색채를 나타내고 있다.

환경 색채의 평가도

1 환경 색채

① 인간에게 관계되는 환경을 경관 색채의 의미로 인간에게 심리적·물리적인 영향을 부여한다.
② 자연과 친화된 환경일수록 풍토성이 강해지며, 지역이 고립되고 차단될수록 지역색의 특성
 이 더욱 강해진다.
③ 역사성과 인문 환경의 영향으로 지역색을 형성한다.

2 환경 색채의 영향

① 환경 색채는 자연적이고 인공적인 특징을 형성하며 지역 거주자에게 영향을 준다. 또한 의식
 적·무의식적 행동을 유발한다.
② 자연 기후에 영향을 받으며, 지역의 자연 환경 요소가 많을수록 지역 정체성이 강해진다.

3 자연 풍경과 색의 이미지

자연 풍경과 관련된 색의 이미지는 일반적으로 새벽에 동이 틀 때나 화창하게 맑은 대낮의 청
색 이미지가 생명력과 활기를 느끼게 하는 동적인 이미지이다. 석양의 노을지는 풍경에 대한 적
색 이미지는 평온함과 휴식의 이미지로 대변된다.

① 하늘 이미지

- 맑고 푸른 하늘 : 깨끗하고 단순한 이미지
- 엷게 흐린 하늘 : 회색톤의 어두운 이미지
- 석양이 지는 하늘 : 웅장하고 화려한 이미지
- 검은 구름이 덮인 하늘 : 거칠고 어두운 이미지

② 산의 이미지

산들이 겹쳐지면서 거리에 의해 나타나는 산의 미묘한 톤 변화는 원근감을 느끼게 한다.

③ 바다의 이미지

바다는 푸른 바다색의 깨끗한 청색 이미지를 나타내며, 해안에서 보이는 중복된 섬들의 형상
들은 그라데이션 효과를 나타낸다.

4 지역색

각 지역의 풍토와 색상을 서로 연관지어 보면, 공기 중의 수분이 비교적 적고 안개가 끼는 날이 거의 없으며, 선명한 풍경들을 주위에서 쉽게 찾아볼 수 있는 나라들은 청색조의 느낌을 준다.

반면, 일조 시간이 짧고, 연간 평균 강수량이 비교적 많은 나라들은 탁색조의 느낌을 준다.

'지역색'은 국가, 지방, 도시의 특성과 이미지를 표현하는 색채로, 사회·문화 영역에 큰 영향을 미친다.

5 계절색

① 봄, 여름, 가을, 겨울에 따른 자연의 변화는 계절적인 특성과 함께 색의 이미지로 다양하게 표현된다. 봄은 상쾌하고 생기있는 이미지, 여름은 대중적이면서도 활력적인 이미지의 색상으로 나타낼 수 있다. 가을은 우아하면서 깊이감이 느껴지는 이미지의 색상, 겨울은 차갑고 날카로운 이미지를 느끼게 한다.

② 톤의 이미지는 기온과 일조량의 차이에 따라 다양하게 변하는데, 일조 시간이 연간 2,400시간이 넘는 지역은 대체로 맑은 날이 많고 흐린 날이 적은 편이다. 이러한 자연환경과 풍토는 청색조의 깨끗하고 맑은 느낌에 속하며, 이 지역들은 대부분 화려하고 상쾌한 느낌을 주는 색상들이 주조를 이루고 있다.

[계절색]
• 봄 : 맑은 노랑개나리, 밝은 연두, 초록 풀잎색, 연보랏빛 진달래
• 여름 : 짙은 초록, 시원한 청록빛
• 가을 : 높푸른 하늘색, 붉은 단풍, 낙엽색
• 겨울 : 회색조의 하늘색, 은백색 눈

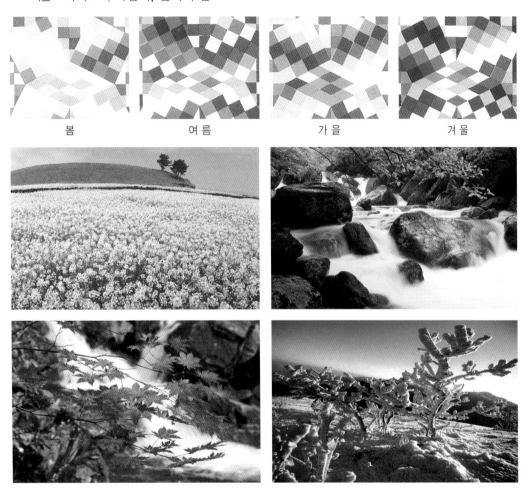

봄 여름 가 을 겨 울

6 동·식물계의 색

동물과 식물은 자연광으로부터 얻은 색채 에너지를 통해 낮과 밤의 순환과 계절의 변화, 환경과의 조화를 이루며 성장과 생태를 유지해 간다.

동·식물계에서 색은 각 그룹에 속한 구성원들뿐만 아니라 종(種)간의 의사소통을 위한 언어로도 사용된다. 자연계에서는 빨강 또는 노랑과 검정의 배합이 위험을 표시하는데, 수많은 곤충, 물고기와 그 밖의 동물들은 이러한 색을 사용함으로써 자신들에게 접근하는 다른 생물들에게 위협감을 준다. 또한 빨강은 교미의 수단으로도 쓰이는데, 동물계에서는 빨강이 짝짓기의 표

시에 관련되고, 식물계에서는 꽃씨를 날라주는 곤충을 유혹하는 데 도움을 준다. 더불어 서로 다른 색의 파장은 식물들의 성장과 개화 시점에도 영향을 미친다.

 ## 3-2 색채와 인문 환경

1 색채의 의미와 상징

① 제품 정보로서의 색

기본적인 색채만으로 인간의 감정과 메시지를 전달할 수 있는 색채 모양, 질감, 비례, 재료 등의 마감 처리를 끝낸 제품을 통해 확실한 메시지의 전달이 가능하다. 제품에 있어서 포장 디자인은 내용물의 특성을 명확하고 효과적으로 전달하는 매개체로 소비자의 구매 심리를 활성화시킨다.

② 사회 · 문화 정보로서의 색

문화권에서의 색채는 종교, 신화, 전통의식, 예술 등에서 상징적인 심볼의 역할을 담당한다. 동양의 경우 태양색인 노랑을 신성시하여 힌두교와 불교를 상징하는 종교색이었으며, 중국에서는 왕권을 대변하는 색으로도 사용되었다.

서양에서 노란색은 생명과 진실을 의미하며, 녹색은 봄과 새 생명의 탄생을 연상시키고, 북유럽에서는 영혼과 자연의 풍요로움을 상징한다.

 ## 3-3 색채 선호의 원리와 유형

1 색의 기호성

사람들은 일정한 색에 대한 기호를 가지고 있다. 기호를 성별, 연령, 지역, 민족 등을 구별하여 조사하면 구분에 따라 일반성을 찾아볼 수 있다. 젊은층은 밝은 색, 중년층은 화려한 색, 노년층은 강도가 약한 색을 좋아한다. 여름철에는 대부분 밝은 색을, 겨울에는 어두운 색을 즐겨 이용한다.

이와 같이 색을 좋아하거나 싫어하는 반응은 성별, 연령, 문화, 환경, 풍토성, 유행 등의 영향을 받으며 개인차로 나타난다. 좋아하는 색에 공통적인 경향이 존재한다는 것은 실제로 많은 조사를 통해 증명되고 있는데, 대표적인 기호색은 청색계, 백색계, 녹색계의 순이다.

청색은 지적 이미지를 주는 것으로서, CI(Coporate Identity) 컬러에 많이 사용된다.

혐오색(嫌惡色)에는 칙칙하고 어두운 색이 많으며, 적자색계와 올리브색계가 대표적이다. 주황색계(오렌지색계)는 시대에 따라 기호의 변동폭이 크게 나타나고 있다.

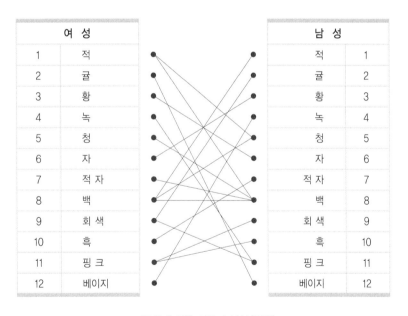

기호색에 의한 이성과 상성(相性)

기호색과 선호색의 관계는 인간의 심리와 관련되어 존재한다. 통계를 보면 청색계, 백색계, 녹색계 그리고 밝고 맑은 색계가 기호색으로 선정되는데 비해, 겨울에는 많은 사람들이 칙칙하고 어두운 검정색계의 의복을 입는 것을 볼 수 있다.

이처럼 계절에 따라서 기호색의 패턴이 변할 수 있으며, 선정한 기호색과 선택한 옷이 같은 색 계열이 아니라는 별도의 경우 또한 고려해야 한다.

어 린 이				성 인	
1	Y			B	1
2	WHITE			R	2
3	PINK			G	3
4	R			WHITE	4
5	OR			PINK	5
6	B			V	6
7	G			OR	7
8	V			Y	8

색채 기호의 패턴

① 색의 기호와 성격

색의 감정 효과는 색의 생리적인 기능을 발휘하는 것과도 관계가 있다. 차가운 한색계의 색은 기분을 진정시켜 주고, 따뜻한 난색계의 색은 기분을 흥분시키는 경향이 있다.

이것은 자율신경인 교감신경이 한색계에서 긴장을 높이고, 부교감신경은 난색계에서 긴장을 푸는 차이로 설명된다.

이처럼 색이 미치는 생리적인 기능과 관련해 색채요법과 인간의 마음속을 알아낼 수 있는 방법으로, 정신의학에서 회화요법(繪畵療法)이 개발되었다. 뿐만 아니라 이제는 색의 기호성과 성격의 여러 측면을 대응시켜서, 색으로 점술을 푸는 시스템까지 개발되고 있다.

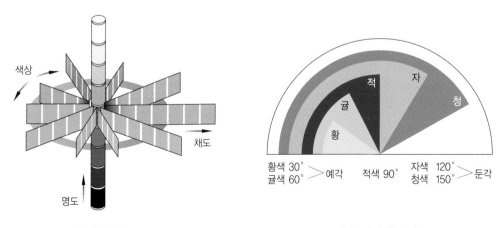

먼셀의 색입체

칸딘스키의 색과 각도

기호색과 선호색

구 분	기 호 색	선 호 색
젊은 여성	Dull	Pink Red
젊은 남성	Grayish	Strong Blue
성인 여성	Pastel	중성색, Pink
성인 남성	Pink	Dark Blue
노인 여성	Vivid(Pink)	Vivid Red
노인 남성	Strong(Red)	Strong Purple

② 민속적인 색채

민족의 특성과 문화 · 환경적인 영향에 따라 선호하는 색채 또한 다르게 나타난다.

민속적 색채 기호의 패턴

유 형	난 색 계 (라틴계 민족)	한 색 계 (북구계 민족)
민족적 유형	라틴계(Latins) 민족이 선호한다. 라틴계 민족은 브루넷 타입(The brunet complexion type)으로, 피부가 약간 검고 모발과 눈이 검다(혹은 다색). 브루넷 타입은 대체로 적색을 선호하고, 적색 시각이 발달하여 망막의 중심에 있어서 강렬한 색소의 형성을 볼 수 있다.	북구계 민족이 선호한다. 북구계 민족은 게르만 민족, 이른바 브론드 타입(The blond complexion type)으로, 피부는 희고, 모발은 아마색 금발이며 눈은 푸르다. 특히 신장이 크고 두상이 길다. 브론드 타입은 대체로 청색과 녹색을 선호한다. 그들은 녹색 시각력이 발달하고, 눈의 망막에 다른 색소 형성이 엿보인다.
성격적 유형	자극 · 흥분을 촉진하여 외향적인 사람(The extro-xerted being)이 좋아한다. 솔직하고 활발한 사람들은 일반적으로 어떤 색채든 좋아하지만, 특히 난색계를 좋아한다. 어린이는 난색계에 소박한 반응을 보인다.	침착, 진정의 효과가 있어 내향적인 사람(The intro-xerted being)이 좋아한다. 보수적이고 조용한 편인 사람들은 대개 색조가 차분한 것을 선호하는데, 특히 한색계를 좋아한다. 성인은 한색계에 신중한 반응을 나타낸다.

* Blondes(금발)은 북구계로 자 · 청 · 녹을 선호하며 명색, 제비꽃색, 물색, 에메랄드, 녹색을 좋아하다. Brunettes(브루넷)은 라틴계로 적 · 귤 · 황을 선호하며, 태양의 휘도에 대응해서 Palette(태양빛이 풍부한 지역에서는 강한 색채 대비로 눈과 몸을 충족함)를 얻는다. 순색에 백과 흑을 변용해서 색의 미각을 맑고 밝게 한다.

③ 국가별 색채 선호도

색의 이미지에 대하여 한국, 일본, 중국의 세 나라를 비교해 본 결과 '가장 따뜻한 느낌의 색'은 선명한 오렌지색으로 나타났으나 우리나라에서는 선명한 황색도 따뜻함을 주는 것으로 나타났다. 우리나라는 선명한 청자색이 '가장 차가운 느낌의 색'이라고 조사되었으나, 일본이나 중국에서는 다르게 나타났다. 전통적으로 음양오행에 입각한 오방색(적, 청, 황, 백, 흑)이 색채 문화로 자리잡아 왔다.

이처럼 '중후한 느낌'이나 '화려한 느낌', '수수한 느낌' 등의 국가별 색채 느낌은 일본, 중국, 한국이 조금씩 달랐다. 흰색이나 흑색을 좋아하는 비율은 중국이 높은 것으로 나타났다.

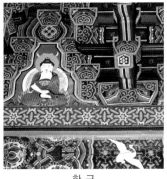

| 한 국 | 일 본 | 중 국 |

4 국기와 색채

국기(國旗)는 한 나라의 아이덴티티를 명확히 하고, 식별하게 하는 데 기본 목적을 둔다. 이러한 색채들은 그 나라의 자연, 역사, 종교, 전통, 정치 등을 반영한다고 볼 수 있다.

국기 속에 쓰여진 색의 출현 빈도는 주목성이 높은 적색이 가장 많고, 백, 녹, 청, 황, 흑색의 순으로, 제각기 각 지역과 나라의 성격에 따라 기호성을 뚜렷이 나타내고 있다.

① 아시아의 국기색

우리나라를 비롯한 동남아시아에서는 붉은색을 쓴 나라가 많다. 일본, 중국, 베트남 등을 들 수 있는데, 같은 적색이라도 한국은 하늘과 땅을 상징하고, 일본은 아침 해, 공산국가인 중국, 북한, 월남 등은 혁명과 승리를 상징하고 있다. 인도는 굴색을 중심으로 세 개의 종교를 상징색으로 하고 있다.

아시아의 국기색

방글라데시의 국기는 이슬람교를 상징하는 녹색 바탕에 자유의 붉은 원으로 되어 있다. 이 지역은 이슬람교가 많아서 녹색이 많지만, 사우디아라비아의 국기에는 녹색 바탕에 '아랍 외에 신이 없다. 마호메트는 예언자다' 라고 흰 글씨로 쓰여 있다.

② 유럽의 국기색

북구(북유럽)의 덴마크, 노르웨이, 스웨덴은 십자가(단네로프)를 기본으로 해서 백, 청, 황의 자유 상징색을 쓰고 있다. 중립국으로 유명한 스위스는 '로마의 피' 라는 붉은 바탕에 백색의 십자가가 표현되어 있다. 프랑스, 이탈리아, 독일, 아일랜드 등도 모두 3색기(트리콜로)이며, 프랑스 국기의 청의 자유, 백의 평등, 적의 박애는 유명하다.

프로테스탄트의 상징으로 오렌지, 아름다움의 상징으로 녹색을 쓴 나라도 있다. 영국의 유니온잭은 잉글랜드의 성묘지(+/십자가), 스코틀랜드의 성 앤드루(+/십자가), 아일랜드의 성 패트릭(+/십자가)을 합친 것으로서 미국, 캐나다 국기의 기본색도 여기서 따온 것이다.

| 덴마크 | 노르웨이 | 핀란드 | 스웨덴 | 독 일 |
| 스위스 | 프랑스 | 이탈리아 | 아일랜드 | 영 국 |

유럽의 국기색

③ 북 · 남미의 국기색

캐나다 국기는 그 상징인 단풍나무의 잎을 백과 적으로 구성했고, 미국의 성조기는 영국기의 청, 백, 적을 기본색으로 하여 각 주를 별 수로 나타냈다.

남미의 과테말라, 온두라스, 니카라과, 엘살바도르, 알젠틴 등은 모두 백과 하늘색을 평화와 자유로 쓰고, 그 밖의 나라에서는 녹과 황을 기초색으로 하여 여기에 적과 청을 더하고 있는데, 이는 풍부하고 푸른 들판과 황금을 대표하는 광물자원을 상징하고 있다.

| 캐나다 | 미 국 | 과테말라 | 온두라스 | 니카라과 |

| 엘살바도르 | 아르헨티나 | 브라질 | 콜롬비아 | 멕시코 |

북·남미의 국기색

④ 아프리카의 국기색

아프리카의 여러 나라들도 녹과 황을 쓰는 나라가 많으며 에티오피아, 기니아, 마리, 모리타니, 토고 등은 모두 풍부한 자연과 자원, 푸른 광야에의 동경을 상징하고 있다.

| 에티오피아 | 기니아 | 마 리 | 모리타니 | 토 고 |

아프리카의 국기색

국가별 선호색과 혐오색

구 분	선 호 색	혐 오 색
백 색	대한민국, 이스라엘, 스위스, 그리스, 멕시코	중국, 일본, 동남아, 인도(비애), 아일랜드
적 색	대한민국, 중국(계), 인도, 태국, 스위스, 덴마크, 루마니아, 아르헨티나, 필리핀, 멕시코	독일(불운), 아일랜드(영국 색채인 적, 백, 청색을 싫어함), 나이지리아(불운)
핑 크	프랑스	-
순 색	태국, 터키, 독일, 미국, 쿠바, 파키스탄, 노르웨이, 파라과이, 미얀마	모로코
다 색	볼리비아	독일, 브라질
황갈색	이탈리아	-
황 색	스웨덴	말레이시아, 시리아(죽음) 등 회교국가, 태국, 파키스탄(이교도인 바라몬교의 승복색), 아일랜드(이교도인 프로테스탄트의 색), 브라질(절망), 미국(비겁자)
녹 색	대한민국, 말레이시아, 인도, 이라크, 필리핀, 파키스탄, 아일랜드, 튀니지, 이집트, 오스트리아, 불가리아	프랑스(옛 독일의 군복), 홍콩(모자), 불가리아
청 색	대한민국, 이스라엘, 시리아, 그리스, 스웨덴, 프랑스, 벨기에, 네덜란드	중국, 이라크, 터키, 독일(검은색과 녹청색의 셔츠와 붉은 넥타이를 싫어함), 아일랜드, 스웨덴(차가움)
남 색	시리아	-
보 라	-	브라질(비애, 죽음), 페루(종교 의식에만 사용)
회 색	-	니카라과
흑 색	-	중국, 태국, 이라크(상색), 스위스, 독일 등 모든 크리스트교 국가(상색), 미국

전 세계 색상 · 디자인 선호도표

[아메리카]

국 가	선 호 색 상	기 피 색 상
과테말라	녹색, 황색, 오렌지, 청색	
멕 시 코	흑색, 군청색, 베이지, 짙은 녹색, 회색	적색
미 국	적색, 황색, 청색, 연두색, 흰색, 회색, 베이지, 핑크	흑색, 갈색
베네수엘라	황색, 적색	
브 라 질	황색, 주황, 초록, 청색	갈색, 자주색
칠 레	청색, 갈색, 핑크, 적색, 흰색, 검정색	적 · 황 · 청색 등의 배합된 색상
캐 나 다	녹색	흑색, 적 · 청 · 백 등의 결합
코스타리카	녹색, 흰색, 핑크, 자주색	흑색, 밤색, 적색, 황색, 청색
콜롬비아	커피색, 하늘색, 황토색, 녹색	적색, 흑색
파 나 마	청색, 흰색	흑색
파라과이	흰색	고동색, 초록색, 청색, 홍색
페 루	흰색, 청색, 적색, 흑색	황색, 녹색

[유 럽]

국 가	선 호 색 상	기 피 색 상
그 리 스	흰색, 청색	적색, 흑색
노르웨이	네이비 블루, 적색	녹색, 청색, 황색
덴 마 크	적색, 짙은 푸른색	짙은 노랑, 혼합 색상
독 일	흰색	검정색
러 시 아	흰색, 청색, 적색	흑색, 노랑, 보라, 오렌지색
루마니아	적색, 청색, 녹색, 보라, 핑크색	갈색, 흑색
스 웨 덴	청색, 노랑	검정색
스 위 스	적색, 갈색	–
스 페 인	적색, 황색 등 원색	분홍, 연두색
슬로베니아	녹색, 흰색	흑색, 적색
아일랜드	에메랄드 그린	청색, 적색
영 국	적색, 황색	검정색, 갈색
오스트리아	–	회색
이탈리아	청색, 진회색, 연한 파스텔 색상	원색 계통
크로아티아	청색, 적색	–
터 키	적색, 흑색, 흰색	황색
포르투갈	녹색, 적색	황색
폴 란 드	청색	녹색
프 랑 스	하늘색, 흰색, 적색	검정색, 황색
헝 가 리	흰색, 적색, 청색, 초록 등 옅은 단색상	보라, 금색, 흑색, 혼합색
네덜란드	오렌지색	사자문양

[아시아]

국 가	선 호 색 상	기 피 색 상
대 만	적색, 녹색	흑색, 황색
말레이시아	녹색, 황색, 흰색, 적색	–
방글라데시	녹색, 흰색	흑색, 황색
베 트 남	적색, 황색, 흰색, 옅은 하늘색	흑색
스리랑카	흰색, 남청색	적갈색
싱 가 폴	적색, 황색	흑색, 회색
인 도	청색, 오렌지, 핑크, 흰색	흑색
일 본	백색, 청색, 초록색, 금색, 적색 등 옅은 색상	흑색, 회색, 은색, 암탁색 계통의 색상
중 국	적색, 황색	자색, 흰색
캄보디아	흰색, 청색, 갈색	–
태 국	하늘색, 녹색, 흰색	검정색, 갈색, 보라색
파키스탄	흰색, 녹색	–
필 리 핀	적색, 흰색, 청색, 황색	흑색
홍 콩	적색, 황색	–

[아프리카]

국 가	선 호 색 상	기 피 색 상
남 아 공	청색, 연두색, 흰색	흑색, 녹색
아이보리코스트	하늘색, 초록색, 브라운	흑색, 적색
케 냐	초록색	흑색

[오세아니아]

국 가	선 호 색 상	기 피 색 상
뉴질랜드	청색, 녹색	핑크
호 주	녹색, 금색	갈색

[중 동]

국 가	선 호 색 상	기 피 색 상
U A E	흰색	흑색, 녹색
레 바 논	군청색, 흑색, 흰색	연한 초록색
모 로 코	흰색	흑색
사우디아라비아	녹색, 적색, 금색	흑색
오 만	적색 등 화려한 색상	황색
이스라엘	청색, 흰색	황색, 오렌지색, 보라색
이 집 트	적색, 흑색, 녹색	흑갈색
쿠웨이트	흰색, 흑색	황색, 오렌지색, 보라색

Check Point

국제 언어로서의 안전 색채(공공시설물의 안전 표준색)

• 빨강 : 소방 기구
• 노랑 : 장애물, 위험 경고
• 녹색 : 구급 장비, 상비 의약품
• 파랑 : 장비의 수리, 주의 신호

색채 선호 원리와 유형

• 성별 선호 경향 : 남성 – 파랑, 비교적 어두운 색
　　　　　　　　　 여성 – 다양하며 밝고 맑은 색
• 연령별 선호 경향 : 어린이 – 노랑 → 흰색 → 빨강 → 주황 → 파랑 → 녹색 → 보라순
　　　　　　　　　　 어른 – 파랑 → 빨강 → 녹색 → 흰색 → 보라 → 주황 → 노랑순
• 자동차 선호 경향 : 대형차 – 검정색 중심으로 어두운 색
　　　　　　　　　　 소형차 – 밝고 경쾌한 색
• 자동차 브랜드별 선호 색채 : 페라리 – 속도감의 상징, 스포츠카 – 빨강
　　　　　　　　　　　　　　　 재규어 – 고급 세단의 상징 – 메탈릭 청색, 은색
　　　　　　　　　　　　　　　 뉴비틀 – 귀여운 이미지 – 노랑, 테크노그린

사회 · 문화 정보로서의 색

• 동양 문화권 : 황색(노랑)이 신성한 태양색으로 간주되고 힌두교와 불교에서 신성시되는 종교색이며, 중국에서는 왕권을 대표한다.
• 서양 문화권 : 기독교와 천주교에서 청색은 하느님과 마리아를 연상하고, 녹색은 녹색인간(green man) 신화로 영혼과 자연의 풍요를 상징한다. 노랑은 유다의 색으로 겁쟁이 배신자를 상징하고, 흰색은 순결을 상징한다. 청색은 서구 문화권의 영향을 받은 대부분의 국가에서 가장 선호하는 색으로, 세계 공통적 선호 현상을 청색의 민주화(Blue Civilization)라고 한다.

스페인 화가 마시프의 '최후의 만찬'에서 배신자 유다가 노란 옷(우측 끝)을 입었다. 기독교에서는 노란색이 기피색이었고, 제2차 대전 중 유태인은 노란 띠나 표지를 달고 혹독한 박해를 받았다.

04 색채의 기능

4-1 색채 조절

색채 조절이란 색을 개인적인 기호에 의해서 건물, 설비, 집기 등에 사용하는 것이 아니라, 색 자체가 가지고 있는 심리적 · 생리적 · 물리적인 성질을 이용하여 인간의 생활인 작업의 분위기, 또는 환경을 쾌적하고 능률적으로 만들기 위해 색이 가지고 있는 기능이 발휘되도록 조절하는 것이다.

어떤 목적에 의한 색의 기능적 사용과 환경에 따른 계획적인 채색, 색채 관리, 색채 조화 등도 색채 조절에 포함된다.

색채 조절은 심리학 · 생리학 · 색채학 · 조명학 · 미학 등에 근거를 두고 색을 과학적으로 선택하여 계획한 것으로, 미적 효과나 선전 효과를 겨냥하여 감각적으로 배색하는 장식과는 그 의미가 다르다. 장식적인 색은 개인의 취향에 따라 결정하지만, 색채 조절에 의한 기능적인 색 선택은 객관적으로 정해진다.

1 색채 조절의 3요소

① **명시성** : 시각의 정상 상태를 보장하며 불필요한 긴장을 풀어주고 피로를 감소시킨다.

② **작업 의욕** : 쾌적하고 활동적인 환경 조성으로 작업 의욕을 향상시킨다. 명도가 높은 색은 약동적인 분위기를 조성하나 채도가 높은 색은 자극적이므로 좋지 않다. 작업 의욕을 고취시키는 색상은 녹색 계열이다.

③ **안전** : 활동에 지장과 차질을 주지 않고 위험을 방지하여 안전을 기하는 색채 효과이다. 색채의 주목성 · 명시성을 높여 주의를 환기시키는 조절 방법이다. 1940년 미국규격협회에서 안전색의 규정을 설명하고, 1940년 I.S.O에서 안전 색채를 선택하였다. 안전 색채는 R(빨강), YR(주황), YG(연두), B(파랑), W(흰색), P(보라)이다.

• 색채 조절의 3요소 : 명시성, 작업 의욕, 안전

② 색채 조절의 목적

생활을 보다 합리적이고 능률적으로 활용하기 위한 목적으로 색의 기능을 최대한 살리는 것을 말한다.

① 눈의 피로감을 감소시켜 능률 향상과 생산성을 높인다.

② 생활의 활력소를 줄 수 있다.

③ 눈에 잘 띌 수 있다.

④ 위험성을 감소시켜 안전도를 높인다(사고, 재해를 감소시킴).

③ 색채와 장소

① **주택** : 정신 위생과 생산성을 높이기 위해 계절, 용도, 목적에 맞게 색채를 조절한다. 천장을 벽과 같은 색조로 배색할 경우에는 벽보다 밝은 색으로 하며, 거실은 경쾌하고 밝은 색조가 효과적이다.

② **학교** : 명랑하고 밝은 색을 주조로 하며, 교실은 연한 청색이나 녹색 등으로 눈의 피로감을 덜어주고 차분한 이미지를 주어야 한다.

③ **사무실** : 깔끔하고 깨끗한 이미지와 함께 눈의 피로감을 주지 않는 연한 계통의 색으로 밝게 처리하며 조명에도 신경을 쓴다.

④ **병원** : 청결하고 안정감 있는 색조를 사용하고, 수술실의 벽면은 청록을 사용하여 눈의 피로감을 덜어주는 색채 조절이 필요한다.

⑤ **교통기관** : 안전을 우선으로 하며, 색채의 명시도와 주목성을 고려해야 한다. 그러므로 명도와 채도가 높은 색을 사용하고, 환경과도 조화를 이루어야 한다.

④ 색채 관리

색채 관리란 색채의 통합적인 활용 방법으로, 생산된 제품에 잘 어울리고 사용자로 하여금 만족할 수 있도록 색채를 계획하여 제작하는 여러 단계의 체계를 말한다.

색채 관리의 주된 대상은 공업 제품이며, 그 위에 색채 재료, 인쇄, 도료, 염색, 컬러 TV, 사진, 영상 등이 있다.

■ **색채 관리의 진행 순서**
색의 설정 → 발색 및 착색 → 검사 → 판매
이 순서는 순환함으로써 좋은 색을 만들어 낸다. 색채 관리를 함으로써 계획한 색채를 과학적이고 경제적으로 제작할 수 있으며, 사용자의 요구와 목적에 맞는 결과를 가져올 수 있다.

 4-2 안전 색채

안전 색채란 색의 상징성을 이용하여 공공장소에서 재해 방지와 구급 체계 시설에 사용되고 있는 색채이다. 안전 색채는 색채 조절의 일부분으로 위험한 사고를 막기 위해 도로, 공장, 학교, 병원, 광산, 철도, 항공, 항만 등의 각 분야에 폭넓게 사용되고 있다.

교통 기관에서도 안전을 기하는 방법으로, 가능한 선명하게 잘 보이는 색채를 이용하여 주의를 환기시키고 위험을 방지하는 적극적인 방법을 쓰고 있다.

[안전 색채 · 색광 선택시 고려할 사항]
- 색채로써 직감적인 연상을 일으킬 수 있는 것이어야 한다.
- 색채를 사용해 왔던 관습도 고려해야 한다(화재나 위험에는 빨강색을 사용하고, 슬플 때는 검정이나 흰색 또는 회색 등을 사용).
- 박명 효과(푸르킨예 현상)를 고려해야 한다(낮처럼 밝지도 않고 아주 어둡지도 않은 상태에서, 즉 박명시에서는 색채의 지각이 제대로 되지 못하여 회색 기미를 띄는 현상).
- 색이 쓰이는 의미가 적절해야 한다.
- 색채가 가지고 있는 흥분 작용과 침정 작용을 이용한다.

1 안전 색채 · 색광 사용 통칙

■ 안전 색채 사용 통칙(General Code of Safety Colour)

① **적용 범위** : 이 규격은 공장, 광산, 병원, 극장의 사업장 및 선박, 항공 보안 시설에서 재해 방지 및 구급 체제를 위하여 색채를 사용하는 경우의 일반 사항에 대하여 규정한다. 다만, 여기서 말하는 색채는 물체의 표면색을 의미하고 색광에 따른 것으로, 광원 그 자체의 색이나 필터에 의한 투과색 등은 포함하지 않는다. 안전 색채는 안전상 필요한 장소를 식별하기 위한 것으로서, 본래의 재해 방지 방책의 내용으로 생각해서는 안된다.

② **색채의 종류 및 사용 장소** : 안전 색채는 빨강, 주황, 노랑, 녹색, 파랑, 자주, 흰색 및 검정색의 8색으로 하고, 이 표시 사항과 사용 장소는 다음과 같다.

【2.1 빨강】
　　2.1.1 표시 사항 : 빨강은 다음 사항을 표시하는 기본색이다.
　　　　　　　방화, 멈춤, 금지
　　2.1.2 사용 장소 : 방화, 멈춤, 금지를 표시하는 것 또는 그 장소에 사용한다.
　　　　　보기 : (1) 방화 표지(화기엄금, 금연 등)
　　　　　　　　　소화전, 소화기 화재, 화약류의 표시

(2) 긴급 정지 누름단추(button), 멈춤 신호기

(3) 금지 표시

비고 : 빨강을 잘 보이게 하기 위하여 흰색을 곁들여 사용한다.

【2.2 주황】

2.2.1 표시 사항 : 주황은 다음 사항을 표시하는 기본색이다.

위험

2.2.2 사용 장소 : 재해, 상해를 일으키는 위험성이 있는 것을 표시하는 것 또는 그 장소에 사용한다.

보기 : 위험 표지

보호 상자 없는 스위치 또는 그 상자 안면, 노출 기어의 안면

비고 : 주황을 잘 보이게 하기 위하여 검정색을 곁들여 사용한다.

【2.3 노랑】

2.3.1 표시 사항 : 노랑은 다음 사항을 표시하는 기본색이다.

주의

2.3.2 사용 장소 : 충돌, 추락, 걸려서 넘어지기 쉽거나 위험성이 있는 것 또는 그 장소에 사용한다.

보기 : 주의 표지

기중기의 고리, 낮은 들보, 충돌의 위험이 있는 기둥, 웅덩이나 그 가장자리, 상면(床面)의 돌출물, 층계의 틈, 도로상의 추월 금지선

비고 : 노랑을 잘 보이게 하기 위하여 검정을 곁들여 사용한다.

특히 주의의 식별을 높이기 위하여 띠모양의 검정 사선을 곁들여 사용한다. 이때 조명 등의 관계에서 동일한 목적으로 노랑 대신에 흰색을 사용하여도 좋다.

명시성을 이용한 도로표지판

【2.4 녹색】

2.4.1 표시 사항 : 녹색은 다음 사항을 표시하는 기본색이다.

안전, 진행, 구급, 구호

2.4.2 사용 장소 : 위험이 없는 것, 또는 위험 방지나 구급에 관계가 있는 것 또는 그 장소에 사용한다.

보기 : (1) 대피장소 및 방향을 표시하는 표지, 비상구를 표시하는 표지

안전지도 표지

(2) 진행신호기

(3) 구급상자, 구급기구 상자, 들것의 위치, 구호소의 표지

비고 : 녹색을 잘 보이게 하기 위하여 흰색을 곁들여 사용한다.

【2.5 파랑】

2.5.1 표시 사항 : 파랑은 다음 사항을 표시하는 기본색이다.

조심

2.5.2 사용 장소 : 아무렇게나 다루어서는 안되는 것, 또는 그 장소에 사용한다.

　　　보기 : 수리 중 또는 운전 휴식 장소를 표시하는 표지, 스위치 상자의 바깥면

　　　비고 : 파랑을 잘 보이게 하기 위하여 흰색을 곁들여 사용한다.

【2.6 자주】

2.6.1 표시 사항 : 자주는 노랑을 바탕으로 하여, 다음 사항을 표시하는 기본색이다.

　　　　　　방사능

2.6.2 사용 장소 : 방사능 표시로서 방사능이 있는 것 또는 그 장소에 사용한다.

　　　　　　부근

　　　보기 : (1) 방사성 동위원소 사용 및 작업실 또는 방사선 발생 장치 사용실의 출입구 또는 그 부근

　　　　　　(2) 방사성 폐기물, 보관 설비 및 용기

　　　　　　(3) 방사성 오염물질 소각로 또는 주의

　　　　　　(4) 배기구 또는 그 부근 및 배기 정화 장치, 배기관의 표면

　　　　　　(5) 방사성 동위원소 저장실의 출입구 또는 부근

　　　　　　(6) 방사성 동위원소 용기

　　　　　　(7) 배기 정화 탱크와 표면, 배액 처리 장치 및 배수관에는 지상에 노출한 부분의 표면, 그
　　　　　　리고 전 설비의 주의

　　　　　　(8) 방사성 오염물의 매몰 장소

　　　　　　(9) 기타 원자력 원장이 정하는 장소

【2.7 흰색】

2.7.1 표시 사항 : 흰색은 다음 사항을 표시하는 기본색이다.

　　　　　　통로, 정돈

　　　　　　또, 흰색은 빨강, 녹색, 파랑, 검정을 잘 보이게 하기 위하여 보조적으로 사용한다.

　　　보기 : 통로 표지

　　　　　방향 표지

　　　　　정돈 및 청소를 필요로 하는 것 또는 그 장소에 사용

2.7.2 사용 장소 : 통로의 표시, 방향표시, 정돈 및 청소를 필요로 하는 것 또는 그 장소에 사용한다.

　　　보기 : (1) 도로의 구획선 및 방향선과 방향 표지

　　　　　　(2) 폐품을 버리는 곳

　　　　　　(3) 보조색의 보기(방향을 표시하는 화살표, 방향 표지의 글자)

　　　비고 : 통로에 사용하는 흰색이 잘 나타나지 않을 때에는 노랑을 사용하여도 좋다.

【2.8 검정】

2.8.1 표시 사항 : 검정은 주황, 노랑, 흰색을 잘 나타나게 하기 위하여 보조적으로 사용한다.

2.8.2 사용 보기 : 방화 표지의 화살표, 주의 표지의 띠모양, 위험 표지의 글자

③ **색의 지정** : 안전 색채를 사용하는 색은 일반적으로 다른 물체의 색과 용이하게 식별되고, 컴 컴할 때나 통상의 인공 조명에서도 비교적 알아보기 쉽고, 또 색감각 이상자에게 오인 · 혼동 의 위험이 적은 것을 선택하며, 동시에 색재(色材)의 성능을 고려하여 다음과 같이 지정한다.

색의 지정

색이름	기 준 색		허 용 차		
			H	V	C
빨 강	5R	4/13	±2		
주 황	2.5YR	6/13			11 이상
노 랑	2.5Y	8/12			10 이상
녹 색	2G	5.5/6		±0.5	
파 랑	2.5PB	5/6	±2.5		±2
자 주	2.5RP	4.5/12			8 이상
흰 색	N	9.5		9 이상	
검 정	N	1.5	−	2 이하	0.5 이하

* 비고 : (1) 위 표의 색은 KS A 0062(색의 3속성에 의한 표시 방법)에 따라 표시한 것으로 표준광 C에 따른다.
 (2) 위 표의 색이름은 KS A 0011(색이름)에 따라 표시한 것이다.

[관련 규격] KS A 0062 (색의 3속성에 대한 표시 방법)

　　　　　　KS A 0011 (색이름)

④ **색의 사용 방법** : 안전 색채가 쉽고 바르게 보이도록 하기 위하여 다음 사항에 유의한다. 또 전 체의 색채 계획을 고려하여 남용을 피하고, 필요한 장소에 작은 면적으로 사용하는 것이 좋다.

• 장소의 선정

• 주위의 상태

• 조명

• 보전

2 우리나라 산업규격의 안전 색광

■ 안전 색광 사용 통칙(General Rules of Colourde Light for Safety)

① **적용 범위** : 이 규격은 공장, 광산, 병원, 극장 등의 사업장 및 차량 선박에 있어서 재해방지 를 위하여 빛(여기서 말하는 빛(색광)은 광원 그 자체의 색광 및 착색 유리 등에 투과된 색광) 을 사용할 때의 일반 사항에 대하여 규정한다.

② **안전 색광의 종류** : 빨강, 노랑, 녹색, 자주 및 흰색의 5색광으로 한다.

③ **안전 색광의 표시 사항과 사용 장소**

【3.1 빨강】

　3.1.1 표시 사항 : 빨강은 다음 사항을 표시하는 기준색이다.

　　　　　　　　멈춤, 방화, 위험, 긴급

　3.1.2 사용 장소 : 멈춤, 방화, 위험 및 긴급을 표시하는 것, 또는 그 장소에 사용한다.

　　　　　　　(1) 멈춤

　　　　　　　　보기 : 신호등의 '멈춤' 색광

　　　　　　　(2) 방화

　　　　　　　　보기 : 소화전, 소화기, 화재 경보기, 기타 소방용 등의 소재를 표시하는 빨간등

　　　　　　　(3) 위험

　　　　　　　　보기 : 도로공사 중의 빨간 램프

　　　　　　　　　　　일반 차량의 빨간 꼬리등

　　　　　　　　　　　일반 차량의 전·후방에 적재물이 튀어나왔을 때 그 선단에 붙이는 빨간 램프

　　　　　　　　　　　화약 등 위험물 탑재 차량의 빨간 램프

　　　　　　　　　　　항내 열차의 꼬리등, 항내 위험의 염려가 있는 장소의 빨간 전등

　　　　　　　　　　　TV탑, 기타 항공 장애물의 빨간 장해등

　　　　　　　(4) 긴급

　　　　　　　　보기 : 긴급 자동차에서 사용하는 빨간등

　　　　　　　　　　　긴급 정기 누름 단추(button)의 소재를 표시하는 빨간 색광

　　　　　　　　　　　긴급 사태를 통보하거나 또는 구조를 청하는 발광 신호

【3.2 노랑】

　3.2.1 표시 사항 : 노랑은 다음 사항을 표시하는 기준색이다.

　　　　　　　　주의, 회전

　3.2.2 사용 장소 : 주의를 촉구할 필요가 있는 것, 또는 그 장소에 사용한다.

　　　　　보기 : 신호등의 '주의, 환전' 색광

　　　　　　　　건널목에서 열차의 진행 방향을 표시하는 노란 표시등

【3.3 녹색】

　3.3.1 표시 사항 : 녹색은 다음 사항을 표시하는 기준색이다.

　　　　　　　(1) 안전

　　　　　　　(2) 진행

　　　　　　　(3) 구급

　3.3.2 사용 장소 : 안전, 진행 및 구급에 관계 있는 것 또는 그 장소에 사용한다.

　　　　　　　(1) 안전

　　　　　　　　보기 : 광산, 항도의 대피소를 표시하는 녹색 전등

　　　　　　　　　　　비상구를 표시하는 색광

　　　　　　　(2) 진행

　　　　　　　　보기 : 신호등의 '진행' 색광

(3) 구급

보기 : 구급 상자, 보호기구 상자, 들것, 구호소 및 구급차 등의 위치를 표시하는 색광

【3.4 자주】

3.4.1 표시 사항 : 자주는 다음 사항을 표시하는 기준색이다.

(1) 유도

(2) 방사성 물질

3.4.2 사용 장소 : 방사성 물질의 저장 장소, 항공기의 지상 유도 및 차량을 유도하는 것 또는 그 장소에
사용한다.

보기 : 비행장의 유도 도로 등 주차장의 방향 및 소재를 표시하는 색광, 방사성 물질의 저장 장소
를 표시하는 색광

【3.5 흰색】

3.5.1 표시 사항 : 흰색은 보조색으로 문자, 화살표 등에 사용한다.

3.5.2 사용 장소

보기 : 색광 표시의 문자 및 화살표 (그림 참조)

④ **색도 범위** : 안전 색광에 사용하는 색광은 일정한 거리에서 쉽게 알아볼 수 있고, 또한 색감각
이상자에게도 오인·혼동할 염려가 적은 것을 선택한다. 광원 그 자체의 색 및 투과광의 색도
범위는 다음 표에 따른다. 다만, 자주에 렌즈성이 주어졌을 때에는 2색상이 없어야 한다.

광원의 색 및 투과광의 색도 범위

색의 종류	색 도 범 위	
	색의 한계	방 정 식
빨 강	흰색 방향 노랑 방향	$y = -0.790x + 0.843$ $y = 0.002x + 0.333$
노 랑	빨강 방향 흰색 방향 녹색 방향	$y = 0.259z + 0.247$ $y = -0.863x + 0.898$ $y = 0.624x + 0.125$
녹 색	노랑 방향 흰색 방향 파란 방향	$y = -0.790x + 0.843 = -0.173y + 0.391$ $y = 0.650y$ $y = 0.500x + 0.500$
청 자	녹색 방향 흰색 방향 보라 방향	$y = 0.827x + 0.058$ $y = x + 0.400$ $y = 0.485x + 0.172$
흰 색	노랑 방향 파랑 방향 보라 방향 녹색 방향	$x = 0.500$ $x = 0.350$ $y = y^0 - 0.010$ $y = y^0 + 0.010$

* 비고 : x, y는 KS A 0061(색의 X, Y, Z계에 의한 표시 방법)에 규정하는 색도 좌표이다. y^0는 검정 물체 반사의 y좌표이다.

⑤ **안전 색광의 사용 방법** : 안전 색광은 쉽게 또한 정확하게 볼 수 있도록 하기 위하여 주위의 밝음 및 다른 색광과의 관계를 고려하여, 다음 점에 유의하여 필요한 장소에 중점적으로 사용하는 것이 좋다.

- 장소의 선정
- 주위의 상황
- 보전

Check Point

안전 색채의 개관

색 명	기준색	의 미	사용 대상 및 장소	사 용 별
빨 강	5R 4/13	소 방 정 지 금 지	방화, 정지 표시	방화 표식, 소화전 소방 기구, 경보기 통행금지, 출입금지 표시
주 황	2.5YR 6/13	위 험	직접적인 재해가 있는 곳	기계 안전 커버 위험 표시, 노출된 스위치
노 랑	2.5Y 8/12	주 의	충돌, 추락, 위험 부위	주의 표시, 돌출 부위 계단의 위험 요소
녹 색	5G 5.5/6	안 전 구 급	위험이 있는 곳 구급과 관계 있는 기구	대피 장소, 대피 출구, 비상구, 구호 기구 (응급 센터나 치료 장비)
자 주	2.5M 4.5/12	방사능	방사능 표시 방사능 위험이 있는 곳	방사능 물질을 저장 · 취급하는 곳
흰 색	N-9.5	통 로 정 돈	도로, 방향 표시	도로 구획선 보조선으로 방화, 안전주의 표시의 문자색
검 정	N-1.5			주의, 위험 표시의 문자색

＊비고 : 빨강은 방화 · 금지 · 정지 · 고도의 위험 · 긴급, 주황은 위험 · 항해 · 항공의 보안 시설, 노랑은 주의 · 명시, 초록은 안전 · 피난 · 위생 · 구호 · 진행, 파랑은 지시 · 경계, 남보라는 유도, 붉은 보라는 방사능(노랑과 배색), 흰색은 통로 · 정돈 · 문자 · 화살표의 색, 검정은 문자 · 기호 · 화살표의 색 · 다른 색을 돋보이게 하는 보조색

[적용 범위]
KS에 안전 색채 사용의 범위는 다음과 같다.
- 사업장 – 공장 · 광산 · 건설 작업장 · 학교 · 병원 · 극장 등
- 공공의 장소 – 역 · 도로 · 부두 · 공항(항공기 발착 장소를 제외)
- 교통기관 – 차량 · 선박 · 항공기 등

 ## 4-3 색채와 능률

색채는 인간의 생활, 기업의 활동, 작업 환경 등에 쾌적하고 능률적으로 색채가 지니는 심리적·물리적 성질을 활용할 수 있다.

색채 사용이 미적이 아닌 기능적인 관점에서 고려되기 시작한 것은 1920년대 중반부터 비롯되어 생활 환경을 구성하는 건물, 차량, 기구, 의복, 상품 등에 물체색과 색광을 선택하고 투여하는 색채 공학이 연구되었다(색채 공학은 생활 환경을 구성하는 대상의 색채 기능과 성질에 가장 합리적인 법칙을 찾아내는 것이다).

■ 색채의 능률적인 활용

① **환경색** : 환경색으로서의 벽은 온화하고 밝은 한색 계통인 엷은 청록이나 난색 계통인 아이보리색 등 눈을 편하게 하는 색, 천장은 아주 엷은 색이나 백색, 벽의 아랫부분은 윗부분과 같은 색상으로 약긴 어두운 색, 기계의 작업부는 밝은 색으로 작업 재료나 윗벽과 반대의 색, 일반부는 아랫벽에 밝은 색을 섞어서 녹색 또는 회색, 대형의 선반은 벽과 같게 하고 또 작은 선반은 기계에 맞추어서 한다.

② **안전색** : 안전색으로서는 노랑은 경계를 나타낸다. 검정 사선을 넣어서 위험 장소에, 주황은 위험물의 명시에, 녹색은 구호용품 등에 쓰이며, 빨강은 방화용구에, 흰색은 통로의 표시에 사용된다.

③ **상품색** : 제품의 색채에 대해 재료의 선정이나 시험, 측색, 완성된 색채의 좋고 나쁨의 판정, 색견본에 대한 한계 허용 범위의 지시, 색채의 통계 및 정리 등을 한다.

상품 색채를 개발하는 과정에는 각 부문의 색채 담당자가 횡적으로 연결됨은 물론, CEO에서부터 공장, 영업부, 넓게는 소비자에 이르기까지 모두 참여하여 회사는 물론 소비자도 충분히 만족할 수 있는 좋은 색을 도입할 수 있도록 한다.

▣ **색이 주는 심리적 효과**

색은 인간의 기분이나 느낌에 두드러진 영향을 줄 수 있다. 어떤 색은 인간의 마음을 차분하게 만들어 줄 수 있는가 하면, 어떤 색은 정신활동을 자극하기도 한다. 뇌하수체로 흘러가는 컬러 에너지가 균형을 이루어야 신진대사와 감정의 균형이 이루어질 수 있는데, 이렇게 되면 스트레스, 긴장, 분노, 우울증 등을 완화시킬 수 있다.

특정색은 고독감, 좌절감 그리고 슬픔을 처리하는 데 도움을 주기도 한다. 컬러는 인간의 무의식과도 직접적인 연관을 갖고 있어, 컬러를 사용함으로써 문제를 깊은 수준까지 분석하고 처리할 수 있다.

2 색채와 작업 능률

① 유니폼의 색채

유니폼은 그 옷을 입게 될 사람들의 다양한 체형, 치수, 안색 등을 고려하여 가능한 중간색 계통으로 디자인하는 것이 좋다. 독특하고 강렬한 색상은 넥타이, 스카프, 단추 또는 모자 같은 액세서리에 사용하는 것이 효과적이다. 강렬한 색들은 주로 작은 부분에 사용하는 것이 좋다.

유니폼에 잘 어울리는 색

② 비즈니스 복장의 색채

어두운 색의 수트는 전 세계적으로 비즈니스 복장에 적합한 것으로 알려져 있다. 비즈니스를 할 때에는 검정색 수트를 입음으로써 자기 존재의 유력성을 나타내는 데 효과가 있다. 비즈니스가 주로 협조나 협상에 관련된 것이라면, 검정보다는 남색이나 짙은 파란색으로 된 옷이 적합하다. 짙은 파란색의 옷은 권위를 증진시켜 주기도 하지만, 공정하고 성실하다는 메시지를 전해주기도 하기 때문이다.

베이지 또는 황갈색처럼 연하면서도 채도가 낮은 색은 친근함을 느끼게 하므로, 대인 접촉이 많은 일을 하는 사람들에게 효과적이다. 조용하거나 내성적인 사람은 진한 파란색이나 금빛이 가미된 갈색의 옷이 효과가 있다.

비즈니스 복장에 잘 어울리는 색

③ 악센트 컬러의 사용 방법

일하는데 필요한 조건을 따르면서 자신만의 개성과 정체성을 표현하려면 선명하고 튀는 컬러들은 액세서리에 악센트로 사용하는 것이 좋다. 역동적인 느낌을 주는 컬러는 강연이나 공연을 할 때 이상적이며, 자극을 주는 효과가 있다.

여러 가지 직업에 알맞은 색

직 업	색 상	관 련 효 과
화가, 디자이너	연보라 주 황 녹 색	영감 창조성 도모 통찰력, 직관력 향상
작가, 기자, 기타 대중매체 종사자	선명한 파랑 금빛 노랑	영감 창조성, 자기 표현력 증강
교사, 과학자, 의사, 간호사, 기타 치료사	짙은 노랑	봉사심, 이해심 고취
성직자, 변호사, 공무원, 정치인	짙은 파랑, 자주	자비심, 봉사심 고취
회계사, 통계학자, 창고 관리인	청녹색	사업적 능력 향상
운동선수, 군인, 농부, 정원사, 기타 야외 근무자	선명한 빨강	에너지, 인내력 배강
임산부	연한 녹색, 은색	정서적 안정

❸ 휴식과 색채

여가 시간에는 해방감을 줄 수 있는 옷을 입는 것이 좋다.

편안하게 휴식을 취하고 그 날의 스트레스를 해소하는 데 도움을 주는 차분한 컬러가 적합하다. 일과 후에 외출을 할 때는 그날 저녁에 필요한 더 많은 에너지와 활력을 주기 위해서 빨강이나 주황색 같이 진하거나 따뜻한 색의 옷을 입는 것이 효과적이다.

편안함을 느끼게 해 주는 색(주황 계통)

section 05 색채와 치료

 5-1 색채 치료(Color Therapy)

1 색채 치료의 정의

색채 치료는 색채를 사용하여 물리적 · 정신적인 영향을 주어 환자의 상태를 호전시키기 위한 조치를 말한다. 색채 치료로 벽, 옷, 생필품 등의 물체색을 비롯하여 광원의 색을 이용하는 광원 색이 사용된다.

2 색채 치료 방법

① 환자로 하여금 의식적으로 색을 보게 하는 방법이다.
② 환경적으로 적용하여 반의식적으로 생활 공간에 살게 하는 방법이다.
③ 색채 고유의 파장 특성으로 물리적인 영향을 가하는 방법이다.

3 색채 치료 효과

① 색채는 예술 치료의 한 영역으로 인간의 질병에 탁월한 치료 효과를 가져오기도 한다.
② 색상에 의해 영향을 받는 감정 효과 중에서 흥분과 침정의 경우, 난색 계열의 고채도 색은 흥분감을 유도하고 한색 계열의 저채도 색은 침정되는 느낌을 주므로, 고혈압 환자에게는 한색 계열, 저혈압 환자에게는 난색 계열로 치료를 유도한다.
③ 자연의 색인 초록은 마음의 평화와 안정을 주어 피로 회복에 크게 효과가 있어 현대인에게 유행하는 각종 질병으로부터 예방하는 측면에서 '그린샤워'가 권장된다.
④ 마젠타는 우울증과 노이로제 같은 정신 불안 증세에 효과가 있으며, 월경불순 등과 같은 여러 증상에도 효과가 있다.

색채와 치료 효과

색 상	연상과 상징	치료 효과
자주 (마젠타) B+R	애정, 연애, 창조, 술, 코스모스, 복숭아	우울증, 저혈압, 노이로제, 월경불순
연지(핑크)	열정, 요염, 환희, 우애, 핑크, 입술, 연지, 루비	빈혈, 누런 피부, 강한 자극제, 발정제
빨강 R	열렬, 더위, 열, 위험, 혁명, 분노, 일출, 크리스마스	노쇠, 빈혈, 무활력, 방화, 정지
주황(오렌지) R+1/2C	원기, 적극, 희열, 만족, 건강, 광명, 가을, 약동, 하품, 초조	강장제, 무기력, 저조, 공장의 위험 표지, 공작물의 주요 부분색
노랑, 황 R+G	희망, 광명, 팽창, 접근, 가치, 대담, 경박, 천박, 냉담, 금발, 바나나	염증, 신경계, 완화제, 피로 회복, 방부제, 공장, 도로의 주의 표시
연두 1/2R+G	잔디, 위안, 친애, 젊음, 신선, 초여름, 야외, 유아, 생강, 새싹, 자연	위안, 피로 회복, 따뜻함, 강장, 방부, 골절
초록 G	엽록소, 안식, 평화, 안정, 중성, 천기, 이상, 평정, 지성, 건실, 소박, 여름	안전색, 중성색, 피로 회복, 해독
청록 G+1/2B	이지, 냉정, 유령, 죄, 심미, 질투, 찬바람, 바다, 깊은 산림	이론적인 생각의 추진, 기술 상담실의 벽
시안(cyan) G+B	서늘함, 인내, 우울, 소극, 냉담, 고독, 비오는날, 불안, 하늘, 물색, 투명, 얼음	격정을 식힘, 침정 작용, 종기, 마취성
파랑 1/2G+B	차가움, 심원, 명상, 냉정, 영원, 성실, 바다, 호수, 푸른눈, 푸른옥, 푸른새	눈, 신경의 피로 회복, 침정제, 염증, 피서, 맥박을 낮추는 것
청자, 남색 B	숭고, 천사, 냉철, 심원, 무한, 영원, 신비	정화, 살균, 출산
보라 B+1/2R	창조, 예술, 신비, 우아, 고가, 위엄, 공허, 실망, 부활제, 상품, 신전, 신성	중성색, 예술감, 신앙심 유발

4 색채별 치료 효과(C. G. Sander의 색채 처방)

① 신경증과 색채

- 신경통 : 관자놀이, 안면, 귀 및 기타 통증을 느끼는 부위에 파란빛을 조사한다.
- 중풍 : 머리에 파란빛을 조사한다. 마비된 부위에는 노란빛을, 태양신경총에는 붉은빛을, 척추에는 노란빛을 조사한다.
- 좌골신경통 : 장딴지 및 기타 통증을 느끼는 부위에 파란빛을 조사하고, 요추 부분에는 파란빛을 조사한 다음, 잠깐동안 노란빛을 조사한다.
- 히스테리 : 머리, 태양신경총 및 복부에 파란빛을 조사한다.

- 경련 : 머리 및 척추에 파란빛을 조사한다.
- 졸도 : 이마에 파란빛을 조사한다.
- 신경염 : 통증을 느끼는 부위 및 척추에 파란빛을 조사한다.
- 간질 : 머리, 척추 및 태양신경총에 파란빛을 조사한다.

② **심장 및 순환계 질환** (자극을 주려면 **빨간빛**을 조사하고, 진정시키려면 **파란빛**을 조사한다)

- 심계항진 : 심장 부위에 빨간빛을 잠시 조사하고, 태양신경총에는 붉은빛을 조사한다.
- 갑상선부종 : 염증을 일으키지 않았을 경우라면 빨간빛과 노란빛을 조사한다. 다음에는 파란빛을 조사하는 것이 좋다.
- 류마티스 : 염증이 생겼을 때는 파란빛을 조사해야 한다. 그렇지 않을 경우에는 빨간빛이나 노란빛을 조사하고, 특히 자줏빛을 조사한다. 파란빛은 통증을 완화한다. 노란빛은 척추에서 나오는 신경들과 장을 자극하는 경향이 있다.
- 관절염 : 빨간빛을 잠시 조사하고, 파란빛을 충분히 조사한다.

③ **호흡기 질환**

- 결핵 : 가슴에 노란빛을 조사하고 때에 따라서 붉은빛을 조사한다. 붉은빛을 조사하면 경부가 자극을 받을 수도 있다. 보랏빛은 결핵의 간상균을 박멸한다.
- 천식 : 노란빛을 인후와 가슴에 교대로 잠깐씩 조사한다.
- 기관지염 : 염증을 가라앉히려면 파란빛을 조사한 다음, 노란빛을 잠깐동안 조사한다. 경부에는 붉은빛을 조사한다.
- 늑막염 : 파란빛을 조사한다.
- 코감기 : 파란빛과 노란빛을 순서대로 조사한다.
- 디프테리아 : 발병 부위와 태양신경총에 파란빛을 조사한다. 노란빛을 조사하면 경부가 자극된다.
- 백일해 : 노란빛과 파란빛을 교대로 조사한다.

④ **소화기 질환**

- 위염, 구역질, 소화불량 : 염증이 생겼을 때에는 파란빛을 조사한다. 붉은빛은 위에 좋다. 초록빛은 통증을 가라앉힌다.
- 간기능 저하 : 붉은빛 또는 노란빛을 조사한다.
- 설사 : 복부에 파란빛을 조사한다.
- 변비 : 결장 및 복부에 노란빛을 조사한다.
- 신장 질환 : 신장염은 파란빛으로 치료될 수 있다.
- 신장 기능 저하 : 노란빛 또는 빨간빛을 조사한다.
- 방광염 : 파란빛을 조사하는 사이사이에 노란빛을 잠깐씩 조사한다.

⑤ 피부 질환
- 습진 : 붉은빛을 조사하거나 자줏빛과 파란빛을 같이 조사한다. 또는 파란빛만 조사해도 된다.
- 단독 : 붉은빛과 파란빛을 교대로 조사한다.
- 옴, 백선 : 파란빛에 자주빛을 첨가하여 조사한다.
- 타박상, 화상 : 파란빛을 조사한다.

⑥ 열 병
- 장티푸스 : 머리와 복부에 파란빛을 조사한다. 변비가 생길 경우에는 창자 부위에 노란빛을 조사한다.
- 천연두, 성홍열, 홍역 : 열을 내리려면 빨간빛과 노란빛을 파란빛과 교대로 조사한다.
- 말라리아 : 열이 나는 상태에서는 파란빛을 조사하고, 오한을 느끼는 상태에서는 노란빛과 자줏빛을 조사한다. 머리에는 계속해서 파란빛을 조사해야 한다.
- 황열병 : 변비가 생기는 것을 막으려면 머리에 파란빛을 조사하고, 창자 부위에는 노란빛을 조사한다.

⑦ 안질 및 귀의 질환
- 눈에 염증이 생겼을 때는 파란빛을 조사하여 치료한다.
- 경부와 소뇌 부위에 붉은빛을 조사한다.
- 시신경이 퇴화되었을 경우에는 붉은빛, 또는 붉은빛을 첨가한 파란빛을 조사하여 시신경을 자극한다.
- 귀머거리의 경우에는 노란빛을 조사하는 것이 좋다. 빨간빛은 혈액의 순환을 돕는다. 파란빛은 어떤 종류의 염증에도 조사할 수 있다.

⑧ 암
- 센더는 초록빛을 보랏빛 및 붉은빛과 교대로 조사하는 것이 좋다고 한다. 파란빛은 통증과 긴장을 줄여주기 위해 사용된다.
- 아이델은 치료를 시작할 때와 끝마칠 때 초록빛을 조사하여 처방한다. 초록빛 다음에는 선명한 남색빛을 조사하고, 그 다음으로는 노란빛과 자줏빛을 조사한 다음 초록빛을 조사한다. 주황빛과 붉은빛은 거의 사용되지 않았다.

⑨ 기타의 질환
- 색채병리학자들은 파란빛이 화상, 두통 및 피로감을 치료하는 특효가 있다고 생각한다.
- 남색빛은 구토와 치통을 치료하는 데 쓰인다.
- 마젠타의 빛은 남성의 발기불능과 여성의 불감증을 치료하는 데 처방된다.
- 자줏빛은 불면증의 치료에 특효가 있다.

- 다홍빛은 우울증을 치료하는 데 쓰인다.
- 주황빛은 탈모증과 복통의 치료에 적용된다.
- 노란빛은 기억력 감퇴의 치료에 좋다.
- 연한 노란빛은 가슴앓이의 격통을 없애 준다.

5 병실의 색채 계획

입원실은 병증에 따라 적절하게 배색하는 것이 좋으며, 일반적으로 회복기에는 밝은 조명의 난색을 사용하고 만성환자는 어두운 조명의 한색을 사용한다(크림색(먼셀 5.5Y8.5/3.5)을 병원 내부 벽면에 일반적으로 많이 사용). 병실은 대면 벽처리를 하여 한쪽 벽면을 다른 세 면보다 강한 색을 사용하면 환자가 시각과 감정의 위안을 얻을 수 있다. 베이지색은 밤색, 산호 핑크색은 구리색 등으로 강조한다.

허블 망원경으로 본 우주의 영상(아인슈타인은 우주의 공간은 에테르로 차 있다고 하고 에테르는 색채라고 하였다.)

알아두세요!

【 우리의 건강과 색채의 관계 】

- **빨 강** : 모든 컬러 중에서 가장 물질적이라고 할 수 있는 빨강은 가장 느린 진동 속도와 가장 긴 파장을 갖고 있다. 피의 색깔이기도 한 빨강은 심장과 혈액순환에 자극을 주며, 적광(赤光)은 혈압을 높여 준다. 또한 빨강은 우리 몸을 강하게 하고 적혈구를 강화하는 데 도움을 준다. 뿐만 아니라 부신(Adrenal Gland)을 자극해서 신체를 강하게 만들고, 원기를 강화시켜 주기도 한다.

- **분 홍** : 빨강보다는 자극이 덜하고, 근육의 이완을 도와준다.

- **주 황** : 성적 감각을 자극하는 주황은 소화계에 강력한 효과를 준다. 또한 비장과 허파, 췌장을 포함해서 면역 체계를 강화시키고, 체액을 분비시키는 기능을 한다.

- **노 랑** : 노랑은 두뇌를 자극하여 머리를 맑게 하며, 단호한 결정을 내리는 데 도움을 준다. 또한 일반적으로 신경계를 강화시켜 주며 운동신경을 활성화시켜 근육에 에너지를 만들어 줄 뿐만 아니라, 림프계를 움직이게 하고 소화계를 깨끗하게 해 준다.

- **초 록** : 초록은 심신을 편안하게 해 주며 심장에 좋은 영향을 준다. 또한 신체적 균형과 이완을 불러일으키고 균형을 잡게 하는 특징이 있으며, 혈액순환의 조절을 돕는다.

- **파 랑** : 인후 및 갑상선과 연관이 있는 파랑은 마음을 진정시키고 가라앉히며, 차분하게 하는데 매우 효과가 크다. 청광(淸光)은 자율신경계를 평온하게 함으로써 혈압을 낮추는 효과가 있으며, 수축작용과 항염증적인 특징을 갖고 있다.

- **보 라** : 보라는 두뇌와 신경계에 영향을 끼치며, 정화 및 방부 효과가 있다. 또한 신경계를 진정시키고 땀띠나 햇볕에 탔을 경우와 같이 '열이 나는(hot)' 상태를 해소하며, 배고픔을 억제하고, 신체의 신진대사가 균형을 이루는 데에도 도움이 된다.

COLOR

7

Chapter 7

색채 마케팅

색채 마케팅의 개념

 1-1 마케팅의 원리

1 마케팅의 개념

마케팅이란 말은 1910년대에 미국에서 쓰이기 시작하였으며, 그 이전에는 상업(commerce)이나 사업(business), 그 외에 매매(buying and selling), 시장 배급(market distribution) 등의 말도 사용하였고, 오늘날의 통용어와는 별도의 용어로 쓰였다.

① AMA (미국마케팅협회) : 마케팅이란 개인이나 조직의 목표를 충족시키는 교환이 이루어지도록 가격 결정 및 아이디어 개발, 제품 서비스 등을 결정하여 이를 촉진 · 유통시키는 실천 과정이다.

② E.J. McCathy (맥카시) : 소비자 또는 고객의 필요를 예측하고, 생산자로부터 소비자의 필요를 충족시키는 상품과 서비스의 흐름을 관리함으로써 조직의 목표를 달성하려는 모든 행동의 수행 과정이다.

③ C.F. Philip Kotler (코틀러) : 선택된 고객층과 필요의 욕구를 이익 취득이란 목적으로 고객에 투입한 기업의 자원, 정책, 재활동을 분석하고 계획하며 조직 · 통제하는 것이다.

④ M.P.Mcnair (맥네어) : 마케팅이란 생활 수준의 창조와 배달이다.

⑤ Edher W. Nelson (넬슨) : 소비자 만족이라는 궁극적인 목적을 향하여 모든 노력과 주의를 기울이는 것이다. 소비자 중심으로 소비자 만족을 위한 기업 활동의 총체적 마케팅은 고객의 필요에 초점을 두어야 한다.

2 마케팅의 필요 조건

① 고객의 필요에 맞추어야 한다.
② 기업이나 제품 중심에서 소비자 중심으로 발전되어야 한다.
③ 기업의 제품 개발, 광고 전개, 설계 등의 역할을 중점적으로 진행한다.

④ 고객의 필요·충족을 통해 이윤을 창출해야 한다.

③ 마케팅 개념의 변천

마케팅은 시대의 변화와 소비자의 요구에 따라 그 개념도 많은 변화를 거치면서 발전되어 왔다.

단계별로 알아본 마케팅 발전 과정

단 계	명 칭	내 용
1	생산 지향적 마케팅	초기의 마케팅 개념으로, 제품의 생산과 유통을 강조한 마케팅이다.
2	제품 중심적 마케팅	우수한 제품을 위한 기술 개발, 품질 개선을 강조한 마케팅이다.
3	판매 지향적 마케팅	소비자의 구매 의욕이 높아지도록 판매 기술의 개선을 중심으로 하는 마케팅이다.
4	고객 지향적 마케팅	고객의 욕구 충족을 중심으로 하는 마케팅이다.
5	사회 지향적 마케팅 (그린 마케팅)	최종적인 마케팅 개념으로 고객 지향적인 개념을 확대하여, 윤리적이며 환경적인 방향을 지향하는 마케팅이다. 환경과 인간 생활의 질을 높이는 수단으로서 '그린 마케팅' 이라고 한다.

1-2 마케팅의 기능

현대 기업간의 경쟁은 상대보다 우위를 확보하여 제품 판매를 신장시켜 보다 많은 기업 이윤을 확대시키고, 경영을 안정시키는 데 그 목적이 있다. 그러므로 고객의 잠재적 욕구를 보다 정확히 파악하고, 상품을 찾는 고객에게 효과적으로 제공하여 고객의 전면적 지지를 얻는 것이 중요하다.

① **지도의 역할** : 방향 제시의 기준이 된다.
② **전략 관리 및 집행의 보조** : 관리의 도구가 된다.
③ **신규 참여자의 역할과 기능** : 내부 정보 전달의 기능이다.
④ **집행 자원을 끌어들이는 보조 수단** : 자원 획득의 근거가 된다.
⑤ **책임, 기획, 시간 할당** : 합리적인 조직의 운용이다.
⑥ **문제, 기획, 위험의 예견** : 사전 예방하고 대처할 수 있다.

■ **마케팅의 기능 요약**
마케팅은 시장 조사, 상품 계획, 가격 결정, 유통 경로 책정, 광고 선전, 판매 촉진 등의 기능을 통하여 소비자의 욕구를 충족시키며, 기업 목표인 이윤을 추구하게 된다.
① 방향 제시 기능 ② 자원 관리 기능 ③ 전략적 관리 기능 ④ 조직 운영 기능
⑤ 고지의 기능(정보 전달, 제품의 유용성, 가격) ⑥ 문제점 대처 기능

1-3 색채 마케팅의 전략

▌1 마케팅 전략의 정의

기업이 환경의 변화에 따라 마케팅 수단과 구성을 능동적으로 변화시키는 것이다.

마케팅 전략의 내용은 일정 시간 안에 달성하려는 마케팅 목표, 목표 시장, 자원의 투입 경로, 마케팅 믹스 등이 있다.

■ **마케팅 믹스**
4P(제품 : Product, 유통 : Place, 가격 : Price, 촉진 : Promotion)로 구성되며, 이것이 조화와 균형을 이룰 때 최대한의 마케팅 효과를 이룰 수 있다.

▌2 마케팅 전략의 수립

상황 분석	----	상황 분석	----	실적, 환경, 고객, 경쟁, 기업 환경 내부 분석
목표 설정	----	마케팅 목표 설정	----	시장 수요 측정 기존 전략의 평가 새로운 목표안 평가
전략 수립	----	전략 수립의 계획	----	시장 개척 검토 상품 개발 검토 생산성 증대 검토
		목표 시장의 결정	----	시장 세분화 시장별 성장성 경제성 평가
		핵심 전략의 수립	----	경쟁사비 차별적 우위점 평가
		마케팅 믹스 전략 수립	----	제품, 유통 경로, 가격, 촉진
실행 계획	----	실행 계획 수립	----	행동 일정 업무 분담

[마케팅 믹스와 4P]

❖ **마케팅 믹스의 정의**

　마케팅 믹스(marketing mix)는 기업이 표적시장에서 마케팅 목표를 달성하기 위해 사용하는 마케팅 요소들의 집합으로, 보통 4P라고 한다. 4P는 제품(Product), 가격(Price), 유통(Place), 촉진(Promotion) 수단의 결합으로 구성된다. 타깃이 되는 소비자의 욕구를 충족시키기 위해, 마케터가 통제 가능 요소인 제품·가격·유통·촉진 등의 변수를 적절히 결합하여 이를 통합시키는 계획이다.

　마케팅 관리자는 많은 마케팅 환경 요인하에서 소비자를 표적으로 하여, 마케팅 관리 요인인 제품·가격·유통·촉진을 최적의 상태로 결합하게 된다.

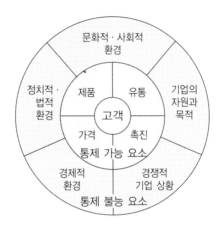

마케팅 관리자가 고려해야 할 요소

❖ **마케팅 믹스 요소(4P)**

a. 제품(Product)

　제품은 기업 경영의 성패를 좌우하는 중요한 요소가 된다. 마케터는 제품 계획을 통해 기존 제품을 개량하거나 신용도를 개발하여 지속적으로 소비자 욕구에 대응해 나가야 한다. 또한 소비자의 욕구 충족을 위한 신제품을 개발하는 등 최적의 제품 믹스(product mix)가 유지되도록 해야 하는데, 브랜드화(branding), 포장, 표준화와 등급화, 제품 서비스 등에 관련된 의사 결정도 제품 계획의 대상이 된다.

b. 가격(Price)

　가격은 구매 제품을 얻기 위해 소비자가 지불하게 되는 화폐로, 고객에게는 적정한 가격 수준이고 생산자와 판매업자에게도 적정 이익이 보장되는 가격이어야 한다. 즉, 적당한 촉진으로 알맞은 장소에서 유통될 수 있는 적정 가격이 설정되어야 하는데 가격 정책이나 할인 정

책, 지불 조건의 결정 등이 여기에 속한다.

가격은 그 구매 제품에 대해 인식되는 가치와 동일해야 하며, 교환 화폐의 가치와 제품의 인지 가치가 동일하지 않을 때는 타 경쟁 제품에 구매자를 빼앗길 수 있다.

c. 유통(Place)

유통은 시간적 · 공간적 차원의 활동을 취급하는 것으로, 특정 제품이나 서비스가 판매 · 소비되는 일정한 영역이나 장소 또는 경로를 말한다. 유통은 표적이 되는 소비자에게 적정한 상품을, 적정한 시간에, 적정한 장소에서 제공하는데 필요한 활동이다.

여기서는 유통 경로와 물적 유통 관리가 주된 관심 대상이 된다.

d. 촉진(Promotion)

촉진은 제품의 수요를 자극하는 활동으로, 잠재 고객들에게 정보를 제공하고 그들을 설득하기 위한 활동을 말한다. 촉진 수단으로는 광고, 인적 판매, 홍보 및 기타의 판매 촉진이 있다.

[판매 촉진의 범위]

- 광고(advertising) : 광고주가 구매 대상인 소비자에게 여러 매체를 통하여 메시지를 전달하는 수단이다.
- 대인 판매(presonal sales) : 자세한 정보 전달을 목적으로 하며, 대부분의 판매원들에 의해서 전달한다.
- 직접 판매(direct sales) : 대인 판매와 같이 자세하게 정보를 전달할 수 있는 촉진 활동으로 광고물을 발송하는 DM(Direct Mail), 카탈로그, 네트워크 쇼핑 등이 있다.
- 판매 촉진(sales promotion) : 직접적인 판매를 향상시키기 위한 모든 수단으로 구매 시점 광고(POP), 이벤트, 경연 대회, 쿠폰 등이 사용된다.
- PR(Public Relations)/홍보(publicity) : 간접적인 판매 수단으로, 제품이나 기업의 이미지를 높이기 위해 사용되는 수단이다.

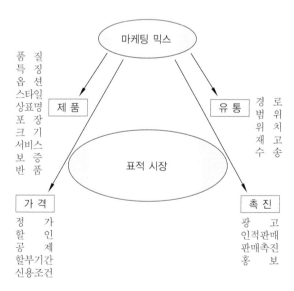

마케팅 믹스의 4P

참고하세요!

■ 제품 수명 주기에 따른 마케팅 전략

① 도입기(introducton stage) : 신제품이 도입되어 판매가 완만하게 성장하는 기간이다. 생산 시설의
확장·유통 경로의 확보가 어려우며, 매출 신장이 저조하다.

② 성장기(growh stage) : 도입기에 이루어진 판매 경로 개척으로 소비자의 인지도가 높아져 생산 수요
가 급격히 증대되는 기간이다. 홍보 활동, 경쟁이 치열하다.

③ 성숙기(maturity stage) : 이전의 단계보다 오래 지속되며, 마케팅 면에서 문제점이 나타나는 시기이
다. 각종 서비스를 제공하며, 제품의 특성과 판매 촉진을 강조한다.

④ 쇠퇴기(decline stage) : 판매량이 계속 감소되다가 완전히 자취를 감추는 단계이다. 판매 감소에 따
라 대책 마련과 소극적인 광고가 시행된다.

■ 한 업체가 어려움 속에서도 급성장할 수 있었던 요인

• 정확한 소비자 욕구의 파악
• 우수한 제품, 명품 개발
• 마케팅의 4P에 근거한 충실한 영업
• 적절하고 독특한 광고 전략 (최고 경영자의 결단력 : 광고비 > 판매액)
• 효과적인 고객 서비스

❸ 색채 마케팅 전략의 영향 요인

① **인구 통계적, 경제적 요인** : 연령별, 지역별, 성별, 가족 구성원의 특성과 라이프 스타일 등에
따라 세분화된 인구 통계적 자료는 마케팅의 중요한 자원이다. 경기가 활성화되면 다양한 색
상과 톤의 제품이 출시되고, 경기가 둔화되면 오래 지속되어도 싫증나지 않는 경제적 색채가
선호된다. 색채 마케팅은 경기의 흐름, 산업별 성장 주기 등에 따라, 변화하는 색채의 흐름에
따라 색상과 톤의 두 가지 요소를 이용하여 체계화된 색채 시스템으로 시장과 색채와의 관계
를 분석·종합한다.

② **기술적, 자연 환경적 요인** : 디지털 기술과 정보 문화의 개방성을 상징하는 21세기는 청색이
대표적인 디지털 패러다임의 색채로 전 세계적인 선풍을 일으키고 있다. 20세기 산업사회는
베이지색을 대표색으로 하고 모더니즘의 대두에 따른 흑·백의 구조주의를 강조하고, 21세
기는 포스트모더니즘을 수용한 테크노 색채와 자연주의 색채가 혼합된 색채 마케팅이 강조
된다. 지구 환경에 대한 사랑을 바탕으로 바디숍(body shop)은 4P의 마케팅 믹스, 그린 마
케팅(green marketing)을 부각시킨다.

section 02 색채 시장 조사

 ## 2-1 색채 시장 조사 기법

소비자의 관심, 태도, 욕구를 위한 조사 방법은 심리학, 사회과학, 마케팅 분야에서 정리해 놓은 조사 연구 방법론을 적용할 수 있다. 조사 방법에 있어 추측할 수 없는 배제된 문제들을 끌어내는 문제의 발견을 위한 방법에는 행동의 관찰과 질적 연구가 있다.

- 상품의 특징에 의한 시장 분석
- 사용 상황에 의한 시장 분석
- 메이커(공급자)측에서의 시장 분석
- 사용자(수요자)측에서의 시장 분석

1 질적 조사 방법

① **심층 면접 방법** : 조사 대상을 50~60명 정도로 제한하여 자유롭게 피조사자의 의견을 털어 놓을 수 있도록 한다.

② **그룹 토론** : 잠재 소비자들로 구성된 소비자 집단으로 하여금 특정 주제에 대하여 자유롭게 토론하도록 이끌어 줌으로써 내재된 인식을 발견한다.

2 양적 조사 방법

① **자료 수집법**

- 개별 면접 방법 : 조사자가 조사 대상자를 직접 만나 면접하여 조사하는 방법으로, 면접자의 조사 능력이 중요시된다.
- 전화 면접 방법 : 전화를 통하여 설문지에 응답할 수 있도록 하는 방법으로 응답률이 비교적 높고 신속한 진행을 할 수 있으나, 많은 비용이 소요된다는 단점이 있다.

- 우편 질문지법 : 왕복 우편을 통해 설문지에 답하도록 하는 방법으로, 저렴한 비용으로 포괄적인 질문이 가능하다. 그러나 다른 조사 방법에 비해 응답 회수율과 신뢰도가 낮은 편이다.

② 측정 방법
- 총체적 척도 방법 : 하나의 제품에 대하여 소비자가 가지고 있는 여러 가지 속성, 즉 소비자의 태도를 점수로 결합하여 총체적으로 평가하는 방법이다.
- 리커트 척도 방법 : 리커트(Likert)가 개발한 방법으로, 하나의 제품에 대한 소비자의 태도를 항목에 따라 선호도(좋아한다, 싫어한다)를 이용하여 평가하는 방법이다.

③ 시장 조사 진행 단계

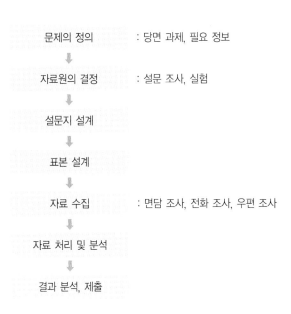

관능 검사 방법의 특징

방 법	장 점	단 점
한쌍 비교법	• 전체의 조합에 대해 상대적으로 판단하기 때문에 안정된 결과를 얻을 수 있다. • 두 개체 사이의 비교 판단이기 때문에 작은 차이로도 판단하기 쉽다.	• 자료의 수가 많아지면 조합의 수가 적어지기 때문에 시간적·활동적으로 힘이 많이 든다.
순 위 법	• 한번에 다수의 자료를 처리할 수 있기 때문에 시간과 노력을 절감할 수 있다.	• 자료의 수가 많아지거나 자료간의 차이가 적으면 판단하기 어렵다.
절대 판단법	• 판단이 비교적 간단하며 시간과 노력을 절감할 수 있다.	• 동일인이라도 시간이나 환경에 따라 판단 기준이 바뀔 가능성이 크다.
SD법	• 대상(개념)이 가지고 있는 의미·이미지를 다면적으로 개량할 수 있다.	• 자료의 추출을 제한할 필요가 있다.

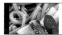 **2-2 설문 작성 및 수행**

1 일차원적 선호성 척도

가장 간단한 총체적 방법으로, 하나의 상표를 총체적으로 평가하도록 한다.

① 선호성 척도의 사용 단계(리커트 스케일)
② 좋다, 나쁘다로 식별되는 내용 작성
③ 동의한다, 반대한다는 반응 선정
④ 사전 테스트로 적당한 내용을 확인하고, 소비자가 가장 비슷한 자기의 태도를 나타내도록 반응을 처리
⑤ 각 소비자의 점수를 체크하여 가중치 계산

2 의미론적 차별성

한 쌍의 대조적인 단어를 이용하여 개념상의 의미를 정의하고, 이와 관련된 의미 공간에 관련시키는 기법으로 오스굿(C.E.Osgoods)이 개발한 것이다. 마케팅에서 상표, 제품, 회사, 점포 등에 관한 소비자의 의사를 측정하는데 주로 사용한다.

3 의미 차별화 척도

대상물을 묘사하는 여러 개의 형용사가 짝을 구성하여 양극 사이에 7점의 척도를 설정하여, 응답자의 태도를 가장 확실히 나타내는 위치를 표시하도록 하는 방법이다.

4 다차원적 척도법

마케팅 조사 중 가장 최근에 개발된 방법으로, 제품군의 유사성과 차이점에 바탕한 속성 공간의 룰 속에 제품의 위치를 설정하는 것이다.

■ 아이디어 창출법

① 브레인 스토밍법
아이디어 발상법의 대표적인 방법으로 1930년경 오즈번(A. F. Osborn)이 제안하였으며, 집단 사고에 의한 자유분방한 아이디어를 얻기 위해 서로 비평을 금하고 상대 아이디어의 상승을 가하도록 한다.
② 시네틱스법
서로 관련 없어 보이는 요소를 결합하여, 문제를 보는 관점을 완전히 다르게 한다.
③ 체크 리스트법
문제에 관련된 요소를 나열하여 체크하고 검토한다.

 ## 2-3 정보 및 유행색 수집

1 색채 정보 수집 방법

색채 정보 수집 방법으로 실험 연구법, 표준 조사 연구법, 패널 조사법, 현장 관찰법 등이 흔히 적용된다.

① 표본 추출 방법

표본의 선정은 올바르고 정확하며, 편차가 없는 방식으로 행해져야 한다. 편의(bias)가 없는 조사가 되기 위해서는 표본을 무작위로 뽑아야 한다. 즉, 표본을 선정한다는 것은 연구자가 관심을 가지고 있는 대규모의 집단(모집단)으로부터 소규모의 하위 집단(표본)을 뽑는 것이다.

② 의미의 분법(SD법 : Semantic Differential Method) 조사

'이미지'라는 말은 오늘날에 있어 흔한 일상어가 되었다. 특히 디자이너의 세계에서는 빈번하게 사용되고 있다. 이러한 '이미지'를 조사하기 위해서는 개인의 내적인 세계에 대한 파악이 있어야 하는데, 그 방법으로 심층 면접법과 언어 연상법을 들 수 있다. 그러나 이러한 방법은 이미지의 질적인 면을 노출해 내는 것은 가능하다 하더라도 수량적인 처리는 어렵다. 수량적인 처리를 가능하게 하기 위해서는 무언가 척도화가 필요하다. 현재 가장 일반적으로 사용되고 있는 방법으로 오스굿에 의해 고안된 SD법(Semantic Differential Method)이 있다.

2 유행색 수집

유행색이란 특정한 시기에만 대량으로 팔린 상품색으로, 실제로 팔린 색만이 아니라 제안 단계의 색을 포함하기도 한다. 유행색에는 시장에서 유행하거나 지금 유행하고 있는 색, 또는 앞으로 유행할 것이라 예상되는 색(trend color) 등 다양한 색들이 있다.

구체적으로 유행색에 포함되는 색으로는 예측색(forecast color), 주목색(note color), 특징색(key color), 기대색(expected color), 유도색(direction color), 판매촉진색(promote color), 판매색(selling color), 상승색(accending color), 경향색(trend color) 등이 있다.

① 유행색 정보 수집 방법

- 소비자가 요구하는 색을 조사
- 시장 실태 조사
- 참고 자료 조사
- 색의 경향 결정

- 컬러 코디네이션

② **유행색과 관련된 이론**

- 트리클 다운(Trikle Down)의 법칙 : 유행색 보급에 대한 가장 오래된 법칙으로, 유행은 사회의 상류층에서 하류층으로 '흘러내린다(Trikle Down)'라는 설이다. 사회학자 심멜(G. Simmel)은 '하류층 사람들이 한 단계 윗계층 사람들의 흉내를 냄으로써, 자신들을 풍요롭게 보이고 싶어한다'는 것이 이 법칙의 근본 요인이라고 보았다.

 색의 유행 보급을 꾀하기 위해서는 하류층보다 상류층을 먼저 공략하는 것이 효율적이다.

 사람들이 반드시 최첨단의 유행을 추구한다고는 할 수 없으며, 또한 중간층 이하의 사람들에게 사회적 상승 욕구나 경쟁 의식이 별로 없는 경우에도 이 법칙이 성립되지 않는다.

- 하위 문화주의의 법칙 : 일부의 하위 문화가 주변으로 스며 나와(percolate up), 하위로부터 상위로 보급된다는 설이다. 미국에서는 1960년대에, 일본에서는 1970년대에 젊은이들 사이에 유행한 장발이나 헤어밴드, 비즈(beads), 조끼(vest) 등의 복장이 나중에 상류층에까지 퍼진 경우가 이에 해당한다.

- 집합 선택의 법칙 : 사회적 계층 구조보다도 일정한 계층 내의 상호 작용이 유행을 보급시킨다는 설이다. 대량 생산과 매스미디어의 발달로 누구라도 새로운 스타일이나 유행에 따를 수 있는 현대 사회에서는, 사회 경제적으로 다른 계층보다는 같은 계층 사람들의 영향을 받기 쉬우며, 그런 라이프 스타일이나 가치관이 유행 보급의 중요한 열쇠가 된다.

1910년대 1930년대 1950년대 1980년대

소비자 행동

3-1 소비자 욕구 및 행동 분석

1 소비자 욕구

소비자는 사회 구조적인 특성과 개인적인 생활 방식에 따라 다양한 욕구를 가지며, 소비 환경과 욕구 충족의 사이에서 저마다의 소비 패턴을 형성해 간다.

소비자의 욕구는 기본적으로 인간의 욕구에 의한 것으로, 머슬로우(Maslow)의 욕구 단계에서 살펴볼 수 있다.

머슬로우(Maslow, 1943)는 개인의 행동이 자신의 욕구를 충족하는 과정에서 형성된다고 전제하고, 인간을 동기화할 수 있는 욕구가 계층을 형성하고 있는 것을 파악하였다. 인간의 욕구들은 높은 곳에서 낮은 곳으로 순서가 정해질 수 있으며, 각 단계의 욕구가 만족됨에 따라 선행 단계는 더 이상 동기화되지 않고 다음 단계의 욕구가 행위를 동기화할 수 있는 요인으로 작용하게 된다고 가정하였다.

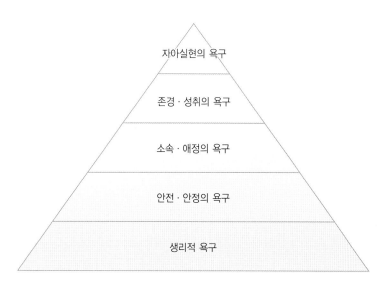

머슬로우의 욕구 단계

① 생리적 욕구(Physiological Needs)

인간 생명 유지에 관한 기초적 욕구인 먹을 것, 마실 것, 입을 것에 관한 욕구를 말한다.

② 안전 · 안정의 욕구(Safety Needs)

신체적 안전과 심리적 안정에 대한 욕구로서 신체적 보호, 안정된 직업, 낯익은 것을 더 좋아하는 욕구를 말한다(경제적 안정을 도모하기 위해 보험에 가입하는 것이나 화재 위험에 대비하여 소화기를 비치하는 것 등).

③ 소속 · 애정의 욕구(Belongingness & Love Needs)

생리적 욕구나 안전 · 안정의 욕구가 어느 정도 만족되면, 소속감과 애정의 욕구가 다음 단계로 나타나게 된다. 소속 · 애정의 욕구는 친구, 배우자, 자식 또는 집단 속에서 소속감과 사랑을 느끼는 것으로 우정, 대인관계 및 타인과의 상호 작용을 만족시키려는 욕구를 말한다.

④ 존경 · 성취의 욕구(Esteem Needs)

신분(staus) 또는 자아 욕구(ego)로 불리우는 것으로 명예, 자기 존중, 명성 및 지위에 대한 욕구를 말한다(다른 사람으로부터 존경과 인정을 받고 싶어하는 것).

⑤ 자아실현의 욕구(Self-actualization Needs)

앞의 욕구들이 모두 만족되면 자기실현의 욕구가 나타난다. 자아실현 욕구는 자기의 능력, 기술, 잠재력의 이용을 극대화함으로써 스스로를 실현시키려는 욕구를 말한다(공익단체 기부나 불우이웃돕기 성금 광고 등은 사람들의 자아실현 욕구를 충족하도록 유도하는 것).

2 사회 환경에 따른 소비자 욕구의 변화

사회의 구조적인 특성과 소비자의 소비 패턴 변화는 사회 · 경제적 배경 변화에 의하여 크게 영향을 받는다. 사회 · 경제적 배경의 대표적인 변화는 소득 수준의 향상, 소비 지출 구조의 변화, 인구 및 가족 구조의 변화, 여성 취업의 변화, 개방화와 국제화로 나누어 생각할 수 있다.

① 소득 수준의 향상

소득 수준은 소비 생활에 있어 큰 영향을 주는 요소이다. 이러한 소득 수준의 향상은 가계의 재화나 서비스에 대한 수요량을 변화시킬 뿐만 아니라, 소비 지출 구조나 소비자 행동 패턴의 변화에도 상당한 영향을 미쳤다.

② 소비 지출 구조의 변화

소득 수준의 향상과 함께 소비 지출 구조도 변화하였다. 통계청에 따르면, 가계 소비 지출 중에서 식료품비와 같은 기초 생활비보다는 교양오락비, 보건의료비, 교통비와 같은 항목의 소비가 늘어나는 추세에 있다.

또한 소비 지출 구조의 변화와 함께 저축에 가치를 두던 소비자 의식이 생활에서 즐거움을

찾으려는 경향으로 변해 가고 있는데, 이러한 소비 패턴 변화의 추세로 인해 저축률이 점차 감소될 것으로 보인다.

③ 인구 구조 및 가족 구조의 변화

인구 구조와 가족 구조의 변화는 소비자 사회의 구조와 소비 패턴을 변화시키는 요인이 된다. 지금까지와 같이 한국 사회는 노령화, 핵가족화와 독신자 증가, 도시화와 서비스화의 방향으로 나아갈 전망이며, 이러한 인구 구조의 변화는 다양한 소비자의 욕구가 잠재되어 있음을 보여 주고 있다.

④ 여성 취업의 증가

경제 상황에 따른 노동 수요의 증대, 여성의 성취 욕구 증대와 생활 수준의 향상으로 인하여 생계비 등에 대한 가계 소득의 필요성이 더 높아질 것으로 보인다. 또한 정보화로 인한 재택 근무와 프리랜서 직종 등의 탄력적인 고용 형태의 확산으로 일과 가사의 양립이 가능해짐에 따라, 여성 취업은 더욱 빠른 속도로 증가되어 이에 따른 소비 패턴도 변화할 것이다.

⑤ 개방 경제화와 국제화

소비자의 입장에서 개방 경제화의 국제화는 보다 다양한 제품 선택의 기회를 제공하고 한국 경제의 독과점적 시장 구조를 개선시켜, 보다 나은 제품을 저렴한 가격에 살 수 있게 만드는 긍정적인 측면이 있다. 반면, 너무 많은 종류의 상품 범람으로 인한 소비자 정보 부족과 혼란 및 소비자 안전성, 사후 서비스 , 소비자 피해 보상 등의 문제를 야기시킬 가능성도 크다.

❸ 소비자 행동

소비자는 그들이 구매하는 환경의 사회적 · 문화적 요인과 개인적 · 심리적 요인에 의해 행동에 영향을 받는다.

[소비자 행동에 영향을 주는 요인]
- 문화적 요인 : 관습, 행위 문화, 사회 계급 등
- 사회적 요인 : 가족, 사회적 역할과 지위 등
- 개인적 요인 : 연령, 직업, 경제 상황, 라이프 스타일, 인성 등 개인의 개성과 생활 주기 등
- 심리적 요인 : 동기 부여, 지각, 학습, 신념과 태도 등 상황에 따른 심리와 지각 상태

❹ 소비자 유형에 따른 행동 분석

① **소비자 타입** : 상품 또는 서비스의 사용 및 인지와 관련하여 소비자의 타입을 혁신자(innovator), 의견 선도자 (opinion leader), 트렌드 선도자(trend leader), 추종자(follower) 등으로 분류할 수 있다.

- 혁신자(innovator) : 유행의 첨단 상품 및 신상품을 추구하고, 새로운 것을 생활에 받아들이는 등 소비 행동이 적극적이다.
- 의견 선도자(opinion leader) : 개인적인 접촉을 통하여 가족, 친구, 주위 사람들에게 새로운 정보를 전달하고, 상품의 구매 행동에 영향을 미치는 사람으로 시장 선도자(market leader) 이다.
- 트렌드 선도자(trend leader) : 자신의 의견 및 행동에 주위 사람들이 따른다. 시대 및 생활의 변동을 항상 주도해 가는 소비자 타입으로, 조기 수용자(early adaptor)라고도 한다.
- 추종자(follower) : 의견 선도자의 영향을 받기도 하면서, 유행 및 상품이 어느 정도 보급된 후에 받아들이는 타입이다. 이러한 타입의 출현으로 시장이 확산되기 때문에, 이를 볼륨 존(volume zone)이라고 한다.

② 집단에 따른 소비자 유형
- 관습적 집단 : 유명한 특정 상품에 대한 선호도가 높아서 습관적 · 반복적으로 구매하는 집단
- 감성적 집단 : 유행에 민감하여 개성이 강한 제품의 구매도가 높은 집단
- 합리적 집단 : 구매 동기가 합리적인 집단
- 유동적 집단 : 충동 구매가 강한 집단
- 가격 중심 집단 : 경제적인 측면만을 고려하는 집단
- 신소비 집단 : 젊은층의 성향으로 뚜렷한 구매 형태가 없는 집단

 ## 3-2 소비자 생활 유형(Life Style)

1 소비자 생활 유형의 개념

소비자 생활 유형은 특정 집단의 생활 양식으로, 엥겔스는 사람들이 시간과 장소에 따라 돈을 쓰고 행동하는 모든 양태를 소비자 생활 유형이라고 정의하였다. 라이프 스타일(life style)은 소비자의 가치관, 특성, 소비 형태, 변화 등을 알 수 있게 하는 척도가 된다.

생활 유형, 즉 라이프 스타일이란 말은 1960년대 중반 마케팅을 중심으로 한 소비자 행동의 연구 과정에서 처음 등장했다. 윌리엄 레이저(William Lazer)는 라이프 스타일이란 '사회 전체 또는 사회 일부 계층의 차별적이고 특징적인 생활 양식'이라고 기술하였다.

2 소비자 생활 유형의 측정

① AIO법 : 소비자의 생활 유형을 활동, 흥미, 의견 등으로 구분하여 측정하는 방법이다.

[레이놀즈와 다든에 의한 AIO 구성 요소]

- 활동(activities) : 매체를 보거나 상점에서 쇼핑을 하거나 또는 이웃과 새로운 서비스에 대해 논의하는 것
- 흥미(interest) : 어떤 사물이나 사건 · 토픽 등에 관한 것으로, 특별하고 계속적인 주의를 요하는 흥분의 정도
- 의견(opinions) : 질문이 제시되었을 때 사람들이 대답하는 것으로 해석, 기대, 평가 등으로 구성

② **VALS 측정법**(Values and Life Style) : 소비자 유형을 욕구 지향적, 외부 지향적, 내부 지향적 분류로 구분하여 생활 유형을 측정하는 방법으로, 시장 세분화를 위한 생활 유형 연구에 가장 많이 쓰이는 방법이다.

- 욕구 지향적 소비자 : 선호보다는 욕구에 의해 지출을 하는 사람들로서 생존자와 유지자로 나뉘는데, 생존자가 가장 소외된 층이다(점차 감소하는 추세).
- 외부 지향적 소비자 : 다른 사람들을 보고 지출을 결정하는데 소속자, 모방자, 성취자로 나뉜다(67%로 주류를 이룸).
- 내부 지향적 소비자 : 타인의 가치관보다는 자신의 가치를 우선하여 구매를 결정한다(점차 증가하는 추세).

 ## 3-3 소비자 의사 결정

1 소비자 의사 결정에 영향을 미치는 요인

소비자 의사 결정의 요인은 소비자의 개인적 특성과 환경적 요인으로 나누어 볼 수 있다.

환경 요인의 성격과 이에 반응하는 행동 주체의 개인적 특성에 따라 매우 다양한 형태의 행동 양식이 나타나며, 소비자의 행동은 인간 행동의 하나이므로 소비자의 개인적 요인과 환경적 요인의 영향을 받는다고 볼 수 있다.

① **개인적 요인** : 소비자의 의사 결정은 개인에 따라 매우 다르다. 비록 같은 상황에서 같은 마케팅 자극에 노출되어도 소비자들의 반응은 매우 다르게 나타난다. 이것은 외부 자극을 받아들이고 해석하는 개인의 지각 및 인지 구조가 서로 다르기 때문이다. 개인의 동기, 학습, 개성, 라이프 스타일 등의 요인들은 소비자의 의사 결정에 영향을 미치게 된다.

- 동기(motive) : 행동을 유발시키고 그 행동이 특정 목표를 지향할 수 있도록 강력하고 지속성 있는 내적 성향을 의미한다. 동기가 활성화되어 구체적인 행동을 유발시키는 과정을 동기유

발(motivation)이라 하며, 동기유발의 요인에는 본능이나 습관으로부터 지식과 사고력에 이르기까지 선·후천적 요소가 포함된다. 욕구가 활성화되면 특정 행동이 유발되기 때문에, 욕구는 동기유발의 중요한 요인이다.

- 학습(learning) : 어떤 대상에 대한 신념이나 태도가 처음으로 형성되거나 기존의 신념이나 태도가 변화되어 비교적 지속적인 행동 변화를 보이는 것으로, 다양한 경험을 통하여 제품, 상표, 상점 등에 대한 소비자의 지식이나 신념, 태도 및 구매 행동에 변화가 일어나는 것을 의미한다.
- 개성(personality) : 환경적 상황에 대응하여 비교적 일관성 있고 지속적인 반응을 가져오는 개인의 심리적 특성으로, 개인의 기본적이고 일반적인 행동 양식을 결정하는 주된 요인인 동시에 그 행동에 반영되어 외부로 표출되는 특징을 갖는다.

② **환경적 요인** : 소비자 행동은 문화적 환경에 의해 영향을 받으며, 소속된 사회 계층 안에서 다른 사람들의 가치와 행동에도 영향을 받게 된다.

Check Point

소비자 행동의 요인

■ 문화적 요인
- 사회 계급(social class) : 사회 계급은 소비자의 구매 활동에 영향을 미치는 요소인 교육, 직업, 소득, 재산, 기술 등에 의해 상·중·하로 구분된다.
- 하위 문화(sub-culture) : 사회 전체와는 이질적인 사고 방식, 생활 관습, 행동 양식, 종교 등을 지니는 상당한 규모의 집단이다.

■ 사회적 요인
- 준거 집단(reference group) : 사회 구성원의 태도, 의견, 가치관, 의사 결정 행동 등에 영향을 미치는 집단이다.
- 대면 집단(face to face group) : 가족, 친구, 이웃, 직장 동료 등 접촉 빈도가 높은 집단이다.
- 가족(family)

3-4 소비자 기호와 색채 조사 분석

1 색채 기호 조사

소비자가 기호에 따라 상품을 구매할 때 상품의 소구점은 이미지가 되며, 색채와 형태에 가장 영향을 받는다. 상품의 구매 동기는 색채에 의해 촉진되므로 색채 감성을 적당히 파악하여 상품 개발에 반영할 효과적인 정보 수집을 위해 색채 기호 조사를 실시하게 된다.

색채 기호 조사는 단색의 경우 '밝다, 가볍다, 어둡다' 등의 평가는 나타나지만 '좋다, 싫다'

같은 판단은 어려우므로 배색을 이용하여 색채 기호 조사를 한다.

SD(Semantic Differential Method)법을 사용하여 배색, 형용사 의미 공간 등을 객관적인 척도로 색채 기호를 분석하여 연령, 성별, 지역별 등의 기호 유형별 차이를 비교 분석한다.

2 색채 조사 분석

오스굿에 의해 고안된 SD법이 가장 일반적으로 사용되는데, 요인 분석을 통해 평가 요인(좋다-나쁘다), 역능 요인(크다-작다와 같은 잠재적 힘의 역능), 활동 요인(빠르다-느리다)의 3가지 요인으로 의미 공간을 해석한다.

형용사 척도는 3단계에서 9단계까지 쓰이지만 어린이를 대상으로 할 때는 5척도를 많이 쓰고, 성인은 7척도를 많이 쓴다.

한국인의 색채 이미지 공간을 구현하기 위한 Hue & Tone 체제의 130색의 이미지 조사도 SD법을 이용하여 실시되었고, 색채 SD조사 결과는 SPSSPC+통계 패키지를 통해 요인 분석하였다. 한국인의 배색에 대한 감성의 SD조사를 통해 얻어진 배색 이미지 공간은 색채 기호 조사와 디자인 과정에 유용하게 사용된다.

section

04

색채 마케팅

 4-1 시장 세분화 전략

1 시장 세분화 전략

소비자의 구매 행동은 문화적 · 사회적 · 심리적 · 개인적 특성에 영향을 받는다.

동일 문화권의 구성원 중에서도 공통된 생활 경험과 상황을 갖는 사람들끼리의 유사한 가치 관과 라이프 스타일을 갖는 하위 문화권(Subculture)이 형성된다.

① **하위 문화 소비 시장 분석** : 소비자의 다양한 욕구와 구매 패턴에 대응하여 각 선호 집단에게 선호하는 제품을 제공하도록 소비 시장을 세분화하고 분석하는 작업

② **시장 세분화 전략** : 시장을 세분화하여 소비자가 선호하는 제품을 제공함으로써 기업의 우위 를 확보

③ **시장 세분화 전략 단계** : 모든 소비자 대상으로 대량 생산, 대량 분배, 판촉

<div align="center">
대량 마케팅 ⇨ 제품 다양화 마케팅 ⇨ 세분화된 시장 선택
→ 알맞은 제품 제공
(표적 마케팅)
</div>

■ **표적 마케팅**
 ① 다품종 소량 생산 체제인 최근의 시장은 표적 마케팅에 주력하고 있는 추세이다.
 ② 표적 마케팅 단계
 • 시장 세분화 : 시장을 독특한 구매 집단으로 분할하는 것으로 지리적, 인구통계적, 심리적, 행동적 변 수를 기준으로 한다.
 • 시장 표적화 : 세분화된 시장 중 하나 또는 몇 개의 시장을 선정한다.
 • 시장 위치 선정 : 경쟁 제품과의 위치, 상세한 마케팅 믹스를 개발하는 단계이다.

마케팅 자극	기타 자극
제 품 가 격 유 통 촉 진	경제적 기술적 정치적 문화적

구매자의 블랙박스	
구매자의 특성	구매자의 의사 결정 과정

구매자의 반응
제품 선택, 상표 선택 판매상 선택 구매 시기, 구매량

소비자의 구매 행동 모델

④ 시장 세분화의 요건

- 측정 가능성(measurability) : 세분화된 각 시장의 규모나 구매력, 즉 판매 잠재력, 비용, 이익 등은 정확히 측정·비교될 수 있어야 한다.
- 접근 가능성(accessibility) : 기업의 특정한 마케팅 믹스 노력이 선정된 세부 시장에 도달하기 쉬워야 한다.
- 실질성(substantiality) : 세부 시장은 별도의 마케팅 프로그램이나 노력을 투입할 수 있을 만큼 충분히 규모가 크거나 수익성이 유지되어야 한다.
- 집행력(actionability) : 집행력이란 선정된 세부 시장에 효과적인 마케팅 프로그램을 수립하고 집행할 수 있는 마케터의 능력이나 자질을 말한다.

⑤ 시장 세분화의 기준과 변수

시장 세분화 기준	이용 가능한 변수
인구통계적 세분화	연령, 성별, 직업, 소득, 교육, 사회 계층, 가족 수, 종교, 인종, 국적 등
지리적 세분화	지역, 도시·지방, 인구 밀도, 도시 밀도, 규모, 기후 등
심리분석적 세분화	개성, 동기, 라이프 스타일 등
행위적 세분화	편익, 사용량, 사용률, 사용 양상, 태도, 상표 선호도 등

4-2 브랜드 이미지 전략

제품 브랜드의 차별성은 소비자가 선호하고 매력을 갖게 하는 모든 차별화된 마케팅 전략을 통해 형성된다.

브랜드 마케팅 전략으로 사용되는 색채는 그 자체로 의미와 상징을 가지며, 소비자와 기업을 연결하는 고리로서의 기능을 한다.

다양한 기업 로고

1 신상품 계획

① 신상품 계획

신상품에는 최초로 계획하고 개발된 신상품은 물론, 기존의 상품을 개선하거나 수정한 리디자인 상품도 포함된다. 리디자인이란 '기존 상품의 시장 점유율을 향상시키기 위해 제품의 품질, 형태, 스타일, 재료, 포장 등을 개선하는 것'으로 창조적인 작업 중의 하나이다.

신상품의 개발 방안에는 자사의 연구 개발 부서를 통한 자체적 신제품 개발 방법이 있고, 외부 취득 방안으로 신제품을 보유한 기업 인수, 특허권 구매, 라이선스나 프랜차이즈를 구매하는 방법이 있다.

신상품 개발의 직접적인 원인은 소비자의 욕구 수준 상승과 이익 기회의 증대로, 이에 맞춘 지속적인 신상품 아이디어 개발이 적극적으로 요구된다.

② 신상품 개발 과정

• 아이디어 창출 : 아이디어 수집의 원천은 기업 내부인, 고객, 경쟁사, 유통업자 등을 통한 각종 정보를 통해 새로운 아이디어가 개발되고 끊임없는 연구가 진행된다. 기업 내부에서는 R&D(연구와 개발)는 물론, 기업 종사자들을 통해 제안된 아이디어와 제품을 직접 접하고 사용하는 가장 중요한 고객의 소리에 귀를 기울여 아이디어를 개발할 수 있다. 또한 경쟁사의 제품 분석을 통한 아이디어 수집과 유통, 공급업자를 통한 아이디어 개발이 있다.

• 제품 결정 및 테스트 : 제품은 맥카시(E. McCathy)의 4P, 즉 제품(Product), 가격(Price), 유통(Place), 촉진(Promotion) 중 가장 중요한 요소로 기업 활동과 마케팅 활동의 주된 내용이라 볼 수 있다. 수집된 각종 아이디어의 수집을 통해 선정된 신상품 아이디어로 제작된 제품을 소비자의 관점에서 의미를 부여하고 시험 사용하는 과정이다. 시장에 내 놓기로 결정된 신상품은 언제, 어디로 내 놓을 것인지를 결정한 뒤 목표 시장을 겨냥하여 실행 계획을 수립하고 마케팅 믹스와 각종 마케팅 활동에 필요한 예산을 집행하고 실행한다.

③ 신상품 수명 주기

신상품이 시장에 도입된 뒤 시간이 경과함에 따라 매출이 변화해 가는 과정으로 도입기-성장기-성숙기-쇠퇴기의 4단계로 구분한다.

- 도입기 : 소비자들에게 신상품의 품질, 효용, 특징 등을 적극적으로 광고하여 판매 촉진을 행해야 하는 시장 개발이다.
- 성장기 : 광고 등의 효과로 인해 상품의 신용도와 유용성이 소비자에게 인지되어 매상고가 점진적으로 성장하는 단계로 이윤 성장기이다.
- 성숙기 : 수요가 포화상태에 이르는 안전기로, 이익이 감소되고 탈락되기도 한다.
- 쇠퇴기 : 대체 상품 진출이 필요한 시기로, 소비자의 행동 변화로 수요가 감소되어 상품이 소멸되는 때이므로 새로운 신상품 개발이 요구된다.

❷ 새로운 브랜드 이미지 메이킹

① 소비자의 신상품 수용 형태

a. 신상품 수용 과정 (AIDMA 법칙)

GS 그룹의 CI

- A(Attention ; 주의, 인지) : 소비자가 제품이나 서비스를 인지하는 단계로 주의를 끄는 일이 중요하다.
- I(Interest ; 흥미, 관심) : 신상품에 반복 노출됨으로써 관심을 가지는 단계로 흥미를 유발시키는 작업을 시작한다.
- D(Desire ; 욕망, 평가) : 소비자가 신상품을 사용해 볼까 하는 평가 단계로 욕망이 일어나게 된다.
- M(Memory ; 기억) : 광고 등을 통해 흥미를 갖게 된 상품을 인지하고 기억한다.
- A(Action ; 행동, 수용) : 제품에 대한 욕망의 마지막 단계로 구매로 연결되며, 만족도에 따라 재구매 등을 결정하게 된다.

② 광 고

a. 제품 이미지 메이킹에 있어서의 광고의 의의와 역할

광고는 소비자에게 신제품과 서비스에 대한 정보를 제공하여 기업과 소비자 사이에 커뮤니케이션이 가능하도록 해 주고 있다. 광고를 통한 신제품 소개는 소비자의 상품에 대한 인지도를 높이고 기억하게 하여 최종적으로 구매의 단계에까지 이끌어 준다.

b. 광고 매체의 종류

- 인쇄 매체 : 신문, 잡지, DM, 포스터
- 전파 매체 : TV, 라디오
- 기타 매체 : 연감, 철도 시간표, 전화번호부, 팸플릿, 리플릿, 전시 안내소, POP 등

※ 광고의 4대 매체는 신문, 잡지, TV, 라디오이다.

③ 광고 전략(크리에이티브 전략)

① **U.S.P.(Unique Selling Proposition) 전략** : U.S.P. 전략은 1950년대 미국의 광고 회사인 태드 베이츠 사의 로저리브스에 의해 개발된 것으로, 소비자의 관점에서 광고가 제작되어야 한다는 새로운 개념의 광고 전략이다. '특별한 판매 제안', '소비자를 위한 특별한 장점의 제안'이란 의미를 가진 U.S.P.의 핵심은 소비자 이익이다.

② **브랜드 이미지(brand image) 전략** : 제품 브랜드 이미지 전략은 U.S.P.나 S.M.P. 전략으로도 차별화하기 힘든 제품이나 감성적인 제품의 경우에 주로 쓰이는 광고 전략으로 고품질, 고가격, 최신의 이미지를 표현해야 하는 광고에 사용된다.

그러므로 브랜드 이미지 전략은 자기과시, 지위, 소속감, 차이감 등을 상징하는 제품의 경우 즐거움과 자신감, 다양성을 충족시켜 줄 수 있는 광고 전략으로 볼 수 있다.

"제품, 브랜드도 사람처럼 개성을 가지고 있으며 소비자는 이 개성에 의해 심리적 만족감을 얻게 된다. 제품은 각각 개성을 지니며 이러한 개성은 이미지로 남게 된다. 또 제품의 이미지는 제품의 이름, 형태, 가격, 광고 등에 의하여 형성되는 것이다. 여기서 제품에 대한 이미지 관리의 중요성이 나타나게 되는데, 제품의 개성을 어떻게 소비자에게 심어주느냐가 브랜드 이미지 전략의 기초라 하겠다."(비드 오길비 〈어느 광고인의 고백〉 중에서)

③ **경쟁 우위 요소의 전달** : 경쟁력이 있는 제품을 선택하면 마케팅 전략 절차에 따라 제품을 소비자에게 전달하는 과정이다. 이 단계는 포지셔닝 전략의 세부적 진술로 가장 중요하다.

④ **재 포지셔닝** : 소비자의 반응, 욕구, 경쟁사의 전략 변화를 신속히 파악하고 검토하여 새로운 포지셔닝을 개발하는 과정이다.

④ 포지셔닝의 종류

① **시장 리더의 포지셔닝** : 시장에서 선두(leader)를 유지하기 위해서는 성공한 이유를 반복 사용할 필요가 있다. 오래 보았다고 해서 광고를 바꿀 필요는 없다. 광고의 톤과 무드를 변화하는 것은 이해가 되지만, 전체적인 전략 자체를 무시해서는 안 된다. 성공한 이유를 망각하는 FWMTS(Forgotten What Made Them Successful)를 범하지 말아야 한다.

② **추격자의 포지셔닝** : 추격자(challenger)가 리더에 비해 시장에서 뒤지는 데는 이유가 있다. 즉, 추격자는 리더에 비하여 제품의 성능이 떨어질 수도 있고, 시장 진출이 늦어서일 수도 있다. 또 대개의 2위 기업은 선두 주자에 비하여 광고 예산이 적다. 많은 부분에서 선두보다는 열세인 추격자로서는 취할 수 있는 전략으로 선두와 비슷한 방향을 택한다는 것이다. 모방(Me-Too)전략이 그것이다. 선두가 가는 방향으로 쫓아가는 무임승차 방법으로 별로 힘 안 들이고도 2위 시장을 유지할 수 있다.

③ **경쟁자의 포지셔닝** : 선두가 아닌 경쟁자(competitor)의 입장에서는 소비자를 압도할 수 있는 새로운 빈자리를 찾기가 쉽다. 이 경우 경쟁자로서 취할 수 있는 전략은 소비자의 마음 속에 자리하고 있는 기존 제품의 위치를 혼란스럽게 하는 것이다.

■ **틈새 포지셔닝**

현재의 시장은 판매자 시장(seller's market)에서 구매자 시장(buyer's market)으로 변하였다. 소비자는 자기 표현 의식과 개성화가 강화되었으며, 특정한 것에 대하여 추구하는 가치 체계를 지니고 있다. 소비자는 디자인과 편익을 중시하며 다품종 소량 생산의 경향에 익숙해져 있으므로, 소비자의 변화에 맞추기 위해서는 새로운 시장 개념이 필요하게 되는데, 틈새(niche) 시장이 그것이다.

규모는 작지만 특이한 집단 마케팅 믹스(Product, Price, Place, Promotion)가 제공되지 않는 독특한 집단이 틈새 시장이다.

 4-3 제품 포지셔닝

목표 소비자에게 기업이 제공하는 제품의 질이나 서비스의 차별성을 마음 깊이 새길 수 있도록 해 주는 활동이다. 정해진 표적 시장에 알맞은 포지셔닝, 지도상의 가장 이상적인 지점의 위치와 경쟁사의 위치를 파악한다. 표적 시장을 선정하여 효율적으로 만족시켜 주기 위한 포지셔닝 전략을 이용한다.

1 포지셔닝 차별화 전략

① **제품 차별화** : 포지셔닝의 가장 기본적 수단으로, 타사 제품과의 차별성을 확실히 한다. 제품 품질, 특징, 성능, 내구성, 스타일, 디자인 등에서의 차별화를 모색한다.

② **서비스 차별화** : 제품 외에 부수적으로 제공되는 것으로, 최근에는 서비스의 질적 향상은 물론 양적으로도 다양한 서비스가 제공되고 있으며 신속성과 정확성이 요구된다.

③ **판매원의 차별화** : 세일즈맨의 인상, 서비스 등의 훈련을 통해 차별화를 하는 것도 중요하다.

④ **이미지 차별화** : CI 등 이미지 통일 작업을 통해 상표에서 이미지 차별화를 느낄 수 있도록 하는 방법이다.

[포지셔닝 전략의 수립 과정]

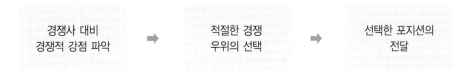

경쟁사 대비 경쟁적 강점 파악 ⇨ 적절한 경쟁 우위의 선택 ⇨ 선택한 포지션의 전달

② 포지셔닝 관리

① 제품 시장의 영역을 확인한다.

② 마케팅 전략의 변화에 따른 소비자의 행동을 예측하고 기호 변화를 측정한다.

③ 잠재 시장 발견과 표적 시장을 선별하여 포지셔닝의 지점을 발견한다.

④ 마케팅 전략을 평가하여 신상품 개발에 적극 이용한다.

③ 포지셔닝 절차

① **경쟁 우위 요소 발견** : 제품의 경쟁 우위 요소 및 우위 표적 시장을 발견·확인한다.

② **경쟁 우위 요소 선택** : 경쟁력이 가장 높은 요소를 선택한다.

③ **경쟁 우위 요소의 전달** : 경쟁력이 있는 제품을 선택하면 마케팅 전략 절차에 따라 제품을 소비자에게 전달하는 과정이다. 이 단계는 포지셔닝 전략의 세부적 진술로 가장 중요하다.

 4-4 제품 라이프 사이클(Life Cycle)

① 제품의 의의

　제품이란 곧 디자인이라고 할 수 있으며 형태, 치수, 색채, 질감 등의 조형적 요소를 갖춘 물건을 의미한다. 제품은 기능의 효율성, 품질의 우수성, 조형적 요소인 심미성을 고루 갖추었을 때 소비자에게 만족스럽게 어필될 수 있다. 오늘날의 제품은 생활 수준의 급격한 향상으로 품질에 있어서의 고도화를 필요로 하고 있다.

② 구매 습관에 의한 분류

① **편의품** : 습관적으로 자주 구매되는 제품으로, 가격이 저렴하며 A/S를 거의 필요로 하지 않는다. 생활필수품, 충동적 구매품(껌, 사탕, 신문, 잡지 등), 긴급품 등이 편의품에 속한다.

② **선매품** : 제품의 품질, 가격, 디자인 등을 충분히 비교·검토한 뒤 구매하는 제품으로 각종 가전제품, 자동차 등의 동질적 선매품과 가구, 의류 등의 이질적 선매품이 있다.

③ **전문품** : 구매자의 작업 환경 등에 의해 전문적인 구매력을 갖는 제품으로 고급품(고급시계, 피아노, 카메라 등)이 이에 속한다.

③ 제품의 특성

　제품은 사용에 대한 신뢰성과 품질에 대한 신뢰성을 동시에 갖추었을 때 제품으로서의 가치

가 인정된다. 그러므로 제품은 편리하고 다루기 쉬우며, 조직이 간편하고 경제적이며, A/S에 대한 성실성, 이득의 증대 등을 가져와야 한다. 또한 개인적인 면에서는 본능적 욕망의 만족, 예술적 표현에서의 만족, 개성의 만족 등을 얻을 수 있어야 한다.

4 제품 수명 주기

제품 수명 주기란 신제품이 생산되어 판매, 유통 경로를 거치면서 성장하고 소멸하는 과정으로, 수명 주기가 오랫동안 지속되는 제품이 있는가 하면 생산·출하 단계에서 바로 쇠퇴기를 맞는 제품 등 종류가 다양하다.

■ 제품 생명 주기
① 1단계 : 도입기(Introduction stage)
② 2단계 : 성장기(Growth stage)
③ 3단계 : 성숙기(Maturity stage)
④ 4단계 : 쇠퇴기(Decline stage)

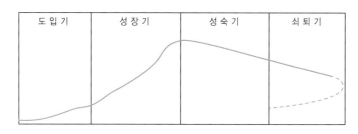

상품의 시기와 라이프 사이클

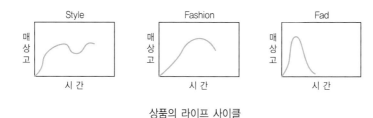

상품의 라이프 사이클

■ 유행 주기
• 플로프(flop) : 수용기가 없이 도입기만으로 끝나는 유행
• 패드(fad) : 수용의 정도는 높으나 지속 기간이 짧은 유행
• 포드(ford) : 오랜 기간 동안 수용되는 유행
• 클래식(classic) : 도입기와 수용기가 있으나 쇠퇴기가 없이 지속 기간이 긴 유행

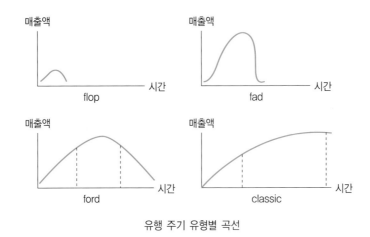

유행 주기 유형별 곡선

5 제품 수명 주기의 단계별 특성

① **도입기** : 아이디어를 수집하고 정리 · 평가하여 기술적 가능성을 실증한 뒤 연구 개발을 통해 개발될 상품을 발매하는 시기이다. 제품이 처음으로 도입되어 제품에 대한 지명도나 수용도가 극히 낮은 상태이다.

소비자에게 신제품의 품질 · 가격면에서의 효용성, 특징 등을 각종 형태를 통해 광고하여 판매 촉진 활동을 적극적으로 모색하여야 하는 개발기이다. 도입기에는 투자, 즉 비용의 지출이 주로 이루어지는 시기로 매상 및 이익이 거의 없다.

② **성장기** : 각종 광고 등을 통한 판매 촉진 활동을 통해 제품이 인지되는 시장 승인 단계로 수요의 신장률이 높아지며 가격 탄력성을 갖게 된다. 제품 생산이 본궤도에 올라 이익이 최대치에까지 오르나 후발 경쟁 상품이나 유사 상품의 시장 출현으로 경쟁기 · 불안정기라고도 한다.

③ **성숙기** : 수요가 어느 정도 포화상태에 이르는 포화기로, 수요는 완만한 증가가 없는 수평 상태로 성장률이 둔화되기는 하나 안전기에 접어드는 단계이다. 상품 경쟁력이 떨어지고 이익이 감소하며, 시장 경쟁에서 탈락되는 제품이 속출한다. 고객의 수용도를 높이고 구매력을 향상시키기 위한 신상품 개발 전략이 요구되는 시기이다.

④ **쇠퇴기** : 대체 상품의 대거 출현과 신상품 개발, 소비자의 생활 습관 변화 등에 의해 수요가 감퇴되는 단계이다.

수요는 일반 경기의 상하에 관계없이 계속 감소되며, 각종 홍보 효과는 거의 없고 시장 점유율이 급격히 저하된다. 이 시기에는 미리 준비된 신상품에 대한 새로운 마케팅 전략이 요구된다.

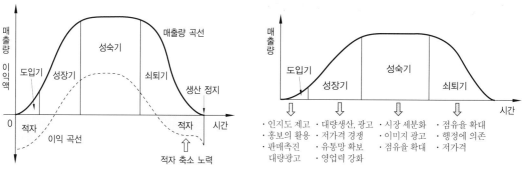

제품의 수명 주기 제품의 수명 주기와 단계별 특성

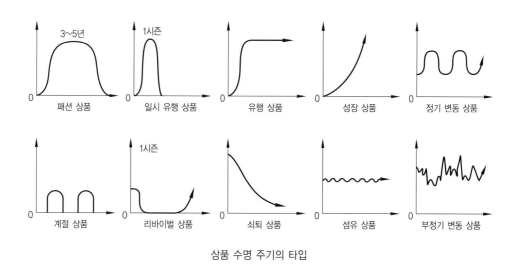

상품 수명 주기의 타입

6 제품 믹스

제품 믹스란 기업이 생산하고자 하는 제품의 품목과 계열의 집합을 말한다. 제품 믹스의 폭은 제품 생산 영역이며, 제품 믹스의 길이는 평균 제품 품목수를 의미한다.

① 제품 수명 주기
- 제한적 제품 전문화 전략 • 특징 제품 전문화 전략 • 제품 계열 전문화 전략
② 제품 믹스 차별화 전략
- 품질 · 가격 차별화 • 용도의 차별화

■ **제품 믹스 향상 전략**
낙후된 기존의 저급품 회사 이미지를 개혁 · 개선하여 소비자에게 이입되는 제품을 출시함으로써 이미지를 쇄신시키는 전략이다.

7 제품의 차별화와 색채 마케팅 사례

제품의 포지셔닝(positioning)은 소비자의 마음속에 차지하는 제품의 위치로 메르세데스(Mercedes)는 최고급 자동차로, 삼성과 소니는 최고급 품질의 가전제품으로 인지되는 속성의 위치가 존재한다.

시장의 특성에 따라 마케팅 믹스는 성능, 가격, 안정성 등을 강조하도록 설계된다.

■ 색채 마케팅 사례

① **코카콜라의 사례** : 저칼로리를 강조하는 다이어트 콜라, 카페인이 없는 카페인 프리콜라 등 세분화된 시장의 요구에 따라 다이어트 콜라는 흰 바탕에 빨간 줄무늬를, 카페인의 메시지를 인지하기 위해 금색을 사용한 카페인 프리콜라로 브랜드 이미지 속에서 차별화 전략을 적용하였다.

② **애플사의 사례** : 뉴턴의 일곱 가지 무지개색을 이용한 사과가 심벌로 사용되었으나, 아이맥의 출시로 깨끗한 이미지를 강조한 단색의 사과로 이미지 변신을 시도하였다.

애플 CI의 변화

③ **맥도널드의 사례** : 프렌치프라이를 연상시키는 M자의 노랑 심벌과 빨강 바탕은 가장 인지도가 높은 브랜드로, 전 세계 공통된 색채 전략으로 사용되었다.

④ **후지 필름과 코닥 필름의 사례** : 후지 필름은 녹색, 코닥 필름은 노랑을 강조한 차별화된 브랜드 이미지를 사용하여 성공한 색채 마케팅의 사례이다.

④ **국내 은행 및 보험사** : 신뢰와 믿음이 중시되는 금융기관에서는 대부분 청색과 녹색을 브랜드 이미지에 주로 활용하였다.

5-1 매체의 종류 및 특성

광고란 기업이 제품 판매 전략을 촉진시키기 위해 행해지는 각종 커뮤니케이션 활동을 말한다. 광고는 비 수요자층의 잠재의식을 고양시켜 상품구매를 촉진시키는 일종의 소비자 교육으로, 가장 빠른 시간에 가장 적은 비용을 들여 가장 효과적으로 전달하는 데 그 의의가 있다.

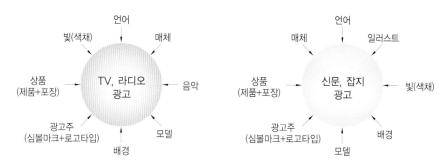

광고의 구성 요소

1 매체의 종류

광고 매체란, 기업 제품의 메시지를 폭넓게 전달하는 수단으로 인쇄 매체, 전파 매체, 기타 철도, 연감, 전화번호부, 극장, 전시 등의 방법을 통해 소비자에게 전달된다.

① **인쇄 매체** : 신문, 잡지, DM, 포스터
② **전파 매체** : TV, 라디오
③ **기타 매체** : 연감, 철도, 전시, 안내소, 판매 촉진(S.P) 등

광고의 4대 매체는 신문, 잡지, TV, 라디오이다. 세계 최초로 광고를 게재한 신문은 '런던가제트' 지이며, 우리나라 최초의 신문 광고는 1886년 한성주보의 세창양행 광고이다.

② 매체의 특징

■ 신문 광고 디자인

① **개요** : 신문은 다수인의 흥미를 유발하여야 하며, 시간과 공간을 극복할 수 있는 문자를 사용한다. 또한 규칙적인 시차를 가지고 최신의 정보를 보도해야 한다.

② **역사** : 세계에서 최초로 광고를 게재한 신문은 '런던가제트'이며 1941년 ABC(발생부수공화국)라는 기구가 기능을 발휘하면서 광고는 수입면에서 중요한 위치를 점하게 되었다. 우리나라 최초의 신문 광고는 1886년 한성주보의 세창양행 광고로 알려져 있다.

③ **종 류**
- 보도란 광고 : 기사 중에 끼워 넣는 광고로 기사 중 광고, 단독 기사 광고, 돌출 광고, 제목 아래 광고, 삽입 광고가 있다.
- 광고란 광고 : 행사, 모집, 분실 등 일시적 광고인 임시물 광고, 구인, 구직, 토지, 가옥, 연극 등의 광고를 소제목을 붙여 정리한 안내 광고, 기업 광고, 상품 광고가 있다.

④ **매체 특성**
- 신뢰성 : 정보로서의 신뢰도가 높고 보도, 교양을 위한 전통적인 매체이다. 통계 자료에 의한 자세한 내용 전달이 가능하다.
- 안정성 : 90% 이상이 정기 구독자로 안정된 독자가 확보되며 성별, 나이, 직업 등에 대한 조사가 가능하다. 주목률이 안정되어 지역별 광고 전략에 용이하다.
- 편의성 : 공간, 횟수, 날짜 등을 필요에 따라 사용하기 쉽고 요금과 제작비가 저렴하다. 기록성과 반복성이 있다.

⑤ **신문 광고의 구성 요소**

a. 조형적 요소
- 일러스트레이션 : 광고, 서적, TV 등에 사용되는 그림으로 광고에서는 그림, 삽화, 컷, 만화 등 회화적 부분의 총칭이다.
- 트레이트 심벌, 브랜드
- 코퍼리트 심벌, 로고타입
- 보더라인 : 디자인의 일부분으로 구분과 강조를 위한 외곽선이다.

b. 내용적 요소
- 헤드라인 : 광고 중 가장 중요한 요소로 뉴스, 고지, 효용, 이익, 주장, 제안, 경고, 질문 형식이 있다.
- 보디카피 : 제품에 대한 구체적 정보를 제공하고 행동하도록 설득한다.
- 슬로건 : 간결하면서 힘이 있는 말이나 문장으로 구매 활동을 촉진시킨다.

- 캡션 : 사진 또는 일러스트레이션에 본문과는 별도로 붙이는 짧은 글이다.
- 회사명, 주소

■ 잡지 광고 디자인

특정 제목을 일정 간격으로 장기간에 걸쳐 발행되는 출판물이다. 매호가 서로 연관성을 가지며, 특성을 가진 내용으로 편집 · 발행되며 해설과 비판에 의한 사상 전달을 목적으로 한다.

① 종 류

- 발행기간별 : 주간, 격주간, 월간, 격월간, 계간, 연간
- 독자속성별 : 일반잡지, 계층잡지, 여성잡지, 어린이잡지, 학생잡지
- 내용별 : 종합잡지, 오락잡지, 전문지

② 매체 특성

- 특정한 독자층이 확보된다.
- 반복 효과가 높고 매체로서의 생명이 길다.
- 지질이 좋고 컬러 인쇄가 효과적이어서 소구력이 강하다.
- 분위기 있는 광고를 할 때 효과적이다.
- 광고 대상을 집약시켜 매체를 선택할 수 있고, 광고비를 집중시킬 수 있다.
- 뛰어난 색채 이미지의 재현이 가능하다.
- 구체적 · 분석적 내용의 전달을 특징으로 한다.

■ TV 광고 디자인

① 종 류

- 프로그램 광고 : 특정 프로그램에 스폰서로 참여하여 프로그램 속에 광고 메시지를 삽입하는 것이다.
- 스폿 광고 : 프로그램과 프로그램 중간에 삽입되는 형태이다.
- 블록 광고 : 일정한 시간을 정하여 30초 CM 10개를 계속 방송하는 형태이다.
- 로컬 광고 : 지역 방송국에 제한되어 방송되는 광고이다.
- 네트워크 광고 : 방송본국에서 전국을 통해 실시하는 광고이다.

② 매체 특성

- TV는 오디오와 비디오로 구성되며 전국, 지역 어디든 광고 메시지 전달이 가능하다.
- 광고 상품과 사용 모습을 실제로 보여 주기에 적절하다.
- 감정 이입의 특성이 있다.
- 속보성, 타이밍 등에서 뛰어나지만 시간적 한계성과 기록성이 결여된다.
- 출연자와 시청자 사이의 친밀한 관계를 제품 이미지와 연결시킬 수 있다.

참고하세요!

■ 매체별 광고의 특성

① 잡지 광고의 특성

• 전국 배포가 가능하고 반영구적이다.

• 자료 보존이 용이하고 반복 효과가 높다.

• 명확한 독자층 대상으로 설득력이 강하다.

• 광고의 메시지, 인상도가 지속되며 광고비가 저렴하다.

• 뛰어난 색채 이미지의 재현으로 주목률이 높다.

• 신속하고 적시에 광고 효과를 보기가 어렵다.

② 라디오 광고의 특성

• 광고 문안 설명과 음악 등이 어우러져 기억도, 이해도, 암시도가 강하다.

• 매체 이용 가격이 저렴하며 반복 효과가 크다.

• 옥외에서 청취가 가능하다.

• 일반적으로 라디오 광고를 CM(Commercial Message)이라고도 한다.

③ TV 광고의 특성

• 시각 · 청각을 동원하는 입체적 매체이다.

• 적절한 시간 편성으로 효과적인 결과를 볼 수 있다.

• 전국에 걸쳐 방송되므로 큰 위력을 발휘한다.

• 일반적으로 CF(Commercial Film)라고도 한다.

④ 포스터 디자인의 특성

• 인쇄 광고 매체 중의 하나인 포스터 디자인은 시각 전달 디자인의 기본 형식으로 일정한 지면에 가장 효과적인 표현을 통해 내용을 전달한다.

• 포스터 디자인은 사용 목적에 따라 문화 행사 포스터, 상업 포스터, 공공 · 공익 포스터, 정치 포스터 등으로 나뉜다.

• 포스터는 위치 선택이 자유롭고 여러 장을 반복하여 주목성이 높으며 크기나 색상 선택이 자유로운 장점이 있으나, 청중 분포도가 낮고 설득력이 없으며 수명이 짧다는 단점이 있다.

광고 매체별 특성

매 체			장 점	단 점	주적용 업종
매스컴매체	인쇄매체	신 문	· 열독률 · 주목률이 안정되어 있다. · 배부 영역이 넓다. · 기록성 · 보전성이 크다. · 신문이 지니는 위력을 이용할 수 있다. · 적시에 광고를 할 수 있다. · 탄력적 광고를 할 수 있다.	· 로스 서큘레이션(유통 손실 ; loss scirculation)이 많다. · 관심을 불러일으키기 어려운 때가 많다. · 비싼 경우가 많다. · 소구 대상이 명확하지 않다. · 선택에 융통성이 적다.	제조업, 제약업, 백화점, 금융업, 영화, 서예, 부동산, 안내 광고
		잡 지	· 소구 대상이 어느 정도 명확하다. · 기록성 · 보존성이 있다. · 감정적 · 무드적 소구를 할 수 있다. · 비교적 용이하게 지면을 독점할 수 있다. · 기사와의 연동이 가능하다. · 원색 광고가 가능하다.	· 비교적 비싸다. · 선택에 융통성이 적다.	여성용품, 식품, 화장품, 자동차, 카메라, 컴퓨터 등 사무기기
	전파매체	T V	· 소구력이 강하다. · CM의 오락성이 크다. · 지역적 융통성이 적다. · 세대간의 의견 통일이 촉진된다. · 반복 광고의 효과가 크다. · 실물의 실연 제시를 할 수 있다. · 즉효성이 있다.	· 비싸다. · 따라서 충분한 설명을 할 수 없다. · 오락적으로 흐르기 쉽다. · 시청자의 저항이 클 수 있다. · 대상이 한정된다.	아동용품, 약품, 식품, 화장품, 가전제품, 전문점, 자동차, 의류
		라디오	· 감정적 소구를 할 수 있다. · 지역적 융통성이 있다. · 청취자와 대화를 나눌 수 있다. · 소구력이 비교적 강하다. · 시간적 · 공간적 장애를 극복할 수 있다.	· 비교적 비싸다. · 청각에만 의존하므로 광고 상품을 제시할 수가 없다. · 대상이 한정된다.	식품, 약품, 가전 제품
미니컴매체		직접 우송물 (Direct Mail)	· 소구 대상이 매우 명확하다. · 선택에 융통성이 많다. · 전략성이 크다 (경쟁 기업이 오른다). · 효과 측정이 용이하다. · 예산에 맞는 광고를 할 수 있다. · 집중적인 설득을 할 수 있다. · 정보를 충분히 줄 수 있다.	· 명단의 입수가 곤란하다. · 소구 범위가 협소하다. · 곧장 휴지통에 들어가는 경우가 많다.	서적, 통신 판매, 백화점, 금융
교통매체		⑩ 차내 광고 차체 외 광고, 역, 공항 등에서의 광고	· 일반적으로 샐러리맨에게 강하게 작용한다. · 뉴스성이 있다. · 지역적 융통성이 있다. · 반복적 소구가 가능하다. · 색채 효과가 기대된다.	· 반드시 읽혀진다는 보장이 없다. (곧장 휴지통행) · 신뢰성이 낮다. · 소구 범위가 협소하다. · 소구 대상이 한정된다. · 충분한 설명을 할 수 없다.	소매점, 부동산, 학원, 결혼식
기타매체	옥외매체	⑩ 포스터, 간판, 광고탑, 애드벌룬, 선전차	· 계속적인 광고 효과가 기대된다. · 눈에 쉽게 띈다. · 충동 구매를 자극한다. · 매스미디어와 보완이 된다. · 조명 효과가 크다.	· 거의 설명을 할 수가 없다. · 옥외 광고 규제의 대상이 되기 쉽다.	사명, 상표명 (업종에 한정이 없다.)

 5-2 매체 전략

1 기업의 디자인 전략

디자인 전략이란, 기업 정책의 핵심적 요소로 생산 · 판매 · 광고를 기업 정책의 본질과 결부시켜 마련된 디자인 통합 관리 시스템이다. 기업체에서 디자인 전략을 수립하는 핵심인 자를 디자이너, 즉 아트디렉터라 한다. 아트디렉터는 디자인 전략에 의한 통일된 디자인 시스템을 수립하여 기업체의 분명한 이미지를 부여하고, 사업을 창의적이고 발전적으로 이끌어 나가야 한다.

디자인 전략은 제품의 이미지 유지와 타 상품과의 차별화를 통해 그 기업의 이미지를 확고히 하는 데 그 의의가 있다.

> ▣ **기업에 있어서의 디자인 위치**
> 디자인은 상품 기획에서 제품의 생산, 판매, 홍보, 각종 광고에 이르는 모든 행위의 종합 시스템이다.
> • Re-design : 기존 상품의 질이나 개선점을 개량 · 수정하여 디자인하는 기술로 혁신 디자인이라고도 한다.
> • Revolution design : 기존에 존재하지 않은 신제품을 개발하는 디자인이다.

2 기업에 있어서 디자인 부서의 조직, 위치, 역할 등에 관한 사항

제품을 생산하고 판매하여 최대의 이윤을 창출하려는 기업 내에서 디자인 부서는 제품의 조형을 통해 제품의 질을 향상시키고 소비자에게 보다 만족스럽게 어필한다는 데에서 매니저의 역할을 담당한다고 할 수 있다.

디자인 부서는 디자인 정책에 대한 책임이 있고, 제품을 개발하고 계획하는데 직접적인 영향력을 갖는다. 디자인 부서는 소비자의 관심을 대변하는 역할까지 담당하기 위하여 사회심리학 분야에 대한 포괄적인 지식도 갖추어야 한다.

3 제품 디자인 관리

디자인 관리란, 기업 경영의 정책 차원에서 능동적으로 이루어져야 한다. 그러므로 디자인 전개과정의 전반에 걸쳐 계획을 수립하고 조직을 확고히 하여 이에 필요한 인원을 확보하는 한편, 그 인원이 자발적으로 최대한의 창의성을 발휘할 수 있도록 유기적으로 관리되어야 한다.

① **디자인 관리의 기능** : 디자인 관리는 구체적이면서도 추상적인 행위에 관한 것으로, 직접 경영에 기여하는 제품 디자인을 만드는 과정을 중심으로 수행된다.

② **디자인 관리의 4원칙**
- 디자인 과정의 제정
- 디자인에 관련된 제조건의 표준화

- 작업의 성과에 대한 합리적인 보수
- 최고 과정을 몸에 익히는 훈련

③ **디자인 관리의 기능** : 제품 디자인에 관한 일은 여러 부서와 관련되기 때문에 관리라는 문제도 많은 부서와 관계되고 있다. 동시에 복잡한 업무로도 연관되어 있으므로 제품 디자인 관리는 제품 디자이너에 대한 관리와 제품에 대한 관리로 대별하기도 하고, 또는 기업 전체로서의 관리와 디자인 부서 내에서의 관리로 구분할 수도 있다.

참고하세요!

■ 디자이너의 관리
- 제품 디자인 업무에 관련되는 여러 조건의 표준화 작업
- 일의 성과에 대한 보수의 합리화
- 디자인 프로세스에 대한 교육 훈련
- 기타 디자이너의 자질에 대한 훈련

■ 기업 전체로서의 관리
제품 디자인 업무에 관련되는 여러 조건의 표준화 작업
- 제품 기획, 신제품 개발 계획 ┬ B.I(Brand Identity) 관리 ┬ 기업(상품·제품)의 브랜드
 └ P.I(Product Identity) 관리 └ 이미지(형태, 색상 등) 통합화
- 실용실안 및 의장등록 관리
- 생산 관리 : 디자인에 관련된 부분(예 도장, 염색, 도금, 인쇄, 포장 등)의 종합적인 한도 품질 관리
- 판매 관리 : 시장 소비자의 반응에 대한 제반사항 조사 관리

4 산업 디자인의 사회적 기능과 윤리

오늘날 산업 디자인은 디자이너의 활동 영역을 넘어서 경영 문제로 논의되는 고도의 정보화·디자인화 시대에 도래하고 있다. 제품의 성능 향상과 기술 혁신은 창조적 활동 영역을 무시하고는 경쟁력을 잃게 되었고 경영, 즉 사회와 디자인의 상호 보완적인 관계의 구축을 필요로 하고 있다.

산업 디자인은 회사의 얼굴이며, 나아가 국가 경쟁력 제고의 지름길로서 세계화 시대에 필수적으로 투입해야 할 자본인 것이다.

2004년 새롭게 선정된 굿디자인 마크

부록

색채 품질관리규정

색채 품질관리규정

 KS 색채 품질관리규정

1 색에 관한 용어

① **적용 범위** : 이 규격은 색에 관한 주요 용어(이하 용어라 한다)와 그 뜻에 대하여 규정한다. 다만, 색 이름은 KS A 0011(물체색의 색이름)에 따른다.

② **인용 규격** : KS A 0011(물체색의 색 이름)

　　　　　　　KS A 0062(색의 3속성에 의한 표시 방법)

　　　　　　　KS A 3012(광학 용어)

　　　　　　　KS C 8008(조명 용어)

③ **분 류**

이 규격에서는 용어를 다음과 같이 분류한다.

- 주로 측광에 관한 용어
- 주로 측색에 관한 용어
- 주로 시각에 관한 용어
- 기타 용어

④ **용어 및 정의**

- 비 고

2개 이상의 용어를 병기한 경우에는 그 순서에 따라 우선 사용한다. 용어에 괄호를 붙인 부분은 생략하여도 좋다.

참고로 대응 외국어(영어, 독어, 불어)를 나타낸다. 영어와 미국어의 구별이 있는 경우에는 그것을 나타내지만 영어 Colour와 미국어 Color에 대하여는 Colo(u)r로 약하여 기록한다. 이 외에 괄호를 붙인 부분은 생략하여도 좋다.

<div align="center">(a) 주로 측광에 관한 용어</div>

번호	용어	정 의	대응 외국어 (참고)
1001	빛	(1) 시각계에 생기는 밝기 및 색의 지각·감각 (2) 눈에 들어와 시감각을 일으킬 수 있는 전자파, 가시광선이라고도 한다. (3) 자외선으로부터 적외선까지의 파장 범위에 포함되는 전자파 비 고 1. (1)의 빛은 보통 시각계에 대한 광자극의 작용에 따라 생긴다. 2. (2)의 가시광선의 파장 범위는 조건에 따라 다르다. 일반적으로는 360~400nm에서부터 760~830nm 사이의 전자파이다.	(영) light (독) licht(n) (불) lumiére(f)
1002	분광 밀도	파장 λ를 중심으로 하는 미분 파장폭 내에 포함되는 방사량 X(복사속, 복사 조도, 복사 휘도 등) 단위 파장폭당의 비율 $$X_\lambda \left(=\frac{\mathrm{d}X}{\mathrm{d}\lambda}\right)$$ 비고 : 특정 복사량, 예를 들면 복사속의 Φ_e의 분광 에너지는 분광 복사속이라 하고, 양의 기호 $\Phi_{e\lambda}$로 표시한다. 단위는 $W \cdot m^{-1}$ 또는 $W \cdot nm^{-1}$을 사용한다.	(영) spectral concentration (독) spektrale dichte(f) (불) densité spectrale(f)
1003	분광 분포	파장 λ의 함수로 표시한 에너지의 분포 비 고 1. **분광 조성**이라고 한다. 2. 복사량의 성질을 분명히 하기 위하여 예를 들면 복사속이 Φ_e의 분광 분포는 **분광 방사속 분포**라 하고 양의 기호 $\Phi_{e\lambda}(\lambda)$로 표시한다. 여기에서 첨자 λ는 파장에 대한 미분계수라는 것을 나타내고, (λ)는 파장의 함수를 나타낸다.	(영) spectral distribution (독) spektrale verteilung(f) (불) répartition spectrale(f)
1004	상대 분광 분포	분광 분포의 상대값. 양의 기호 $S(\lambda)$ 또는 $P(\lambda)$로 표시한다. 비고 : 혼동할 염려가 없는 경우(예를 들면, 물체색의 측정, 표시에 관련하여 표준광의 상대 분광 분포를 고려하는 경우 등)에는 "상대"의 문자를 생략하고 단지 **분광 분포**라고 하는 것이 보통이다.	(영) relative spectral power distribution (독) strahlungsfunktin(f) (불) répartition spectrale relative d'énergie(f)
1005	비시감도	특정 측정 조건에서 파장 λ_m의 복사 휘도 $L_{\lambda m}$과 그와 동등한 밝기의 감각을 주는 파장 λ의 복사 휘도 L_λ와의 비 $\frac{L_\lambda m}{L\lambda}$. 이 비율은 전 가시광선 파장 영역에서 구한 함수이다. 이것은 단색광에 대한 밝기 시감의 민감성을 나타내는 함수가 된다.	(영) spectral luminous efficiency for an individual observer (독) spektraler hellempfindlickeitsgrad für den individuellen beobachter(m) (불) efficacité lumineuse relative spectrale pour un observateur in dividual(f)

번호	용어	정 의	대응 외국어(참고)
1006	표준 비시감도	원추 세포가 독자적으로 작동하는 밝은 곳(100cd/m²)에서 보는 평균적인 비시감도로서 국제조명위원회(CIE) 및 국제도량형위원회(CIPM)에서 채택한 값. 양의 기호 $V(\lambda)$로 표시한다.	(영) spectral luminous efficiency (독) spektraler hellempfindlichkeitsgrad(m) (불) efficacité lumineuse relative Spectrale(f)
1007	휘 도	유한한 면적을 갖고 있는 발광면의 밝기를 나타내는 양이며 다음 식에 따라 정의되는 측광량 L_v $$L_v = \frac{d^2\Phi_v}{d\Omega \cdot dA \cdot \cos\theta}$$ 여기에서 $d^2\Phi_v$: 빛 통로상에 주어진 점을 포함한 미소 면적 S를 통과하는 광속 중 주어진 방향을 포함하는 미분 입체각 안에 포함된 빛의 흐름 dA : 발광면 S의 면적 미분량 $d\Omega$: 입체각의 미분량 θ : 미소면 S의 법선과 주어진 방향이 이루는 각 양의 기호 L_v로 표시하고, 혼동할 염려가 없는 경우에는 L로 표시하여도 좋다. 단위는 cd · m⁻²를 쓴다. 비고 : 1. 발광면인 경우 정의 식은 다음에 따른다. $$L_v = \frac{dI_v}{dA \cdot \cos\theta}$$ 여기에서 dI_v : 발광면의 주어진 점을 포함하는 미소 면적 S의 주어진 방향의 광도 2. 수광면인 경우 정의 식은 다음에 따른다. $$L_v = \frac{dE_v}{d\Omega}$$ 여기에서 dE_v : 주어진 방향을 포함하는 미소 입체각으로부터 입사광에 의해 주어진 점에서 수광면의 조도	(영) luminance (독) Leuchtdichte(f) (불) luminance lumineuse(f)
1008	시감 반사율	물체에서 반사하는 광속 Φ_r과 물체에 입사하는 광속 Φ_i의 비 $\frac{\Phi_r}{\Phi_i}$. 양의 기호로 ρ_v로 표시하고, 혼동할 염려가 없는 경우에는 ρ로 표시하여도 좋다.	(영) luminous reflectance (독) reflexionsgrad(m) (불) facteur de réflexion lumineuse(m)
1009	시감 투과율	물체를 투과하는 광속 Φ_t와 물체에 입사하는 광속 Φ_i의 비 $\frac{\Phi_t}{\Phi_i}$. 양의 기호로 τ_v로 표시하고, 혼동할 염려가 없는 경우에는 τ로 표시하여도 좋다.	(영) luminous transmittance (독) transmissionsgrad(m) (불) facteur de transmission lumineuse(m)
1010	휘도율, 루미넌스 팩터	동일 조건으로 조명 및 관측한 물체의 휘도 L_{es}와 완전 확산 반사면 또는 완전 확산 투과면의 L_{en}과의 비 $\frac{L_{es}}{L_{en}}$. 양의 기호 β_c로 표시하고, 혼동할 염려가 없는 경우에는 β로 표시하여도 좋다.	(영) radiance factor (독) strahldich tefaktor(m) (불) facteur de luminance lumineuse(m)

번호	용어	정 의	대응 외국어(참고)
1011	복사 휘도율, 라디안스 팩터	동일 조건으로 조명 및 관측한 물체의 복사 휘도 L_{es}와 완전 확산 반사면 또는 완전 확산 투과면의 복사 휘도 L_{en}의 비 $\dfrac{L_{es}}{L_{en}}$. 양의 기호 β_e로 표시하고, 혼동할 염려가 없는 경우에는 β로 표시하여도 좋다.	(영) radiance factor (독) strahldich tefaktor(m) (불) facteur de luminance énergyétique(m)
1012	입체각 반사율	동일 조건으로 조명하여 한정된 동일 입체각 내에 물체에서 반사하는 복사속(광속) Φ_s와 완전 확산 반사면에서 반사하는 복사속(광속) Φ_n의 비 $\dfrac{\Phi_s}{\Phi_n}$. 양의 기호 R_e 또는 R_v로 표시하고, 혼동할 염려가 없는 경우에는 R로 표시하여도 좋다. 비고 : 반사 입체각이 2πsr에 근사할 때, 입체각 반사율은 반사율(광속을 이용한 경우에는 시감 반사율)에 근사하고, 반사입체각이 0에 근사할 때 입체각 반사율은 휘도율 또는 복사 휘도율에 근사한다.	(영) reflectance factor (독) reflexionsfactor(m)
1013	분광 반사율, 스펙트럼 반사율	물체에서 반사하는 파장 λ의 분광 복사속 $\Phi_{r\lambda}$의 물체에 입사하는 파장 λ의 분광 복사속 $\Phi_{i\lambda}$의 비 $\dfrac{\Phi_{r\lambda}}{\Phi_{i\lambda}}$. 양의 기호 $\rho(\lambda)$로 표시한다.	(영) spectral reflectance (독) spektraler reflexionsgrad(m) (불) facteur réflexion spectrale(m)
1014	분광 복사 휘도율, 스펙트럼 라디안스 팩터	동일 조건으로 조명 및 관측한 물체의 파장 λ에 있어서 분광 복사 휘도 $L_{es\lambda}$와 완전 확산 반사면 또는 완전 확산 투과면의 파장 λ에 있어서 분광 복사 휘도 $L_{en\lambda}$의 비 $\dfrac{L_{es\lambda}}{L_{en\lambda}}$. 양의 기호 $\beta(\lambda)$로 표시한다.	(영) spectral radiance factor (독) spektraler strahldichtefaktor(m) (불) facteur de luminance spectrale(m)
1015	분광 입체각 반사율, 스펙트럼 입체각 반사율	동일 조건으로 조명하고, 한정된 동일 입체각 내에 물체에서 반사하는 파장 λ의 분광 복사속 $\Phi_{s\lambda}$와 완전 확산 반사면에서 반사하는 파장 λ의 분광 복사속 $\Phi_{n\lambda}$의 비 $\dfrac{\Phi_{s\lambda}}{\Phi_{n\lambda}}$. 양의 기호 $R(\lambda)$로 표시한다.	(영) spectral reflectance factor (독) spektraler reflexionsfactor(m)
1016	분광 투과율, 스펙트럼 투과율	물체를 투과하는 파장 λ의 분광 복사속 $\Phi_{t\lambda}$와 물체에 입사하는 파장 λ의 분광 복사속 $\Phi_{i\lambda}$의 비 $\dfrac{\Phi_{t\lambda}}{\Phi_{i\lambda}}$. 양의 기호 $\tau(\lambda)$로 표시한다.	(영) spectral transmittance (독) spektraler transmissionsgrad(m) (불) facteur de luminance spectrale(m)
1017	완전 확산 반사면	입사한 복사를 모든 방향에 동일한 복사 휘도로 반사하고, 또 분광 반사율이 1인 이상적인 면	(영) perfect reflecting diffuser (독) vollkommen mattweisser körper bei reflexion(m) (불) diffuseur parfait par réflexion(m)

번호	용어	정 의	대응 외국어 (참고)
1018	완전 확산 투과면	입사한 복사를 모든 방향에 동일한 복사 휘도로 투과하고, 또 분광 투과율이 1인 이상적인 면	(영) perfect transmitting diffuser (독) Vollkommen mattweisser Körper bei Transmission(m) (불) diffuseur parfait par transmission(m)

(b) 주로 측색에 관한 용어

번호	용어	정 의	대응 외국어 (참고)
2001	색, 색채	(1) 색이름(예를 들면 회색, 빨강, 연두, 연한 파랑, 갈색) 또는 색의 3속성으로 구분 또는 표시되는 시감각의 특성 비고 : 색 이름은 KS A 0011에 따른다. (2) (1)에 따라 특성 지을 수 있는 지각에 따라 인식되는 물체의 시각 특성 (3) (1)에 따라 특성 지을 수 있는 지각에 따라 인식되는 빛 자체의 질적 특성 (4) (1)에 따라 특성 지을 수 있는 지각의 원인이 되는 물리 자극을 표시하는 3자극값과 같은 3가지 수치의 조합으로 표시되는 색자극의 특성	(영) colo(u)r (독) farbe(f) (불) couleur(f)
2002	색자극	눈에 들어와 유채 또는 무채색의 감각을 일으키는 가시복사	(영) colo(u)r stimulus (독) farbreiz(m) (불) stimulus de couleur(f)
2003	색자극 함수	색자극을 복사량의 분광 밀도에 따라 파장의 함수로 표시한 것. 양의 기호 $\phi_\lambda(\lambda)$로 표시한다.	(영) colo(u)r stimulus funcion (독) farbreiz function(f) (불) courbe spectrale d'un stimulus de couleur(f)
2004	상대 색자극 함수	색자극 함수의 상대 분광 분포. 양의 기호 $\phi(\lambda)$로 표시한다.	(영) relative colo(u)r stimulus function (독) farbreizfunktion(f) (불) courbe spectrale d'un stimulus de couleur(f)
2005	색자극값	3자극값에 따라 정해지는 색자극의 성질을 표시하는 양	(영) psychophysical colo(u)r specification (독) farbvalenz(f) (불) specification de couleur psychophysique(f)
2006	광원색	광원에서 나오는 빛의 색. 광원색은 보통 색자극값으로 표시한다.	(영) light-source colo(u)r (독) farbe der lichtquelle(f) (불) couleur de source de lumière(f)

번호	용어	정 의	대응 외국어 (참고)
2007	물체색	빛을 반사 또는 투과하는 물체의 색. 물체색은 보통 특정 표준광에 대한 색도 좌표 및 시감 반사율 등으로 표시한다. 참고 : 영어의 object(perceived) colour는 발광체(광원)도 포함하여 물체에 속하는 것처럼 지각되는 색을 말하고 물체색과는 대응하지 않는다.	(영) non-luminous object (psychophysical) colo(u)r (독) farbvalenz eines nichtselbstleuchters(f) (불) couleur(psychophysique) d'un object non lumineux(f)
2008	표면색	빛을 확산 반사하는 불투명 물체의 표면에 속하는 것처럼 지각되는 색. 표면색은 보통 색상, 명도, 채도 등으로 표시한다.	(영) surface(perceived) colo(u)r (독) aufsichtfarbe(f) (불) couleur(percue) de surface(f)
2009	개구색	구멍을 통하여 보이는 색과 같이 빛을 발하는 물체가 무엇일까 하는 인식을 방해하는 조건에서 지각되는 색	(영) aperture colo(u)r, non-object(perceived) colo(u)r (독) freie farbe(f) (불) couleur libre(pergue)(f), couleur-ouverture (pergue)(f)
2010	색의 표시, 표색	색을 심리적 특정 또는 심리물리적 특성에 따라 정량적으로 표시하는 것 비고 : 심리적 특성에 따른 경우는 예를 들면 색상, 명도, 채도에 따르고, 심리물리적 특성에 따른 경우는 예를 들면 3자극값에 따라 표시한다.	(영) colo(u)r specification (독) farbfestlegung(f) (불) specification des couleurs(f)
2011	색 표시계	특정 기호를 이용하여 색의 표시를 명확히 하기 위한 일련의 규정 및 정의로 이루어지는 체계	(영) colo(u)r system (독) farbsystem(n) (불) system de couleur(m)
2012	3색 색 표시계	적당히 선정한 3가지 원자극의 가법 혼색에 따라 시료의 색자극과 등색이 된다는 원리에 바탕을 두고 시료의 색자극값을 표시하는 체계	(영) trichromatic system, colorimetric system (독) trichromatisches system(n), farbvalenz-system(n) (불) systéme trichromatique(n) systéme colorimétrique(pl)
2013	측색용 광	상대 분광 분포를 규정하여 물체색의 3자극값을 계산하는 경우에 이용하는 광(조명)	(영) illuminant (독) lichtart(f) (불) illuminant(m)
2014	(CIE) 표준광	CIE에서 규정한 측색용 기준광. CIE 표준광에는 표준광 A, D_{65}가 있고 D_{50}, D_{55}, D_{75}를 비롯한 주광, 그리고 기타의 광 B와 C가 있다. 비 고 1. 표준광 A는 온도가 약 2,856K인 완전 복사체가 발하는 빛	(영) CIE standard illuminans (독) normlicharten CIE(pl) (불) illuminants normalisées CIE(pl)

번호	용어	정 의	대응 외국어(참고)
2014	(CIE) 표준광	2. 표준광 D_{65}는 상관 색온도가 약 6500K인 CIE 주광, 기타 주광 D는 기타 상관 색온도의 CIE 주광으로서, 표준광 D_{65}에 따른 것으로서는 D_{55}(상관 색온도 약 5500K) 및 표준광 D_{75}(상관 색온도 약 7500K)를 우선적으로 사용한다. 3. 각 표준광은 다음과 같이 실재하는 빛의 분광 분포를 대표하는 것을 의도적으로 정하는 것이다. • **표준광 A** : 상관 색온도가 약 2856K인 텅스텐 전구의 빛 • **표준광 D_{65}** : 자외역을 포함한 평균적인 주광 • **기타 주광 D** : 자외역을 포함한 여러 가지 상태에서의 주광	(영) CIE standard illuminans (독) normlichtarten CIE(pl) (불) illuminants normalisees CIE(pl)
2015	(CIE) 표준 광원 및 광원	CIE 표준광 A, B 및 C광을 각각 실현하기 위하여 CIE에서 규정한 인공 광원 비 고 1. 각 표준 광원은 다음에 따른다. • **표준 광원 A** : 분포도가 약 2856K가 되도록 점등한 투명 밸브 가스가 들은 텅스텐 코일 전구 • **표준 광원 B** : 표준 광원 A에 규정한 데이비스-깁슨 필터를 걸어서 상관 색온도를 약 4,874K로 한 광원 • **표준 광원 C** : 표준 광원 A에 규정한 데이비스-깁슨 필터를 걸어서 상관 색온도를 약 6,774K로 한 광원 2. 표준광 D_{65} 및 기타 표준광 D를 실현하는 인공 광원은 아직 확정되어 있지 않다.	(영) CIE standard sources (독) normlichtquellen CIE(pl) (불) sources normalisées CIE(pl)
2016	CIE 주광	많은 자연 주광의 분광 측정값에서 통계적 기법에 따라 각각의 상관 색온도에서 주광의 대표로서 CIE가 정한 분광 분포를 갖는 광(조명)	(영) CIE daylight illuminant (독) tageslichtart CIE(f) (불) illuminant lumiére du jour CIE(m)
2017	데이비스-깁슨 필터	데이비스(R.Davis) 및 깁슨(K.S.Gibson)에 의해 고안된 색온도 변환용 용액 필터. 예를 들면 표준 광원 A와 조합하여 표준 광원 B, C 등을 얻기 위하여 이용하는 것 비고 : DG필터라고 한다.	(영) Davis-Gibson filter (독) Davis-Gibson-filter(n) (불) filter de Davis-Gibson(m)
2018	등에너지 백색광	분광 밀도가 가시파장역에 걸쳐서 일정하게 되는 색자극. 상대 색자극 함수 $\phi(\lambda)$는 일정하다. 비고 : 이것을 측색용 빛으로서 이용할 때가 있고, 그 경우에는 기호 E로 표시한다.	(영) equi-energy spectrum (독) energiegleiches spektrum(n) (불) spectre d' égale énergie(m)
2019	등 색	2가지 색자극이 같다고 지각하는 것 또는 같게 되도록 조절하는 것	(영) colo(u)r matching (독) farbabgleich(m) (불) égalisation de couleur(f)

번호	용어	정 의	대응 외국어(참고)
2020	원자극	3색 표시계에서 가법 혼색의 기초가 되는 3가지의 특정 색 자극 비고 : 기호는 XYZ색 표시계에서는 $[X]$, $[Y]$, $[Z]$를 사용하고, $X_{10}Y_{10}Z_{10}$색 표시계에서는 $[X_{10}]$, $[Y_{10}]$, $[Z_{10}]$을 사용한다.	(영) reference colo(u)r stimuli (독) primärvalenzen(pl) (불) stimulus de couleur référence(pl)
2021	기계 원자극	가법 혼색에 바탕을 둔 시감 색채계에서 물리적으로 규정되어 있는 원자극	(영) matching stimuli, instrumental stimuli (독) messvalenzen(pl) (불) stimulus primaries instrumentaux(pl)
2022	기초 자극	특정 색자극(보통은 백색 자극). 이것에 따라 3색 표시계의 원자극 사이의 크기가 상대적으로 정해진다.	(영) basic stimulus (독) mittelpunktsvalenz(f), mittelpunktsfabart(f) (불) stimulus de base(f)
2023	3자극값	3색 표시계에서 시료의 색자극과 등색이 되는데 필요한 원자극의 양 비고 : 양기호 XYZ색 표시계에서는 X, Y, Z를 사용하고 $X_{10}Y_{10}Z_{10}$색 표시계에서는 X_{10}, Y_{10}, Z_{10}을 사용한다.	(영) tristimulus vaiues (독) farbwerte(pl) (불) composantes trichromatiques(pl)
2024	스펙트럼 3자극값	복사량이 일정한 단색 복사의 3자극값	(영) colo(u) matching coefficients, spectral tristimulus values (독) spek tralwerte(pl) (불) coefficients colorimétriques(pl), composantes trichromatiques spectrales(pl)
2025	등색 함수	파장의 함수로서 표시한 각 단색광의 3자극값 기여 효율을 나타낸 함수 비고 : XYZ색 표시계에서는 $\bar{x}(\lambda)$, $\bar{y}(\lambda)$, $\bar{z}(\lambda)$를 사용하고, $X_{10}Y_{10}Z_{10}$색 표시계에서는 $\bar{x}_{10}(\lambda)$, $\bar{y}_{10}(\lambda)$, $\bar{z}_{10}(\lambda)$를 사용한다.	(영) colo(u)r matching functions (독) pektralwertfunktionen(pl) (불) unction colorimétriques(pl)
2026	XYZ색 표시계, CIE 1931색 표시계	CIE에서 1931년에 채택한 등색 함수 $\bar{x}(\lambda)$, $\bar{y}(\lambda)$, $\bar{z}(\lambda)$에 기초한 3색 표시계 비고 : 2도 시야 XYZ색 표시계라고도 한다.	(영) CIE 1931 standard colorimetric system (독) normvalenz–System CIE 1931(n) (불) systèm de réferenec colorimétrique CIE 1931
2027	$\bar{x}_{10}, \bar{y}_{10}, \bar{z}_{10}$색 표시계, CIE 1964색 표시계	CIE에서 1964년에 채택한 등색 함수 $\bar{x}_{10}(\lambda)$, $\bar{y}_{10}(\lambda)$, $\bar{z}_{10}(\lambda)$에 기초한 3색 표시계 비고 : 10도 시야 XYZ색 표시계라고도 한다.	(영) CIE 1964 supplementary standard colorimetric system (독) 10°–(Grossfeld–) Normvalena –System CIE 1964(n) (불) systéme de référence colorimétrique supplementaire CIE 1964(m)

번호	용어	정 의	대응 외국어 (참고)
2028	CIE 1931 측색 표준 관측자	측색상의 특성이 XYZ색 표시계에서 등색 함수 $\bar{x}(\lambda)$, $\bar{y}(\lambda)$, $\bar{z}(\lambda)$와 일치하는 가상의 관측자	(영) CIE 1931 standard colorimetric observer (독) Farbmesstechnischer normalbeobachter CIE 1931(m) (불) observateur de référence colorimétrique CIE 1931(m)
2029	CIE 1964 측색 보조 표준 관측자	측색상의 특성이 $\bar{x}_{10}\bar{y}_{10}\bar{z}_{10}$색 표시계에서 등색 함수 $\bar{x}_{10}(\lambda)$, $\bar{y}_{10}(\lambda)$, $\bar{z}_{10}(\lambda)$과 일치하는 가상의 관측자	(영) CIE 1964 supplementary standard colorimetric observer (독) farbmesstechnischer $10°-$ (grossfeld) normalbeobachter CIE 1964(m) (불) observateur de référence colori-métrique supplementaire CIE 1964
2030	색 도	색도 좌표에 따라 또는 주파장(혹은 보색 주파장)과 순도의 조합에 의해 정해지는 색자극의 심리물리적 성질 색상과 채도를 동시에 고려한 경우의 색지(감)각의 속성	(영) chromaticity (독) farbart(f) (불) chromaticité
2031	색도 좌표	3자극값의 각각의 그들의 합과의 비. 예를 들면, XYZ색 표시계에서는 3자극값 X, Y, Z에서 색도 좌표 x, y, z는 다음 식에 따라 정의된다. $$x=\frac{X}{X+Y+Z} \quad y=\frac{Y}{X+Y+Z} \quad z=\frac{Z}{X+Y+Z}=1-x-y$$ 비고 : 양의 기호는 XYZ색 표시계에서는 x, y, z를 사용하고 X_{10}, Y_{10}, Z_{10}색 표시계에서는 x_{10}, y_{10}, z_{10}을 사용한다.	(영) chromaticity coordinates (독) farbwertanteile(pl) (불) coordonnées trichromatiques(pl)
2032	색도 그림	색도 좌표를 평면상에 나타낸 그림. XYZ색 표시계 및 X_{10}, Y_{10}, Z_{10}색 표시계에서는 원칙적으로 색도 좌표 x, y 또는 x_{10}, y_{10}에 따른 직교 좌표를 사용하고 각각 CIE 1931 색도 그림 및 CIE 1964 색도 그림이라 한다. 또, xy 색도 그림 및 x_{10}, y_{10} 색도 그림이라고 한다.	(영) chromaticity diagram (독) farbtafel(f) (불) diagramme de chromaticite(m)
2033	UCS 색도 그림	색도 그림 위의 모든 개소에서 휘도가 동일한 색의 감각 차가 그림 위의 기하학적 거리에 거의 비례하도록 의도적으로 눈금을 정한 색도 그림	(영) uniform-chromaticity-scale diagram UCS diagram (독) empfindungsgemäss gleichabständige farbtafel(f) (불) diagramme de chromaticité uniforme(m)
2034	CIE 1976 UCS 색도 그림, $u'v'$ 색도 그림	CIE에서 1976년에 정한 UCS 색도 그림. XYZ색 표시계의 3자극값 X, Y, Z 또는 색도 좌표 x, y에서 다음 식에 따라 얻어지는 u', v'의 직교 좌표를 사용한다. $$u'=\frac{4X}{X+15Y+3Z}=\frac{4x}{-2x+12y+3}$$ $$v'=\frac{9Y}{X+15Y+3Z}=\frac{9y}{-2x+12y+3}$$ 비고 : X_{10}, Y_{10}, Z_{10}색 표시계에 대하여는 같은 식에 따라 얻어지는 u'_{10}, v'_{10}의 직교 좌표를 사용한다.	(영) CIE 1976 UCS diagram (독) CIE-UCS-Farbtafel 1976(m) (불) diagramme de chromaticité uniforme CIE 1976(m)

번호	용어	정 의	대응 외국어 (참고)
2035	CIE 1979 UCS 색도 그림, uv 색도 그림	CIE에서 1960년에 정한 UCS 색도 그림. 상관 색온도를 구하기 위하여 사용하는 색도 그림으로 그 색도 좌표 u, v 는 CIE 1976 UCS 색도 그림의 좌표 u', v' 와 다음의 관계가 있다. $$u=u' \qquad v=\frac{v'}{1.5}$$	(영) CIE 1960 UCS diagram (독) CIE-UCS-Farbtafel 1960(m) (불) diagramme de chromaticité uniforme CIE 1960(m)
2036	단색광 자극, 스펙트럼 자극	단색광의 색자극	(영) monochromatic stimulus, spectral stimulus (독) monochromatischer farbreiz(m) (불) stimulus monochromatique
2037	단색광 궤적, 스펙트럼 궤적	각각의 파장에서 단색광 자극을 나타내는 점을 연결한 색도 그림 위의 선	(영) spextrum locus (독) spektralfarbenzug(m) (불) lieu spectral(m)
2038	순자주 궤적, 순자주 한계	가시 스펙트럼 양끝 파장의 단색광 자극의 가법 혼색을 나타내는 색도 그림 위의 선	(영) purple boundary (독) purpurlinei(f) (불) limite des pourpres(f)
2039	단색광 색도 좌표, 스펙트럼 색도 좌표	단색광 자극의 색도 좌표. 양의 기호 $x(\lambda)$, $y(\lambda)$, $z(\lambda)$ 등의 조합으로 나타낸다.	(영) spectral chromaticity coordinates (독) spektrale farbwertanteile(pl) (불) coordonnées trichromatiques spectrales(pl)
2040	무채색 자극	밝기 자극만이 전달되는 색자극으로 중간색 자극(neutral color stimulus)이라고도 한다.	(영) achromatic stimulus (독) weisses licht(n), unbuntes licht(n) (불) stimulus achromatique(m)
2041	주파장	특정 무채색 자극과 어떤 단색광 자극이 적당한 비율의 가법 혼색에 의해 시료색 자극과 등색이 되는 단색광 자극의 파장. 양의 기호 λ_d로 표시한다. 주파장은 순도와 조합하여 시료색 자극의 색도를 나타낸다. 비고 : 주파장이 얻어지지 않을 때(색도 그림 위에서 시료색 자극을 나타내는 점이 순자주 궤적과 특정 무채색 자극을 나타내는 점으로 둘러싸인 3각형 내에 있는 경우)는 보색 주파장이 이에 대신한다.	(영) dominant wavelength (독) bunttongleiche wellenlänge (불) longuer d'onde dominante(f)
2042	보색 주파장	주파장이 얻어지지 않을 때(색도 그림 위에서 시료색 자극을 나타내는 점이 순자주 궤적과 특정 무채색 자극을 나타내는 점으로 둘러싸인 3각형 내에 있는 경우) 시료색 자극에서부터 기준의 무채색 자극으로 연장 직선을 그어 단색광 궤적과 만나는 점의 파장을 취한다. 이것을 보색 주파장이라 한다. 양의 기호 λ_c로 표시한다. 보색 주파장은 순도와 조합하여 시료색 자극의 색도를 나타낸다.	(영) Complementary wavelength (독) Kompensative wellenlänge(f) (불) Longuer d'onde complémentaire(f)

번호	용어	정 의	대응 외국어(참고)
2043	순도	특정 무채색 자극과 어떤 단색광 자극(또는 순자주 궤적 위의 색자극)을 가법 혼색하여 시료색 자극과 등색이 될 때, 그 혼합 비율을 나타내는 값. 순도는 주파장(또는 보색 주파장)과 조합하여 시료색 자극의 색도를 나타낸다. 비고 : 가법 혼색의 비율 측정 방법의 종류에 따라 자극 순도, 휘도 순도 등을 구별하여 정의한다.	(영) purity (독) pureté(f)
2044	자극 순도	x, y 색도 그림 또는 x_{10}, y_{10} 색도 그림에서 동일 직선상에 있는 2개의 거리의 비 $\dfrac{\overline{NC}}{\overline{ND}}$ 여기에서 N : 특정 무채색 자극을 나타내는 점(x_n, y_n) 　　　　 C : 시료색 자극을 나타내는 점(x, y) 　　　　 D : 주파장에 상당하는 스펙트럼 궤적상의 점, 또는 보색 주파장에 상당하는 순자주 궤적상의 점(x_d, y_d) 양의 기호 p_e 또는 p_{e10}으로 표시한다. 비고 : 자극 순도 p_e는 다음 식으로 나타낸다. $$p_e = \frac{x-x_n}{x_d-x_n} \text{ 또는 } p_e = \frac{y-y_n}{y_d-y_n}$$ x 및 y의 식은 등가가 되지만 계산의 정밀도를 높이기 위하여 분모의 수치가 큰 쪽의 식을 이용한다.	(영) excitation purity (독) spektraler Farbanteil(m) (불) pureté d'excitation(f)
2045	휘도 순도	특정 무채색 자극과 어떤 단색광 자극(또는 순자주 궤적상의 색자극)을 가법 혼색하여 시료색 자극과 등색이 될 때, 다음 식에 따라 정의되는 양 p_c $$p_e = \frac{L_d}{L_n+L_d}$$ 여기에서 L_d : 단색광 자극(또는 순자주 궤적상의 색자극)의 휘도 　　　　 L_n : 특정 무채색 자극의 휘도 비 고 1. XYZ색 표시계에서는 휘도 순도 p_c와 자극 순도 p_e는 다음 관계가 있다. $$p_e = \frac{p_e.y_d}{y}$$ 여기에서 y_d : 단색광 자극(또는 순자주 궤적상의 색자극)의 색도 좌표 y 　　　　 y : 시료 색자극의 색도 좌표 y 2. $X_{10}Y_{10}Z_{10}$색 표시계에서는 휘도 순도 p_{c10}으로서 비고. 1 식의 p_c, y_d 및 y를 각각 p_{c10}, y_{d10} 및 y_{10}으로 치환한 것을 이용하여도 좋다. 다만, 3자극값의 Y_{10}은 휘도 L에 비례하지 않으므로 본래의 휘도 순도의 정의에서 벗어난다.	(영) colorimetric purity (독) spektraler leuchtdichteanteil(m) (불) pureté colorimétrique(f)
2046	완전 복사체 궤적	완전 복사체 각각의 온도에 있어서 색도를 나타내는 점을 연결한 색도 그림 위의 선	(영) planckian locus (독) planckscher Kurvenzug(m) (불) lieu des corps noirs(m)
2047	(CIE) 주광 궤적	여러 가지 상관 색온도에서 CIE 주광의 색도를 나타내는 점을 연결한 색도 그림 위의 선	(영) daylight locus (독) kurve der tageslichtarten(f) (불) lieu des lumiéres du jour(m)

번호	용어	정 의	대응 외국어(참고)
2048	분포 온도	완전 복사체의 상대 분광 분포와 동등하거나 또는 근사적으로 동등한 시료 복사의 상대 분광 분포의 1차원적 표시로서, 적당한 기준[1] 하에서 그 시료 복사에 상대 분광 분포가 가장 근사한 완전 복사체의 절대 온도로 표시한 것. 양의 기호 T_d로 표시하고, 단위는 K를 쓴다. 주(1) 예를 들면, 특정 파장 λ_1=460nm 및 λ_2=660nm에서 분광 분포 비의 대소를 판정 기준으로 사용할 것 등을 말한다.	(영) distribution temperature (독) verteilungstemperatur(f) (불) température de repartition(f)
2049	색온도	완전 복사체의 색도와 일치하는 시료 복사의 색도 표시로, 그 완전 복사체의 절대 온도로 표시한 것. 양의 기호 T_e로 표시하고, 단위는 K를 사용한다. 비고 시료 복사의 색도가 완전 복사체 궤적 위에 없을 때에는 상관 색온도를 사용한다.	(영) colo(u)r temperature (독) farbtemperatur(f) (불) temperature de couleur(f)
2050	상관 색온도	완전 복사체의 색도와 근사하는 시료 복사의 색도 표시로, 그 시료 복사에 색도가 가장 가까운 완전 복사체의 절대온도[2]로 표시한 것. 양의 기호 T_{cp}로 표시하고, 단위는 K를 사용한다. 주(2) 시료 복사의 색도를 나타내는 점을 통하는 공인된 등색 온도 선의 완전 복사체 궤적과의 교점 온도로부터 구한다.	(영) correlated colo(u)r temperature (독) ähnlichste Farbtemperatur(f) (불) temperature de couleur proximale(f)
2051	역수 색온도	색온도의 역수. 양의 기호 T_c^{-1}로 표시하고, 단위는 K^{-1} 또는 MK^{-1}을 사용한다. 비고 : 단위 기호 MK^{-1}은 매 메가켈빈이라 읽고 $10^{-6}K^{-1}$과 같다. 이 단위는 종래 미레드라 부르고 mrd의 단위 기호로 표시한 것과 같다.	(영) reciprocal colo(u)r temperature (독) reziproke farbtemperatur(f) (불) temperature de couleur inverse(f)
2052	역수 상관 색온도	상관 색온도의 역수. 양의 기호 T_{cp}^{-1}로 표시하고, 단위는 K^{-1} 또는 MK^{-1}을 사용한다. 비고 : 2051의 비고 참조	(영) reciprocal correlated colo(u)r temperature (독) reziproke ähnlichste farbtemperatur(f) (불) temperature de couleur proximale inverse(f)
2053	등색온도선	CIE 1960 UCS 색도 그림 위에서 완전 복사체 궤적에 직교하는 직선 또는 이것을 다른 적당한 색도 그림 위에 변환시킨 것	(영) Isotemperature line (독) linien gleicher farbtemperatur(pl) (불) ligne d'égale temperature(f)
2054	가법 혼색	두 종류 이상의 색자극이 망막의 동일 개소에 동시에 혹은 급속히 번갈아 투사하여 또는 눈으로 분해되지 않을 정도로 바꾸어 넣는 모양으로 투사하여 생기는 색자극의 혼합	(영) additive mixture of colo(u)r stimuli (독) additive farbmischung(f) (불) mélange additif de stimulus de couleur(m)
2055	가법 혼색의 원색	가법 혼색에 이용하는 기본 색자극. 보통 빨강, 초록, 남색의 3색을 사용한다.	(영) additive primaries (독) additive Primärvalenzen(pl) (불) stimulus primaires additives(pl)

번호	용어	정 의	대응 외국어(참고)
2056	감법 혼색	색필터 또는 기타 흡수 매질의 중첩에 따라 다른 색이 생기는 것	(영) subtractive mixture (독) subtractive farbmischung(f) (불) mélange soustractif de couleur(m)
2057	감법 혼색의 원색	감법 혼색에 이용하는 기본 흡수 매질의 색. 보통 시안(스펙트럼의 빨간 부분을 흡수한다.), 마젠타(스펙트럼의 녹색 부분을 흡수한다.), 노랑(스펙트럼의 남색 부분을 흡수한다.)의 3색을 사용한다.	(영) subtractive primaries (불) couleurs primaries soustractives(pl)
2058	(가법 혼색의) 보색	가법 혼색에 의해 특정 무채색 자극을 만들어 낼 수 있는 두 가지 색자극	(영) complementary colo(u)r stimuli (독) komplementärfarben(pl) (불) stimulus de couleur complémentaires(pl)
2059	감법 혼색의 보색	감법 혼색에 의해 무채색을 만들어 낼 수 있는 두 가지 흡수 매질의 색	(영) subtractive complementary colo(u)rs (불) couleurs complémentaires soustractives(pl)
2060	등색식	두 가지의 색자극이 등색이 되는 것을 나타내는 대수적 또는 기하학적 표시. 예를 들면 가법 혼색의 결과를 나타내는 식 $$C[C] \equiv R[R]+G[G]+B[B]$$ 여기에서 기호 ≡ 는 "등색" 또는 "매치"라고 읽는다. 괄호를 붙이지 않은 문자 기호는 괄호를 붙인 문자 기호로 나타내는 자극의 모양을 나타낸다. 예를 들면, $C[C]$는 자극$[C]$의 C단위를 나타낸다. 기호 +는 색자극의 가법 혼색을 나타내고 기호 −로 맞변에의 가법 혼색을 나타낸다.	(영) colo(u)r equatioin (독) farbgleichung(f) (불) equation chromatique(f)
2061	조건 등색, 메타메리즘	분광 분포의 다른 두 가지 색자극이 특정 관측 조건에서 동등한 색으로 보이는 것 비 고 1. 특정 관측 조건이란 관측자, 시야나 물체색인 경우에는 조명광의 분광 분포 등을 가리킨다. 2. 조건 등색이 성립하는 두 가지 색자극을 조건 등색쌍 또는 메타머(metamer)라 한다.	(영) metamerism (독) metamerie(f) (불) métamérisme(m)
2062	색 역	특정 조건에 따라 발색되는 모든 색을 포함하는 색도 그림 또는 색공간 내의 영역	(영) colo(u)r space (독) farbbereich(m) (불) gamme de couleurs(f)
2063	색공간	색의 상관성 표시에 이용하는 3차원 공간	(영) colo(u)r space (독) farbenraum(m) (불) espace chromatique(m)
2064	색입체	특정 색 표시계에 따른 색공간에서 표면색이 점유하는 영역	(영) colo(u)r solid (독) farbkörper(m) (불) solide des couleurs(m)

번호	용어	정 의	대응 외국어 (참고)
2065	균등 색공간	동일한 크기로 지각되는 색차가 공간 내의 동일한 거리와 대응하도록 의도한 색공간	(영) uniform colo(u)r space (독) empfindungsgemäss gleichabständiger farbenraum(m) (불) espace chromatique uniform(m)
2066	색 차	색의 지각적인 차이를 정량적으로 표시한 것	(영) colo(u)r difference (독) farbunterschied(m) (불) difference de couleur(f)
2067	색차식	두 가지 색자극의 색차를 계산하는 식	(영) colo(u)r difference formula (독) farbabstandsformel(f) (불) foumule de difference de couleur(f)
2068	(CIE 1976) L*a*b* 색공간, CIELAB 색공간	CIE가 1976년에 정한 균등 색공간의 하나로서 다음의 3차원 직교 좌표를 이용하는 색공간 $L^* = 116 \left(\dfrac{Y}{Y_n} \right)^{\frac{1}{3}} - 16 \qquad 다만, \dfrac{Y}{Y_n} > (24/116)^3$ $a^* = 500 \left\{ \left(\dfrac{X}{X_n} \right)^{\frac{1}{3}} - \left(\dfrac{Y}{Y_n} \right)^{\frac{1}{3}} \right\} \qquad 다만, \dfrac{X}{X_n} > (24/116)^3$ $b^* = 200 \left\{ \left(\dfrac{Y}{Y_n} \right)^{\frac{1}{3}} - \left(\dfrac{Z}{Z_n} \right)^{\frac{1}{3}} \right\} \qquad 다만, \dfrac{Z}{Z_n} > (24/116)^3$ 여기에서 X, Y, Z : XYZ색 표시계 또는 $X_{10}Y_{10}Z_{10}$색 표시계의 3자극값 X_n, Y_n, Z_n : 완전 확산 반사면(PRD : Perfect Reflecting Diffuser)의 3자극값 비고 : 이 색공간을 이용한 색 표시계를 (CIE 1979) L*a*b색 표시계 또는 CIELAB색 표시계라 한다.	(영) CIE 1976 L*a*b* colo(u)r space, CIELAB colo(u)r space (독) L*a*b* farbenraum CIE 1976(m) (불) espace chromatique L*a*b* CIE 1976(m), espace chromatique CIELAB(m)
2069	(CIE 1976) L*u*v* 색공간, CIELUV 색공간	CIE가 1976년에 정한 균등 색공간의 하나로서 다음의 3차원 직교 좌표를 이용하는 색공간 $L^* = 116 \left(\dfrac{Y}{Y_n} \right)^{\frac{1}{3}} - 16 \qquad 다만, \dfrac{Y}{Y_n} > (24/116)^3$ $u^* = 13 \quad L^* (u' - u'_n)$ $v^* = 13 \quad L^* (v' - v'_n)$ 여기에서 Y : 3자극값의 Y 또는 Y_{10} u', v' : CIE 1976 UCS 색도 좌표 Y_n, u'_n, v'_n : 완전 확산 반사면(PRD : Perfect Reflecting Diffuser)의 Y 및 u', v' 좌표 비고 이 색공간을 이용한 색 표시계를 (CIE 1979) L*u*v 색 표시계 또는 CIELAB색 표시계라 한다.	(영) CIE 1976 L*u*v* colo(u)r space, CIELUV colo(u)r space (독) L*u*v* farbenraum CIE 1976(m) (불) espace chromatique L*u*v* CIE 1976(m), espace chromatique CIELUV(m)

번호	용어	정 의	대응 외국어 (참고)
2070	(CIE 1976) L*a*b* 색차, CIELAB 색차	$L^*a^*b^*$색 표시계에서 좌표 L^*, a^*, b^*의 차 ΔL^*, Δa^*, Δb^*에 따라 정의되는 두 가지 색자극 사이의 색차. 양의 기호 ΔE^*_{ab}로 표시한다. $$\Delta E^*_{ab}=\{(\Delta L^*)^2+(\Delta a^*)^2+(\Delta b^*)^2\}^{\frac{1}{2}}$$	(영) CIE 1976 L*a*b* colo(u)r difference, CIELAB colo(u)r difference (독) L*a*b–Farbabstand CIE 1976(m) (불) difference de couleur CIELAB(f)
2071	(CIE 1976) L*u*v 색차, CIELUV 색차	$L^*u^*v^*$색 표시계에서 좌표 L^*, u^*, v^*의 차 ΔL^*, Δu^*, Δv^*에 따라 정의되는 두 가지 색자극 사이의 색차. 양의 기호 ΔE^*_{uv}로 표시한다. $$\Delta E^*_{uv}=\{(\Delta L^*)^2+(\Delta u^*)^2+(\Delta v^*)^2\}^{\frac{1}{2}}$$	(영) CIE 1976 L*u*v* colo(u)r difference, CIELUV colo(u)r difference (독) L*u*v–Farbabstand CIE 1976(m), Farbabstand CIELUV(m) (불) Difference de couleur CIELUV(f)
2072	애덤스–니커슨의 색차식	먼셀밸류 함수를 기초로 하여 애덤스(E. Q. Adams)가 1942년에 제안한 균등 공간을 이용한 색차식. 광 C로 조명한 표면색에 대한 색차 ΔE^*_{AN}을 나타내는 다음의 식 $$\Delta E^*_{AN}=40[\{0.23\Delta V_Y^*\}^2+\{\Delta (V_X-V_Y)\}^2+\{0.4\Delta (V_Z-V_Y)\}^2]$$ 여기에서 ΔV_Y, $\Delta(V_X-V_Y)$, $\Delta(V_Z-V_Y)$: 두 가지 표면색의 V_X, (V_X+V_Y), (V_Z+V_Y)의 차 V_X, V_Y, V_Z : 먼셀밸류 함수의 Y에 1.01998 X, Y 및 0.84672 Z를 대입하여 얻어지는 V의 수치 X, Y, Z : XYZ색 표시계에서의 시료의 3자극값	(영) Adams–Nickerson's colo(u)r difference formula (독) Adams Nickerson–Farbabstandsformel(f) (불) formule de différence de couleur d'Adams–Nickerson(f)
2073	헌터의 색차식	광전색채계로 직독하는 데 편리한 것으로서 헌터(R. S. Hunter)가 1948년에 제안한 균등 색공간을 이용한 색차식. 광 C로 조명한 표면색에 대한 색차 ΔE_H를 나타내는 다음의 식 $$\Delta E_H=\{(\Delta L)^2+(\Delta a)^2+(\Delta b)^2\}^{\frac{1}{2}}$$ $$L=10Y^{\frac{1}{2}}$$ $$a=\frac{17.5(1.02X-Y)}{Y^{\frac{1}{2}}}$$ $$b=\frac{7.0(Y-0.847X-Y)}{Y^{\frac{1}{2}}}$$ 여기에서 X, Y, Z : XYZ색 표시계에서의 시료의 3자극값	(영) Hunter's colo(u)r difference formula (독) Hunter-fababstandsfoumula(f) (불) formule de différence de couleur Hunter(f)
2074	명도 지수	균등 색공간에서 명도에 대응하는 좌표 L*a*b* 색공간 및 L*u*v* 색공간에서는 L*로 정의되고, CIE 1976 명도지수라 한다.	(영) psychometric lightness (불) clareté psychométrique(f)

번호	용어	정 의	대응 외국어 (참고)
2075	크로매틱니스 지수, 색조 지수	균등 색공간에서 등명도면 내의 위치를 나타내는 두 개의 좌표. 예를 들면, CIELAB색 표시계에서의 좌표 a*, b*. 색상과 채도로 이루어지는 색감각의 속성에 대응한다. 참고 : psychometric chromaticness란 용어는 UCS 색도 그림에서 색도 좌표를 나타내는 것이다.	(영) psychometric chroma coordinates
2076	분광측색방법	시료광의 상대 분광 분포 또는 시료 물체의 분광 입체각 반사율 등을 측정하고 그 값에서 계산에 의해 색자극값을 구하는 방법	(영) spectrophotometric colorimetry (독) farbmessung nach den spektalverfahren(f) (불) colorimétrie par spectro-photométrie(f)
2077	분광 광도계, 분광 복사계	복사의 분광 분포 또는 물체의 분광 반사율, 분광 투과율 등을 파장의 함수로 측정하는 계측기 비고 : 분광 측광기 중 복사의 분광적인 특성을 측정하는 계측기를 분광 복사계라고 한다.	(영) spectrophotometer, spectroradiometer (독) spektalhpotometer(n), spektroradiometer(n) (불) spectrophotométer(m), spectroradiomètre(m)
2078	등간격 파장 방법	분광 측색 방법에서 3자극값의 계산 방법의 한 가지. 분광 측정값(상대 분광 분포, 분광 입체각 반사율 등)을 등간격으로 취한 파장에 대하여 읽고, 여기에서 정해진 함수의 값을 곱하여 합하고 다시 계수를 곱하여 3자극값를 계산하는 방법	(영) weighted ordinate method (독) gewichtordinatenverfahren(n) (불) méthods des ordonnées pondérées(f)
2079	선정 파장 방법	분광 측색 방법에서 3자극값의 계산 방법의 한 가지. 분광 측정값(상대 분광 분포, 분광 입체각 반사율 등)을 정해진 부등 간격의 파장에 대하여 읽고, 이것을 더하고 다시 계수를 곱하여 3자극값을 계산하는 방법	(영) selected ordinate method (독) auswahlordinatenverfahren (불) méthods des ordonnées sélectionées(f)
2080	자극값 직독 방법	루터의 조건을 만족하는 수광기계의 출력으로부터 색자극값을 직독하는 방법	(영) photoelectric tristimulus colorimetry (독) farbmessung nach dem dreibereichsverfahren(f) (불) colorimétrie trichromatique photoélectrique(f)
2081	색채계	색을 표시하는 수치를 측정하는 계측기	(영) colorimeter (독) farbmessgerät(n) (불) colorimèter(m)
2082	광전 색채계	광전수광기를 사용하여 종합 분광 특성[3]을 적절하게 조정한 색채계 주(3) 분광 감도 또는 그것과 조명계의 상대 분광 분포와의 곱	(영) photoelectric colorimeter (독) lichtelektrisches farbmessgerät(n) (불) colorimèter photoèlectrique(m)
2083	루터의 조건	색채계의 종합 분광 특성[3]을 CIE에서 정한 함수 또는 그 1차 변환에 의해 얻어지는 3가지 함수에 비례하게 하는 조건	(독) luther-bedingung(f)

번호	용어	정 의	대응 외국어(참고)
2084	시감 색채계	시감에 의해 색자극값을 측정하는 색채계	(영) visual colorimeter (독) visuelles Farbmessgerät(n) (불) colormètre visuel(m)
2085	3자극 색채계	3가지 기계 원자극을 가법 혼색하여 시료색 자극과 등색이 되는 것에 의해 3자극값을 측정하는 시감 색채계	(영) trichromatic colorimeter (독) dreifarbenmessgerät(n) (불) colorimètre trichromatique(m)
2086	연 색	조명빛이 물체색을 보는 데 미치는 영향	(영) colo(u)r rendering (독) farbwiedergabe(f) (불) rendu des couleurs(m)
2087	연색성	광원에 고유한 연색에 대한 특성	(영) colo(u)r rendering properties (독) farbwiedergabe-eigenschaften(pl) (불) qualités de rendu des couleurs(pl)
2088	연색 평가 지수 (연색 지수)	광원의 연색성을 나타내는 것을 목적으로 한 지수로서 시료 광원 아래에서 물체의 색지각이 규정된 기준광 아래서 동일한 물체의 색지각에 합치되는 정도를 수치화 한 것	(영) colo(u)r rendering index (독) farbwiedergabe-index(m) (불) indice de rendu des couleurs(m)
2089	특수 연색 평가 지수 (특수 연색 지수)	규정된 시험색의 각각에 대하여 기준광으로 조명하였을 때와 시료 광원으로 조명하였을 때의 색차를 바탕으로 광원의 연색성을 평가한 지수. 양의 기호 R_i로 표시한다.	(영) special colo(u)r rendering index (독) spezieller farbwiedergabe-index(m) (불) indice particulier de rendu des couleurs(m)
2090	평균 연색 평가 지수 (평균 연색 지수)	규정된 8종류의 시험색에 대한 특수 연색 평가 지수의 평균값에 상당하는 연색 평가 지수. 양의 기호 R_a로 표시한다.	(영) general colo(u)r rendering index (독) allgemeiner farbwiedergabe-index(m) (불) indice général de rendu des couleurs(m)
2091	백색도	표면색의 흰 정도를 1차원적으로 나타낸 수치 CIE에서는 2004년 표면색의 백색도를 평가하기 위한 백색도(W, W_{10})와 틴트(T, T_{10})에 대한 공식을 추천하였다. 기준광은 CIE 표준광 D_{65}를 사용한다. $$W = Y + 800(x_n - x) + 1700(y_n - y)$$ $$W_{10} = Y_{10} + 800(x_{n,10} - x_{10}) + 1700(y_{n,10} - y_{10})$$ $$T_w = 1000(x_n - x) - 650(y_n - y)$$ $$T_{w,10} = 900(x_{n,10} - x_{10}) - 650(y_{n,10} - y_{10})$$	(영) whiteness (독) weissheit(f) (불) blancheur(f)

<div align="center">(c) 주로 시각에 관한 용어</div>

번호	용어	정 의	대응 외국어(참고)
3001	색감각	눈이 색자극을 받아 생기는 효과	(영) colo(u)r sensation (독) farbempfindung(f) (불) sensation de couleur(f)
3002	색지각	색감각에 기초하여 대상인 색의 상태를 아는 것	(영) colo(u)r perceptin (독) farbwahrnehmung(f) (불) perception de couleur(f)
3003	밝기(시명도)	광원 또는 물체 표면의 명암에 관한 시지(감)각의 속성 비고 : 주로 관련되는 심리 물리량(물리량의 선형 처리로 얻어지며 심리량에 대응하는 양)은 휘도이다.	(영) brightness (독) helligkeit(f) (불) luminosite(f)
3004	색 상	(1) 빨강, 노랑, 초록, 파랑, 보라와 같은 색지(감)각의 성질을 특징짓는 색의 속성 (2) (1)의 속성을 연속적으로 배열하여 척도화한 수치 또는 기호	(영) hue (독) buntton(m) (불) teinte(f), tonalité(chromatique)(f)
3005	명 도	(1) 물체 표면의 상대적인 명암에 관한 색의 속성 (2) 동일 조건으로 조명한 백색면을 기준으로 하여 상기 속성을 척도화한 것 비고 : 주로 관련되는 심리물리량은 휘도율이다.	(영) lightness (독) helligkeit (einer körperfarbe)(f) (불) claet(f)
3006	채 도	물체 표면의 색깔의 강도를 동일한 밝기(명도)의 무채색으로부터의 거리로 나타낸 시지(감)각의 속성 또는 이것을 척도화한 것 참 고 채도에 관련되는 용어를 CIE에서는 다음의 3단계로 분류하여 정의하고 있다. (a) chromaticness, colorfulness : 시료면이 유채색을 포함한 것으로 보이는 정도에 관련된 시감각의 속성. 채도에 대한 종래의 정의보다 직관적인 개념으로 예를 들면 일정한 유채색을 일정 조명광에 의해 명소시의 조건으로 조명을 변경시켜 조명하는 경우, 저휘도로부터 눈부심을 느끼지 않는 정도의 고휘도가 됨에 따라 점차로 증가하는 것과 같은 색의 "선명도"의 속성을 말한다. **선명도, 컬러풀니스(colorfulness)** 등으로 말할 때도 있다. (b) perceived chroma : 동일 조건으로 조명되는 백색면의 밝기와의 비로 판단되는 시료면의 컬러풀니스. 채도에 대한 종래의 정의에 대응하는 개념으로 명소시에 일정한 관측 조건에서는, 일정한 색도 및 휘도율의 표면은 조도와 관계 없이 거의 일정하게 지각되고 색도는 일정하여도 휘도율이 다른 경우에는 휘도율이 큰 표면쪽이 강하게 지각되는 것과 같은, 물체에 속하여 보이는 그 색깔 강도의 속성을 말한다. KS A 0062에 따른 표준 색표의 채도, 먼셀 크로마 등에 대응하는 속성. 광의의 채도와 구별할 필요가 있을 때에는 **지각 크로마**라고 할 때가 있다.	 (영) chromaticness, colo(u)rfulness (불) chromie(f), niveau de coloration (영) chromaticness colo(u)rfulness (불) chromie(f) niveau de coloration

번호	용어	정 의	대응 외국어 (참고)
3006	채 도	(c) saturation : 그 자신의 밝기와의 비로 판단되는 컬러풀니스. 채도에 대한 종래의 정의와는 상당히 다른 개념으로 명소시에 일정한 관측 조건에서는 일정한 색도의 표면은 휘도(표면색인 경우에는 휘도율 및 조도)가 다르다고 해도 거의 일정하게 지각되는 것과 같은 색깔의 강도에 관한 속성을 말한다. DIN 6164에 따른 색표집의 Sättigungsstufe에 대응하는 속성이지만, 표면색보다도 유채의 발광물체 또는 조명광에 대하여 보다 명확히 지각되는 속성이다. 포화도라고 하때가 있다.	(영) saturation (독) sättigung(f) (불) saturation(f)
3007	먼셀 색 표시계	먼셀(A.H.Munsell)의 고안에 따른 색표집에 기초하여 1943년에 미국광학회(Optical Society of America)의 측색위원회에서 척도를 수정한 표색계. 먼셀 휴, 먼셀 밸류, 먼셀 크로마에 따라 표면색을 나타낸다.	(영) Munsell colo(u)r system (독) Munsell-farbsystem(n) (불) systéme de Munsell(m)
3008	먼셀 휴	먼셀 색 표시계에서의 색상	(영) Munsell hue (독) Munsell hue, (Munsell Button)(m) (불) teinte Munsell(f)
3009	먼셀 밸류	먼셀 색 표시계에서의 명도	(영) Munsell value (독) Munsell value(m) (불) clarté Munsell(t)
3010	먼셀 크로마	먼셀 색 표시계에서의 채도	(영) Munsell chroma (독) Munsell chroma(n), (Munsell Buntheit)(f) (불) saturation Munsell(f)
3011	먼셀 밸류 함수	먼셀 색 표시계의 먼셀 밸류 V와 MgO 연착면에 대한 상대 휘도율 $\frac{100Y}{Y_{MgO}}$ 와의 관계를 나타내는 식 $$\frac{100Y}{Y_{MgO}} = 1.2219V - 0.23111V^2 + 0.23951V^3 - 0.021009V^4 + 0.0008404V^5$$	(영) Munsell value function (독) Munsell value Funktion(f)
3012	유채색	색상을 갖는 색	(영) chromatic colo(u)r (독) bunte farbe(f) (불) couleur chromatique(f)
3013	무채색	색상을 갖지 않는 색. 예를 들면 흰색, 회색, 검정	(영) achromatic colo(u)r (독) unbunte farbe(f) (불) couleur achromatique(f)
3014	색 표	색의 표시 등을 목적으로 하는 색지 또는 유사한 표면색에 따른 표준 시료. 특정한 기준(예를 들면 KS A 0062)에 기초하여 작성한 색표를 **표준 색표**라 한다.	(영) colo(u)r chip (독) farbmuster(n)

번호	용어	정 의	대응 외국어 (참고)
3015	컬러 차트	색표를 계통적으로 배열한 것	(영) colo(u)r chart (독) farbenkarte(f)
3016	색표집	특정한 색 표시계에 기초하여 컬러 차트를 편집한 것	(영) colo(u)r atlas (독) farbatlas(m) (불) atlas des couleurs(m)
3017	색상환	둥글게 배열한 색표에 따라 색상을 계통적으로 나타낸 컬러 차트	(영) hue circle (독) bunttonkreis(m) (불) cercle de teinte(m)
3018	무채색 스케일	무채색 색표에 따른 1차원적인 컬러 차트. 명도, 색차 등의 판정 기준에 쓰인다.	(영) grey scale (미) grey scale (독) graumassstab(m) (불) échelle de gris(f)
3019	명도 스케일	무채색 스케일로 색표에 따른 명도 판정의 기준이 되는 것	(영) lightness scale (독) unbuntskala(f) (불) échelle de clarté(f)
3020	색조, 뉘앙스	색상과 채도를 동시에 고려한 경우의 색지(감)각의 속성	
3021	오스트발트 색 표시계	오스트발트(W.Ostwald)가 고안한 색 표시계. 색상, 흰색량(W), 검은색량(S)에 따라 표면색을 나타낸다. 흰색량, 검은색량, 순색량(V)은 다음 관계가 있다. $$W+S+V=100$$	(영) Ostwald system (독) Ostwald-System(n) (불) system de Ostwald(m)
3022	오스트발트 순색	오스트발트 색 표시계에서 흰색량 및 검은색량이 0인 색	(영) full colo(u)r (독) vollfarbe(f) (불) couleur plaine(f)
3023	(시각계의) 순응	망막에 주는 자극의 휘도·색도의 변화에 따라서 시각계의 특성이 변화하는 과정 또는 그 과정의 최종 상태. 양자를 구별하는 경우에는 각각 순응과정, 순응상태라 한다.	(영) adaptation (독) adaptation(f) (불) adaptation(f)
3024	휘도 순응	시각계가 시야의 휘도에 순응하는 과정 또는 순응한 상태	(영) luminance adaptation (독) leuchtdichteadaptation(f)
3025	명순응	3cd·m$^{-2}$ 정도 이상인 휘도의 자극에 대한 휘도 순응 명순응 상태에서는 대략 추상체만이 움직이는 것으로 보인다.	(영) light adaptation (독) helladaptation(f) (불) adaptation à lalumière(f)
3026	암순응	약 0.03cd·m$^{-2}$ 정도 이하인 휘도의 자극에 대한 휘도 순응. 암순응 상태에서는 대략 환상체만이 움직이는 것으로 보인다.	(영) dark adaptation (독) dunkeladaptation(f) (불) adaptation à l'obscurité(f)
3027	색순응	명순응 상태에서 시각계가 시야의 색에 순응하는 과정, 또는 순응된 상태	(영) chromatic adaption (독) farbstimmung(f, 상태) farbumstimmung(f, 과정) (불) adaptation chromatique(f)

번호	용어	정 의	대응 외국어 (참고)
3028	색채 불변성	조명 및 관측 조건이 다르더라도 주관적으로는 물체의 색이 그다지 변화되어 보이지 않는 현상	(영) colo(u)r constancy (독) farbenkonstanz(f)
3029	명소시 (주간시)	정상의 눈으로 명순응된 시각의 상태	(영) photopic vision (독) tagessehen(n), photopisches sehen(n) (불) vision photopique(f)
3030	암소시 (야간시)	정상의 눈으로 암순응된 시각의 상태	(영) scotopic vision (독) nachtsehen(n), skotopisches sehen(n) (불) vision scotopique(f)
3031	박명시	명소시와 암소시의 중간 밝기에서 추상체와 환상체 양쪽이 움직이고 있는 시각의 상태	(영) mesopic vision (독) dämmerungssehen(n), mesopisches sehen(n) (불) vision mésopique(f)
3032	푸르키니에 현상	빨강 및 파랑의 색자극을 포함하는 시야 각 부분의 상대 분광 분포를 일정하게 유지하여 시야 전체의 휘도를 일정한 비율로 저하시켰을 때에 빨간색 색자극의 밝기가 파란색 색자극의 밝기에 비하여 저하되는 현상 비고 : 명소시에서 박명시를 거쳐 암소시로 이행할 때에 비시감도가 최대가 되는 파장은 단파장 측에 이동한다.	(영) purkinje phenomenon (독) purkinje phänomen(n) (불) phénoméne de Purkinje(m)
3033	보조 시야	시감 색채계 등의 관측 시야 주위의 시야. 보통은 무채색의 빛으로 특정 휘도를 갖도록 만든다. 비고 : 표면색의 비교에서 보조 시야로서 이용하는 관측창이 뚫려진 종이를 마스크라고도 한다.	(영) surround of a comparison field (독) farbumfeld(n) (불) champ périphérique(m)
3034	플리커	상이한 빛이 비교적 작은 주기로 눈에 들어오는 경우 정상적인 자극으로 느껴지지 않는 현상	(영) flicker (독) flimmern(n) (불) papillotement(m)
3035	임계 융합 주파수, 임계 교조수	상이한 빛이 비교적 작은 주기로 일정한 시야 안에 교체하여 나타나는 경우, 정상적인 자극으로 느껴지는 최소 주파수	(영) fusion frequency, critical flicker frequency (독) kritische verschmelzungs-frequenz(f) (불) fréquence de fusion(f), fréquence critique de papillotment(f)
3036	임계 색융합 주파수	색도의 상이한 빛이 비교적 작은 주기로 일정한 시야 속에 교체하여 나타나는 경우, 색도(크로매틱니스)의 플리커가 느껴지지 않는 최소 주파수. 일반적으로 임계 융합 주파수보다 낮은 주파수이다.	(영) critical colo(u)r fusion frequency (독) kritische farbverschmel-zungsfrequenz(f)
3037	망막조도	망막상에서 조도를 등가적으로 나타내는 것으로서 정한 양. 휘도 1cd/㎡의 광원을 면적 1mm²의 동공을 통하여 볼 때의 망막조도를 단위로 하여 이것을 1트롤란드(단위 기호 T_d)라 한다.	(영) retinal illuminance (독) netzhaut-beleuchtungsstäke(f) (불) eclairement rétinien(m)

번호	용어	정 의	대응 외국어 (참고)
3038	눈부심, 그레어	과잉의 휘도 또는 휘도 대비 때문에 불쾌감이 생기거나 또는 대상물을 지각하는 능력이 저하될 수 있는 시각의 상태	(영) glare (독) blendung(f) (불) éblouissement(m)
3039	(눈의) 잔상	빛의 자극(색자극)을 제거한 후에 생기는 시지(감)각	(영) after image (독) nachbild(n) (불) image consécutire(f)
3040	색대비	두 가지 색이 서로 영향을 미쳐 그 서로 다툼이 강조되어 보이는 현상. 색상 대비, 명도 대비, 채도 대비 등이 있다.	(영) colo(u)r contrast (독) kontrast(m) (불) contraste de couleur(m)
3041	동시 대비	공간적으로 근접하여 높인 두 가지 색을 동시에 볼 때 일어나는 색대비	(영) simultaneous contrast (독) simultankontrast(m) (불) contraste simultané(m)
3042	계시 대비	시간적으로 근접하여 나타나는 두 가지 색을 차례로 볼 때에 일어나는 색 대비	(영) successive contrast (독) sukzessivkontrast(m) (불) contraste successif(m)
3043	동화 효과	한 가지 색이 다른 색에 둘러싸여 있을 때 둘러싸여 있는 색이 주위의 색과 비슷해 보이는 현상. 이 현상은 둘러싸여 있는 색의 면적이 작을 때 또는 둘러싸여 있는 주위의 색과 유사한 것일 때 등에 일어난다.	(영) assimilation effect (독) assimilationseffekt(m) (불) effet d' assimilation(m)
3044	역 치	자극역과 식별역의 총칭. 자극의 존재 또는 두 가지 자극의 차이가 지각되는가의 여부의 경계가 되는 자극 척도상의 값 또는 그 차이	(영) threshold (독) schwelle(f) (불) seuil(m)
3045	자극역	자극의 존재가 지각되는가 여부의 경계가 되는 자극 척도상의 값	(영) stimulus limen, stimulus threshold (독) reizschwelle(f) (불) seuil de l' excitation(m)
3046	식별역	두 가지 자극이 구별되어 지각되기 위하여 필요한 자극 척도상의 최소의 차이	(영) difference limen, discrimination threshold (독) unterschiedsschwelle(f) (불) seuil différentiel(m)
3047	시인성	대상물의 존재 또는 모양의 보기 쉬움 정도	(영) visibility (독) sichtbarkeit(f) (독) visibilite(f)
3048	가독성	문자, 기호 또는 도형의 읽기 쉬움 정도	(영) legibility (독) lesbarkeit(f)
3049	수용기	빛, 기타 자극을 받아들이는 생체의 기관	(영) receptor (독) rezeptor(m) (불) récepteur(m)

번호	용어	정 의	대응 외국어 (참고)
3050	자 극	수용기에 주어지는 물리적인 에너지	(영) stimulus (독) reiz(m) (불) stimulus(m)
3051	흥 분	수용기에 자극이 작용하였을 때에 생기는 효과	(영) excitation (독) erregung(f) (불) excitation(f)
3052	응 답	생체에 자극을 줌으로써 일어나는 외계 정보의 인식, 또는 그에 따르는 행동	(영) response (독) reaktion(f) (불) réponse(f)
3053	중심시	망막의 중심 우묵부(중심에 있는 우묵한 곳으로 추상체가 밀집되어 있어 색의 식별 및 시력이 가장 좋은 부분)에서 보는 것	(영) central vision, foveal vision (독) zentrales sehen(n), fovealssehen(n) (불) vision centrale(f)
3054	추상체 (원추 시세포)	망막의 시세포의 일종으로 밝은 곳에서 움직이고 색각 및 시력에 관계되는 것. 장파장(L), 중파장(M), 단파장(S)에 대응하는 세 종류의 추상체가 있다.	(영) cones (독) zapfen(m, pl) (불) cones(pl)
3055	간상체 (막대 시세포)	망막의 시세포의 일종으로 주로 어두운 곳에서 움직이고 명암 감각에만 관계되는 것	(영) rods (독) stäbchen(n, pl) (불) bâtonnets(pl)
3056	위등색표 (색각 판정표)	색각 이상자가 혼동하기 쉬운 표면색을 이용하여 숫자나 문자 등의 도형을 그린 표	(영) pseudo-isochromatic plates (독) pseudo-isochromatische tafelen(pl) (불) tableaux pseudo-isochromatiques(pl)
3057	정상 색각	색의 식별 능력이 정상인 색각	(영) normal colo(u)r vision, normal trichromatism (독) normale trichromasie(f) (불) trichromatisme normal(m)
3058	이상 색각	정상 색각에 비하여 색의 식별에 이상이 있는 색각	(영) anomalous colo(u)r vision (독) farbenfehlsichtigkeit(f) (불) vision anormale des couleurs(f)
3059	색 맹	정상 색각에 비하여 현저히 색의 식별에 이상이 있는 색각. 세 종류의 원추 세포 중 한 종류가 없는 경우 발생하며 유전적인 요인이 있다.	(영) colo(u)r blindness (독) farbenblindheit(f) (불) cécité pour les couleur(f)
3060	색 약	정도가 낮은 이상 색각. 세 종류의 원추 세포 중 한 종류 이상의 세포의 특성이 정상 색각과 다른 경우 발생한다.	(영) anomalous trichromatism (독) anomale trichromasie(f) (불) trichromatisme anormal(m)

(d) 기타 용어

번호	용어	정 의	대응 외국어 (참고)
4001	색의 현시, 컬러 어피어런스	관측자의 색채 적응 조건이나 조명이나 배경색의 영향에 따라 변화하는 색이 보이는 결과	(영) colo(u)r appearance (독) farberscheinung(f)
4002	광 택	광원으로부터 물체에 입사하는 빛이 물체의 표면에서 굴절률의 차이(밀도의 차이)에 의하여 입사광의 일부가 표면층에서 반사되는 성분. 경계면에서의 굴절률의 차이와 편광 상태에 따라 광택이 달라진다.	(영) gloss (독) glamz(m) (불) brillant(m), luisance(f)
4003	광택도	물체 표면의 광택의 정도를 일정한 굴절률을 갖는 블랙글라스의 광택값을 기준으로 1차원적으로 나타내는 수치	(영) glossiness (독) glamz(m) (불) luster(m)
4004	텍스처	재질, 표면 구조 등에 따라 발생하는 물체 표면에 관한 시지각의 속성	(영) texture (독) textur(f) (불) texture(f)
4005	색맞춤	반사, 투과, 발광 등에 따른 물체의 색을 목적하는 색에 맞추는 것	(영) colo(u)r matching (독) farbmusterung(f)
4006	북창 주광	표면색의 색맞춤에 쓰이는 자연의 주광, 일출 3시간 후에서 일몰 3시간 전까지 사이의 태양광의 직사를 피한 북쪽 창에서의 햇빛을 말한다.	(영) north sky light (독) licht des nordhimmels(m)
4007	허용 색차	지정된 색과 시료 색의 색차의 허용 범위	(영) colo(u)r tolerance (독) farbtoleranz(f) (불) tolerance de couleur(f)
4008	그레이 스케일 (회색 척도)	변퇴색 및 오염의 판정에 쓰이는 무채색 스케일	(영) gray scale (미) gray scale (독) graumassstab(m) (불) échelle de gris(f)
4009	색 재현	다색 인쇄, 컬러 사진, 컬러 텔레비전 등에서 원색을 재현하는 것	(영) colo(u)r reproduction (독) farbreproduktion(f) (불) reproduction des couleurs(f)
4010	컬러 밸런스	색 재현에서 각 원색상 상호간 균형 관계. 예를 들면, 무채색이 거의 충실히 재현되어 있는 경우 컬러 밸런스가 좋다고 한다.	(영) colo(u)r balance (독) farbbalance(f)
4011	색분해	대색 인쇄 등에서 원색 화상 또는 피사체에서 두 가지 이상의 원색에 대한 강도를 나타내는 화상을 만드는 것	(영) colo(u)r separation (독) farbtrennung(f) (불) separation de couleur(f)
4012	크로미넌스	시료색 자극의 특정 무채색 자극(백색 자극)에서의 색도차와 휘도의 곱. 주로 컬러 텔레비전에 쓰인다.	(영) chrominance (독) chrominanz(f) (불) chrominace(f)

색채의 이해

2007년 1월 15일 1판 1쇄
2019년 3월 15일 1판 5쇄

저자 : 김용숙 · 박영로
펴낸이 : 이정일

펴낸곳 : 도서출판 일진사
www.iljinsa.com

04317 서울시 용산구 효창원로 64길 6
대표전화 : 704-1616, 팩스 : 715-3536
등록번호 : 제1979-000009호(1979.4.2)

값 22,000원

ISBN : 978-89-429-0943-8